한(조선)반도 개념의 분단사

문학예술편 2

한(조선)반도 개념의 분단사

문학예술편 2

2018년 2월 13일 초판 1쇄 인쇄
2018년 2월 27일 초판 1쇄 발행

지은이 김성수·이지순·천현식·박계리
펴낸이 윤철호·김천희
펴낸곳 (주)사회평론아카데미

편집 김천희
디자인 김진운
마케팅 강상희

등록번호 2013-000247(2013년 8월 23일)
전화 02-2191-1133(편집), 02-326-1182(영업)
팩스 02-326-1626
주소 03978 서울특별시 마포구 월드컵북로12길 17

ISBN 979-11-88108-41-1 94600

* 이 저서는 2016년 대한민국 교육부와 한국학중앙연구원(한국학진흥사업단)의
 한국학 총서 사업의 지원을 받아 수행된 연구임(AKS-2016-KSS-1230006)

한(조선)반도 개념의 분단사

문학예술편 2

김성수·이지순·천현식·박계리 지음

사회평론아카데미

차례

문학예술편 1

문학예술편 3

'(민족)문학' 개념의 남북 분단사

김성수 성균관대학교

1. 서론: 왜 '(민족)문학' 개념의 남북 분단사인가

이 글은 해방 이후 남북한 문학장(場, field)에서 이루어진 '문학 및 민족문학' 개념의 분단사를 개괄적으로 정리, 분석하는 것을 목적으로 한다. 문학, 특히 근대적 의미의 문학 개념의 역사적 정립과 용례, 활용의 역사에 대한 기존 연구는 적잖이 나왔다. 가령 일제 강점기 이광수, 이태준 등에 의해 정립된 근대적 의미의 '문학' 개념사를 정리한 황종연, 김지영, 김동식, 최원식 등의 선행 업적이 있다.[1]

그런데 해방 후 남북한의 분단체제 이후 '문학과 민족문학' 개념의 분단사에 대한 연구는 별로 이루어지지 않았다. 분명히 같은 언

.......

1 황종연, 「문학이라는 역어(譯語)」, 『동악어문학』 32, 동악어문학회, 1997; 김지영, 「문학
 개념 체계의 계보학: 산문 분류법의 변화과정을 중심으로」, 『민족문화연구』 51, 고려대 민
 족문화연구원, 2009; 김동식, 「한국문학 개념 규정의 역사적 변천에 관하여」, 『한국현대문
 학연구』 30, 한국현대문학회, 2010; 최원식, 『문학』(한국개념사총서 7), 소화, 2012. 이에
 대한 검토는 장세진, 「개념사 연구는 무엇을 욕망하는가 – 한국 근대문학/문화 연구에의
 실천적 개입 양상을 중심으로」, 『개념과 소통』 13, 한림과학원, 2014 참조.

어와 문자로 문학과 민족문학을 말하는데, 남북의 실제 용례에서 편폭이 워낙 커서 내포와 외연을 꼼꼼히 따져 봐야 한다. 그런데도 이와 관련된 개념사 연구는 태부족하다. 이에 '(민족)문학' 개념의 분단사를 개괄적으로 논의하고자 한다.

개념의 분단사 연구 방법으로는 남북한의 역대 사전과 이론서의 '문학' 개념의 정의와 용례를 정리하고, '민족문학' 개념의 비평적 활용 양상을 통시적, 공시적으로 비교하고 그 의미를 분석하고자 한다. 먼저 남북한의 역대 국어사전, 문예사전, 문예 이론서의 '문학' 개념 규정의 역사적 변천을 비교한 후 그 의미를 해석한다. '문학'이란 단어의 어원과 개념 등 존재론적 규정부터 문학이 우리 삶에 어떤 의미를 지니는지를 따지는 가치론적 측면, 나아가 문학이 지닌 사회적 기능을 비교하고 분석하며 평가한다. 즉 분단 이전 식민지 근대 시기에 공유했던 'literature' 번역어인 근대적 개념어가 분단 이후 '사회주의/자유민주주의' 체제하의 이념 차로 변별되는 과정을 추적하는 것이다. 그 결과 북에서는 1967년 이후 정립된 '주체문예리론' 체계 이후 종래의 '문학'과 변별되는 '혁명문학·주체문학' 개념이 탄생하고, 남에서는 1987년의 민주화 운동 이후 종래까지 금기시되었던 진보적 '민족·민중'문학의 재발견까지의 과정이 드러날 것으로 예상된다.

다음으로 남북한의 자기 문학에 대한 자의식을 '민족문학(코리아문학)'이라는 개념으로 어떻게 전유해 왔는지 비평 담론 중심으로 정리하고자 한다. 주지하다시피 남북은 서로를 '대한민국/조선민주주의인민공화국' 대신 '남조선/북한'으로, 같은 언어조차 '한국어/조선어'로 호명하고 있다. 서로 같은 혈연, 언어, 문화 공동체인

'한겨레' 민족을 말하면서 실상은 자기중심적으로 민족을 전유하는 과정에서 개념사적 차이가 생기는 것은 분단체제[2]하에서 필연적이라고 아니할 수 없다. 더욱이 정치·사회 영역뿐만 아니라 문화, 특히 문학예술에서도 민족문학·민족예술·민족문화를 자기중심적으로 전유하는 과정에서 개념 선점의 헤게모니 쟁투가 생기기도 한다. 따라서 민족문학의 개념이 남북에서 어떻게 분화했는지 그 양상을 규명하면 문학 장르에서 개념의 분단사 실상을 알 수 있고, 앞으로 언젠가 다가올 통일 시대에 '개념의 재통합'을 준비할 구체적 방도를 모색할 수 있을 터이다.

　이와 관련하여 남북한의 문학 개념과 민족문학 담론을 비교 분석한 필자와 남원진의 선행 논의를 참조할 수 있다. 북한의 역대 사전과 문학 이론서에 나타난 '문학' 개념을 사적으로 정리하여 남북한에서의 문학 규정의 비교를 시도한 필자의 논의[3]는 뚜렷한 방법론적 자의식 없이 개념을 평면적으로 비교하고 북한 경우만 역사적 변모를 간략 정리하는 데 그친 문제점을 자기비판한다. 남원진은 남북의 비평 담론 비교를 통해 서로 '민족문학' 담론을 조정함으로써 상대를 타자화, 이데올로기화한다고 비판한다. 민족문학 "개념의 '올바른' 해석과 사용을 둘러싼 경쟁적 투쟁은 타자가 동일한 단어로 자신과 다른 것을 말하지 못하도록 방해하는 배제의 기법을

.......

2　백낙청, 『분단체제 변혁의 공부길』, 창작과비평사, 1994; 홍석률, 「1970년대 민주화 운동 세력의 분단 문제 인식: 분단시대론과 분단체제론」, 『역사와 현실』 93, 2014.

3　김성수, 「북한의 문학관 고찰 – 사전, 이론서의 문학 규정을 중심으로」, 구중서 외 공저, 『한국 근대문학 연구』, 태학사, 1997. 원래 남북한의 문학 개념 비교론을 기획했는데 용두사미가 되었기에 이번에 보완한다.

동원한다."[4]고 논증한다. 사전과 문예 이론서에 나타난 '문학' 개념의 단순 비교보다 한걸음 나아가 비평사 담론을 정리한 의의가 있지만, 민족문학 담론을 단순 비교하고 평면적으로 병행 서술하는 데 그쳤다.

이런 연구사적 맥락에서 민족문학 개념의 분단사를 논의한다. 이 글에서 제안하는 분단 개념사는 '문학/민족문학' 같은 동일 용어의 상이한 활용 용례를 통시적으로 비교하고 그 의미를 공시적으로 해석하는 '상호관계' 규명에 주력한다. 이 경우 남북이 동일한 용어 개념을 자기중심적으로 전유하려고 상호 경쟁하는 헤게모니 쟁투를 부각시킬 수 있다. 구체적인 대안으로 민족문학 개념의 평면 비교 대신 개념의 변천 및 소통·교류·쟁투 등 상호관계를 입체적으로 분석하고자 한다. 그렇게 하려면 모든 시기의 모든 민족문학 개념 용례를 양적으로 단순히 정리하는 것이 아니라 문학장에서의 쟁점(비평 논쟁 같은 이슈 파이팅)으로 질적 접근을 하는 것이 효율적이다. 개념사는 담론을 대상으로 논의되어야 하기 때문이다.[5] R. 코젤렉의 '개념사'란 여러 개념을 담고 있는 단어의 변천사이다. 단어

.......

4 라인하르트 코젤렉, 한철 역,『지나간 미래』, 문학동네, 1998, pp.383-386; 남원진, 「남/북한의 민족, 민족주의, 민족문학론 연구」,『통일정책연구』15(1), 2006, pp.245-252; 남원진, 「남한/이북의 민족문학 담론 연구(1945-1962)」,『북한연구학회보』10(1), 북한연구학회, 2006, p.182.

5 학계에 개념사 방법론을 처음 제창한 독일의 라인하르트 코젤렉에 따르면, 개념사는 연대기적으로 상이한 시대에서 연유하는 한 개념의 여러 의미의 다층성을 해명한다는 점에서 담론사와 유사하다. 라인하르트 코젤렉, 한철 역,『지나간 미래』, pp.140-141. 국내에 개념사를 소개한 나인호도 "개념사는 개념의 의미를 담론적 맥락에서 파악하며, 담론사는 개념을 담론 분석의 지렛대로 활용한다."고 하면서 개념사와 담론사에 큰 차이가 없다고 한다. 나인호,『개념사란 무엇인가: 역사와 언어의 새로운 만남』, 역사비평사, 2011, pp.42-43.

들의 의미 변화를 통시적으로 분석하여 그 당시의 의식 구조를 분석한다. 하나의 단어가 시대마다 다른 의미로 통용되었고 같은 시대라고 하더라도 역사 서술가의 시각에 따라 다른 의미로 해석된다는 것이다. 하물며 남북한의 경우야 말할 나위가 없다.

개념사에서는 연구 대상인 '개념'에 대해 두 가지 관점을 가지고 있다. 첫째, '개념'은 당대 현실에 대한 주관적인 파악에 의해 그 의미가 부여되며, 그 내용과 의미는 고정적으로 지속되지 못하고 시간이 지나감에 따라 변화한다는 것이다. 개념사에서 '개념'을 이러한 관점으로 보는 이유는 항상 새로운 경험이 기존의 내용과 의미에 부가적으로 쌓이게 되며, 동일한 단어들도 시간과 장소에 따라서 다르게 이해 또는 이용되기 때문이다. 둘째, 개념이 역사적 변화를 자극하거나 촉진하기도 하고 때로는 지연시키기 때문에, 개념은 특정한 사실이나 사실 관계를 지칭하는 것은 아니라는 것이다. 가령 '근대화'의 개념은 사람들로 하여금 근대화라는 특정한 목표에 맞게 움직이게 만들기도 하고, 근대화라는 특정한 방향의 사회 변화를 진행시키기도 했다.

이에 한반도에서 70년 동안 전개된 분단체제 하의 남북한 문학장을 살펴볼 것이다. 여기서 문단이란 통념적 개념 대신 문학판을 뜻하는 문학장이라는 용어를 택한 것은 한반도적 시각과 상호 쟁투 관계를 좀 더 효율적으로 부각시키기 위해서이다. 문학장이란 문학사의 각 시기마다 역사적 진실을 구성하는 데 있어 자신들의 정당성(legitimacy)을 주장하기 위해 서로 다른 목소리를 가진 사회적 행위자들이 담론상의 실천을 통해 경합하고 각축하는 헤게모니의 장이라고 할 수 있다.[6] 남북한이 문학이라는 개념을 두고도 공통점

과 차이점을 보였지만, 체제 정당성 경쟁 때문에 더욱 경합을 벌인 것은 코리아문학, 민족문학의 개념 규정과 자기중심적 전유 같은 문제였다. 그러므로 남북한의 각 시기 '민족문학론', '민족문학 논쟁' 같은 비평적 논란이 쟁점화한 문학사적 변곡점을 중심으로 비평 담론으로서의 민족문학 개념 활용에 주목할 것이다. 개념 분단사 논의의 궁극적 목적이 분단 이전 단일 개념으로의 복원에 그치는 것이 아니라 그 사이 적잖이 달라진 개념들의 변증법적 통합에 있을 터이기 때문에 더욱 그렇다.

남북한 민족문학 개념의 분단사를 논의하겠다는 것은 역으로 분단 이전에는 동일한 개념을 공유했던 전사(前史)가 있었다는 것을 전제한다. 따라서 언어 문화의 인위적 억지 분단, 작위적 분화는 시간이 지나면 자연스레 재통합될 것이라고 상정할 수도 있다. 왜냐하면 분단 70년의 강고한 장벽과 정치적·이념적 압제에도 크게 달라지지 않았던 한국어/조선어(Spoken Korea)와 한글(Written Korea, Korean letter)이라는 언어 공동체의 구심점을 낙관하기 때문이다. 남북 상호 간의 언어와 문학에 대한 이해는 한반도 남북에 거주하는 주민 상호 간의 의사소통(표현과 이해)이 원활하게 이루어지도록 만드는 기본 토대가 된다. 언어는 남북을 아우르는 '한겨

........

6　'헤게모니' 개념은 A. 그람시의 정치이론과 문화이론, '문학장' 개념은 P. 부르디외의 문학장의 기원과 구조에서 따왔다. A. 그람시, 로마그람시연구소 편, 조형준 역, 『그람시와 함께 읽는 문화: 대중문화 언어학 저널리즘』, 새물결, 1992; 발터 아담슨, 권순홍 역, 『헤게모니와 혁명: 그람시의 정치이론과 문화이론』, 학민사, 1986; 권유철 편, 『그람시의 마르크스주의와 헤게모니론』, 한울, 1984; 피에르 부르디외, 하태환 역, 『예술의 규칙: 문학장의 기원과 구조』, 동문선, 1999; 홍성민, 『문화와 아비투스: 부르디외와 유럽정치사상』, 나남출판, 2000.

레'라는 민족 감정과 직결되므로 공동체 의식의 든든한 밑바탕이 되기도 하지만, 반대로 언어의 이질화가 강조될수록 민족 내부의 정서적 거리감과 적대의식의 강화도 불러온다. 한반도에 거주하는 우리 민족의 정체성을 확인하는 가장 명백하고도 유효한 특성이 바로 언어이므로, 언어의 이질화는 곧 동족 의식을 쇠퇴시켜 민족의 분열을 고착화시킨다. 설령 북한을 적대시하여 심지어 다른 나라로 치지도외하더라도 전 세계에서 유일하게 '통역과 번역 없이 의사소통'할 수 있는 대상인 만큼 상대의 언어와 문학에 대한 기본적 인식은 꼭 필요하다고 생각한다.

한반도 남북의 분단시대 문학사를 서술할 때 한쪽 편의 정통론적 시각을 가지고 분단사를 고착화하는 전례와 관행은 그 자체가 발상부터 온당하지 않다. 우리 편이 적통·정통이고 상대는 괴뢰·참칭이니 하는 가치 평가를 전제하면 진영 논리에 사로잡혀 역사를 객관적으로 보기가 힘들다. 1945년 이후 한반도 문학을 얘기할 때 남한과 북한이 상대방의 작품과 작가를 인정하지 않는다면 우리의 문학사적 유산은 점점 줄어들 것이다. 외연뿐만 아니라 내용 또한 부실해진다.

문제는 또 있다. 우리가 개념의 분단사로 문제 삼고 있는 구체적인 대상인 민족문학의 실체 자체가 언어 개념상 문제적이라는 점이다. 민족문학은 내셔널 리터러처(National Literature)와 코리언 리터러처(Korean Literature)로 영역할 수 있는데, 분단된 남북한 경우는 당연히 양자 개념이다. 영어로 번역하면 코리아문학 하나인데, 분단된 국가 양측에서 그것은 한국문학, 남북한문학, 조선문학, (남)한국-(북)조선문학 중 어느 것을 지칭하는 것인지 문제가 된다.

중국의 조선족 학자 같은 제3자가 보기에 'KOREA반도'는 '한반도/조선반도'로 불리고 '우리 민족문학'은 '한국문학/조선문학'으로 따로 불린다. 또는 '남북한문학/북남조선문학'으로도 호명할 수 있다. 둘은 동일한 대상을 분단 당사국의 자기중심적 입장에 따라 다르게 부르는 것이다. 사전적으로 볼 때는 둘을 이음동의어라고 단순하게 말할 수 있다.

그런데 어떤 개념과 용어의 활용 정황(context)을 역사적으로 분석하는 개념사(Conceptual History)[7]적 접근법으로 볼 때 '한국문학/조선문학'은 '민족문학'의 동의어가 아니라 오히려 반대어가 될 수 있다. 왜냐하면 '민족문학'을 각기 '한국문학'과 '조선문학'으로 호명할 때 속내는 상대를 배제한 자기만의 문학을 전체로 상정하기 때문이다. '남한 중심주의'적 시각의 산물인 '한국문학'의 담지자는 가령 북한 김일성이 직접 창작했다는 「피바다」, 「사향가」 같은 일제하 '항일혁명문학(예술)', 4·15문학창작단의 '불멸의 력사' 총서 등의 '수령형상문학,' 심지어 북한문학과 동의어가 되다시피 한 '주체문학' '선군문학' 범주의 상당 부분을 민족문학의 내포와 외연에서 아예 배제하게 된다. 마찬가지 논리로, '북조선 중심주의'적 입장의 산물인 '조선문학'의 발화자 역시 이광수·최남선·김동인·염상섭 등의 '민족주의 문학'이나 임화·김남천·이원조 등 카프의 프로 문학, 이태준·정지용·백석·이상 등의 '순수 문학', 그리고 남한

.......

7 개념사는 구체적인 역사적·사회적 맥락 속에서 서로 다른 의미를 내뿜고 서로 다른 기능을 수행하는 유연하고 유동적인 언어적 구성물로 본다. 어떤 이가 어떤 상황에서 누구에게 어떤 의도로 어떻게 사용하는가를 중요시한다. 나인호, 『개념사란 무엇인가: 역사와 언어의 새로운 만남』, p.28.

의 장정일·김영하·박민규·김이듬·하상욱의 '포스트모더니즘 문학'을 자기식 민족문학 영역에서 원천배제할 터이다. 그러한 까닭에 '한국문학/조선문학'이라는 명명 자체가 분단체제하에서 분단된 어느 한쪽의 자기중심주의적 발상의 산물이라고 아니할 수 없다. 그래서 분단체제 양 국가 구성원이 다 합의하는 수준의 민족문학을 '우리문학'[8]이라는 중립적이지만 잠정적일 수밖에 없는 호명으로 '일단' 전제하지 않을 수 없다.

여기서 브라질 리우 대학의 호아오 페레즈(J. Feres)의 '비기본 개념의' '아래로부터의' 비판적 개념사론을 원용할 수 있지 않을까 하는 착상이 든다. 남북에서의 비대칭적 대항 개념으로서의 개념사라는 입론으로 접근하면 실체에 다가갈 수 있지 않을까 한다. 개념사 이론의 출발은 이론 제창자인 라인하르트 코젤렉(Reinhart Koselleck)의 독일어 'Begriffsgeschichte'지만, 국제 학술회의에서는 늘 영어로 소통된다. 영어가 개별 국가와 학자, 전공 학문 간의 용어 개념의 중요한 국제어, 교통어 구실을 하기 때문이니 당연하다고 할 수 있다. 영어가 세계 여러 학회, 국제 행사에서 개별 국가를 뛰어넘어 전 세계 사람들이 연구, 개념, 사상, 학문을 항상적으로 공유하는 허브 역할을 했기 때문이다. 다만 한반도의 남북 관계 같은 특정 국면이나 '한국어/조선어'라는 언어 공동체의 특수성에는 영어가 그리 효율적이지 못할 수도 있다고 생각한다.[9]

.......

8 참고로 문학사가 조동일이 2005년에 새로 고친 『한국문학통사』 제4판 제1권(지식산업사)에서 둘의 통합을 '우리문학사'로 쓸 것을 일찌감치 제안한 바 있다. 하지만 우리문학은 내포와 외연이 너무 넓은 일반 명사라서 역사적 실재를 호명하기 어려운 난점이 있다.
9 가령 개념사 국제회의에서 남북한 참석자가 자신을 "나는 한국인이다./나는 조선인이다."

페레즈가 말한 것처럼 획기적인 학문적 발견은 각각의 결과물
이 아닌 시간에 걸쳐 연구되는 시계열적인 연구들에서 탄생하는데,
새롭게 발견된 개념들과 이어지는 개념들은 상위의 개념들을 두고
한 논문에서 사용한 언어를 계속 사용할 수밖에 없다. 여기서 우리
는 그들이 사용했던 언어에 계속해서 의존할 수밖에 없다는 사실을
부인할 수 있어야 한다. 페레즈의 주장처럼 '남북 문학'의 호칭 문제
의 경우 영어가 아닌 한국어로 작성된 글을 영어로 번역하여 충분
히 설명하지 못하거나 내용이 변질되기도 한다. 가장 이상적인 해
결책은 이러한 문제를 인정하고 여러 언어로 논문들을 게재하는 것
이다. 비록 이러한 정책을 시행할 만한 자원이 뒷받침되어 있지 않
아 당장 시행하기 어렵기는 하지만 미래에 언젠가는 실현되어야 할
것이다.[10]

한편 문학/민족문학 개념의 분단사를 통시적·공시적으로 분석

.......

라고 발화할 때 통역은 둘 다 "I am Korean."이라고 하면 될 것이다. 그런데 반대 경우는
어떨까? 누군가 애국심 넘치게 "I am a great Korean."이라고 영어로 자기소개를 하면,
남북한 참석자는 각각 "나는 자랑스러운 대한민국 국민이다."와 "나는 위대한 공화국의
공민이다."(또는 "나는 위대한 조선민주주의인민공화국의 인민이다.")로 달리 번역, 해석
할 것이다. 마찬가지로 남북 간의 장관급 회담을 열 때 우리는 당연히 '남북 장관급 회담'
이라고 호칭하지만 북측은 '북남 상급 회담'이라고 고집한다. 그래서 자기네 보도자료를
위해 같은 회담장에 두 개의 플래카드를 거는 일이 흔하다. 용어와 개념의 선택과 활용 자
체가 정치적·이념적 지향을 띠기에 갈등이 커진다. 이렇듯 동일한 발화의 서로 다른 의미
가 왜 생겼으며 어떤 사회적·역사적 맥락에서 나왔는지 '개념의 분단사'를 논의할 때, 영
어 같은 국제적 소통 언어(교통어)로 쉽게 설명하기 힘든 현안을 논리적으로 해명하고 함
의를 분석할 수 있는 보다 온당한 논의 틀이 비개념 개념의 개념사일 터이다.

10 João Feres Junior, "The Expanding Horizons of Conceptual History: A New Fo-
 rum," *Contributions to the History of Concepts* 1(1), Rio: International Conference
 on Conceptual History, the History of Political and Social Concepts Group, 2005,
 p.5.

하기 위하여 남북한의 주요 사전과 문학개론, 문예지 매체에 나타
난 민족문학 개념 용례의 역사적 변천을 비교하는 전제도 문제가
적지 않다. 둘의 비교를 위한 동일한 전제와 기준이 필요한데, 남북
한 체제의 차이가 워낙 커서 매체와 공통적인 시기 설정이 특히 문
제가 된다. 먼저 사전, 문학개론서, 문예지 등 매체 지형상 남북 체
제의 특성과 관련하여 비대칭을 전제하지 않을 수 없다. 사전의 경
우 남한의『표준국어대사전』과 북한의『조선말대사전』같은 일반
국어사전의 대표성과 대칭성을 어느 정도 인정할 수 있다. 하지만
전문용어 사전인 문학/문예사전의 경우는 다르다. 시장 논리 때문
에 수십 종의 사전이 우후죽순 격으로 나와 있는 남한과 이념적 통
합 때문에 문학예술사전 한두 종만 존재하는 북한을 동일선상에서
비교하기는 어렵다. 이는 일간지나 문예지 같은 미디어(매체)의 경
우도 마찬가지이다. 가령 남한은『동아일보』,『조선일보』,『중앙일
보』,『한겨레신문』등이 경합하는 시장적 매체 지형이라 대표 미디
어가 따로 없지만, 북한은『로동신문』하나가 전체를 대표하는 단일
지형이라고 할 수 있다. 마찬가지 논리로 남한은『현대문학』,『창작
과비평』등의 문예지가 부침, 경쟁하기에 문단의 구심점이나 문학
사적 대표성을 합의하기 어려운 데 반해, 북한은『조선문학』,『문학
신문』등을 대표 문예지로 꼽는 데 별다른 이견이 없다.

　　이러한 매체적 비대칭성 때문에 남북의 문학 개념사를 동일 잣
대로 단순 대비하는 양적(계량적) 접근에 기댄 개념사 방법론은 적
용이 쉽지 않다고 본다. 따라서 남북한의 관련 용어 개념에 대한 문
단적 쟁점이나 비평적 담론 분석 같은 질적 방법이 보다 현실 적합
성이 크다고 생각한다. 또한 필자가 요령 있게 정리하기조차 버거

울 정도로 정보가 넘치는 남한 민족문학 담론의 방대함에 비해, 정보가 너무 없어 분량도 적고 소개조차 쉽지 않은 북한 민족문학 담론은 그 비대칭성 때문에 동일 수준에서 단순 비교하기가 어렵다는 점도 문제이다. 이에 우리 학계에 이미 잘 알려진 남한의 민족문학 담론은 소략하게 약술하고, 거의 알려지지 않은 북한의 민족문학 담론 자료를 보다 상세히 서술할 것이다.[11]

다음으로 시대 구분의 동일 잣대 문제이다. 남북한 역사의 통합 서술이 불가능한 이질적 시대 구분을 서로 고집하는 대치 형국에서 해방 후 현재까지의 시대 구분 문제는 공통항을 찾기가 매우 어렵다. 이때 해방 후 70년 동안의 한반도적 시기 구분과 관련하여 분단 체제하 시대 구분의 공통 준거로 '상호 영향관계'라는 항목을 제안할 수 있다. 해방기(1945~1948, 1948~1950), 전쟁기(1950~1953), 전후 시기(1953~1960), 북한의 주체사상 유일체계화부터 남북관계가 극도로 경색되었던 1967~1968년, 7·4 남북성명과 유신체제, 사회주의 헌법 공포가 이루어진 1972년, 경직된 유일체제가 완화되고 남북 교류가 재개되었던 1986~1987년, 김일성 사망과 남북 합의서가 채택되었던 1994년 등이 각기 시대 구분의 한 징표가 되리라고 생각한다. 전쟁과 냉전기(1948~1971), 일시적 해빙과 분단체제 대결기(1972~1994), 남북 화해와 소통기(1994~2007), 신냉전기(2008~현재) 식으로 의미 있는 시대 구분이 필요하다.

다만 예술사의 시대 구분이 남북 관계사 같은 정치 변수에 종속

........

11 때문에 이 글은 논리적으로 완결된 학술논문 성격보다 전반적인 개략 서술에 주력한 공저의 일부분 성격이 된다.

되어 일방적으로 관철될 수만은 없다는 문제가 있다. 따라서 남북 관계라는 정치사와 문학사의 내적 변모가 어느 정도 일치하는 해방과 전쟁기(1945~1953), 남북 대결기(1953~1986), 소통적 분단기(1987~2007), 신냉전기(2008~현재)로 일단 정리할 수 있다. 그런데 전후 분단체제가 본격 형성된 시기(1953~1967)에는 남북한에서 민족문학 개념이 극도로 위축되거나 금기시되었기에 내용이 별로 없어서 문제이다. 오히려 적대적 분단체제하(1968~1986)에서 그나마 민족문학 개념이 남북의 유신체제/주체체제(주체사상에 기반한 유일체제) 같은 절대 권력의 필요로 재호명된 사실에 주목할 수 있다. 남북 교류가 본격화되고 문학사적 변모가 두드러진 소통적 분단기(1987~2007)에 민족문학 개념이 활성화되고 상호 소통·교류되었으며 때로는 민족문학의 주도권을 잡으려고 헤게모니 쟁투가 벌어지기도 했다. 그 결과 신자유주의 체제라고 할 남한은 민족문학 개념이 한때 좌경화되었다가 쇠퇴, 소멸의 길을 걷고 있다. 반면 선군 정치로 주체체제 유지에 성공한 북한은 민족문학 개념을 자기중심적으로 전유하는 데 이르렀다는 개략적 평가가 가능하다.

2. '(민족)문학' 개념의 근대적 정착과 해방기 남북 분단

1) 해방 전(1910~1945) '(민족)문학' 개념의 근대적 정착

해방 전 문학 개념은 근대 초기 이광수, 이태준 등에 의해 정착

된 근대적 의미의 '문학'에서 비롯되었다. 문학(文學)이라는 개념어는 오래전부터 동서양을 막론하고 문자 기록물, 학문과 같은 뜻으로 쓰는 경우가 많았다. 원래 문학이라는 말은 중국을 중심으로 한 동양어권에서는 문장이나 학문 그 자체와 동일 개념으로 쓰였다. 영어의 'literature', 독일어의 'Literatur', 프랑스어의 'litterature' 등 서양말은 라틴어 'literatura'에 어원을 두고 있는데, 그 말은 'littera'에서 왔다고 한다. 문학의 서양 어원 'littera'는 문자, 문서라는 뜻이다.[12] 따라서 문학이란 넓은 의미로는 문서 형식의 저작, 좁은 의미로는 언어예술로서의 미적 가치를 지니는 문학적 저작을 의미한다고 할 수 있다. 근대 이전 '문학'은 학식 전반을 포괄적으로 지칭하는 용어로 '문'이나 '학문'과 같은 의미를 지니고 있었다. 그러나 문학을 문서 기록물, 학문, 학식 그 자체로 규정했던 고대·중세의 전례는 1910년대 이래의 신문학 운동 이후 사정이 달라졌다.

일본을 통한 서구적 근대주의자라고 할 수 있는 이광수는 '문학'이라는 말을 'literature(리터러처) → 文學(분카쿠)'의 번역어로 사용할 것을 주장하고, 지(知)·정(情)·의(意)로 구분되는 사람의 마음 가운데 문학은 정에 근거를 둔다고 하며 지나 의와의 관련은 부차적일 뿐이라고 했다.[13] 한용운은 광의의 문학은 '문학'이라고 하고 협의의 문학은 '문예'라고 하고서, 문학은 돌보지 않고 문예만 소

.......

12 동서양 문학의 개념과 용어의 어원에 대해서는 계명대 동서문화연구소, 『비교문학총서 1 문학, 장르, 문학사』, 계명대출판부, 1979의 해당 부분을 참조할 수 있다.

13 이광수, 「문학이란 하오」, 『이광수 전집』 1, 삼중당, 1971, p.548; 황종연, 「문학이라는 역어(譯語)」. 조동일은 이를 '혼란'으로 폄하한 바 있다. 조동일, 『한국문학사상사시론』, 지식산업사, 1978, pp.332-335.

중하게 여기는 것이 잘못이라는 반론을 폈다.[14] 하지만 오늘날까지도 서양에서 이식된 문학관과 전통적인 문학관 사이의 논란은 근본적으로 명쾌한 정리가 되지 않았다. 그 단적인 예가 '문학'과 '문예'의 구분과 혼용이다.

처음에는 문자 기록 그 자체를 뜻했던 문학이란 말은 학문의 발달과 더불어 점차 의미가 한정되어 왔다. 즉 자연과학이나 정치·법률·경제 등과 같은 사회과학 이외의 인문학, 즉 문학·철학·역사학·언어학 등을 총칭하는 용어가 되었으나, 오늘날에는 단순히 순문학(純文學)만을 가리킨다.[15] 여기서 인문학의 하위 분야인 문학과 순문학의 문학은 동음이의어로 개념상 다른 차원이다. 즉 인문학의 하위 분야인 '문학'은 '순문학'을 연구 대상으로 하는 학문의 명칭이고, '순문학'이라고 할 때의 '문학'은 음악·회화·무용 등의 다른 예술과 구별되는 언어·문자로 이루어진 예술작품, 곧 종류별로는 시·소설·희곡·평론·수필·일기·르포르타주 등을 가리킨다고 할 수 있다.[16]

한편 근대적 의미의 문학이 'Literature'의 번역어인 것처럼, '민족문학'이란 용어 개념도 'National Literature'의 번역어이다. 'National Literature'는 '세계문학'(World Literature)에 대비되는 개념으로, '국민문학'으로 번역되기도 하며 용례에 따라 내포와 외연이

.......

14 한용운, 「문예소언」, 『한용운 전집』 1, 신구문화사, 1973, p.169, 196; 조동일, 위의 책, p.345.
15 대학 학위 수여 과정에서 '문학'은 철학을 제외한 인문학을 뜻하지만, 문학 '연구'나 '창작' 문학과는 구별된다.
16 이광수의 「문학이란 하오」, 『문장독본』, 『조선문학독본』, 이태준의 『문장강화』, 『상허문학독본』 참조. 해방기 이후 남북한의 사전 정의는 다음 장에서 상술한다.

달라지기도 한다. 즉 번역에 따라 그 의미가 매우 다양하게 사용되기에 개념사적 논란거리가 된다.

먼저 민족문학과 국민문학의 용례가 동일하거나 비슷한 내포와 외연을 지니는 존재론적 정의와 정태적 활용의 경우이다. 첫째, 고대 이래 한 나라, 한 민족의 형성, 발전의 전 역사에 걸쳐 이루어진 문학을 총칭하는 포괄적인 개념인 경우 민족문학이나 국민문학은 모두 세계문학에 대비되는 같은 뜻이다. 이런 맥락에서 민족문학은 한문학, 라틴어 문학, 산스크리트어 문학 같은 '중세적 보편 문어 문학'에 대비되는 근대적 자국어/모국어 문학이라는 특징을 가진다. 가령 한국문학, 중국문학, 일본문학, 독일문학, 프랑스문학, 영국문학 등과 같은 개별 국가 문학으로 불릴 때 사용하는 통상적인 의미는 실은 근대적인 개별 국가의 구성원인 국민이 자국어로 쓴 문학이라는 뜻을 가진다. 이 경우 세계문학은 개별적인 국민문학의 총합이 된다. 세계문학이 초시대적·전인류적으로 보편타당한 사상이나 정서를 담고 있는 보편문학이고 일종의 이념형인 데 반해, 민족문학/국민문학은 역사적으로 형성되어 온 한 나라, 한 민족의 독자적이고 고유한 민족성/국민성을 잘 드러낸 문학을 말한다. 서구에서 르네상스 이후 중세적 보편주의와 봉건적 질서를 극복하고 근대적인 의미의 민족국가(국민국가)의 성립과 함께 각 민족의 언어가 형성됨에 따라 그에 기초하여 발생·전개된 문학을 말한다. 가령 이광수의 「무정」은 동아시아 중세 문명권의 공통 문어인 한자가 아닌 한국어라는 지역어로 씌어졌다는 점에서 민족문학/국민문학의 선구로 평가된다. 물론 개별 민족문학을 변별하는 요소는 언어뿐만이 아니다. 민족문학이란 언어·문체·미의식·주제 등에서 민족적 특

질과 개성을 잘 보여 주는 문학을 뜻한다.

둘째, 개념사적으로 볼 때 민족문학이 국민문학의 용례와 변별적·대립적으로 작동하는 가치론적 정의와 동태적 활용의 경우이다. 이때 민족문학이라는 개념은 근대 이후 제3세계 국가에서의 민족적 위기에 대응하여 민족사의 현재적 과제를 실천하고 민족적 가치 이념을 구현하고자 하는 문학을 지칭한다. 백낙청 식으로 말하면 민족 구성원의 민족 생존권과 인간적 발전을 위한 문학[17]이라는 점에서 목표 지향적 가치 개념 내지 이념형으로서의 의의를 가진다. 이 경우 일제 강점기의 친체제론을 표방한 친일문학이나 분단체제하 남북한 독재정권에 기여한 분단문학은 비록 민족 구성원이 창작과 향유의 주체라고 할지라도 민족문학이 아니라고 변별해 낼 수 있다.

이러한 의미의 민족문학이 처음으로 제기된 것은 1920년대 초라고 할 수 있다. 1920~1930년대 카프 중심의 계급문학론(의제 선점)의 대타 개념(타자화)으로 소극적으로 형성된 민족주의 계열 문학의 약칭이자 동의어로서의 민족문학 개념이 기원했다고 할 수 있다. 1926~1927년경 프로 문학의 계급주의와 프롤레타리아 국제주의에 대항하여 민족주의 계열 문인들에 의해 제창된 복고주의적·정신주의적 성격의 문학 담론 또는 문학 운동이다. 여기서 민족은 국민과 동일한 의미로 활용되었다. 이때 민족이란 실은 애국계몽기 매체인 『대한매일신보』 등에서 처음 서구적 근대 개념으로 소개된

.......

17 백낙청, 「민족문학 이념의 신전개」, 『월간중앙』, 1974. 7, 『민족문학과 세계문학』, 창작과 비평사, 1978, 재수록.

'네이션(Nation)' 담론이 3·1운동 때 재발견된 것이다. 빼앗긴 나라를 되찾겠다는 거국적 전 민족적 시위 운동인 3·1운동 때 재발견 내지 발명된 '민족 현실의 발견'=민족의 정체성 확보=민족주의의 탄생=민족 담론이 기원인 듯하다.[18] 이들은 외형적으로 일정한 조직이 없었고, 막연히 민족주의를 지향하는 하나의 유파적 성격을 띠고 있었을 뿐이다. 이들 유파를 '국민문학파' 또는 '민족주의 문학파'라고 부른다.[19] '국민문학'이라는 용어는 최남선의 「조선 국민문학으로의 시조」(『조선문단』, 1926. 5)에서 비롯되었다. 그러나 이들의 민족주의의 성격은 '조선주의'로 표상되듯이 부르주아 계몽주의에 기반을 둔 복고주의·국수주의적 편향을 드러냈을 뿐만 아니라 일제 강점기 식민 통치의 억압 기제 현실에 타협적·순응적이거나 현실 도피적·감상적 태도를 취해 한계를 지닌다. 1930년대에 들어와 일제의 탄압이 점차 강화되면서 프로 문학이 점점 약화되자 이들도 흐지부지되고 말았다.

개념사적으로 볼 때 민족문학과 구별되는 국민문학의 가치론적 개념이 극명하게 반국가적·반민족적으로 작동된 경우가 일제 강점기 말의 '국민문학' 담론이다. 1940년대 초 내선일체론에 의거한 국민문학론의 경우이다. 일제 강점 중반기의 좌우를 망라한 민족협동노선(1927~1931)이었던 신간회 해체(1931) 이후 '민족문학' 개념

........

18 한국의 민족주의는 애초에는 혈연적 민족주의가 아니라 문화적 민족주의로 출발했다. 박찬승, 『한국개념사총서 5: 민족·민족주의』, 소화, 2016, pp.89-104.
19 국민문학파의 대표적인 문인으로는 최남선·이광수·염상섭·이병기·이은상·주요한·양주동·정인보 등이 있다. 이들은 '조선심' 또는 '조선주의'를 내세워 민족의식을 역설하고, 시조 부흥운동, 국토순례와 예찬, 역사소설의 창작 등을 실천적으로 전개했다. 또 한글에도 많은 관심을 쏟아 한글 연구에 힘쓰는 한편, 한글날(가갸날)을 제정하기도 했다.

은 '조선어 문학' 나아가 적극적 레지스탕스 문학(가령 북한의 금과 옥조인 '항일혁명문학예술' 담론)의 이데올로기로 진화하지 못한 채, 천황제 파시즘의 문화정치적 도구로서 국어＝일본어, '국민문학＝황국신민의 신체제문학'으로 왜곡된 채 친일화, 친일문학의 동의어로 전락하고 말았다.

1937년 중일전쟁, 1941년 태평양전쟁을 일으킨 일본은 전시 총력체제의 구축에 따라 1939년 10월 '조선문인협회'를 결성하여 친일 문인단체를 조직했다. 조선어 사용 금지, 창씨개명, 신사참배 강요 등 민족말살정책을 펴 나가는 한편, 침략전쟁을 합리화하기 위한 정신 무장의 일환으로 '국민문학론'을 내세웠다. 이때 국민이란 식민 지배를 받는 조선 민족이 아니라 일제의 황국신민의 약자이다. 그들은 1941년 11월 문예 월간지 『국민문학』을 발행했는데, 창간호에서 최재서는 국민문학에 대해 "일본 정신에 의하여 통일된 동서문화의 종합을 지반으로 하고 새롭게 비약하려는 일본 국민의 이상을 시험한 대표적 문학"이라고 했다. 이는 반민족적인 친일문학으로, 이른바 대동아공영의 기치 아래 신체제를 찬양하고 황국신민·일선동조 등을 주장했다.

해방 전(1910~1945) 문학 개념은 문장 일반을 뜻하던 전근대적 용례부터 학문 일반 또는 문사철(文史哲) 종합의 인문학과 동일한 용례를 보였던 중세와는 달리 근대적 의미로 축소되고 보다 명확해졌다. 즉 문학이 종래의 학문과 분리되어 예술로서의 문학으로 협소화되는 것과 동시에 미적 자율성을 지닌 근대적 개념으로 정착되었다. 다만 서구적 근대가 아닌 식민지 근대 개념으로 정착과 동시에 분화·변천을 맞았다. 즉 식민지 체제에 대한 대항 담론인 의

론적·정치적 문학 개념이 위축되고 계급문학에 소극적으로 맞선 대타적 개념으로서의 민족주의 문학 또는 국민문학으로 사용되었다. 마치 근대 자유 서정시의 모델이 안서 김억에 의해 프랑스의 세기말 상징주의 시처럼 '곱고 보드라운 시'로 축소 집약된 것처럼, 1930년대 순수시 운동 이후 식민 지배 담론인 비정치적인 순수문학, 현실도피적인 심미적 문학을 위주로 재편되었다. 불과 몇 년 후에 식민지 말 파시즘 체제하에서 전쟁기 동원 담론의 변형인 국민문학으로 소환되기 전까지, 미적 자율성을 지닌 본격문학으로서의 근대적 가치조차 훼손되었던 것이다.[20]

2) 해방기·전쟁기(1945~1953) '(민족)문학' 개념의 좌우 쟁투와 남북 분화

분단체제하 남북한의 '문학' 개념은 해방기·전쟁기(1945~1953)를 거치면서 (민족)문학 개념의 좌우 쟁투와 남북 분화 양상을 보였다.

8·15 전후 남북한 문학의 이상은 식민지 잔재를 청산한 토대 위에서 자주적 민족국가(또는 국민국가)를 건설하고 그 토대 위에서 통일된 민족문학론을 제창하고 창작으로 실천하는 일이었다. 문제는 민족문학의 실질적인 내용이 서로 달랐다는 점이다.[21] 해방 공

.......

20 황종연 식으로 말하면 우리 민족이 어떻게 근대를 겪었는가가 아니라 근대가 어떻게 민족을 만들었는가가 중요한 문제이기 때문에 더욱 그렇다. 황종연, 「문제는 역시 근대다」, 『문학동네』, 2011 봄호.

21 해방 직후의 문학 운동과 문학 논쟁에 대한 남한 학계의 연구 성과를 모은 대표적인 논문

간의 남한 문단에서 벌어진 좌우익 문학 논쟁의 본질은 표면적으로 민족문학(문화)을 외쳤음에도 불구하고 그 실제 내용은 '계급문학론과 순수문학론의 대립 투쟁'이라는 것이 후일 북한 비평가의 인식이다.[22]

먼저 해방기 좌우 이념 논쟁에서는 민족문학 개념을 선점하려는 쟁투가 벌어졌다. 8·15 해방 직후 좌익이 공세적으로 선점했던 문학 이념은 '(민주주의적) 민족문학'이었는데, 우익은 이에 대한 방어적 개념으로 타자화된 '(순수주의적) 민족문학'을 제창했다. 남로당 지도자로 부상한 박헌영의 '8월 테제'의 문학적 반영 담론이라고 할 임화의 민족문학론과 그 보완인 이원조(청량산인)의 민주주의 민족문학론이 먼저 나왔다. 임화의 "해방된 조선 문학은 계급문학이 아니라 민족문학이다."[23]라는 명제는 1946년 초에 결성된 진보적 문인의 최대 조직인 조선문학가동맹의 민주주의적 민족문학 개념으로 정초되었다. 이때 민족문학이라는 개념은 가치 지향적 운동 개념으로 제창되었다. 즉 일제의 식민지 지배에서 벗어난 자주적 독립 국가를 만들어야 한다는 역사적 조건과 근대 문학의 합법칙적 발전 방향으로 볼 때, 그 내용은 당연히 일제 잔재를 반대하

.......

집으로, 이우용 편, 『해방공간의 문학 연구』 1·2, 태학사, 1990을 들 수 있다. 참고로 이 시기 북한 문학의 동향을 정리한 북한 학계의 연구 성과를 모은 것으로 안함광 외, 『문학의 전진』, 문화전선사, 1950과 안함광 외, 『해방후 10년간의 조선문학』, 조선작가동맹출판사, 1955 등을 들 수 있다.

22 한중모, 「1970년대 남조선에서의 민족문학론의 전개와 민족자주의식의 형상적 구현」, 『통일문학』 29, 평양출판사, 1996. 6, p.343.

23 임화, 「조선에 있어 예술적 발전의 새로운 가능성에 관하여(민족문화건설 전국회의에서 보고한 연설 요지)」, 『문학』 1, 1946, pp.115-122.

고 민족 구성원의 다수를 점하는 민중의 이익에 전적으로 복무하는 민주주의 민족문학을 건설하는 길로 나아가야 할 것이라는 주장이다.[24] 임화의 민족문학 '이념'에 맞춰 김남천의 '진보적 리얼리즘'이라는 '창작방법'까지 이론 체계를 갖추었다.[25]

한편 작품 중심적 문학주의를 표방한 김동리, 조연현 등 우익 작가들은 문학의 계급적 본질과 정치적 기능을 주장하는 임화, 김병규 등 좌익에 맞서 순수문학적 민족문학 구호를 들고 나와 좌우 이념 논쟁이 벌어졌는데, 이는 남북 분단을 문단에 내재한 이론 투쟁이었다. 임화, 김남천, 이원조 등 좌익의 진보적 이론가들이 민주주의 민족문학을 건설할 것을 주장한 데 반하여 김동리를 비롯한 우익 이론가들은 참다운 민족문학은 정치주의 문학에 맞선 순수문학이어야 한다고 반론을 폈다.

그런데 해방기 민족문학 개념 선점을 둘러싼 이념 논쟁은 이론적·창작적 우열로 판가름 나지 않았다. 주지하다시피 좌익 대부분이 월북하고 나머지 사람들은 체포, 투옥되거나 지하로 잠적하여 논쟁은 더 진전되지 않았다. 서울에서는 임화, 김남천 등 남로당계 조선문학가동맹 출신 다수가 월북한 후 조선청년문학가협회 주도자인 김동리의 순수문학론이 '(순수주의적) 민족문학' 담론의 최후 승리자로 남았다. 그 결과 이른바 '생의 구경적 형식' 탐구라는 반근

.......

24 이러한 내용은 조선문학가동맹 서기국 편, 『건설기의 조선문학』, 조선문학가동맹, 1946에 실린 임화, 김남천의 보고문에 주로 기초한 것이다. 이에 대한 자세한 분석 평가는 이우용 편, 『해방공간의 문학 연구』 1, 2권에 실린 윤여탁, 임규찬, 임헌영, 서경석 등의 논문을 참조할 수 있다.
25 조선공산당 중앙위원회, 「조선 민족문화 건설의 노선(잠정안)」, 『신문학』 1-1, 1946, pp.101-103.

대적이고 초역사적인 담론이 남한 민족문학 개념의 주된 내포로 자리 잡게 되었다. 청록파 출신 조지훈이나 중간파 백철 등의 민족문학론이 일부 제기되었으나, 김동리, 조연현, 곽종원 등의 '(순수주의적) 민족문학' 개념의 현실적 위력 앞에 별다른 힘을 발휘하지 못했다. 결국 해방 직후 발 빠르게 민족문학 개념을 선점했던 좌익, 조선문학가동맹 출신 작가 다수의 월북 이후 남한 민족문학론의 담지자, 주체는 시나브로 우경화되면서 청문협 중심의 우익이 독점하게 된다.

해방 직후 좌우익 사이에 격렬한 이데올로기 논쟁이 벌어지고 난 뒤 단정 수립 후의 이른바 '전향' 공간을 경과하면서 문학장의 주류를 차지한 것은 극우파 문학가들의 순수문학론이었다. 『예술조선』, 『백민』, 『문예』 등을 중심으로 이루어진 우익 진영의 주장에 따르면 좌익 진영은 문학예술의 자율성과 순수성, 존엄성을 무시한 채 문예를 정치적 선전도구로 전락시켰다는 것이다. 해방 직후 공산당의 조종을 받은 좌익의 정치주의 문학에 맞서 '민족문학, 즉 순수문학'을 지켜 냈다는 조연현의 인식[26]은 주목할 만하다. 실은 여기서 남북한 (민족)문학의 분단과 분열의 단초가 남한에서 현실화되었다고 할 수 있기 때문이다.

한편 평양은 어떤가?

.......

26 당대 인식은 조연현의 다음 글을 참조할 수 있다. 조연현, 「해방문단 5년의 회고」, 『신천지』, 1949. 10-1950. 2. 최근의 대표적인 연구 성과로는 이봉범, 「단정수립 후 전향의 문화사적 연구」, 『대동문화연구』 64, 성균관대 대동문화연구원, 2008. 12와 이봉범, 「해방 10년, 보수주의문학의 역사와 논리」, 『2010년 상반기 한국근대문학회 학술발표회 자료집』, 한국근대문학회, 2010. 6. 12. 참조.

1946년 서울에서 조선문학가동맹이 결성되었을 때 구성원 모두가 임화, 이원조의 민족문학론에 동의한 것은 아니었다. 이에 대항한 프로문맹 출신의 이기영, 한설야, 한효, 안함광 등은 계급문학론을 고수하다가 일찌감치 월북했다. 그들이 주축이 된 평양 북조선문학예술총동맹의 안막, 윤세평은 계급문학 대신 '민주주의 민족문학'이나 '신민주주의적 민족문학' 이념을 언급했고, 한효, 안함광이 그에 맞춘 '고상한 리얼리즘' 창작 방법을 거론했다. 그러다가 1948~1949년에는 아예 처음부터 '사회주의적 사실주의' 예술 방법을 제창했다고 입장을 바꾼다.

북한문학이 처음 출발할 때 전국적 단체 조직 및 이론적 근거를 마련한 이데올로그들은 '민주주의 문학'이라는 자기 정체성을 두고 고민과 논란이 많았을 것이다. 그 고민은 해방 직후 소련군이 진주한 북한 사회가 아직 사회주의 체제라는 토대로 이루어지지 않았다는 현실과 무관하지 않다. 그래서 사회주의 체제라는 토대 위에서 이루어질 사회주의리얼리즘론을 문예 정책, 노선, 미학으로 받아들일 수 없었기에 '민주주의 문학'을 대안으로 제시한다. 이런 고민은 안막의 글에 잘 나타나 있다.

민주주의 문화는 내용에 있어서는 민주주의적, 형식에 있어서는 민족적 문화이며, 사회주의 문화는 내용에 있어서는 민주주의적, 형식에 있어서는 사회적인데 아직 사회주의 문화는 아니다. 따라서 조선 민족은 '내용에서 있어서 민주주의적, 형식에 있어서 민족적' 문화예술의 건설, 이것이 현 단계 조선 문학자 예술가 앞에 놓여 있는 기본적 임무임을 명확히 인식하고 실천

에 있어서 완전히 집행하여야 한다.(중략)

새로운 민주주의문화는 조선민족의 영토, 생활환경, 생활양식, 전통, 민족성 등의 '민족형식'을 통하여 형성되고 발전됨으로써 '내용에 있어서 민주주의적, 형식에 있어서 민족적' 문화라 할 수 있으며 사회주의 사회에 있어서의 '내용에 있어서 사회주의적, 형식에 있어서 민족적' 문화는 아직 아닐 것이다. 그러나 '내용에 있어서 민주주의적, 형식에 있어서 민족적'이라는 것을 우리는 문화예술의 내용과 형식과의 기계론적 분열로써 해석해서는 안될 것이요 그 변증법적 통일 속에서 이해하여야 한다.[27]

안막이 제시한 예술문화 건설의 민주주의 노선을 위한 담론은 사회주의리얼리즘 일반 이론인 스탈린의 정식화를 북한식 특수성에 맞춰 '내용에서의 민주주의적, 형식에서의 민족적'으로 변개한 것이다. 즉 사회주의 사회에서나 가능한 "내용에 있어서 사회주의적, 형식에 있어서 민족적"인 스탈린식 문화는 아직 도래하지 않았다는 것이다. 당시 북한의 민주주의 문화는 민족의 영토, 생활환경, 생활양식, 언어습관, 전통과 민족성에 의하여 민족 형식을 통합함으로써 "내용에 있어서 신민주주의적, 형식에 있어서 민족적"이라는 마오쩌둥식 신민주주의 문화론에 더 적합하다는 인식의 산물이다. 당시 북한에 건설될 신민주주의 문화란 '무산계급과 무산계급 문화가 영도하는 인민대중의 반제국주의적 반봉건주의적 문화'이기에 무산계급만이 영도할 수 있는 것이고 자산계급이 영도하는 문

.......
27 안막, 「조선문학과 예술의 기본 임무」, 『문화전선』 1, 1946. 7, pp.3-6.

화는 인민대중에 속할 수 없다고 한 것이다.[28]

해방 직후 북한에 건설될 신문화는 "무산계급이 영도하는 인민대중의 반제 반봉건의 문화이며" 그것은 세계 무산계급의 사회주의적 문화 혁명의 일부분이라는 주장은 거의 공식화된 것으로 평가된다. 왜냐하면 윤세평, 이청원 등도 "우리가 건설할 민족문화는 민족적 형식 위에 인민의 민주주의적 내용이어야 한다."는 주장을 반복해서 싣고 있기 때문이다.[29]

후일 사회주의적 사실주의 문학으로 최종 정리되기 전까지는 신민주주의 민족문학이나 고상한 사실주의 문학이 과도적 개념으로 거론[30]된 것은 역사적 사실이다. 6·25전쟁 중이던 1951년 3월의 남북 작가 예술가 연합대회 이후 북문예총이 남측과 통합 결성된 문예총에서 헤게모니를 잡았던 임화는 『조선문학』(1952)이라는 소책자 형태의 문학사에서 해방기부터 사회주의 토대가 완성되기 전까지 일정 기간을 민족문학기로 규정한 담론을 편 바 있다. 마찬가지로 남북을 아울러 거론할 때 민족문학 개념이 유용하다는 주된 근거로 문예총 서기장 김남천의 '조선민족문학'[31]이라는 개념도 나왔다. 하지만 전쟁 말기 임화 일파가 숙청되면서 민족문학론이 자

.......

28 안막, 「조선 민족문화 건설과 민주주의 노선」, 『해방기념평론집』, 1946. 8. 재수록, 이선영 외 편, 『현대문학비평자료집』 1(이북편 1945-50), 태학사, 1993, pp.107-117.

29 윤세평, 「신민족문화 수립을 위하여」, 『문화전선』 2, 1946. 10, pp.51-58; 이청원, 「조선 민족문화에 대하여」, 『문화전선』 2, 1946. 10, pp.42-50.

30 안막, 「민족예술(民族藝術)과 민족문학 건설(民族文學建設)의 고상(高尙)한 수준(水準)을 위(爲)하여」, 『문화전선』 5, 1947. 8.

31 김남천, 「김일성 장군 령도하에 장성 발전하는 조선민족문학예술」, 『문학예술』, 1952. 8; 한설야, 「한설야, 김일성장군과 민족문화의 발전」, 『문학예술』, 1952. 8.

취를 감추고 처음부터 사회주의적 사실주의 문학이었다고 재규정되었다. '고상한 리얼리즘'론도 처음부터 사회주의적 사실주의 문학 방법이었다고 재규정되고 아예 용어 개념 자체가 시나브로 실종된 것이다. 이는 북한 문학사에서 과거의 사실 자체를 '승리한 자의 후대 기록 전유'를 통해 은폐, 왜곡한 예로 풀이할 수 있다.

정리하면, 해방기이자 분단기였던 1945~1948년, 남한 좌파(조선문학가동맹)는 민주주의 민족문학 이념에 적합한 창작 방법으로 '진보적 리얼리즘'(김남천)을 제창하고 북한은 '고상한 리얼리즘'을 주장했다. 둘 다 박헌영의 '8월 테제'에 영향을 받은 임화의 "해방된 조선문학은 계급문학이 아니라 민족문학이다."[32]라는 명제와 무관하지 않았다. 그런데 6·25전쟁 후 민족문학이란 개념의 운명은 나락으로 떨어졌다. 임화, 이태준, 김남천 등 조선문학가동맹 출신 남로당 계열을 패전 책임을 물어 미제 간첩으로 몰아 정치적으로 숙청하면서 내세운 명분은 반종파 투쟁이라는 정치적 규정과 함께 '부르주아 미학사상 잔재 비판'이라는 미학적 이론 투쟁이었다. 미학적 비판의 핵심은 임화 일파가 북한 체제를 떠받치는 당문학, 계급문학을 부정하고 '조선문학'이라는 이름의 민족문학론을 유포하여 사회주의문학 건설에 결정적인 해독을 끼쳤다는 것이다. 전후 남로당계 숙청 과정에서 임화, 이태준, 김남천, 이원조 등 조선문학가동맹 출신 종파분자 및 부르주아 미학사상 잔재로 비판받을 때 임화의 민족문학론이 지닌 '유일조류론'이 집중 공격 대상이 된다.

.......

32 임화, 「조선에 있어 예술적 발전의 새로운 가능성에 관하여(민족문화건설 전국회의에서 보고한 연설 요지」, pp.115-122.

즉 민족문학의 주체와 내용이 '하나의 민족, 하나의 문화'라는 유일
조류론적 특징이, 두 개의 대립적 계급 문화를 전제하고 부르주아
계급에 맞선 프롤레타리아 계급의 주도성을 부정하는 반계급적, 반
인민적 편향을 지닌 계급문학 부정론이라고 일방적으로 매도당하
는 빌미가 되었다.

이는 6·25전쟁기 계급문학 담론과의 헤게모니 쟁투 과정에서
한때 민족문학으로서의 '조선문학' 개념을 부각했던 임화 일파의
일시적 헤게모니를 거세하는 정치 현실을 반영한다. 1953년 전후
부르주아 미학사상 잔재 비판 논쟁에서 임화의 문학사 소책자『조
선문학』에 실린 '민족문학론, 유일조류론' 비판 이후로 민족문학은
계급문학의 대타 개념화되었다. 1953~1965년 시기 북한에서 민족
문학이라는 용어는 정치적 매도로 악마화되었기에 금기어로 작동
된 셈이다. 한동안 금기어였던 '민족문학'의 내포 중 부분적 특징인
민족주의(자민족 중심주의)적 성향이 1966~1975년 사이에 이론화
된 '주체문예리론' 체계에 일부 포섭, 융합되었다. 이에 따라 1964~
1965년경까지 북한 문학의 기원이자 적통으로 당연시되었던 '카프
를 중심으로 한 1920~1930년대 프로문학' 정통계승론은 사라지고
기원의 대체재로 만주 무장투쟁기의 아마추어 예술 선동을 신격화
한 '(항일)혁명문학(예술)'[33]과 '주체문예/주체문학' 담론이 부각되
었다.[34]

.......

33 김성수, 「'항일혁명문학(예술)' 담론의 기원과 주체문예의 문화정치」, 『민족문학사연구』
 60, 민족문학사학회, 2016.
34 이에 대한 상론은 김성수, 「프로문학과 북한문학의 기원」, 『민족문학사연구』 21, 민족문학
 사연구소, 2002.

3. 분단체제하 '(민족)문학' 개념의 분단과 교류

1) 남북한 사전·문학 이론서에 나타난 문학 개념의 분단 양상

6·25전쟁을 거치면서 한반도에는 남북 분단, 민족 분열이 고정되었다. 이른바 분단 체제가 형성된 것이다. 이에 따라 해방기, 전쟁기에 한반도적 국가 정통성 및 체제적 우위 확보를 위한 경쟁의 일환으로 펼쳐진 민족문학 개념의 전유를 둘러싼 쟁투는 더 이상 진행되지 않았다. 전후 자본주의 체제 형성기의 남한이나 사회주의 건설기의 북한에서 민족문학은 외면되거나 심지어 금기시되기도 했다. 이에 비평사적 쟁점으로서의 민족문학 개념 쟁투의 부재를 대체할 방안으로 남북한의 사전, 문학개론서에 나타난 문학 개념의 공시적 비교부터 하도록 한다.[35]

남한 사전에는 문학이라는 말이 어떻게 규정되어 있을까? 국어사전과 백과사전, 철학사전, 미학사전 등을 간략하게 살펴보도록 한다. 2017년 현재 국립국어원의 『표준국어대사전』에는 문학을 "사상이나 감정을 언어로 표현한 예술 또는 그런 작품. 시, 소설, 희곡, 수필, 평론 따위가 있다."라고 정의한다.[36] 이는 1961년의 이희승 사전의 정의인 "정서, 사상을 상상의 힘을 빌리어 언어 또는 문자로써 표현한 예술작품, 곧 시가·소설·희곡·평론·수필 등이 있다."는 것

.......

35 김성수, 「북한의 문학관 고찰 – 사전, 이론서의 문학 규정을 중심으로」, 1997을 요약, 수정했다.

36 국립국어원, 표준국어대사전 사이트, '문학', 2017. 2. 1(http://stdweb2.korean.go.kr/search/List_dic.jsp)

의 동어반복이다.[37] 문학이 기록물, 학문, 인문학과 혼용되는 문학 개념의 다의성과 혼란을 줄이기 위하여 좁은 의미의 순문학 또는 심미적 문학은 운율 형식으로서의 순수한 운문인 전형적인 시와 미적 가치를 갖는 산문을 지칭한다. 이 종류의 언어예술품은 문서 형식을 취함으로써 고정화되며 널리 전파될 수 있으나 그 예술적 형성상 본질적인 것은 문자가 아니고 오히려 언어의 음성 형상이다.

해방 후 남한의 문학 개념은 서구 근대문학과 미국식 학제의 영향을 받아 의론적 사장(詞章)이라는 중세 전통을 단절하고 상상적·심미적 언어 구조물로 규정되었다. 가령 "문학이란 시나 산문을 통틀어 사실보다는 상상의 결과이며 실제적 효용보다는 쾌락을 목적으로 하며 또 특수한 지식보다는 보편적 지식에 호소하는 저술이다(Posnett)."는 식의 심미적 문학 개념이 한 예이다.[38] 예술과 학문이 구별되지 않던 근대 초기에 문학이라는 용어가 혼용되기 시작하여 혼란이 있었으나, 오늘날에 이르러서는 예술 활동은 '문학', 학문 활동은 '문학 연구'로 구별된다. 문제는 그 과정에서 문학의 범주가 축소되고 기능이 한정되었다는 점이다. 엄밀하게 말해서 중세부터 근대 초기까지 지금보다 훨씬 폭넓은 내포와 외연을 지녔던 문학의 범주와 기능이 남북 분단으로 인해 분화되었다는 말이다. 가령 광의의 문학관과 문학의 인식적·의론적·정치적 기능은 북한이 강조하고, 협의의 문학관과 문학의 형상적·심미적·쾌락적 기능은 남한이 중시한다. 원래 문학이라는 개념의 범주와 기능은 고정된 것이 아니

.......

37 이희승, '문학', 『국어대사전』, 민중서관, 1961.
38 볼프강 카이저, 김윤섭 역, 『언어예술작품론』, 대방출판사, 1982; 『세계문예대사전』, 서울교육출판공사, 1994.

며 상호 공통항이 많은데, 체제 경쟁 과정에서 양극화되고 공통항이
줄어들었다. 가령 남한에서 문학의 이념 전달적 기능은 정치문학·
선전문학으로 매도되고 북한에서 문학의 미적 완결성이나 쾌락적
기능은 부르주아 반동문학으로 비판받는 것이 그 증좌이다.

　근대적 분화 변천이 있기 전 광의의 문학, 중세적 의미의 문학이
란 가령 조선시대 이이가 규정한 것처럼, 사람이 내는 소리로 뜻을
가지고 글로 적히며 쾌감을 주고 도리에 합당한 것이라고 한다. 조
동일에 따르면 중세 지식인이 그렇게 규정한 데에 문학의 기본 성
격과 문제점이 잘 요약되어 있다고 한다.[39] 언어는 일정한 뜻을 지
닌다는 점에서 다른 소리와 구별된다. 뜻을 기본 요건으로 삼기에
문학을 의미예술이라고 할 수도 있다. 글로 적힌다는 것은 문학의
기본 요건일 수 없으나 오랫동안 그렇게 인식되어 왔다. 쾌감을 주
고 도리에 합당한 것이 문학이라고 한 말은 언제나 논란이 되고 있
는 문학의 양면성을 잘 지적한 것이다. 문학작품이 수용자를 즐겁
게 하면서 진실을 깨우쳐 준다는 양면성은 어느 한쪽도 부정할 수
없으나, 둘 사이의 관계와 비중을 어떻게 보느냐에 따라서 문학관
이 달라진다. 즐거움과 깨우침 중에서 즐거움을 엄격하게 제한하지
않으면 문학에 포함시킬 수 있는 말이나 글이 아주 많아진다. 깨우
침을 부차적인 요소라고 한다면, 문학적 표현은 실용적인 언어 사
용과는 다르다는 점이 강조되고 문학의 범위는 줄어든다.[40]

　그렇다면 북한 사전에는 문학이란 말이 어떻게 규정되어 있을까?

········

39　조동일, 「이이의 문학사상」, 『한국문학사상사시론』, 지식산업사, 1978.
40　조동일, 「문학」, 『한국민족문화대백과사전』, 한국정신문화연구원, 1988. 해당 항목 요약.

1960년 과학원 언어문학연구소에서 나온 『조선말사전』에는 문학이 1) 언어로 예술적 형상을 창조하는 예술의 한 형태 2) 문예학 3) (전날에) 자연과학과 정치, 법률, 경제 등 학문 이외의 여러 가지 학문, 곧 문학, 철학, 역사학, 교육학 등을 통틀어 이르는 말로 규정되어 있다.[41] 문학이라는 말을 예술의 한 형태, 그에 관한 학문인 문예학, 문예학을 포함한 인문학 전체 등 세 가지 차원에서 설명하고 있다.

당연한 말이지만 문학은 언어예술이다. 언어와 문자로 이루어졌다는 점에서 음악·미술·연극 등 다른 예술과 구별되고, 예술이라는 점에서는 철학·역사·언어학 등 다른 언어 활동과 차이점이 있다. '문학'이라는 용어를 글자 그대로 축자적으로 해석한 나머지 '문'을 언어가 아닌 문자만 뜻하는 것으로 오해하거나, '학'을 예술이 아닌 학문만 지칭하는 것으로 착각할 수도 있다. 하지만 용어의 축자적 의미나 어원에 따라서 대상의 성격이 규정되지는 않는다. 구비문학이든 기록문학이든 언어예술이면 모두 다 문학인데, 문학에 대한 비평과 연구가 오랫동안 문자 기록문학만을 중요시했기에 문학이라는 말이 대표가 되었을 뿐이다. '예술로서의 문학'과 '학문으로서의 문학'이 구별되지 않던 오랜 옛날부터 문학이라는 용어가 사용되는 바람에 혼란이 생겼던 셈이다. 결론적으로 말해서, 예술 활동을 '문학'이라고 하고, 그에 관한 학문 활동은 '문학 연구, 문예학, 문학학'이라고 구별해야 할 것이다.

그런데 1981년에 나온 『현대조선말사전』에서는 문학이 언어를

.......

41 과학원 언어문학연구소, 『조선말사전』, 과학원출판사, 1960의 '문학' 항목 참조.

기본 수단으로 하여 인간과 그의 생활을 형상적으로 반영하는 예술의 한 형태 또는 그에 관한 이론이라고 규정되어 있다.[42] 여기서 주목되는 것은 '예술의 한 형태 또는 그에 관한 이론'이라고 하여 예술로서의 문학과 학문으로서의 문학을 별도 항으로 구별하지 않은 채 나란히 설명한 점이다. 이는 단순히 설명의 편의뿐만 아니라 문예 창작과 이론이 일치할 수밖에 없는 북한 문예 정책의 특수성을 암암리에 드러낸 것으로 생각된다. 즉 주체사상의 영향이 어떤 식으로든 반영되었다는 것이다.

1991년에 나온 『조선말대사전』의 문학 규정을 보면, 언어를 통하여 인간과 생활을 형상적으로 반영하는 예술의 한 형태라는 존재론적 규정에 덧붙여, "문학은 산 인간을 그리는 인간학으로서 사람들에 대한 사상 교양의 수단으로, 미학 정서 교양의 수단으로 복무한다. 우리의 문학은 인민대중을 가장 힘있고 아름다우며 고상한 존재로 내세우고 인민 대중을 위하여 복무하는 참다운 공산주의 인간학으로 되고 있다."라는 '기능론적·가치론적' 부연 설명을 해서 더욱 주목된다.[43] 이에 따르면 언어예술인 문학은 인간을 그리는 인간학인 동시에 그들을 사상적·정서적으로 교육시켜 공산주의자로 만드는 도구인 셈이다.

어떻게 이러한 개념 규정에 이르렀을까? 복잡한 문예 정책상의 변화와 그에 따른 문학개론서의 변모를 살펴보기 전에, 1972년과 1988년에 나온 『문학예술사전』의 해당 부분을 각각 살펴보도록

.......

42 『현대조선말사전』, 과학백과사전출판사, 1981의 '문학' 항목 참조.
43 사회과학원 언어학연구소, 『조선말대사전』, 사회과학출판사, 1992의 '문학' 항목 참조.

한다.

먼저 1972년판 『문학예술사전』에서는 문학을 사람들을 사상 미학적으로 교양하는 사회적 의식의 한 형태로 언어를 기본 수단으로 하여 생활을 형상적으로 반영한다고 규정하고 있다.[44] 문학은 다른 학문이나 과학처럼 추상적인 논리로써가 아니라 구체적인 예술적 형상을 통하여 사회생활과 인간을 종합적으로 반영한다고 한다. 문학은 그 기능상 사람들을 '미학 정서적으로 교양'한다는 점에서 음악, 무용, 연극, 영화, 미술 등 다른 예술 형태들과 공통성을 가지지만, 언어를 형상 창조의 기본 수단으로 하는 만큼 인간 생활과 사상 감정을 보다 폭넓고 깊이 있게 그릴 수 있다고 한다.

이 정도라면 남한 문예사전과의 별다른 차이점이나 특징을 찾을 수 없다. 그러나 문학사를 개념 규정한 부분으로 가면 큰 차이를 보인다. 즉 문학 발전의 역사를 "인민대중의 이해관계를 반영하는 진보적 문학과 착취계급의 이해관계를 반영하는 반동적 문학과의 투쟁의 역사"로 규정한다. 이 논리에 따르면 착취계급의 이해관계를 반영하는 반동적 문학은 현실을 외면하고 생활의 진실을 왜곡하면서 '퇴폐적인 자연주의나 형식주의'의 길로 떨어진다고 한다. 그와는 달리 근로 인민의 이해관계를 반영하는 진보적 문학은 생활을 진실하게 반영하는 사실주의의 길로 나가며 사회주의적 사실주의에 와서 가장 높은 단계에 이른다고 한다. 북한의 『문학예술사전』에서 문학의 최고 단계로 규정하는 사회주의적 사실주의 문학은 무엇인가? 결국은 "인민대중을 공산주의적으로 교양함으로써 착취사회

.......

44 『문학예술사전』, 과학백과사전출판사, 1972의 '문학' 항목 참조.

와 착취계급을 때려부시고 사회주의, 공산주의 건설을 위한 로동계급의 혁명 위업에 복무한다."는 것이다.[45]

1988년판『문학예술사전』의 '문학' 규정은 상대적으로 유연한 편이다. 여기서도 문학이란 일단, 언어를 기본 수단으로 하여 인간과 그 생활을 형상적으로 재현하는 예술의 한 형태로 규정된다.[46] 그러나 문학의 기능을 1972년판처럼 과격하고 협소하게 정치적으로만 설정하지 않고 비교적 탄력적으로 다양한 측면에서 설명하고 있다. 즉 문학이 인간 생활과 사회 현실을 현재뿐 아니라 과거와 미래까지 자유롭게 그려 낼 수 있으며, 사람들의 관계뿐 아니라 사회 역사적 조건과 자연지리적 환경이 인간 성격의 형성 발전에 미치는 영향 그리고 자연과 사회를 개조하는 혁명과 건설의 전모를 폭넓게 그려 보일 수 있다고 한다.

이 사전의 문학 규정에서 특히 주목되는 것은 문학이 지닌 언어적 측면과 심리 묘사의 측면을 강조한 점이다. 즉 문학이 언어를 묘사 수단으로 삼았기 때문에 인간과 그 생활을 보다 구체적으로 심오하게 형상화할 가능성이 있으며, 인간의 외모와 행동은 말할 것도 없고 심리 세계의 미묘한 움직임까지도 섬세하고 생동하게 그려 낼 수 있다는 것이다. 이는 이전 문예사전의 경직된 규정에서는 볼 수 없었던 유연한 문학관의 표현이라고 할 수 있다.

여기서 '문학이 인간학'이라는 규정이 상세하게 부연 설명된 점도 주목된다. 즉 문학은 인간과 생활을 현실에서와 같이 생동하고

.......
45 ·위의 책.
46 『문학예술사전』 상편, 과학백과사전종합출판사, 1988의 '문학' 항목 참조. 이하 같음.

진실하게 그리고 의의 있는 인간 문제를 깊이 있게 밝혀냄으로써 사람들에게 생활에 대한 풍부한 지식과 의의 있는 사상을 넣어 주며 그들을 참된 삶의 길로 이끌어 주는 데서 커다란 작용을 한다는 점이다. 결론적으로 볼 때, 산 인간을 그리며 인간에게 복무하는 것이 인간학으로서의 문학이 지닌 고유한 본성이라는 것이다.

이러한 내용을 볼 때, 1988년판 문예사전의 문학 규정은 1980년대 중반기 북한 문학계의 이념적 경직성이 상대적으로 이완되었던 분위기를 일정 정도 반영한다고 할 수 있다. 이 시기에는 『불멸의 력사』 시리즈 등 개인숭배에 치우친 '수령 형상 문학'을 절대시하는 주체문예로부터 어느 정도 거리를 둔 남대현의 「청춘송가」, 백남용의 「벗」 등의 '사회주의 현실 주제' 문학, 우리 식으로 말하면 리얼리즘 소설이 나왔고,[47] 1967년 이후 20여 년간 끊겼던 고전문학 연구 같은 주체문예이론 이외의 연구가 부활했던[48] 1980년대 중반의 이념적 완화 분위기가 문학 규정에까지 영향을 준 것으로 추정된다.

분단 70년사를 볼 때 남한에서 문학 개념이 통시적으로 별반 그리 큰 변화를 보이지 않는 것과는 달리, 북한에서의 각 시기별 사전과 문학 이론서의 문학 개념 규정을 통시적으로 비교해 보면 문학의 본질과 기능, 위상이 적잖이 달라진 것을 알 수 있다. 무엇보다도 먼저 '문학이란 무엇인가' 하는 문제에 대한 인식 틀의 변모를 파악하는 것이 중요하다. 즉 문학예술의 본질적 성격과 기능에 대한 변모를 밝혀내야 한다는 것이다. 그러기 위해서는 우선 1967년 주체

........

47 김재용, 「1980년대 북한 소설 문학의 특징과 문제점」, 『북한 문학의 역사적 이해』, 문학과 지성사, 1994.
48 김성수, 「북한의 문예학·문학사 연구의 올바른 이해를 위하여」, 『노둣돌』, 1992 겨울호.

사상의 유일체계화 확립을 전후해서 '문학' 일반 중심의 마르크스 레닌주의 문학 이론이 '사회주의 문학예술' 중심의 주체문예론으로 바뀐 사실이 전제되어야 한다. '문학'에서 '문학예술'로, 문학 '일반'에서 '사회주의' 문학으로 대상이 바뀐 만큼, 문학이란 무엇인가 하는 문제가 존재적·인식적 측면에서 가치 지향적·실천적 과제로 변모한 셈이다.

이를테면 문학 이론서들의 개념사 추이를 보면, 1961년의 『문학개론』에는 부르주아 문학에 대한 대타 개념으로 진보적 문학이 주로 서술[49]된 반면, 1975년의 『주체사상에 기초한 문예리론』에는 대타 개념이 거의 전제되지 않은 채 주체 시대의 유일한 '사회주의 문예'만이 대상이 되고 있다.[50] 주체문예론은 '주체적인 사회주의 문학예술'을 대상으로 하고 있어 대상 자체가 배타적으로 한정되어 있다. 이를 평가하면, 사회주의 이전의 모든 문학과 단절된 점에서는 문예학적 인식의 지평이나 대상이 공시적·통시적으로 축소된 반면, 문학만이 아니라 연극·영화 등 예술 일반으로 대상을 넓히고 그 본성과 기능을 공산주의적 인간학 내지는 주체의 인간학이라는 실천적·윤리적 범주로 확대한 점에서는 일견 새롭다고도 할 수 있다. 그러나 새로움의 내용이란 결국 인민에게 수령에 대한 충성과 효성을 강조하고 겉으로만 자주성을 외칠 뿐 철저히 수동적인 인간으로 만드는 과정일 뿐이다. 문학의 본질과 기능이 철저히 개인숭배와 전근대적 정서 표출, 이념적 단합 수단에 한정되고 있다는 판

.......

49 박종식, 현종호, 리상태, 『문학개론』, 교육도서출판사, 1961, p.35, 39; 미상, 『(대학용)문학 개론』, 교육도서출판사, 1970, p.9.
50 사회과학원 문학연구소, 『주체사상에 기초한 문예리론』, 사회과학출판사, 1975, p.8.

단까지 하게 된다.

북한의 각종 사전과 문학개론, 문예 이론서에 실린 문학 개념 규정을 통시적으로 보면, '문학이란 무엇인가'라는 개념 정의에 대한 인식 틀이 변모한 결과 지금은 '인민 대중의 자주성'이 관철된 주체문학이라는 협소한 범주로 귀결되었다. 이 과정에서 각종 사전과 이론서의 문학 규정은 1967년 주체사상의 유일체계화 확립을 앞뒤로 해서 '문학' 일반 중심의 마르크스레닌주의 문예관에서 '사회주의 문학예술' 중심의 주체문예관으로 바뀌었다는 사실을 알 수 있었다. '문학'에서 '문학예술'로, 문학 '일반'에서 '사회주의' 문학으로 대상이 바뀌어 이전 범주로 포괄할 수 없는 새 프레임을 요구한다.

1967년 이전에는 문학이란 무엇인가 하는 문제가 인간의 사상 감정을 형상적으로 반영한다는 식으로 규정되어 남한과 별다른 차이가 없었다. 그러나 주체사상이 유일체계로 자리 잡은 1970년대 이후에 나온 각종 사전, 문학개론, 문예 이론서에는 문학이 인간을 공산주의자로 개조하는 수단으로 규정되었다. 일반적인 문학 자체보다는 사회주의적 사실주의, 주체사실주의 문학이 유일한 존재, 최고의 가치 개념이 되었다. 그 내용은 사회주의·공산주의 건설을 위한 혁명에 기여해야 한다는 식의 정치 구호로 규정되었다. 1980년대 중반에는 주체사상의 이념적 경직성이 상대적으로 완화된 사회적·지적 분위기가 반영된 결과, 문학이 '산 인간을 그리는 인간학'이라는 식으로 다양화되기도 했다. 이러한 유연한 문학관 덕분에 한동안 외면되었던 문학의 언어기법적 측면과 심리 묘사적 측면이 중시될 수 있었다.

1990년대 이후의 주체문학과 선군문학 이론 체계에서는 문학이

란 무엇인가 하는 문제에 대한 진지한 고민은 찾아볼 수 없다. 다만 '주체의 문예관'을 내세워 인민의 자주성을 확대해 가는 방향으로 문학의 본질과 기능이 이루어져야 한다고 규정하고 있을 뿐이다. 그러나 주체문학론 체계 전체를 논리적으로 따져 보면, 인민의 자주성 이전에 수령에 대한 충성과 효성을 다해야 한다는 '수령론'과 '사회정치적 생명체론'이 더욱 강하게 문학관을 지배하고 있다는 판단을 배제할 수 없다. 3대 세습한 최고 지도자에 대한 개인숭배가 봉건왕조적·신앙적 차원까지 이르러 문학의 본질과 기능을 이념적 단합, 신성화 수단으로 기능하도록 한다.

2) 체제 대결기(1953~1987) 민족문학 개념의 분리, 양극화

6·25전쟁이 끝난 1953년 이후 1987~1988년 남북한의 소통 재개 전까지 30여 년간 한반도를 남북으로 가르는 두 체제는 무한경쟁과 적대적 대결에 몰두했다. 이 시기 민족문학 개념의 쟁투는 어떠했을까?

전후 원조경제로 자본주의 체제가 정착되기 시작한 남한에서는 1950~1960년대 내내 민족문학론이 위축, 외면되었다. 이 시기에는 전통 단절론과 서구 사조 이식론이라는 이른바 '새것 콤플렉스' (김현)가 지배 이념이었기에 민족문화론은 현실적 위력이 별반 없는 전통 보존이나 현실 도피적 계승론 정도로 폄하되었다. 일종의 종족적 반근대주의적 개념으로 전락한 민족주의의 초라한 위상으로 인하여 그 문화적 반영으로 민족문화, 문학적 상징으로 민족문학 개념이 위축되었다.[51]

6·25전쟁으로 극우화, 황폐해진 남한 문단은 4·19혁명 이후 산문 정신을 회복하기 시작했다. 1960년대 참여문학론, 농민문학론, 시민문학론, 리얼리즘 문학론 등을 거쳐서 1970년대에 정치한 수준의 이념 및 이론 체계로서 민족문학 담론을 제창하게 되었다. 1960년대 중반에 창간된 『창작과비평』을 중심으로 김지하, 조동일의 전통 계승과 재창조 담론에 힘입어 백낙청, 염무웅의 비판적·저항적 민족문학 개념이 본격화된 것이다. 일찍이 '시민문학론'을 제기했던 백낙청은 「민족문학 이념의 신전개」(1974)[52]에서 이전까지 산발적으로 전개되었던 민족문학론을 체계화하여 가치 지향적 이념으로 진전시켰다. 민족문학을 민족 구성원이 창작하고 향유하는 민족의 문학 정도로 정의하는 범박한 존재론적 규정을 넘어서서, 민족적 위기의식의 산물이며 구성원의 생존과 인간적 발전을 위한 문학이라는 가치론적 규정이 그것이다.

또한 「민족문학의 현단계」(『창작과비평』 1975 봄호)에서 민족문학 발전의 당대 수준을 구체적으로 점검했으며, 민족문학 이념의 역사적·현실적 근거와 구체적인 규정을 제시하고 그것이 그때그때의 구체적인 정세에 의해서 규정되는 역사적인 개념임을 분명히 했다. 나아가 한국 민족의 위기적 상황을 규정하는 가장 핵심적인 문제는 바로 민족 분단이고, 민족 분단의 극복과 이를 위한 민주주의의 성취를 민족문학의 현 단계 과제라고 강조했다. 이어 「인간해방

........

51 다만 1970년 백낙청 등의 창비 진영에서 처음으로 민족문학 담론을 제기했다는 이른바 '창비 헤게모니' 때문에 한동안 묻혔던 1950, 1960년대 최일수의 민족문학론이 학계에서 재평가된 점을 짚고 넘어가야 한다.
52 백낙청, 「민족문학 이념의 신전개」, 『월간중앙』, 1974. 7 참조.

과 민족문화운동」(『창작과비평』, 1978 겨울호), 「제3세계와 민중문학」(『창작과비평』, 1979 가을호) 등에서 제3세계 민족문화 운동의 일환으로 민족문학 담론이 지닌 사회변혁 운동적 기능과 세계사적 보편성을 지향하고 그것이 보편적인 인간 해방에 어떻게 기여할 수 있는지 논리적으로 밝힘으로써 민족문학의 이념, 이론적 체계화를 확보했다.

백낙청의 민족문학론 체계화는 『민족문학과 세계문학』(1978) 이후 10여 년간 『창작과비평』 진영의 염무웅, 임헌영, 구중서, 최원식 등으로 확산·체계화되어, 박정희, 전두환 통치 시기의 시민사회의 대항 담론으로 기능했다. 그것은 박정희, 전두환 군부독재정권의 '민족문화' 담론의 국민문학적 지배 이데올로기화에 맞선 시민사회의 대항 담론으로 작동되는 가치 지향적 민족문학 개념이라고 평가할 수 있다.

이 시기 북한에서는 민족문학 개념이 어떻게 활용되었을까?

전후 복구 건설과 사회주의 체제 건설기 북한에서 민족문학 개념은 한동안 금기시되었다. 다만 4·19혁명기처럼 남북관계의 일시적 소통관계 속에서 남한의 순수문학과 북한의 사회주의 문학을 아우르는 이념형으로 한때 민족문학(또는 민족문화)을 호명한 적이 있을 뿐이다. 가령 월북 작가 이기영, 송영 등이 남한의 미국식 문화를 비판하고 북한과 남한의 공통항에 소구할 때 민족문화 또는 민족문학이 의례적으로 언급되는 수준이었다.

월가의 사환군들이 남조선을 가리켜 '자유세계의 진렬장'이니, '서방식 민주주의 표본'이니 하고 요란스럽게 떠들던 그 미

국식 '자유'와 '민주주의'의 정체가 어떤 것인가 하는 것도 온 천하에 여지없이 폭로되고 말았다. 어찌 그 뿐이랴? 민족문화와 민족적인 모든 아름답고 고상한 것들은 모조리 말살 유린당하고 '미국식 생활양식'의 범람으로 퇴폐와 부패, 온갖 사회악이 구더기 같이 욱실거릴 뿐이다. … (중략) … 남조선 문학 예술인들은 짓밟힌 자기의 권리를 찾으며 보다 훌륭한 민족문화의 개화를 위하여 자유로운 문학예술 창작 활동을 위하여 이 투쟁에 합류하여야 하며 선두에서 싸워야 한다.[53]

남조선에서 부패한 양키 문화와 미국식 생활양식의 강요는 우리의 고유한 민족문화와 생활 풍습이 무참히 짓밟히는 결과를 가져오고 있다. 양키 문화는 오늘 남조선에서 민족문화의 주체성을 상실케 하며 민족허무주의로 떨어지는 위험한 사태를 조성시키고 있다. (중략)

북반부와의 경제 교류와 협조를 떠나서 남조선의 경제적 파국을 수습할 수 없는 것처럼 오늘 남북 간의 문화 교류와 협조를 떠나서 생기 없고 허무에 직면한 남조선 문학예술의 주체성을 확립할 수 없으며 우리의 민족문화를 통일적으로 개화시킬 수 없다.[54]

동일한 방식으로 북한 문학장에서 평소 언급되지 않던 민족문

........
53 리기영, 「투쟁의 기치를 더욱 높이라!」(정론), 『조선문학』, 1960. 6, p.12.
54 송영, 「민족문화를 통일적으로 꽃피우자」, 『문학신문』, 1961. 5. 16, p.1.

학 개념이 남북 간 소통의 상징어로 작동된 경우는 1980년, 1989년, 2005년, 2006년 등을 들 수 있다.

1980년 조선작가동맹은 6차 당대회와 관련하여 당의 혁명적 문예노선을 관철하는 투쟁에서 이룩된 성과와 경험을 공고히 하며 '온 사회의 주체사상화'를 실현하는 혁명의 요구에 맞게 문학을 더 발전시키기 위한다는 명분으로 제3차 작가대회를 개최한다. 조선작가동맹의 제1차 작가대회는 1953년 9월, 제2차 작가대회는 1956년 10월에 열렸으니, 1980년 1월 7~10일의 제3차 작가대회는 근 24년 만에 열린 셈이다.[55] 대회에서 수령론과 주체문예이론이 북한 문학의 공식적으로 유일한 문예사상이자 정책노선으로 결정된다.

제6차 당대회를 앞둔 조선로동당 중앙위원회는 1980년 1월 8~10일 개최된 조선작가동맹 제3차대회에 보내는 축하문에서 문예정책 노선을 다음과 같이 '지시'한다. "작가들은 문학에서 주체를 세우기 위한 투쟁을 힘있게 벌려 온갖 이색적인 조류의 침습을 막고 우리의 당적, 혁명적 문학의 순결성을 튼튼히 고수하였으며 우리 문학을 철저히 우리 시대의 요구와 우리 인민의 정서에 맞고 우리 혁명에 복무하는 주체적이며 혁명적인 문학으로 확고히 발전시켜왔다."면서, "주체적 문예사상과 당의 문예방침을 전면적으로 깊이 연구하여 자기의 확고한 신념으로 삼으며 그것을 철저히 관철하여 우리 문학에서 새로운 일대 창작적 앙양을 이룩하여야 한다."[56]고 주문한다.

·······

55 안함광, 「해방후 조선문학의 발전과 조선 로동당의 향도적 역할」, 『해방후 10년간의 조선문학』, 조선작가동맹출판사, 1955, p.33; 한설야 외, 『제2차 조선작가대회 문헌집』, 조선작가동맹출판사, 1956.

56 조선로동당 중앙위원회, 「조선작가동맹 제3차대회 앞」(축하문), 『조선문학』, 1980. 1,

여기서 민족문학 개념의 분단사에서 주목할 부분은 1980년 제
6차 당대회와 제3차 작가대회에서 그 전까지 계급문학의 반대개념
이라서 거의 금기시하고 사용하지 않았던 '민족문학'이라는 담론을
적극적으로 재활성화한 부분이다. 제3차 작가대회에서는 조선작가
동맹 중앙위원회 명의로 남한 작가들에게 다음과 같은 공개 호소문
을 보낸다.

우리는 1980년대 첫해의 첫걸음을 힘있게 내디디면서 우리
의 민족문학 건설에서 새로운 또 하나의 리정표로 되는 조선작
가동맹 제3차대회를 가지었다. (중략)

남조선에서 한 독재자는 제거되었어도 그 무덤 우에 솟아난
것은 인간의 존엄과 민족의 자주권이 아니라 민주주의의 가면
을 쓴 '유신' 잔여세력들의 폭압과 광란적인 칼부림이다. (중략)

우리 북과 남의 작가들은 조국과 인민이 겪고 있는 분렬의
수난을 직접 체험하고 있는 지성인으로서 서로 주의와 사상이
다르고 리념이 다르다 해도 이 모든 것을 초월하여 민족적 량심
과 애국애족의 감정을 합치여 민족 지상의 파업인 조국의 자주
적 평화통일을 앞당겨 오자.

남조선작가들이여! 우리 북과 남의 전체 작가들은 마음과
붓을 하나로 합쳐 우리의 슬기롭고 아름다운 민족문화를 통일
된 삼천리강산에 찬란히 꽃피워 나가자.[57]

.......
pp.10-12.
57 조선작가동맹 중앙위원회, 「남조선 작가들에게 보내는 호소문」, 『조선문학』, 1980. 2,
pp.30-31.

어찌 보면 뜬금없이 보이는 북한의 민족문학적 소통 제의에 대한 남한의 반응이 있었는지는 자료를 찾을 수 없다. 그러면 왜 이 시기에 느닷없이 북에서 금기시되다시피 했던 민족문학 담론을 꺼냈을까? 아마도 1960년 4·19혁명 당대의 민족문학/민족문화 교류 제안과 같은 방식의 정치적 맥락에서 담론이 나온 것으로 추측할 수 있다. 왜냐하면 박정희 유신체제의 종말(1979)로 인하여 남북 대화를 재개할 적기라고 정세 변화를 도모했기 때문이다. 이런 맥락에서 조선작가동맹은 남한 작가들에게 일종의 문화적 통일전선 전술의 일환으로 민족문학적 교감을 호소한 것으로 판단된다. 이는 나중에 1989년의 '북남작가회담' 제의 과정에서 나온 민족문학 담론의 일시적 부각에서도 반복되었다.

분단체제가 강화·내면화된 후 체제 경쟁·대결기였던 적대적 분단기(1968~1986)에는 민족문학 개념의 분단이 더욱 고착화되었다. 독점자본주의에 기반한 남한 유신체제와 주체사상에 기초한 북한 유일체제의 자기 정립과 상호 경쟁 시대에 민족문학 개념이 국가주의, 국수주의적으로 왜곡되기도 했다. 다만 남한은 유신체제와 5공 정권하 국민문학화한 관제적 민족문화 담론에 시민사회의 민족문학 개념이 대항담론화한 점이 특기할 만하다.

북한에서는 1950년대 금기어였던 '민족문학'이라는 개념이 1960년 4·19혁명 이후 4~5년간 남한과의 소통을 상징하는 정치적 의도를 가지고 일시 부활되었다. 하지만 1960~1970년대 담론을 보면 민족문학에 대한 속내는 그들이 '부르주아 종족주의'로 규

정한 부르주아 민족주의의 문화적 산물인 민족주의 문학과 차별화된 '사회주의적 애국주의'에 기초한 반제반미 문학이나 자민족중심주의 문학을 그렇게 부른 정도였다. 특히 자민족중심주의적 성향은 유일체제 하 주체사상에 기초한 문예리론 체계 속에 강하게 작동했다는 점에서, 우리가 관심을 가지는 민족문학 개념의 일정 부분을 자의적으로 포섭했다고 평가할 수 있다. 『영화예술론』(1973), 『주체사상에 기초한 문예리론』(1975) 등이 나왔던 1970년대 중반의 '제1차 문학예술혁명' 이후 정립된 주체문예론 체계 내에 민족문학 개념의 한 부분이 들어 있는 것이다.

이처럼 분단체제의 내면화와 체제 경쟁·대결이 강화되었던 적대적 분단기(1968~1986)에는 남북에서 민족문학 개념의 분단이 더욱 고착화되었다. 민족사적 정통성을 독재체제 강화의 문화정치적 수단으로 삼은 결과 남북 모두 국가주의 문학으로 왜곡·전유되었다.

남북이 동일한 용어를 공유하면서도 상반된 논리와 양태를 갖고 있던 민족문학 담론과 주체문학 담론은 한반도 현실에 대한 서로 다른 인식이 만든 적대적 두 체제 사이에서 경쟁했다. 남에서는 박정희, 전두환 군부독재 정권이 작위적으로 내세운 '민족문화' 담론의 국민문학적 지배에 맞선 시민사회의 대항담론으로서의 민족문학 개념이 내부 헤게모니 다툼을 보였다. 북에서는 주체문학의 자민족중심적 성격이 강화되어 프롤레타리아 국제 연대성이라는 사회주의 문학 일반의 보편 지향을 압도했다. 그런 점에서 남북 정권은 독재체제 유지의 주요 수단으로 국가주의 문학을 민족문학으로 호명하였고 남한 시민사회는 그에 맞서 민족문학의 대항담론적

시각을 강화했다. 다만 남북한 주민 공통의 정서적 감정에 주로 소구하는 민족문학 개념의 비과학성을 벗어나지 못했다.

남한 지배층의 민족문화와 시민사회의 민족문학 담론과 주체문예 담론은 이처럼 같은 언어와 비슷한 내포 외연을 지닌 개념을 공유하면서도 상반된 논리와 양태를 갖고 있던 한반도 현실에 대한 서로 다른 인식이 만든 대립되는 두 진영 사이에서 발현되었다. 양 진영 모두 외래문화/통속문화에 대해서는 부정적 시각을 가짐으로써 오히려 일반 대중의 삶으로부터 괴리되는 이념형에 머물렀다는 것은 1970년대 '민족문학' 담론 자체가 가진 이념적 · 실천적 한계를 보여 준다고 할 수 있다. 그리고 그것은 1980년대에 '민족문화'를 둘러싸고 벌어지는 개념의 쟁투 속에서 전혀 다른 양상으로 전개되었다.[58]

3) 소통적 분단기(1988~2007) 민족문학 개념의 소통 교류

1987~1988년 강고했던 분단체제는 어느 정도 균열을 보였다. 상호 적대와 무관심에서 화해, 교류, 협력이 이루어진 소통적 분단

.......

58 1980년대 후반 고급문화의 대중화와 민중문화의 대중화라는 양 진영의 새로운 과제는 1990년대가 대중문화의 시대가 되리라는 것을 예고하는 담론의 반전이었다. 그리고 이러한 담론의 반전은 '상업적 · 외래적 대중문화'에 대한 비판에서 '자본주의적이고 글로벌한 대중문화'에 대한 용인과 적극적 활용으로 나아가는 시대의 흐름에 부응하는 것이었다. 이는 한편으로는 민족주의의 틀 안에 포박된 '민족문화' 담론 자체의 위기이면서, 또 한편으로는 민족주의와 대중문화 혹은 문화 산업이 결합하여 서로를 이용하면서 강화되는 새로운 양상으로의 변화를 의미하기도 했다. 이하나, 「1970~1980년대 '민족문화' 개념의 분화와 쟁투」, 『개념과 소통』 18, 한림과학원, 2016. 12, p.201.

기는 2000년 전후로 균열이 커졌다. 물론 이후 신자유주의체제가 정착된 남한과 선군정치를 통해 위기였던 주체체제를 유지한 북한의 차이는 있었지만 어쨌든 분단 70년사를 통틀어 유일한 화해와 교류 협력 시대를 구가했다.

남한에서는 1970년대에 어느 정도 체계화된 민족문학 담론이 1980년 5월 광주민주화운동을 거치면서 계급론적 시각이 대두됨에 따라 변화를 겪게 되었다. 한국 사회의 성격과 변혁 과제에 대한 과학적 인식, 그리고 변혁의 주체에 대한 성찰이 심화됨에 따라 문학 운동에서도 그러한 사회과학적 인식에 발맞추어 민족문학 이념의 과학화, 계급화를 시도하려는 움직임이 거세게 일어났다. 결국 1980년대 민족문학론은 민중문학론 또는 계급문학론과의 교섭을 통해 좌경화되었다.

1980년대에 민족문학론은 민중에 대한 관심이 높아지면서 분화의 양상을 보였다. 이는 1980년 5월 광주민주화운동의 영향으로 한국 사회의 변혁에 대한 열망이 높아지면서 민중에 대한 재인식이 심화되었기 때문이다. 이때부터 민족문학론은 계급적 시각이 가미되었으며 사회 변혁에 복무하는 문학 운동의 차원으로 변모되기 시작했다. 그 선구자인 채광석, 김명인은 종래의 민족문학론을 민중적 민족문학론으로 전화시킬 것을 주장하면서 소시민적 엘리트 지식인 대신 노동자가 자기 체험을 글로 쓰자는 창작 주체 문제로 논쟁을 시작했다. 이는 창비 진영 민족문학론의 한계를 소시민성이라고 호명하면서 차별화 전략을 시도한 결과였다.

김진경은 「민중적 민족문학의 정립을 위하여」에서 1970년대식 민족문학론을 소시민적 문학론이라고 비판하고 새로운 민중적 민

족문학론의 길을 제안한다. 그는 백낙청이 민족문학론에서 민중이라는 개념을 도입·사용하고 있지만 그것이 과학적으로 규명되지 않은 막연한 개념이라고 비판한다. 아울러 분단 극복을 강조하는 백낙청의 이론이 계급 모순을 소홀히 한 문제점을 안고 있다고 지적한다.[59]

이는 『창작과비평』의 백낙청이 이끌어 왔던 기존 민족문학론이 지닌 계급론적 한계를 지적하고 대안을 제시한 것으로 평가된다. 지식인 창작 중심의 민족문학론에서 생산 대중 혹은 민중 창작 중심의 민족문학론으로의 전이를 주장한 점에서 이러한 주장은 1980년대 중반까지의 민중문학론이나 소시민적 민족문학론과는 구별되는 '민중적 민족문학론'이라고 할 수 있다.

백낙청은 김명인 등 소장파로부터 받은 전면 비판을 자신이 주도한 1970년대 이래 민족문학론의 연장선상에서 발전으로 일단 받아들였다. 자신을 비판하고 단절을 선언한 민중적 민족문학론도 실은 자신의 주장과 그리 먼 게 아니라는 것이다. 다만 우리 사회의 기본 모순에 대한 원론적 이해만으로 노동계급의 주도성을 강조할 것이 아니라 분단시대 한국 노동계급의 중요한 정치적 과제가 무엇인지를 올바로 설정해야 한다고 자신의 분단극복론을 강조했다. 그에 따라 반통일 반민주적인 지배세력에 맞서는 범민족적 연합세력의 정확한 배합을 제시할 것을 제안했다.[60]

자신들의 이념적 지향을 각기 민중적 민족문학(김명인, 『사상문

.......

59 김진경, 「민중적 민족문학의 정립을 위하여」, 『문학예술운동』 1, 풀빛사, 1987.
60 백낙청, 「오늘의 민족문학과 민족운동」, 『창작과비평』 1988 봄호.

예운동』), 민주주의적 민족문학(조정환, 『노동해방문학』), 당파적 현실주의 문학(조만영, 『현실주의연구』), 민족해방문학(백진기, 『녹두꽃』, 『노둣돌』) 등으로 자칭 명명, 문학운동화했다. 가령 민중적 민족문학론은 기존의 비평적 패러다임, 담론 체계를 일거에 바꾼 위력을 보였다는 문학사적 의의가 있다. 나아가 지금 와서 이 시기 비평을 재조명할 때 보다 중시해야 할 것이 바로 문예 대중화론의 도도한 흐름이라고 할 수 있다.

주지하다시피 1992년을 고비로 해서 동구의 몰락으로 현실 사회주의 진영이 사라지고 한국에서 절차적 민주주의가 정착되는 등 국내외 정세가 급격하게 바뀌자 좌파적 민족문학론은 다양하게 분화되고 반면 중심은 소멸했다. 김명인은 '불을 찾아서' 떠난다며 민족문학 논쟁의 청산을 주장했고, 신승엽 등 이른바 '강단 PD'파는 문예연, 노문연을 중심으로 한 노동해방문예 진영에서 사변적 논의를 이어 갔으며, 김진경, 백진기 등은 교육운동, 노동운동 현장 등에서 문예 대중화론의 이론이 아닌 현실 적용 가능함을 구체화시켰다.

종래 대중화 문제를 문인 운동의 틀 속에서 바라보던 백낙청 류의 협애한 시선에서 벗어나 좀 더 저변이 확대된 대중 조직화의 문제로 문예 대중화를 바라본 것이 김진경, 김형수 등의 대중화론이었다.[61] 이들은 김명인, 조정환, 조만영처럼 정치적 지도체의 선동 선전에 따라 위로부터 또는 전위적으로 변혁을 시도하는 이론 중심적 자세로부터 벗어나 아래로부터의 대중 조직화 일환으로 문예운

........

61 김진경, 「관념성을 극복하고 발을 딛고 있는 곳으로부터 나아가자」, 『노둣돌』 창간호, 두리출판사, 1992 가을.

동을 펴 나갔다. 가령 교육문예창작회의 교육 부문 문예 대중화나 구로노동자문학회의 노동운동 부문 문예 대중화 운동을 펴 나가면서 이론 투쟁보다 현장 중심의 저변을 넓혀 나가는 데 주력했다.[62] 하지만 이들과 함께 문예 대중화론을 펴고 현장 운동을 하던 김형수, 백진기 등이 1988년 말을 기점으로 해서 또 다른 의미의 외계적 권위인 주체사상을 염두에 둔 민족해방문학론을 펴면서 문예 대중화론은 다른 진보 진영으로부터 고립되기도 했다.

어떠한 방식이든 소시민적 엘리트들의 순수주의 문학만이 진정한 문학이라는 주장이 팽배했던 1970년대로 퇴행한 것은 아니었다. 이미 문학사는 일정하게 변모를 보였고 그 흐름의 중심적 의제라고 할 문화적 민주주의야말로 대중화론의 핵심이었던 셈이다.

1987~1992년까지 시기는 짧았지만 매우 이념적이면서도 나름 논리적인 담론 체계가 민족문학 논쟁 과정에서 확립되었다. 즉 창작 주체뿐만 아니라 리얼리즘 창작 방법, 사회 변혁론, 문예 조직론 등까지 논쟁이 확전되었으며, 그 과정에서 민족문학 운동은 이념적 지향에 따라 여러 갈래로 나누어졌다. 논쟁은 민중적 민족문학론·민주주의 민족문학론·민족해방문학론·노동해방문학론 등 진영 논리로 분화되어 사회 변혁과 연관된 문학운동으로 기능했다.

1987~1992년 시기 민족문학론의 논쟁 구도는 '문학 주체', '창작 방법론', '문인 조직' 등이 중요한 쟁점이 되었다. 이 중 '새로 도

.......
62 문예 대중화론을 민족문학 논쟁의 긍정적 방향으로 평가한 것은 권순긍, 「민족문학논쟁,
 그 이론과 실천적 근거에 대한 비판」, 『역사와 문학적 진실』, 살림터, 1997, pp.37~38이다.
 다만 권순긍은 백진기의 문예통일전선론을 실천적 대중화론으로 긍정했을 뿐 결국 주체
 문예론에 기댔다는 사실을 간과한 아쉬움이 있다.

래할 민족문학의 주체를 누구로 볼 것인가'의 문제는 사회 변혁의 주체 문제를 문학장에 투영한 것이다. 김명인은 백낙청의 민족문학론을 "민중성을 결여한 소시민적 이론"이며 "지식인 중심의 이론"이라고 비판하고 민중이 주체가 되는 민중 중심의 문학을 제기했다. 여기에 조정환이 가세하여 기왕의 민족문학론이나 민중문학론이 노동계급의 당파성의 개념을 올바로 수용하지 못했다고 비판하고 민주주의 민족문학론을 제창한다. 이는 다시 자기비판을 거쳐 노동해방문학론으로 변모한다. 논쟁의 다른 한 축에서는 백진기에 의해 주로 이론화되고 제기되었던 민족해방 문학론이 진행되었다. 그는 계급 문제보다 민족 문제를 보다 주요한 모순으로 설정하고 노동계급뿐만 아니라 각계각층을 망라한 문예통일전선을 조직 과제로 제기한다.

이러한 좌경화된 민족문학론에 대해서 자유주의자로 불렸던 정과리, 성민엽, 홍정선 등이 강력하게 반론을 편다. 그들『문학과사회』진영은 백낙청의 소시민적 민족문학론에 대해서는 "패권주의"로, 민중적 민족문학론에 대해서는 "새로운 상징적 지배질서 수립 기도"라고 비판하고, 이는 모두 민중을 내세워 새로운 억압 구조를 창출하려는 지식인 운동가들의 '음모'라고 비판한다.[63] 하지만 이들이 호명한 민족문학은 1970년대처럼 부당한 권력에 맞선 시민적 양심을 지닌 지식인의 반성적 그림자에만 머문 것이 아니었다.[64] 분단체제하 자유주의자들에게는 실제로 계급문학 성향을 지닌 민중

.......

63 가령 정과리의 「민중문학론의 인식구조」, 『문학과사회』 1988 봄호가 대표적이다.
64 1970년대 민족문학론을 이렇게 비판한 것은 김현, 김주연 등 『문학과지성』 진영이었다.

문학이나 좌경문학의 내포와 외연에 민족문학의 외피만 입힌 것으로 매도되기도 했다. 하지만 이들의 비판은 민족문학 운동을 허무주의적 시각으로 바라보고 대신 문학을 통한 변혁과 구원이라는 무기력한 문학주의를 가져다 놓았다는 반비판을 받는다.[65]

다만 이들 진보 진영 중에서 백진기, 김형수 등 민족해방문학론자들이 북한의 주체문학론과 실질적으로 밀접한 연관을 지닌 담론을 편 것은 부인할 수 없다. 북한 주체문예론 체계의 용어 개념을 거의 무매개적·무비판적으로 수용한 것은 진정한 남북한 민족문학 교류로 평가하기는 어렵다. 왜냐하면 북한 주체문학론의 추수적 성향을 한반도적 시각의 통합적 민족문학 담론으로 규정할 수 없기 때문이다.

한편 이 시기 민족문학론과 관련지어 주목할 사실은 담론 차원이 아닌 실천적인 남북 작가 교류의 공유점으로 민족문학 개념이 활용되었다는 점이다. 1989년 북한 조선문학예술총동맹 산하 조선작가동맹 통일문학 분과의 남북작가회담 제의에 대한 호응과 준비 과정에서 나온 민족문학 담론의 일시적 부각은 특기할 만하다. 당시 백낙청, 고은, 현기영 등 창비 담론의 이데올로그들과 민족문학작가회의 조직의 명의로, 1970년대 이래 '광의의 민족문학' 담론을 현실적 남북 교류 실천의 힘으로 작동시킨 사실은 그 자체로 높이 평가할 수 있다. 다만 아쉬운 것은 주지하다시피 남한 당국의 강력한 저지로 남북작가회담이 실제로 실현되지는 못했다는 사실이다.

.......

65 김명인, 「시민문학론에서 민족해방문학론까지 – 1970~80년대 민족문학비평사」, 『사상문예운동』 1990 봄호, 풀빛사, 1990. 2.

민족문학 담론이 사회 변화를 이끌었던 현실적 힘은 거기까지였다. 1987년 6·29 이후의 절차적 민주주의의 회복과 뒤이은 노동자 대투쟁, 그리고 1992~1996년 소련을 비롯한 동구에서 현실 사회주의의 급격한 몰락으로 말미암아 세상이 달라졌다. 남한 사회 내부의 노사관계를 정당하게 풀어 가자는 계급 모순 해결과 분단체제하 남북한 주민의 민족 모순을 극복하겠다는 변혁적 열정은 1990년대 중반부터 현실적 위력을 잃었다. 이에 따라 민족사적 위기의식과 민족 성원의 미래 삶의 발전을 위한다는 명분의 가치론적 민족문학 개념은 물적 토대를 상당 부분 상실했다. 이른바 '87년 체제'와 거대 담론의 급락 이후 민족/민족문학 담론이 급격하게 쇠퇴한 것이다. 2000년대 이후 민족문학론은 중진자본주의＝아류제국주의화한 한국의 부정성이 반영된 배타적 자민족중심주의 담론으로 규정되면서, 한국 사회의 다문화주의에 역행하는 낡은 이념으로 치부되기까지 했다.[66]

다만 2000년을 전후해서 '햇볕정책'으로 분단체제가 균열되고 남북한 사이에 소통과 교류라는 획기적 변화가 생기자 이에 따라 민족문학 담론의 일시적 부활이 있었다. 2000년 분단체제를 근본적으로 뒤흔든 6·15 공동선언 이후 선언의 어문적 외연으로서의 민족작가대회(2005), '6·15민족문학인협회' 결성(2006), '『겨레말

........

66 1974년 11월 유신체제 하 비판적 지식인 작가들의 저항 단체로 출범한 자유실천문인협의회가 1987년 6월항쟁의 성과로 9월 민족문학작가회의라는 진보적 문인 조직으로 확대 개편되었다가 2007년 12월 한국작가회의로 개명한 것이 남한 사회에서 '민족문학'의 문단적 위상의 사적 변모를 잘 보여 주는 한 사례라고 할 수 있다. 문단과 학계에서 한때 비판적 진보성을 상징했던 민족문학이라는 개념이 지구촌 시대에 맞지 않는 낡은 배타적 자기중심적 산물로 밀려난 셈이다.

큰사전』공동편찬사업'(2004~) 등이 실행되었다. 이를 통해 남북 간 민족문학의 소통·교류·협력이 활성화되자 남북한 문학 주체의 새로운 과제로 2010년대에 곧 다가올 줄 알았던 통일문학의 시대를 준비해야 하는 것처럼 보였다. 그러나 성급한 낙관이었다. 기실 민족주의 담론의 일시적 부활이 있었을 뿐이다. 오히려 역으로 민족문학 담론의 급격한 소멸이라는 반전을 내재한 서산일락, 석양의 아름다움이기도 했다.

2017년 현재는 지난 100년 사이 가장 결정적인 '민족/민족문학' 담론의 실종 시대라 아니할 수 없다. 다만 민족문학이라는 개념은 민족 개념이 그렇듯이 여전히 계륵이다. 한편으로 최첨단 정보화 사회·지구촌 시대인 현 시점에서 다문화주의에 맞지 않는 낡고 배타적 관념이라고 외면·배척되면서도, 다른 한편에서는 세계 유일의 분단 국가로서 민족사적 정통성은 여전히 독차지하고 싶은 욕망을 숨기지 못한다. 때문에 민족문학 개념의 분단사는 여전히 현재 진행형이라고 아니할 수 없다.

1990년대 이후 '선군 정치'를 통해 주체체제 유지와 3대 세습에 성공한 북한의 경우는 어떨까?

1967년 주체사상의 유일체계화 이후 20여 년 동안은 민족문학 담론의 암흑기였다. 신격화된 개인숭배라고 할 '수령론'과 빨치산 선전물의 신성화 산물인 '항일혁명문학예술'을 유일 전통으로 고착화시킨 주체문예리론의 폐쇄적 담론체계 내에서 민족문학 담론은 별다른 힘을 발휘하기가 어려웠다. 다만 1986~1989년 북한 주체체제의 이념적 완화기에 그 문화혁명적 산물로 '제2차 문학예술혁명' (1991~1993)이 진행되면서 그 핵심인 『주체문학론』(1992)의 민족

문학 포용에 주목할 수 있을 뿐이다.

이 문제를 좀 더 상세히 살펴보자. 『주체문학론』 "제1장 주체의 문예관"에서는 주체문학의 본질을 민족적 특성과 관련시켜 그 민족문학적 관련성을 "자기 민족의 특성에 맞는 미"를 표현하는 것으로 규정한다.

주체의 문예관은 문학예술에서 민족적 특성을 구현할 것을 요구하는 문예관이다.

매개 민족에게는 력사적으로 이루어진 민족성과 그에 따르는 고유한 미감과 정서가 있다. 다른 민족에게는 없거나 있어도 서로 독특하게 구별되는 민족성은 매개 나라 인민의 생활양식과 언어, 관습, 세태풍속 같은 데서 집중적으로 나타난다. 민족성은 사람의 문화정서생활에서의 차이를 낳게 하며 자기 민족의 특성에 맞는 미관을 형성하게 한다. 문학예술작품의 가치는 그 나라 인민의 민족성과 민족생활을 옳게 반영하였는가, 형상에 민족적인 맛이 있는가 하는 것과 많이 관련된다고 볼 수 있다. 우리 인민에게는 자기의 고유한 민족적 특성이 있다. 아무리 종자가 좋고 사회적 문제성이 있는 작품이라 하여도 그것이 우리 인민의 구미에 맞게 형상되지 못한 것이라면 쓸모가 없다.[67]

『주체문학론』 "제2장 유산과 계승"을 보면, 항일혁명문학예술로 격상하여 문학예술사의 유일한 전통으로 적통화하고 나머지 진

.......
67 김정일, 『주체문학론』, 조선로동당출판사, 1992, p.7.

보적인 전통문화를 '민족문화유산'으로 재정의하여 '전통' 아닌 '계승'으로 위계화했다. 1967년 이후 문학사 담론에서 오랫동안 괄호 속에만 있던 실학파 문학이나 카프 문학 등 과거 진보적 문학에 대한 원론적 복권이 이루어져 있다. 당연한 말이지만 민족문화유산에는 사회주의, 공산주의를 위한 혁명 투쟁 속에서 창조된 혁명적 문화유산도 있고 그 이전 시기 선조들이 이룩한 고전문화유산도 있을 것이다. 그런데 20여 년 동안 항일혁명문예 전통 이외의 다른 것은 정당하게 인정하지 않았다. 고전문학이나 식민지 시대 문학에서 진보적인 부분이라고 할 비판적 리얼리즘이나 카프를 중심으로 한 프로 문학을 의도적으로 축소, 왜곡, 무시해 왔던 것이다.

그러다가 『주체문학론』에 이르러서야 지난 20여 년간의 폐쇄적 경직성에 대한 반성이 구체화되었다. 『주체문학론』에서 김정일은 과거 민족문화유산에 대한 무시와 간과는 서구 중심주의에 빠진 민족허무주의와 사대주의의 발로라고 비판하고, 반침략 애국주의 정서를 갖춘 고전문학은 얼마든지 높이 평가해야 한다고 했다. 그 결과 계몽기 문학이나 민요, 시조, '궁중예술'까지 실학파 문학과 함께 문학사에서 공정하게 처리해야 한다고 했다. 또한 카프 문학은 사회주의적 사실주의문학으로 인정해야 하고, 비판적 사실주의 문학이나 20세기 초엽의 이해조, 이인직, 이광수, 최남선 등도 응당한 수준에서 취급해야 하며, 일제시대에 진보적 작품을 창작한 신채호, 한용운, 김억, 김소월, 정지용, 심훈, 이효석, 방정환, 문호월, 나운규 등을 정당하게 재평가해야 한다고 했다.

물론 이러한 과거 민족문학예술 유산을 계승·발전시킬 경우 역사주의적 원칙과 현대성의 원칙을 확고히 견지해야 한다는 전제조

건을 달기는 했다. 그래야 복고주의와 민족허무주의를 극복하고 민족문화유산에서 진보적이며 인민적인 것을 현대적 미감에 맞게 비판적으로 계승·발전시킬 수 있다는 것이다. 실은 과거의 진보적 문학 전통을 복권시키면 1930년대 빨치산 문학예술의 정통성이 흔들릴까 싶어 많은 유보 조건을 달고 있는 것이 사실이다. 즉 민족문화유산을 고전문화유산으로만 보아도 안 되며 김일성의 항일혁명운동 과정에서 만들어졌다는 혁명적 문학예술 전통을 과거의 민족문화유산과 뒤섞어 놓고 그 위치를 모호하게 해도 안 된다는 단서 조항이다. 때문에 혁명적 문학예술은 '전통'이라고 규정하고 민족문화는 '유산'이라고 하여 질적 차별성을 뚜렷하게 하고 있다.

1992년 5월의 『주체문학론』 발표 이후 1992년 9~12월 문학 담론을 살펴보면 주체문학론 체계 내에 민족문학 담론을 자의적으로 포섭하려는 노력을 엿볼 수 있다. 즉 북한의 현재 문학을 '자주시대의 지향과 요구에 맞는 새로운 민족문학'으로 건설하기 위해서는 주체성을 철저하게 구현해야 한다는 주장이다. 가령 "주체성은 민족문학의 얼굴이며 정신이라고 말할 수 있다. 주체성에 의하여 민족문학의 고유한 특성이 살아나며 민족의 정기와 기상이 뚜렷이 표현된다."[68]는 주체문학론의 민족문학적 특징을 해설한 당시 해설문을 인용해 보자.

오늘 세계에 수많은 민족문학이 존재하는 것도 매개 나라 민

.......

68 김정일, 「제1장 제4절 주체성은 문학의 생명이다」, 『주체문학론』, 조선로동당출판사, 1992, p.29.

족문학이 자기 인민의 민족적 요구와 지향을 반영하고 있기 때문이다. 매개 나라의 민족문학은 자기 인민의 민족적 지향과 요구를 반영한 예술적 정화이다. 민족자주정신이 개화하는 곳에서는 언제나 민족문학이 찬란히 꽃펴난다. (중략)

문학에서 주체성을 구현하기 위하여서는 민족문학 창작과 건설에 제기되는 모든 문제를 자기 나라 혁명을 중심에 놓고 대하며 자기 나라의 구체적인 실정에 맞게 자기 힘으로 풀어 나가는 관점과 태도를 똑바로 가지는 것이다. 또한 높은 민족적 자존심과 긍지를 가지고 자기의 것에 정통하며 자기의 민족문화유산을 귀중히 여기고 옳게 계승 발전시켜나가야 한다.

자기 민족이 남만 못지않다는 민족적 자존심과 긍지를 가져야 문학작품에 민족자주정신을 깊이있게 구현할 수 있으며 사회주의, 공산주의 문학 건설의 길을 승리적으로 개척할 수 있다. 민족적 자존심과 긍지가 강할수록 문학의 주체성이 두드러지게 살아나며 그렇지 못하면 주체성이 살아나지 못한다.[69]

1990년대 이후 북한 주체문학의 민족문학 관련성은 주체성의 핵심인 민족적 특성이다. 문학에서 민족적 특성을 살리는 것은 자기 나라 인민의 심리와 정서, 언어와 풍습을 비롯하여 생활 과정에 구체적으로 드러나는 고유한 특성을 반영하는 것이다. 민족적 특성을 살리려면 역사적으로 이루어진 인민의 고유한 민족적 성격을 진실하고 깊이 있게 형상화해야 한다. 이때 민족적 성격이란 인민이

.......

69 필자 미상, 「명제 해설」, 『조선문학』, 1992. 9, pp.26-27.

지니고 있는 아름답고 고상한 성격이며, 민족적 특성을 반영하려면 오랜 역사 과정에서 전통으로 굳어진 미풍양속과 인민들에게 낯익은 자연풍경을 실감나게 그려 내는 것이다.

여기서 주체성이란 남의 나라 것을 따라하거나 그대로 옮기며 우리 것을 폄하하는 '사대주의, 교조주의, 민족허무주의'를 비롯한 온갖 낡은 사상에 반대하는 투쟁을 벌이는 것이다. 사대주의, 교조주의, 민족허무주의는 문학적 주체성을 말살하는 가장 위험한 독소이므로, 그에 반대하고 주체성을 강화하는 것이 민족문학의 운명을 좌우한다. 그렇다고 남의 나라 것을 다 반대하는 것은 아니라는데, 여기에 『주체문학론』(1992)과 이전 주체문예론(1975)의 차별점이 있다.

우리는 자기 나라 민족문학의 주체성을 강화한다고 하여 자기의 것만 제일이라고 하면서 다른 나라 민족문학을 부정하거나 배격하는 민족배타주의를 하여서는 안된다. 다른 나라의 문학에서 이룩된 진보적인 것 가운데서 우리의 문학 발전에 도움이 될 수 있는 것은 주체적인 립장에서 받아들여야 한다. 다른 나라의 것을 받아들인다고 하여 그에 대하여 환상을 가져서도 안되며 그에 맹목적으로 추종하여서도 안 된다. 다른 나라의 것이 아무리 좋은 것이라고 하여도 우리의 실정에 맞게 비판적으로 받아들여야 한다.[70]

……
70 위의 글, p.27.

개념사적으로 볼 때 『주체문학론』 해설의 위 문장이 핵심이라고 생각한다. 즉 종래 사회주의 진영의 보편적인 프롤레타리아 계급문학/사회주의 문학 담론에 북한식 특수성을 민족문학 담론으로 결합시킨 것이 『주체문학론』의 실체라고 판단한다. 문학에서의 주체성이란 민족자주정신을 반영하는 것인데, 이는 문학이 각기 자기 나라 인민의 지향과 요구를 구현하며 자기 민족의 고유한 생활감정과 미감에 맞게 형상을 창조한다는 것을 말한다.

주체문학론의 민족문학적 요소를 좀 더 구체적으로 해석할 풍부한 담론 내용이 더 이상 없지만 여기까지가 북한의 개념 규정이라고 생각된다. 다만 종래 주체문예론 체계의 견고한 폐쇄성과 차별화된 주체문학론의 유연함, 민족문학적 여지가 마련되어 있었기에 후일 1989년의 남북작가회담, 2005년의 민족작가대회, 2006년의 6·15민족문학인협회 결성 등이 가능했다고 평가할 수 있다.

1992년을 정점으로 북한 문학의 민족문학 담론은 더 이상 이론적 진전을 이루지 못했다. 왜냐하면 1994년 김일성 사망과 3년간의 식량난 등 이른바 '고난의 행군'기 체제 동요와 붕괴 위기로 논의가 더 진전될 현실적 기반이 황폐해졌기 때문이다. 체제 붕괴 위기의 돌파구로 노동계급의 당보다 군대를 절대화, 우선시한 '선군 정치, 선군 사상'이 등장하면서 남북 대화의 민족 공통적 기반은 상실되었다. 문학 부문에서도 선군 정치, 선군 사상의 문학적 반영물인 '선군 혁명문학' 담론의 등장과 주류화로 전통적인 의미의 '민족문학' 담론은 실종되다시피 했다.

북한은 1990년대 중후반 '고난의 행군'으로 상징되는 체제 붕괴의 위기를 선군 정치를 통해 돌파하자 2000년 전후에 체제 안정의

상징적 제스처로 남북 대화에 적극 동참했다. 이른바 '햇볕정책'이라는 이름의 남북 화해·교류·협력에 참여하면서 '6·15공동선언'을 통해 북한체제 유지를 위한 선군 정치와는 별도로 '민족'이라는 이름의 교류 협력 프로세스 공통항을 합의하고 일부 실천했던 것이다, 이에 따라 국가 상징으로서의 국기와 국가조차 '태극기/인공기' 대신 '한반도기'를 흔들고 각자의 '애국가' 대신 한민족 공통체를 상징하는 '아리랑'을 합창하는 전향적인 화해 제스처를 보이기도 했다. 언어 문학 교류 분야에서도 남북 분단체제하에서 특기할 만한 커다란 진척이 있었으니, 그것이 바로 『겨레말큰사전』 공동편찬사업'(2004~현재)과 '6·15민족문학인협회 결성'(2006) 같은 남북 작가 교류 사업이었다.

남한의 최근 문학사 서술인 『새 민족문학사강좌』(2009)는 최소한 북한이라는 상대 존재와 그 문학(사)에 대한 대타의식과 통합 서술의 고민을 담고 있다는 의의가 있다. 제목부터 '한국문학사'가 아니라 '민족문학사'를 표방한 이유와 근거를 제시하며 남북 문학사를 아우르기 위한 이념형으로서의 '우리문학사' 개념을 설정하고 있는 것이다. 문학사 서문[71]에 "자민족중심주의를 벗되 세계의 보편성을 넓히는 민족문화의 세계적 조화를 지향하는 '열린 민족문학'을 표방"하고 있다. 더욱이 다음 인용문이야말로 남한 학자의 북한 문학을 바라보는 통일 담론과 통합의 구체안을 담았다고 자평할 수 있다.

.......

71 민족문학사연구소 편, 『새 민족문학사강좌』 1, 창비사, 2009, p.7.

'한국문학/조선문학'의 공존을 인정해야 그 기반 위에서 '남측문학/북측문학'의 상호 교류와 협력을 늘여 나가는 현 단계가 진정성을 획득할 수 있다. 나아가 코리아반도의 이북지역 문학을 하나로 보고 '이북의 지역문학'으로 동거함으로써 통일을 구체화하는 단계까지 상정할 수 있는 것이다. 그런 점에서 모든 북한문학은 그 자체로 근대문학 혹은 현대문학이며 한반도문학의 일부인 지역문학, 지방문학이기도 하다.

한반도적 시각을 가진다면 북한문학에 대한 단순한 이해로부터 출발하여, 다음 단계로 교류와 협력을 상정하고 나아가 '남북문학의 동거, 남북문학의 통일, 통합된 민족문학'이라는 역동적 구상을 실천할 수 있지 않을까 한다. 오랜 기간 지속된 남한 문학의 자기중심주의에서 벗어나 북한문학을 이해하되, 성급하게 당장 통일문학을 이루자는 비현실적 구호만 무한반복하지 말고 중간 단계에 '남북문학의 협력, 동거' 상황을 설정하자는 것이다.[72]

이는 통합 문학사라는 이념형을 기준으로 볼 때 최소한 '덧셈의 문학사'이자 공존의 문학사 담론을 실증한 셈이다. 남북 간의 '평화 공존과 화해 협력의 모색 단계'에서는 남북 언어 문학 분야에서 특히 민간 차원의 교류와 협력을 발전시킬 필요가 있는데, 언어 분야에서는 통일국어사전이라고 할 '『겨레말큰사전』 공동편찬사업'이

.......

72 김성수·유임하·오창은, 「북한 문학사의 쟁점」, 민족문학사연구소 편, 『새 민족문학사 강좌』 2, 창비사, 2009, pp.454–456.

진행되는 것처럼 문학 분야에서 통일로 가는 중간 도정으로 소극적 차원의 공존 문학사가 시도되고 있다. 이는 통일 문학사 서술을 아예 시도조차 하지 '않는/못한' 북한 학계보다는 진전된 것이 아닐까.

하지만 민족문학 개념의 분단사를 전망할 때 분단 극복과 통일된 민족문학사를 향한 낙관적 전망은 딱 거기까지였다. 비록 6·15 공동선언의 문학적 외연으로서의 민족작가대회, 6·15민족문학인협회 결성 등을 통한 민족주의 담론의 일시적 부활이 있었지만, 그것이 주체문학·선군문학 담론체계에 근본적 변화를 준 것은 아니었다. 이미 1980년대 말부터 구축한 이른바 '조선민족제일주의'(1989)[73] 담론과 체제 수호를 위한 주체·선군체제하에서 강고하게 짜인 배타적 성격의 주체문학·선군문학 담론체계 내에서 '민족'의 함의가 너무나 달라졌기 때문이다. 2010년이 지나면서 이제 북한에서 민족이란 남한과의 통합적 이념형인 한반도 주민 = 한겨레를 지칭하기보다는 자기들만 선민으로 특화시킨 '대양민족' '김일성민족' 식으로 철저히 자기중심적 자의식의 정치적 슬로건으로 변모했다. 여전히 한반도의 같은 혈연·역사·언어를 공유한 민족을 호명하지만 그것은 대외적인 슬로건일 뿐이다.

현재 북한의 민족문학 담론은 주체문예이론의 유일사상체계에 함몰·포섭되어 있다고 해도 과언이 아니다. 가령 주체성은 민족문학의 얼굴이며 정신이라고 김정일의 『주체문학론』 구절을 인용할

........

73 「정론: 민족의 징표」, 『남조선문제』 5, 1985; 리규린, 「친애하는 지도자 김정일 동지께서 독창적으로 밝히신 민족의 개념에 대한 리해」, 『사회과학』 2, 1986; 고영환, 『우리민족제일주의론』, 평양출판사, 1989, 재인용, 서재진, 「주체사상의 형성과 변화에 대한 새로운 분석」, 『통일연구원연구총서』, 2001. 12. p.98.

때,[74] 그 함의는 남한을 포괄한 한민족 전체를 상정하는 것이 아니라 '김일성민족'이라는 북한 주민만을 지칭하는 일종의 선민의식에 빠진 채 자기 완결적 수사만 극대화된 주체문예이론체계의 소우주를 조금치도 벗어나지 않는다. 일종의 문예이론 정전이라고 할 최신판 백과사전에도 북한의 민족문학을 '주체사실주의문학'이라 규정하고 이를 부연 설명하면서 '사회주의민족문학'을 수사적으로 덧붙일 뿐이다.[75]

2017년 현재 주체문학·선군문학 담론체계 내에서 민족을 일컬을 때 속내는 이미 북한 주민만 지칭하게 된 셈이니 진정한 민족문학의 현실적 기반은 상실된 것이나 다름없다. 현재 북한에서는 조선민족제일주의(자민족중심주의)의 아전인수격 '민족/민족문학' 담론의 전유가 진행되고 있다. 선군 정치로 주체체제 유지와 3대 세습에 성공한 후 주체문학·선군문학의 프레임 속에 민족문학 개념을 철저하게 자기중심적으로 왜곡해서 전유한다고 판단된다.

4. 결론: 신냉전기 남북한 문학 개념의 소통을 위하여

지금까지 남북한 분단체제의 역동적 변화 속에서 문학사, 특히

.......

74 저자 미상, 「"주체성은 민족문학의 얼굴이며 정신이다."-김정일」(명언해설), 『문학신문』, 2006. 3. 18, p.2.

75 "사회주의문학, 주체사실주의문학은 사회주의적 내용과 민족적 형식이 결합된 것이다. 이런 문학을 사회주의민족문학이라고 한다." 리기원 외 편, 『광명백과사전 6: 주체적 문예사상과 리론』, 백과사전출판사, 2008, p.52.

비평사적 쟁점 위주로 '문학' 개념 활용의 개념사를 통시적·공시적으로 정리했다.

식민지 근대에 도래한 서구어 'literature'의 번역인 근대적 개념어 '문학'은 이전 개념의 중세적 내포인 '의론적' 요소를 소거한 상상적·심미적 예술 개념으로 정착되었다. 아니, 정확하게 말해서 원래 문학이라는 개념의 범주와 기능 자체가 고정된 것이 아니었을 터이다. 일제 강점기에 식민지 근대를 거치면서 철학적 요소와 저항 담론적 기능이 축소되고 다시 남북 분단과 체제 경쟁 과정에서 양극화되고 공통항이 줄어들었다는 게 정확할 것이다. 가령 남한에서는 문학의 심미적·쾌락적 기능이 중시되고 북한에서는 정치적·선전적 기능이 과도하게 강조되었던 셈이다.

엄밀하게 말해서 20세기에 도래한 번역어라고 할 '민족' 개념이 '문학'과 결합[76]하여 '민족문학'이 된 것은 해방 이후부터이다. 일제 강점기 카프의 계급문학/프로 문학의 대타항은 민족주의문학, 국민문학이었다.

해방 이후의 민족문학 개념은 통일된 민족국가의 형성과 연결되어 역동성을 지닌다. 좌익과 우익의 이념적 대립은 민족문학 개

.......

76 이 지점이 김흥규, 최원식, 조동일 등 내재적 발전론자들이 황종연, 김동식, 김지영 등 근대화론자와 인식론적으로 갈라지는 부분이다. 필자는 오랫동안 전자의 학적 전통에서 공부했지만 최근의 학문 트렌드인 후자에 공감한다. 남북한 모두 민족문학 개념은 근대의 산물이고 '기원론, 탄생론' 전통적 사장(詞章) 개념의 단절과 서구적 개념 이식의 산물이라고 아니할 수 없다. 남한의 이광수와 북한의 임화, 김정일이 그 이데올로그였을 터이다. 가라타니 고진의 『일본 근대문학의 탄생』(1997) 이후 2000년대 학문 시장의 트렌드가 된 '기원'과 '탄생' 담론은 철저하게 근대화론에 기초하고 있지 않나 싶다. 장세진, 「개념사 연구는 무엇을 욕망하는가 – 한국 근대문학/문화 연구에의 실천적 개입 양상을 중심으로」 참조.

념의 분화를 가져왔다. 안함광, 임화 등을 대표로 하는 좌익의 민족문학 개념은 계급의식에 기반하고 있으나, 김동리를 위시한 우익의 민족문학 개념은 순수문학과 동일시하는 입장에 있다. 서로에 대한 대타의식 속에서 경쟁하던 민족문학 개념은 분단 이후에도 지속되고 있다.

남한의 민족문학론은 1953~1968년에 이르기까지, 김동리의 순수문학 담론을 외화시킨 휴머니즘 문학, 민족지상주의, 생명제일주의 문학 같은 보수적 문학 개념과 이에 대한 비판적 입장을 보여 주는 진보적 민족문학 담론 사이의 대결 구도로 전개되었다. 다만 전후 민족문학론은 전체적으로 정체 상태였다.

반면 북한의 민족문학론은 스탈린식 민족 이론에 기반을 두고 해방기 좌익의 민주주의 민족문학 담론을 비판·수정하면서 형성되었다. 계급성에 기초한 민족 개념과 '혁명적 전통'의 발명을 통해 북한의 민족주의는 사회주의적 애국주의로 영토화되고, 기존의 민족주의를 부르주아 종족주의로 매도했다. 나중에 주체문예리론 체계에서 이는 계급성과 민족적 특성을 아우르는 일종의 사회주의적 민족문학[77] 개념으로 전화되었다.

지금까지 매우 거칠게나마 남북한 문학장에서 처음에는 원래 하나였던 '민족/민족문학' 개념이 어떻게 분화되고 분단체제하에서 경합, 쟁투, 소통했는지 그 과정을 비교했다. 남북한의 민족문학 개

.......

77 "주체의 문학리론을 고수하여야만 우리의 사회주의 민족문학은 순결성과 혁명성을 튼튼히 지켜 나갈 수 있으며 인민 대중의 자주위업 수행에 힘 있게 이바지하는 강유력한 사상적 무기로서의 전투적 기능과 역할을 끊임없이 높여 나갈 수 있다." 김정일, 『주체문학론』, 조선로동당출판사, 1992, p.2.

념사를 통시적으로 볼 때 1945년 8·15 해방 및 분단 전후 시기 '개념의 분화 및 쟁투'가 시작되어 남북 대결기(1953~1986)에 '개념의 분단 고착화'가 이루어지고 남북 소통기(1987~2007)에 '개념의 소통·교류'가 이루어졌다고 할 수 있다. 2017년 현재, 민족문학 개념의 분단 고착화 및 상호 쟁투는 여전히 현재진행중이라고 아니할 수 없다. 다만 남한에서 민족문학 개념이 급격한 쇠퇴, 소멸을 맞고 있는 데 반해, 북한에서는 자기중심적으로 개념을 왜곡시켜 주체문학론 체계 속에 포섭·전유하고 있다고 정리할 수 있다.

결론적으로 볼 때 분단체제하에서 지난 70년간 남북한의 '문학/민족문학' 개념은 언어공동체라는 강고한 공통항 위에서 이념적 체제 대결이라는 원심력이 강하게 작동하고 있음을 확인할 수 있었다. 개념사적으로 보면, 해방 후 '우리 민족'의 문학사는 한국문학과 조선문학의 상호 배제와 정통성 경쟁의 기록이라고 할 수 있다. 남한의 한국문학과 북한의 조선문학은 서로 민족문학을 자기 방식으로 독점, 전유하려고 했다. 남한의 경우 비록 지구촌 정보화 시대인 현재 시점에서는 다문화주의에 맞지 않는 낡고 배타적 관념이라고 외면·배척하면서도 민족사적 정통성은 여전히 독차지하고 싶은 욕망을 숨기지 않는다. 때문에 (민족)문학 개념의 분단사는 여전히 현재진행형이다.

한반도 전체적으로 볼 때 같은 언어(한국어/조선어), 같은 문자(한글)로 이루어진 문학과 민족문학을 말하고 있지만 남북의 발화자에 따라 그 내포와 외연이 뚜렷하게 달라졌음을 부인하기 어렵다. 다만 둘의 간극을 메우려는 통합의 노력 또한 문화예술 분야의 다른 장르, 타 분야에 비해 월등했음을 『겨레말큰사전』 공동편찬사

업(2004~현재)과 '6 · 15민족문학인협회' 결성(2006)과 기관지 간행(2007) 등으로 확인할 수 있다.

문학 및 민족문학 개념의 분단사를 논의하는 객관적 요구는 같은 한글로 사용하는 용어 개념이 남북한의 분단체제하에서 어떻게 달라졌는지 규명하는 이질화 현상의 확인에 있지 않다. 70년간 적 잖이 달라진 개념 용례를 어떻게 하면 거리를 좁히고 다시 합쳐 사용할 수 있는지 지혜를 찾는 데 있다. 궁극적으로는 분단된 민족문학 개념의 재통합을 위하여 개념사가 의미를 지니는 셈이다. 다만 미래의 통일이 분단 이전으로 되돌아가는 퇴행적 재통일이 아니듯이, 민족문학 개념의 분단사 극복은 분단체제 이전의 원형으로 복원되려는 퇴영이 아니어야 한다. 남북 대결을 변증법적으로 지양한 일종의 다문화주의 통합론으로 민족문학 개념의 해체 후 재통합이 이루어져야 할 것이다.

마지막으로 문학 및 민족문학 개념의 분단사를 논의한 이 글이 지닌 방법론적 한계를 자기비판하지 않을 수 없다. 비평적 담론 분석의 문제점인 과학적 근거 부족이나 실증적 통계 자료의 부재는 고스란히 질적 방법론의 한계로 남는다. 이는 남북한의 대표 미디어(『동아일보』, 『조선일보』, 『로동신문』, 『문학신문』 등)에 나타난 '민족문학/한국문학/조선문학' 등의 개념사를 계량적으로 분석하는 양적 접근법 등으로 보완할 수 있을 것이다.

참고문헌

1. 남한문헌

구모룡·임규찬 외, 「현 단계 민족문학의 상황과 쟁점」, 『창작과비평』 1989년 여름호.

권보드래, 「민족문학과 한국문학」, 『민족문학사연구』 44, 민족문학사학회, 2010.

김동식, 「한국문학 개념 규정의 역사적 변천에 관하여」, 『한국현대문학연구』 30, 한국
현대문학회, 2010. 4.

_____, 「1910년대 이광수의 문학론과 한국근대문학의 비(非)민족주의적 기원들: 기
능분화, 감정의 관찰, 표상으로서의 세계문학」, 『비평문학』 45, 한국비평문학회,
2012.

김명인, 「지식인문학의 위기와 새로운 민족문학의 구상」, 『문학예술운동』 1, 풀빛사,
1987.

_____, 「시민문학론에서 민족해방문학론까지 – 1970~80년대 민족문학비평사」, 『사
상문예운동』 1990년 봄호, 풀빛사, 1990. 2.

_____, 『희망의 문학』, 풀빛사, 1990.

김병익, 「'노동'문학과 노동'문학'」, 김병익 평론집, 『열림과 일굼』, 문학과 지성사,
1991.

김성수, 「북한의 문학관 고찰 – 사전, 이론서의 문학 개념 규정을 중심으로」, 구중서 외
공저, 『한국근대문학연구』, 태학사, 1997.

_____, 「민족문학운동과 사회변혁의 논리」, 『작가연구』 10, 새미출판사, 2000.

김성호, 「노동소설과 당파적 현실주의의 간극」, 『문예연구』 1991 창간호.

김영민, 『한국 현대문학비평사』, 소명출판, 2000.

_____, 『한국문학비평논쟁사』, 한길사, 2000.

김용락, 『민족문학 논쟁사 연구』, 실천문학사, 1997.

김재용, 「전형성을 획득하여 도식성을 극복하자」, 『한길문학』 1991 여름호.

김지영, 「문학 개념 체계의 계보학: 산문 분류법의 변화과정을 중심으로」, 『민족문화연
구』 51, 고려대 민족문화연구원, 2009.

김진경, 「민중적 민족문학의 정립을 위하여」, 『문학예술운동』 1, 풀빛사, 1987.

김진향, 「한반도 통일과 남북한의 민족개념 문제」, 『아세아연구』 104, 고려대 아세아문
제연구소, 2000. 12. pp.111-141.

나인호, 『개념사란 무엇인가: 역사와 언어의 새로운 만남』, 역사비평사, 2011.

남원진, 「남한/이북의 민족문학 담론 연구(1945-1962)」, 『북한연구학회보』 10(1), 북
한연구학회, 2006.

레닌, V. I., 이길주 역, 『레닌의 문학예술론』, 논장, 1988.

리우, 리디아, 민정기 역, 『언어횡단적 실천』, 소명출판, 2005.

박명규, 『국민, 인민, 시민 – 개념사로 본 한국의 정치주체』, 소화, 2009.

박지영, 「해방기 지식 장(場)의 재편과 "번역"의 정치학」, 『대동문화연구』 68, 2009. 12.

_____, 「복수의 '민주주의'들 – 해방기 인민(시민), 군중(대중) 개념 번역을 중심으로」, 『대동문화연구』 85, 성균관대 대동문화연구원, 2014. 3.

박찬모, 「민족문학론과 민족주의 문학론, 그리고 "민족문학 담론"」, 『현대문학이론연구』 31, 현대문학이론학회, 2007.

박찬승, 『한국개념사총서 5: 민족·민족주의』, 소화, 2016.

박치우, 「민주주의의 철학적 해명」, 『학술』 1, 1946. 8.

박현채·조희연 편, 『한국사회구성체논쟁』 1·2, 죽산출판사, 1989.

배지연, 「해방기 "민족"이라는 기호의 변화 양상과 그 의미 – 임화의 "민족", "민족문학" 개념을 중심으로」, 『현대문학이론연구』 55, 현대문학이론학회, 2013.

백낙청, 「민족문학론의 새로운 과제」, 『실천문학』 1980 봄호.

_____, 「민족문학론과 리얼리즘론」, 『한국근대문학사의 쟁점』, 창작과비평사, 1990.

백진기, 「문예통일전선과 후반기 민족문학의 대오」, 『녹두꽃』 1, 녹두출판사, 1988.

_____, 「현 단계 문학논쟁의 성격과 문예통일전선의 모색」, 『실천문학』 1988 가을호.

_____, 「민족해방문학의 성격과 임무」, 『녹두꽃』 2, 녹두출판사, 1989.

사이드, 에드워드, 박홍규 역, 『오리엔탈리즘』, 교보문고, 1991.

서민형, 「당파적 현실주의의 이해를 위하여」, 『실천문학』 1990 가을호.

신두원, 「계급문학, 민족문학, 세계문학: 임화의 경우」, 『민족문학사연구』 21, 민족문학사연구소, 2002.

신형기·오성호, 『북한문학사』, 2000, 평민사.

앤더슨, 베네딕트, 윤형숙 역, 『민족주의의 기원과 전파』, 나남, 1991.

오명석, 「1960~70년대의 문화정책과 민족문화담론」, 『비교문화연구』 4, 1998.

오창은, 「"민족문학" 개념의 역사적 이해」, 『미학예술학연구』 34, 한국미학예술학회, 2011.

이나영, 「1950년대 최일수 민족문학론 연구」, 『문학과 언어』 25, 문학과언어연구회, 2003.

이상갑, 「문학, 운동/지식인, 민중/민족, 계급 – 1980년대 민족문학」, 『한국문학평론』, 한국문학평론가협회, 2003.

_____, 「예술성과 운동성의 길항관계 그리고 민족문학의 역사성」, 『작가연구』 15, 깊은샘출판사, 2003. 4.

이성욱, 「소시민적 문학론의 탈락과 민족문학론의 분화」, 강만길 외 편, 『80년대 사회
　　운동 논쟁』, 한길사, 1989.

이재현, 「소집단운동에서 조직창작운동으로 – 1980년대 민중문학운동의 평가와 반
　　성」, 『사상문예운동』 1990 봄호, 풀빛사, 1990. 2.

＿＿＿, 「'민족 민중문학'을 다시 생각한다」, 『한길문학』 1991 가을호.

＿＿＿, 「90년대 문학논쟁」, 『사회평론』, 1992. 1, 별책부록.

이주미, 「북한의 민족의식과 민족문학」, 『한민족문화연구』 21, 한민족문화학회, 2007.
　　5.

이하나, 「유신체제기 '민족문화' 담론의 변화와 갈등」, 『역사문제연구』 28, 2012.

＿＿＿, 「1970~1980년대 '민족문화' 개념의 분화와 쟁투」, 『개념과 소통』 18, 한림과
　　학원, 2016. 12.

임지현, 「한국 사학계의 '민족' 이해에 대한 비판적 검토 – 보편사적 관점과 민족사적
　　관점」, 『민족주의는 반역이다』, 소나무, 1999.

임화, 「문학의 인민적 기초」, 『중앙신문』, 1945. 12. 12.

장세진, 「개념사 연구는 무엇을 욕망하는가 – 한국 근대문학/문화 연구에의 실천적 개
　　입 양상을 중심으로」, 『개념과 소통』 13, 한림과학원, 2014.

전승주, 「1950년대 한국 문학비평 연구: 전통론'과 '민족문학론'을 중심으로」, 『민족문
　　학사연구』 23, 민족문학사학회, 2003.

＿＿＿, 「1920년대 민족주의문학과 민족 담론」, 『민족문학사연구』 24, 민족문학사학
　　회, 2004.

＿＿＿, 「1980년대 문학(운동)론에 대한 반성적 고찰」, 『민족문학사연구』 53, 2013.

정과리, 「민중문학론의 인식구조」, 『문학과 사회』 1988 봄 창간호.

정남영, 「민족문학과 노동자계급문학」, 『창작과비평』 1989 가을호.

조선문학가동맹 엮음, 『건설기의 조선문학』, 조선문학가동맹, 1946.

조정환, 『민주주의 민족문학론과 자기비판』, 연구사, 1989.

＿＿＿, 『노동해방문학의 논리』, 노동문학사, 1990.

최용석, 「민족문학론의 시기 구분에 따른 전개 양상 고찰 – 해방 전후부터 80년대까지
　　의 민족문학론을 중심으로」, 『국학연구논총』 12, 택민국학연구원, 2013.

최원식, 『문학』(한국개념사총서 7), 소화, 2012.

코젤렉, 라인하르트, 한철 역, 『지나간 미래』, 문학동네, 1998.

호르크하이머, M.·아도르노, Th. W., 김유동·주경식·이경훈 역, 『계몽의 변증법』, 문
　　예출판사, 1995.

황종연, 「문학이라는 역어(譯語)」, 『동악어문학』 32, 동악어문학회, 1997. 12

2. 북한문헌

김정일, 『영화예술론』, 조선로동당출판사, 1973.

_____, 『주체문학론』, 조선로동당출판사, 1992.

과학원 언어문학연구소 문학연구실, 『조선로동당의 문예정책과 해방후 문학』, 과학원
　　출판사, 1961.

사회과학원, 『주체사상에 기초한 문예리론』, 사회과학출판사, 1975.

한중모·정성무, 『주체의 문예리론 연구』, 사회과학출판사, 1983.

3. 해외문헌

Feres Junior, João, "The Expanding Horizons of Conceptual History: A New
　　Forum," *Contributions to the History of Concepts*, Vol. 1 No. 1, International
　　Conference on Conceptual History, 2005.

_____, "For a critical conceptual history of Brazil: Receiving begriffsgeschich-
　　te," *Contributions to the History of Concepts*, Vol. 1 No. 2, International
　　Conference on Conceptual History, 2005.

'민족문학' 개념의
남북한 상호 영향 관계 연구

—『동아일보』와 『로동신문』의 1987~1989년 용례를 중심으로

이지순 서울대학교

1. 서론

1) 왜 1980년대인가?

20세기 한반도는 식민지 시대를 거쳐 해방과 분단을 겪으며 한 세기의 터널을 빠져나왔다. 분단 이후 남북한은 각자의 장에서 정치·사회·문화를 교융하며 변곡점을 만들었다. 남북한은 식민지 시대에 정착한 개념이든 해방 후에 생성된 개념이든 개념의 정통성을 확보하기 위해 의미론적으로 투쟁하고 갈등할 수밖에 없었다. 상이한 체제에서 사용하는 개념은 상이한 맥락과 연동하기에 의미적 차이가 발생하게 된다. 즉 "사용 주체들의 의미부여 및 장소(topos)의 차이"[1]가 개념의 분단을 만드는 요소 중 하나이다. 그렇기에 해방 이후에 개념을 둘러싼 충격과 갈등, 투쟁과 논쟁의 양상은 이전보

.......

1 양일모, 「한국 개념사 연구의 모색과 논점」, 『개념과 소통』 8, 2011, p.22.

다 더 치열하게 전개되었다고 할 수 있다. 이런 점에서 한국 개념사 연구를 해방 이후로 시기로 확장해야 한다는 논의가 힘을 얻는다.[2] 특히 식민지 시대에 의미를 획득한 개념이 해방 후에 새로운 독해를 요청했다는 점에서 개념의 분단을 살펴볼 의의가 형성된다.

번역이 불필요했던 한반도적 상황이 오히려 의미의 새로운 독해를 통한 사회적 실천을 요청했다는 점에서 개념의 사회적 실천과 담론 형성에 주목할 수 있다는 지적[3]은 이 연구의 출발점이 될 수 있다. '민족문학' 개념 또한 분단 이후 체제에 따른 정치·사회·문화적 맥락과 상응하게 되었다. 남한에서 개념과 해석의 경쟁이 존재했다면, 북한에서는 국가가 개념을 독점해 온 것으로 구분할 수 있다. 그러나 북한의 개념 독점 또한 선택과 해석의 경쟁 결과로 볼 수 있다.

'조선의 문학', '조선문학'이었던 것이 민족문학 용어로 등장한 것은 1920년대부터이다. 민족의 사상 감정을 근저로 한 국민문학의 하나로 언급되기도 했지만,[4] "민족주의덕 운동에 뿌리를 박은 민족문학운동과 무산계급운동에 뿌리를 박은 푸로문학의 두 운동"[5]의 합치점과 차이점에 대해 이광수, 김동인, 김영팔, 윤기정 등에게

........

2 박상섭, 「한국 개념사 연구의 과제와 문제점」, 『개념과 소통』 4, 2009; 송승철, 「미래를 향한 소통: 한국 개념사 방법론을 다시 생각한다」, 『개념과 소통』 4, 2009; 윤해동, 「정치 주체 개념의 분리와 통합」, 『개념과 소통』 6, 2010.
3 양일모, 「한국 개념사 연구의 모색과 논점」, p.26.
4 "國民文學이라하면 語義가퍽 廣汎하지만要컨대 우리民族의 思想感情을 根柢로한文學임니다 그題材에는 母論아모것이나 相關치안으되 나는보담더 民族的인 或은歷史的 或은時代的要素를 貴하다생각합니다(나는 春園의歷史小說을 이러한意味로서 엇던種類의民族文學의 正當 한길이라함니다)" 양주동, 「文壇新歲語」(四), 『동아일보』, 1927. 1. 4.
5 저자 미상, 「민족문학과 무산문학의 합치점과 차이점」, 『삼천리』 1, 1929. 6.

묻는 설문 기사에서 민족문학의 개념화가 구체화되기 시작했다. 개념으로서의 민족문학을 논할 때 일반적으로 1929년의 『삼천리』 창간호를 언급하지만, 용어는 이보다 이른 시기에 나타난 것을 확인할 수 있다. 1926년에는 '동화'나 전기적인 '古談'에서 "朝鮮民族의 詩才"를 지닌 것으로 "民族文學(Volks poesie)"이 언급된 바 있다.[6] 1920년대에 등장한 민족문학 개념은 등장 초기부터 민족주의 문학, 민속문학, 국민문학 등과 혼합된 상태였다. 게다가 국민문학 개념의 한반도 유입[7]과 관련해 민족문학 개념을 살펴보면 그 복잡성의 정도가 더욱 심화된다.

"민족문학을 가지지 못한 민족은 야만인에 불과"[8]하다고 선언될 정도로 1920년대에 대두된 '민족문학'은 '민족' 가치를 지향한다. 이때의 '민족' 또한 중국과 일본을 비롯한 동아시아에서 동일한 의

.......

6 六堂閑人,「호랑이(七) 朝鮮歷史 及 民俗志上의 虎」,『동아일보』, 1926. 2. 11.
7 국민문학 용어가 등장한 것은 중국의 문학혁명에 대한 평론에서 찾아볼 수 있다. 1911년 신해혁명 후에도 봉건 문화가 지배적인 상태에 머물자 '과학'과 '민주주의'를 기치로 사회 문화적 변혁을 꾀한 것이 문학혁명이다. 잡지 『신청년(新靑年)』에서 천두슈(陳獨秀), 리다자오(李大釗), 후스(胡適) 등이 필자로 활동하면서 문학혁명을 이끌었다. 후스의 「문학개량추의(文學改良芻議)」, 천두슈의 「문학혁명론」 등을 상세히 논한 평론은 중국과 거의 시간차가 없었다. 천두슈의 문학혁명론의 골자는 "(一) 彫琢的이오 阿諛인 귀족문학을 推倒하고 평이하고 서정적인 국민문학을 건설할 事. (二) 진부하고 鋪張的인 고전문학을 推倒하고 신선하고 立誠인 사실문학을 건설할 事. (三) 迂晦하고 艱한 山林文學을 推하고 명료하고 통속적인 사회문학을 건설할 事 등이라" 등으로 요약·정리되고 있다. 여기에서 문학혁명은 국민문학 건설과 상통한다. 국민문학은 귀족문학과 같이 기교적이지 않고 쉬운 문학이다. 국민문학은 고리타분하고 과장적인 고전문학을 타도하고 건설할 사실문학, 애매하고 난해한 산림문학이 아니라 명료하고 통속적인 사회문학과 동일선상에서 논의될 수 있다. 양백화, 「胡適氏를 中心으로 한 中國의 文學革命(續)」, 『개벽』 6, 1920. 12, pp.77-78.
8 양주동, 「국민문학과 무산문학의 제문제를 검토비판함」, 『동아일보』, 1928. 1. 2.

미를 지닌 것도 아니었다.[9] 새로운 시대의식을 형상화하고 문학 형식의 전환을 고민하던 민족문학에 대한 쟁점들은 해방 이후 그 방향과 지표를 재정립하는 방향으로 움직였다. 민족국가의 수립과 민족문학의 건설 과제는 분단과 전쟁을 겪으면서 개념적 분절이 더욱 심화되었다. 1970년대 리얼리즘문학, 제3세계문학, 농민문학, 민중문학 등과 함께 다양한 해석적 쟁투를 거치며 핵심적인 문학 담론이 되었던 민족문학은 1990년대 들어 그 중요도와 지배력이 약화되기에 이르렀다.

민족문학이 정치적·실천적·담론적으로 가장 역동적이었던 시기는 1980년대, 특히 1980년대 말이었다. 남한에서 민족문학은 오랫동안 논쟁적 개념의 하나였지만, 북한에서는 오랫동안 개념의 지위를 얻지 못했던 단어였다. 긴 공백을 깨고 북한에서 일시적이나마 민족문학이 등장하게 된 것은 남한과의 교호작용이 있었기 때문이다. 남북한이 민족문학을 '상호 전유(mutual appropriation)'하는 양상은 1980년대 말의 사회정치적·문화적 맥락에서 살펴볼 때 구체화될 수 있다.

민족문학이란, 실제로 생활하는 대다수 민족성원 곧 민중을 떠나 '민족'이라는 어떤 실체가 따로 있는 것처럼 생각하는 관념적 민족주의를 부정하는 동시에, 일본의 식민지통치에 이어

........
9 표세만, 「일본의 '네이션' 개념의 수용과 변용」, 『동아시아 근대 '네이션' 개념의 수용과 변용』, 고구려연구재단, 2005; 박찬승, 「한국에서의 '민족' 개념의 형성」, 『개념과 소통』 창간호, 2008; 김동택, 「대한매일신보에 나타난 '민족'개념에 관한 연구」, 『대동문화연구』 61, 2008.

국토의 분단과 외세의 압력에 시달리고 있는 한국의 민중에게
는 민족자주와 통일의 문제가 무엇보다도 절실한 바로 민중 자
신의 문제라는 입장입니다. 이런 절박한 현실을 '문학의 보편성'
운운하며 외면하는 일이야말로 문학의 정도에서 벗어난 태도임
을 강조하기 위해, 단순히 '한국의 문학'이 아닌 '민족문학'을 고
집하는 것입니다. 아울러 분단상황에서는 남·북 어느 한쪽에서
도 '한민족 전체의 문학'을 지향하지 않는 한쪽만의 '국민문학'
이 성립할 수 없다는 뜻도 여기에 함축되어 있습니다.[10]

1960년대에 시민문학을 제창했던 백낙청은 1970년대 이후에는
민족문학론, 민중문학론, 제3세계 문학론으로 전환하면서 쟁점을
이끌었다. 민족문학 운동과 민족문학론을 특징짓는 요인은 분단 현
실에 대한 관심이었다. 이 같은 관심은 1980년대의 민족문학이 민
족문학 '운동'으로서 통일 운동과 민주화, 통일 문제 등을 문학의 과
제로 함유하는 공통의 관심사이기도 했다. 1980년대 민족문학론은
민중에 대한 인식이나 노동자들의 현장 문학, 분단의식의 극복 등
1970년대에 제기된 주요 쟁점들을 비판하면서 출발하였다. 1980년
대는 광주민주화운동·6월 항쟁·노동자대투쟁과 같은 민중 운동이
문학의 대상이 되었으며, 분단 문제와 계급 문제 및 제국주의 문제,
변혁 운동의 방법론으로서의 이념 문제 등이 문학의 운동적·정치
적 성격에 경사되었다.

·······

10 백낙청, 「한국의 민중문학과 민족문학에 관하여」, 『민족문학의 새 단계』, 창작과비평사,
 1990, p.89.

임규찬은 1980년대 창작은 문학평론을 추수하고, 문학평론은 사회구성체론을 추수하며, 사회구성체론은 운동론을 추수하는 일종의 추수의 서열화 현상이 정치적·논리적 과도성으로 나타났다고 지적하였다.[11] 1970년대부터 민족문학론을 주창해 온 세대와 1980년대의 소장 비평가들은 민족문학의 주체를 민중으로 볼 것이냐 전위적인 노동계급으로 볼 것이냐에 따라 분화되었다.[12] 이상갑의 정리에 따르면 1980년대는 정과리·성민엽·홍정선·백낙청 등의 (소)시민적 민족문학론,[13] 채광석·김명인·백진기 등의 민중적 민족문학론,[14] 노동자 계급 당파성을 강조하는 조정환의 민주주의 민족문학론과 그것의 발전적 형태인 노동해방문학론,[15] 주체사상에 입각하여 1988년 이후 백진기가 제창한 민족해방문학론[16] 등으로 분화했다. 시각 차이에도 불구하고 이들 논의는 "지식인 중심주의"[17]라

⋯⋯

11 임규찬, 「분단을 넘어서: 민족문학의 현단계와 과제(1)」, 민족문학사연구소 엮음, 『민족문학사 강좌 하』, 창작과비평사, 1995, p.285.

12 이상갑, 『근대민족문학비평사론』, 소명출판, 2003, pp.80-85.

13 정과리, 「민중문학론의 인식 구조」, 『문학과사회』, 1988. 3; 성민엽, 「전환기의 문학과 사회」, 『문학과사회』, 1988. 3; 홍정선, 「노동문학과 생산 주체」, 『노동문학』, 실천문학사, 1988; 백낙청, 「오늘의 민족문학과 민족운동」, 『창작과비평』 16(1), 1988; 백낙청, 「통일운동과 문학」, 『창작과비평』 17(1), 1989.

14 채광석, 「소시민적 민족문학에서 민중적 민족문학으로」, 『민중적 민족문학론』, 풀빛, 1989; 김명인, 「지식인 문학의 위기와 새로운 민족문학의 구상」, 『전환기의 민족문학』, 풀빛, 1987; 백진기, 「현단계 민족민중문학의 논리」, 『분단시대』 3, 학민사, 1987.

15 조정환, 「80년대 문학운동의 새로운 전망」, 『민주주의 민족문학론과 자기비판』, 연구사, 1989; 「민주주의 민족문학론에 대한 자기비판과 '노동해방문학론'의 제창」, 『노동해방문학』 창간호, 1989. 4; 「'민족문학 주체 논쟁'의 종식과 노동해방문학운동의 출발점」, 『노동해방문학』 1989. 6·7 합호.

16 백진기, 「문예통일전선과 80년대 후반기 민족문학의 대오」, 『녹두꽃』 창간호, 1988. 8; 「현단계 문학 논쟁의 성격과 문예통일전선의 모색」, 『실천문학』, 1988. 9; 「민족해방문학의 성격과 임무」, 『녹두꽃』 2, 1989. 11.

는 공통된 특성 아래 개념을 생산하고 경쟁 구도를 형성했다고 할 수 있다.

개념사적 탐색은 보편관념에 대한 연구가 아니라 사회사와 결합한 역사적 의미론이다. 개념을 둘러싼 정치·사회·문화와 주체들의 실천을 역동하는 운동 과정으로서 탐구할 때 '민족문학'이 어떻게 개념으로서의 지위를 얻는지 살펴볼 수 있다. 이 글이 주목하는 것은 개념의 경쟁을 이끌었던 사회정치적 맥락이다. 개념의 지위를 획득하는 과정은 "시간(tempo)과 공간(topos)의 무게"[18]를 반영하기 때문이다. 이는 민족문학론의 이론적 쟁점보다 주변부적 사건을 탐색함으로써 개념의 쟁투가 벌어졌던 시공간을 재구성하는 것에 가깝다. 민족문학이 어떻게 운동 에너지를 얻고 개념으로 의미화되었는지 정리함으로써 1980년대 후반의 역동적 시기를 재고하고자 하는 것이다. 1980년대 후반은 민족 용어의 전략적 사용과 분단 극복의 문제의식, 사회정치적 맥락이 작동됨으로써 남북한이 민족문학에 동의했던 시기였다.

분단 이후 각자의 공간에서 구축해 온 문학의 개념들은 상호 교섭 없이 독자적으로 행보해 왔다. 영원한 평행선 같았던 두 직선이 남북한 작가의 소통과 만남을 기획하는 것으로 교점을 이루었다. 남북한의 교점이 '민족문학'이라는 점은 1989년이라는 시간과 한반도라는 공간이 이룬 결절점이라고 할 수 있다. 그렇다면 남한과 북한은 어떻게 접점 공간을 구성하기 시작했는가, 남북한이 공유한

.......

17 이상갑, 『근대민족문학비평사론』, p.84.
18 이행훈, 「'과거의 현재'와 '현재의 과거'의 매혹적 만남: 한국 개념사 연구의 현재와 미래」, 『개념과 소통』 7, 2011, p.208.

개념어인 민족문학은 남북한에 동일한 의미였는가, 1980년대 말 이론가들의 개념의 쟁투는 어떻게 전파되었는가 등과 같은 질문이 제기될 수 있다.

1989년 남북한의 민족문학을 1980년대 민족문학의 결절점이자 사건으로 본다면, 개념의 쟁투 밖 공간을 통해 민족문학 개념의 내부를 들여다볼 수 있다. 이때 주목되는 것이 남북한이 각자의 영토에서 민족문학을 내포하는 과정을 보여 주는 신문 매체이다. 신문 매체는 의미 주체들의 갈등과 투쟁, 특정 사건들의 서사 과정, 의미 체계의 변화와 외부 조건의 변화를 망라해서 보여 준다. 신문 보도를 통해 전파되는 사건과 맥락은 민족문학의 개념을 일상적 감각으로 재문맥화하기 때문이다.

'위대한 사상가'의 '위대한 저작'을 중심으로 한 코젤렉의 작업이 개념적으로 정향된 사상사에 가깝다고 비판한 롤프 라이하르트는 어휘통계학을 통해 귀납적으로 개념을 추출한다. 용어 및 어휘들의 대표성의 정도, 동의어와 유의어, 반의어 등 한 개념과 관련된 어휘들의 사용 빈도를 측정하여 이 어휘들이 어떤 역사적 상황에서 출현했고 사용되었는지를 체계적으로 분석하는 것이 라이하르트의 연구 방법이다.[19] 라이하르트의 작업은 개념의 구체적 수용 과정과 그것의 사회적 반향을 체계적으로 분석할 수 있는 방법론을 제시한 것으로 평가된다.[20] 라이하르트의 접근 방식은 사회정치적 제도만이 아니라 대중의 삶 속에 스며들었던 다양한 문화적 표상을 개념으

........

19 롤프 라이하르트, 최용찬 역, 「역사적 의미론: 어휘통계학과 신문화사 사이」, 『개념사의 지평과 전망』, 소화, 2015 개정증보판.
20 나인호, 『개념사란 무엇인가』, 역사비평사, 2011, pp.81~92.

로 확장하는 가능성을 제시했다. 대만·홍콩·중국의 관념사 연구[21]
는 방대한 데이터 분석을 계량적으로 접근하여 역사와 사회 연구의
새로운 시각을 만들었다.

따라서 개념이 일상적으로 사용되는 공간인 신문 매체의 실증
적, 통계적 분석은 1980년대 말 민족문학 개념의 시공간을 외부 감
각화하고 개념의 파동을 그릴 것으로 본다. 이러한 방법은 특정 담
론과 논자의 글에서 포착되지 못하는 사건들, 상위 개념에 누락된
부수적 서사들, 논쟁의 쟁점 이면에 놓인 하위 개념들을 새롭게 조
망할 수 있다. 키워드의 빈도는 남한과 북한이 민족문학으로 접점
공간을 구성하기까지의 사건사적 맥락을 재구성하고 남북한이 공
유했던 민족문학의 개념적 의미를 포착하게 해 줄 것으로 본다. 이
글에서는 소수 이론가들의 개념의 쟁투가 어떻게 일상의 언어로 포
착되고 그들의 개념어들이 어떤 빈도로 등장하는지, 어떤 맥락에서
사용되고 그들의 개념적 사용이 어떤 서사와 결부되어 영향력을 주
고받았는지 등을 재구성하고자 한다.

2) 데이터 오디세이: 『동아일보』와 『로동신문』

최근의 패러다임 변화 중 하나인 빅데이터는 데이터의 폭발적
증가뿐만 아니라 기술 지형의 변화를 지칭하는 상징적 표현이면서
연구의 맥락에서는 새로운 연구 경향과 새로운 연구 방법을 의미하
는 복합적인 용어이다.[22] "새로운 자료가 가지는 보완 효과를 통해

.......

21 진관타오·류칭펑, 양일모 외 역, 『관념사란 무엇인가』, 푸른역사, 2010.

전통적 방법으로는 다룰 수 없었던 영역으로, 또 전통적 방법으로는 이룰 수 없었던 수준으로 분석을 확장하고 제고"[23]한다는 면에서 개념사 연구에서도 주목해 볼 수 있다. 정치와 문화, 인간의 삶과 심리, 집단 기억과 망각, 검열과 억압 등의 시대적 변화를 어휘 분포의 관찰로 가능하게 하는 디지털 데이터는 연구자들의 '신대륙'에 비견되기도 한다.[24] 이 가운데서 어휘통계학적 방법을 위주로 양적 검토를 하면서 통시적·공시적 관찰을 통한 질적 검토를 이룬 허수의 선행 연구들은 개념어의 용례 빈도수 변화와 존재 양태, 개념어를 규명하는 개념사 연구를 보여 주었다.[25] 빅데이터라는 광활한 바다를 가로지르는 아르고호의 항해를 선명하게 보여 준 성과들이다.

이 글에서는 디지털화와 접근성을 비롯하여[26] 남북의 대표 신문 매체라는 점[27]에서 『동아일보』와 『로동신문』을 연구 대상으로 선정

.......

22 이재현, 「빅데이터와 사회과학: 인식론적, 방법론적 문제들」, 『커뮤니케이션 이론』 9(3), 2013, pp.128-130.

23 한신갑, 「빅데이터와 사회과학하기: 자료기반의 변화와 분석전략의 재구상」, 『한국사회학』 49(2), 2015, p.177.

24 에이든·미셸, 김재중 역, 『빅데이터 인문학: 진격의 서막』, 사계절출판사, 2015.

25 허수, 「식민지기 '집합적 주체'에 관한 개념사적 접근」, 『역사문제연구』 23, 2010; 「1920~30년대 식민지 지식인의 '대중' 인식」, 『역사와 현실』 77, 2010; 「어휘 연결망을 통해 본 '제국'의 의미: '제국주의'와 '제국'을 중심으로」, 『대동문화연구』 87, 2014.

26 『동아일보』는 창간호부터 1999년까지 기사 색인과 원문을 제공하고 있으며, 『로동신문』은 기사 색인 DB가 구축되어 있다. 동국대학교 북한학연구소의 〈로동신문 기사 색인 DB〉(2002~2004년 학술진흥재단 기초학문연구사업)는 창간호부터 2002년까지의 기사 전체의 제목을 A4 28,000여 페이지 분량으로 구축했으며, 한글 파일로 되어 있어 키워드 검색이 가능하다. 또한 『동아일보』는 〈네이버 뉴스라이브러리〉에서, 『로동신문』은 통일부 북한자료센터의 특수자료 데이터베이스에서 검색과 원문 보기가 가능하다.

27 『로동신문』이 북한의 대표 신문이라는 점에는 이의가 없다. 『동아일보』의 경우 시장 지배 언론들과 이념적 차이가 없으며(이원섭, 「노무현 정부 시기 남북문제에 대한 언론 보도 분석: 조선, 중앙, 동아일보와 한겨레, 경향, 서울신문 사설을 중심으로」, 『동아연구』 52,

했다. 그러나 『로동신문』이 관제 언론의 성격을 지닌다면 『동아일보』는 민간 언론의 성격을 지닌다. 『동아일보』가 개념과 담론의 다양한 발신자 중 하나라면, 『로동신문』은 조선로동당 중앙위원회 기관지로서 주류 담론의 형성자 역할을 한다. 국가의 이념과 당 정책에 반발하거나 저항하는 여타의 내용은 『로동신문』에 수록되는 것이 불가능하다. 따라서 개념의 다양한 쟁투 현상을 살피는 개념사 연구의 대상으로 태생적인 한계가 노정될 수밖에 없다. 그럼에도 불구하고 『로동신문』은 자료의 방대함과 함께 비록 국가 주도라고 할지라도 핵심 담론과 개념의 생태를 보여준다는 점을 주지할 수 있다. 자료의 비대칭성에도 불구하고 『동아일보』와 『로동신문』은 사회정치적 이데올로기가 작동하는 공간이면서 일상의 문화 영역에서 개념이 어떻게 운동하는지 살펴볼 매체라는 점에서 의의가 있다. "종래 언어에 대한 개념사적 취급 방식은 언어 일반보다 정치·사회적 언어에 더 주목하여, 학술 용어나 일상 대중문화 영역에서 생산되고 소비·유통된 언어에 대해서는 다소 소홀하였다."[28]라는 반성은 상위 개념과 특정 논자들의 언어가 아니라 일상에서 개념이 작동하는 방식에 대한 요청이다. 따라서 남북한 신문 매체에서 특정 개념이 어떻게 자리를 점유해 나갔는지 지도를 그려 낸다면 일상에서 민족문학 개념이 작동하는 방식을 구현해 볼 수 있을 것이다.

.......

2007), 중립적인 보도 태도를 보여 준다(이재경·김진미, 「한국 신문 기사의 취재원 사용 관행 연구」, 『한국언론학연구』 2, 2000)는 점에서 남한의 대표 언론으로 상정할 수 있다.

28 이행훈, 「'과거의 현재'와 '현재의 과거'의 매혹적 만남: 한국 개념사 연구의 현재와 미래」, p.220.

2. 키워드 검색과 빈도 분석

1) 키워드 검색

1980년대의 민족문학, 그 가운데서도 1989년이 결절점을 획득하는 과정은 계량적으로도 확인할 수 있다. 모든 자료는 크기와 상관없이 신호(signal)와 잡음(noise)으로 구성되어 있다. 유용한 정보는 잡음을 제거하거나 처리한 후 얻어질 수 있다.[29] 민족문학 용어가 정확히 포착된 경우를 '신호' 처리하면 해방 후부터 1999년까지 『동아일보』에서 민족문학 개념에 유의미한 데이터는 '543건'으로 정리된다. 이를 그래프로 표현하면 다음과 같다.

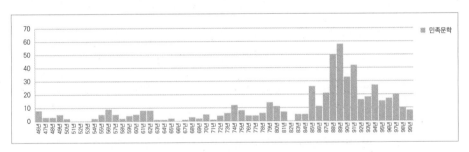

그림 1 『동아일보』의 '민족문학'의 실제 출현 절대빈도

빈도의 증감 정도는 남한의 정치사회, 문화사와 연계된다는 점에서 흥미로운 맥락을 제공한다. 1980년대 말의 급격한 증가는 이 시기의 문학적 핵심이 민족문학이라는 추정을 가능케 한다.

아래 그래프에서 보듯이 『로동신문』에서 '민족문학'으로 추출되

.......

29 한신갑, 「빅데이터와 사회과학하기: 자료기반의 변화와 분석전략의 재구상」, p.179.

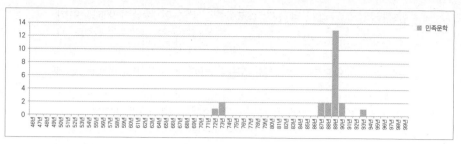

그림 2 『로동신문』의 '민족문학'의 실제 출현 절대빈도

는 건수는 총 '23건'에 불과하다. 이 또한 온전하게 '민족문학'인 경우라고 할 수는 없다. '민족문학예술'의 용어로 등장하거나 남한의 '민족문학작가회의' 기사로 등장하기 때문이다. 거의 희소하게 나타나는 '민족문학'은 북한이 건설하고자 하는 'national literature'가 민족문학 외의 용어로 대체되었음을 추정케 한다.

『로동신문』에서 '민족문학' 출현 빈도가 해방 후부터 1999년에 이르기까지 23건에 불과하다고 하여 문학 관련 기사 빈도조차 낮다는 말은 아니다. 다양하고 꾸준하게 문학 관련 기사가 출현함에도 불구하고 민족문학 기사가 전체 23건이라는 말은 전체적으로 볼 때 출현 빈도가 '0'에 수렴한다고 볼 수 있다. 또한 민족무용, 민족가극, 민족음악, 민족미술, 민족영화를 비롯해 민족예술이라는 용어가 지속적으로 사용됨에도 유달리 민족문학이 공백인 것은 의도적인 소거로 보인다. '민족문학'이 의도적으로 배제되어 왔다면 오히려 23건을 당시의 사회문화적 맥락과 관련한 분기점으로 상정해 볼수 있다. 북한의 문학장에서 민족문학이 1972년과 1973년의 '사회주의 민족문학예술'로서 잠시 등장했던 때를 제외한다면 1989년을 전후한 시기의 빈도 증가는 '이례적'이다. 이는 북한 문학장의 고유

한 생리와 상관없이 남한과의 호응에서 비롯된 현상이기 때문이다.

앞서 논의한 건수는 기사 총량과 대비한 상대빈도가 아닌 절대 빈도에 해당한다.[30] 그러나 유의미한 사건과 맥락을 보여 준다는 점에서 절대빈도는 주목을 요한다. 1980년대 후반에 크게 증가하는 민족문학 용례 빈도는 개념의 이동 경로를 보여 주기 때문이다.

2) 민족문학 키워드의 출현 빈도

민족문학 키워드가 비약적으로 증가한 시기는 남북한 모두 1987년 이후부터이다. 1987~1989년의 상황과 대비되는 측면에서 1990년까지의 빈도 현황을 살펴보면 다음과 같다.

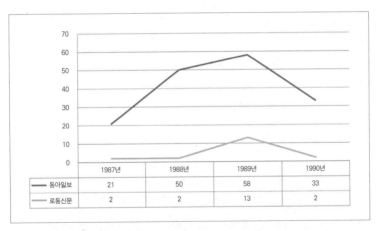

	1987년	1988년	1989년	1990년
동아일보	21	50	58	33
로동신문	2	2	13	2

그림 3 1987~1990년 『동아일보』와 『로동신문』의 '민족문학' 출현 빈도

．．．．．．．

30 통계자료의 각 계급에 해당하는 변량의 수량을 절대빈도라고 하고, 각 변량의 도수를 전체 총량으로 나눈 것을 상대빈도라고 한다. 절대빈도가 작더라도 상대빈도가 크면 그것은 유의미한 변화를 보여 주는 지표가 된다.

『동아일보』는 1987년에 21건, 1988년에 50건, 1989년에 51건이었다가 1990년에는 33건이 된다. 『로동신문』은 1972년의 '사회주의적민족문학예술'이 기사 표제로 등장한 이후 오랫동안 0건이었다가 1987년과 1988년에는 각각 2건으로 등장했다. 1989년에 13건으로 증가했고, 1990년에는 2건으로 나타났다. 사회정치적, 문화적 맥락의 지표는 지면 배치와 관련성이 있다. 우선 살펴볼 것은 『동아일보』의 민족문학 관련 기사의 지면 통계이다.

표 1 『동아일보』 지면별 민족문학 출현 빈도

	1987년	1988년	1989년	1990년
경제	1(5%)	-	-	-
사회	3(14%)	7(14%)	18(31%)	2(6%)
정치	1(5%)	2(4%)	6(10%)	-
생활문화	15(71%)	41(82%)	33(57%)	24(73%)
연예	-	-	-	1(3%)
광고	1(5%)	-	1(2%)	6(18%)
합계	21	50	58	33

경제면은 1987년 5월 9일에 백낙청이 심산상을 수상한 소식 1건, 연예면은 1990년 8월 8일에 민족문학작가회의 부회장인 신경림의 MBC 출현을 알리는 프로그램 소식 1건이다. 대부분 생활문화면에 수록되었다. 1987년과 1988년에는 생활문화면과 사회면에 수록된 기사의 분량 차이가 5~6배 정도였으나 1989년에는 사회면 기사와의 차이가 2배 정도에 그쳐 사회면 기사가 이전에 비해 증가했음을 볼 수 있다. 1990년에 들어오면서 사회면의 기사 수는 대폭 줄

고 대개의 기사는 생활문화면에 실렸다. 정치면의 경우 1, 2건에 불과하던 1987년과 1988년에 비해 1989년에는 6건으로 늘어났고, 1990년에는 0건이다. 이 같은 분포도는 민족문학작가회의 창립 이후 사회정치적 활동이 점차 증가하다가 1989년에 정점을 찍었다는 것을 보여준다. 1990년 들어 사회면은 크게 줄었고, 정치면 기사는 0건이다. 반면에 생활문화 관련 기사와 광고가 크게 늘었다. 이러한 수치는 사회정치적 이슈에 민족문학이 관련된 정도가 1989년에 정점을 이루다가 1990년에 급격히 줄었던 정황을 반영한다.

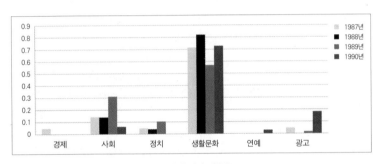

그림 4 연도별『동아일보』지면별 민족문학 출현의 백분율

기사 빈도를 백분율로 환산해서 연도별로 살펴보면, 사회면과 정치면 기사가 크게 늘어난 시기는 1989년이고, 생활문화면 기사는 1988년에 가장 빈도가 높으며, 광고면은 1990년이 가장 크다. 이는 1989년까지 증가했던 사회정치적 동력이 1990년에는 현저히 떨어졌음을 보여 주는 수치이다.

『로동신문』의 경우에는 신문 면수로 가늠해 볼 수 있는데, 기사 내용에 따라 지면이 배치되는 규칙성을 보여 준다. 분포도는 〈표 2〉와 같다.

표 2 『로동신문』 지면별 민족문학 출현 빈도

	1987년	1988년	1989년	1990년
4면	1	-	4	-
5면	1	2	7	2
6면	-	-	2	-
합계	2	2	13	2

『로동신문』은 1면에 통치자 관련 기사나 사설이, 2면에 사상 교양 관련 기사가, 3면에 북한 경제 기사가, 4면에 문화 소식과 내외 동향이, 5면에 남한 관련 기사, 6면에 국제 관련 기사가 주로 수록되어 왔다. 1987년 4면에 수록된 민족문학 기사는 김일성의 저작과 관련되었다. 1989년의 4면 기사는 남북한 교류와 관련한 기사들이다. 남한의 민족문학 개념과 연동하는 기사는 모두 5면과 6면에 수록되었다. 오랫동안 수면 아래 놓여 있던 민족문학 용어는 남한 소식과 함께 『로동신문』에 대거 수록되었지만, 1990년이 지나면 거의 등장하지 않는다. 이는 북한과의 작가회담 또는 문학 교류를 시도했던 남한의 시도들이 좌절한 정황과 관련된다. 『로동신문』에서 민족문학 용어가 등장한 것은 남한의 민족문학 운동이 촉매제 역할을 했기 때문이다.

민족문학 키워드 검색으로 도출된 기사를 바탕으로 살펴보면, 빈도의 정점은 1989년이다. 1989년의 민족문학 개념은 민족문학작가회의의 활동을 비롯해 정치적·사회적·문화적 맥락과 관련된다. 이러한 배경에서 민족문학과 동의적·내포적 관계에 있는 개념어들이 출현하고 사용되었다. 다음 절에서는 민족문학의 용례를 통해 개념의 변화와 개념어의 사용 양태를 살펴보기로 한다.

3. 1987~1989년의 '민족문학' 개념의 분석

1) 사회 · 정치 · 문화적 맥락의 키워드

『로동신문』에 민족문학 용어가 등장한 것은 1987년 '자유실천
문인협의회'를 모태로 한 민족문학작가회의가 창립된 것과 관련된
다. 남북한 모두 민족문학이 고빈도로 분포되는 원인이 민족문학작
가회의의 활동과 연동하고 있기 때문이다. 민족문학 키워드의 핵심
에 민족문학작가회의가 어떻게 분포하는지 살펴보면 다음과 같다.

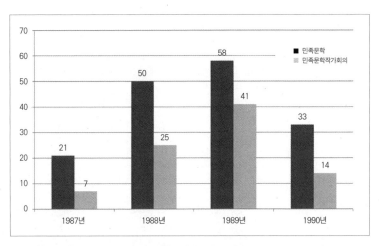

그림 5 『동아일보』의 민족문학과 민족문학작가회의 출현 기사 수

『동아일보』의 경우 1987년에는 민족문학작가회의가 창립일인 9
월 17일 이후에 등장하여 이후 연도에 비해 상대적으로 빈도가 낮
지만, 1988년에는 50%의 기사가 민족문학작가회의 활동과 관련되
며 1989년에는 70%까지 상승했다. 반면에 1990년에 40%로 하락
하는 추세를 보여 준다. 민족문학작가회의의 창립을 비롯한 활동의

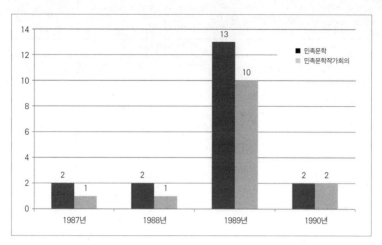

그림 6 『로동신문』의 민족문학과 민족문학작가회의 출현 기사 수

일부는 『로동신문』 기사 표제로 등장했다. 민족문학작가회의가 쟁점으로 생각한 과제는 대체로 1987년 이후 남한의 사회정치적 맥락에 유의해 볼 수 있다. 사회정치적 맥락의 키워드 빈도는 〈표 3〉과 같다.

『동아일보』에서 1987년 민족문학의 사회정치적 맥락을 꾸준히 보여 주는 키워드는 '분단'과 '통일'이다. 분단 극복과 통일 문제는 7·4공동성명을 호명하며 적극적으로 민족문학 개념의 일부를 차지했다. 1989년에는 분단 키워드가 감소하며 통일 관련 이슈가 정점을 이루었다. 1987년 간행물 압수가 6월 항쟁 전의 사건이라면, 민족문학작가회의 창립 이후에는 투옥 문인의 석방 문제가 화두였다. 사회정치적 키워드가 급진적으로 변화한 때는 1989년이다. 잦은 성명 발표는 입장 표명이 공식적으로 필요할 정도의 정치적 쟁점이 있었다는 것이다. 이는 황석영의 방북이나 국가보안법 위반, 시국 선언, 압수 수색 등과 연결 지을 수 있다.

표 3 사회정치적 맥락의 키워드 출현 횟수

『동아일보』: 사회정치적 맥락				
	1987년	1988년	1989년	1990년
분단 문제	1	4	1	
7.4공동성명	1			
간행물 압수	1			
통일	1	3	10	1
김남주 등 투옥 문인 석방	1	8	1	1
성명	1	1	4	
황석영 방북 관련			2	
국가보안법 위반			3	
시국 선언			1	
압수 수색			3	

『로동신문』: 사회정치적 맥락				
	1987년	1988년	1989년	1990년
김남주 시인 석방	1			
통일	1	2	10	
분단		1	3	
파쑈도당		2	2	1
국가보안법		1	3	
성명		1	4	1
황석영 공화국 방문			2	
민족분렬			1	
서적 압수			1	
실천문학사 폭압				1

『로동신문』은 1987년에 민족문학작가회의 창립 선언과 관련한 김남주 시인 석방의 결의문과 통일 관련 쟁점들을 보도했다. 통일 키워드는 『동아일보』와 마찬가지로 1989년에 최고 빈도를 보여 주며, 이와 함께 분단 문제도 중요 키워드가 되었다. 1988년부터 남한의 민족문학 진영의 활동을 보도하면서 남한 정부 "파쑈도당"과 남한 민족문학 진영의 정치적 쟁점으로 국가보안법, 성명 발표, 황석영의 방문, 서적 압수 등을 보도했다. 『로동신문』은 남한 언론 보도

의 일부를 인용하여 민족문학작가회의의 활동을 선택적으로 보도하면서 정치적 쟁점의 공통성을 보여 준다. 즉 남북한 모두 이 시기에는 분단 인식과 통일 문제, 정치적 활동에 초점을 맞추고 있는 것이다.

다음에 살펴볼 것은 문화적 맥락을 보여 주는 키워드들이다.

『동아일보』에서 문화적 맥락을 지속적으로 보여 주는 키워드는

표 4 문화적 맥락의 관련어 출현 횟수

『동아일보』: 문화적 맥락				
	1987년	1988년	1989년	1990년
무크지	2	2	2	1
남북작가회담		2	15	
펜대회 보이콧		4		
서울민족문학제		4		
서울민족문학선언문		1		
『창작과비평』 복간		2		
납·월북 작가 해금		4		
민족 진영(문협)			1	
문예 운동			1	
문학 운동			1	
민족문학 진영				1
남북 문학 교류				1

『로동신문』: 문화적 맥락				
	1987년	1988년	1989년	1990년
부산민족문학협의회		1		
광주, 전남 민족문학인협의			1	
북과 남, 해외동포작가회의		1	4	
국제펜구락부		1		
서울민족문학제		1		
선언문		1		
북남작가회담			1	
한겨레 문인			1	
민족문학 운동				1

무크지이다. 1988년의 주요 키워드인 펜대회와 관련된 것은 펜대회 보이콧, 서울민족문학제, 서울문학선언문 등이다. 또한 1988년에는 『창작과 비평』 복간과 납·월북 작가 해금이 중요 이슈였다. 1989년의 중요 쟁점이 남북작가회담이었다면 1990년에는 남북 문학 교류였다. 1989년에는 문예 운동, 문학 운동과 같은 용어가 사용되었으며, 1990년에 들어서면 1980년대의 민족문학 담론의 입장들을 포괄하는 민족문학 진영이라는 개념어가 등장했다.

『로동신문』에는 남한의 지역문학협의 명칭이 구체적으로 등장하고 있는 점이 이채롭다. 민족문학 관련 이슈가 아니라 국가보안법 위반과 관련한다는 점에서 선택적이다. 그리고 남한의 1988년 쟁점이었던 국제펜대회 이슈는 국제펜구락부, 서울민족문학제, 선언문 등과 연관하여 나타났다. 남한에서 명명한 '남북작가회담'은 1988년에는 '북과 남, 해외동포작가회의'로 등장했지만 1989년에는 '북남작가회담'과 같이 남한식 용어를 반영한 형태로 등장했다. 1989년에 남북 작가를 아울러 '한겨레문인'으로 지칭한 점과 1990년에는 '민족문학 운동'의 용어가 등장한 점도 눈여겨볼 만하다.

남한과 북한의 공통 쟁점은 문화적 맥락에서는 서울국제펜대회와 남북작가회담이라고 할 수 있다. 특히 남북작가회담은 민족문학으로 남북한이 상호 호명하는 매개라는 점에서 주목을 요한다.

다음 항에서는 지금까지 살펴본 사회정치적, 문화적 맥락의 키워드가 어떻게 용례로 나타나는지 살피면서 민족문학 개념을 살펴본다.

2) 문학의 영토 밖에서 운동하는 민족문학

1980년대 말 민족문학 개념은 사회정치적 맥락과 활동을 고려해야 한다. 1987년의 6월 항쟁과 6·29선언은 민족문학작가회의 창립 배경이자 민족문학의 운동적 전회 지점이기 때문이다. 1974년 11월 '문학인 101인 선언'으로 출범한 자유실천문인협의회는 1987년에 "박종철군 추도 및 고문 살인 규탄대회", "고문추방 민주화 국민평화 대행진"과 동행하면서 「4.13조치에 대한 문학인 194인의 견해」를 발표했고, 여기에 서명한 문인들은 가중된 탄압을 받았다. 광주민주화운동 7주년을 맞아 6개의 문화 단체와 공동 성명을 발표한 자유실천문인협의회에서는 5월 27일에 발족한 '민주헌법쟁취 국민운동본부'에 고은, 이호철, 문병란 등이 공동 대표로 참가했다. 또한 "고문살인 은폐 규탄 및 호헌철폐 국민대회", "민주헌법 쟁취 국민평화 대행진" 등을 통해 6월 항쟁에 적극 참여했다.[31] 6·29선언 이후 방향 전환의 필요성이 대두됨에 따라 민족문학작가회의가 창립되었다. 시대 변혁에 보다 긴밀하게 대응하면서 민족 문제를 폭넓게 수렴한다는 차원에서 새롭게 출범한 것이다.

> 자유실천문인협의회는 70년대의 유신독재와 80년대의 개편된 군부독재체제에 맞서 범국민적 민주화 항쟁의 일익을 맡아왔다. 동시에 우리의 이러한 자유실천운동이 곧 다수 민중의 생활상의 욕구와 분단민족의 통일염원에 충실한 민족문학운동이

.......
31 「민족문학작가회의 연혁」, 『민족문학회보』 창간호, 1987. 12, p.30.

어야 한다는 인식을 심화시켜왔다. 그리고 문학에 대한 기존의 여러 반민주적 고정관념을 타파하는 우리의 작업이야말로 정말 문학다운 문학을 창조하는 바른 길이며 진정으로 인간다운 삶을 위해 그 무엇으로도 대신할 수 없는 귀중한 작업이라는 긍지를 키워왔다. 이 과정에서 우리들 개개인이 각자의 최선을 못 다하고 전체의 노력이 시대의 요구에 미흡했던 점이야 어찌 한두 가지였겠는가. 정작 예술작품의 생산이 부진한 바 있었고 행동의 대열이 흐트러진 적도 많았으며, 도대체 문화민족의 체통에 값하는 문학단체를 만들기에 힘이 부족했던 것이 사실이다. 그러나 그럴수록 오늘 이 숨가쁜 역사의 고비에서 우리 모두가 크게 깨우치고 다짐하며 거듭남으로써만 개인으로서도 살고 집단으로서도 역사의 심판을 견뎌 낼 수 있을 것이다. 이에 우리는 참다운 민족문학을 열망하는 모든 사람들의 구심점을 마련하고 민주화와 통일을 위한 싸움에 더욱 알차게 기여하고자, 기존의 자유실천문인협의회를 확대·개편하여 민족문학작가회의를 창립하기로 뜻을 모으고 다음과 같이 우리의 결의를 밝힌다.

1. 사상과 양심의 자유 및 표현의 자유는 민주주의의 필수조건이다. 이를 위해 우선 투옥문인을 포함한 모든 양심수가 석방·복권되고 언론·출판·집회·결사의 자유에 대한 일체의 제약이 철폐되어야 한다.

1. 땀흘려 일하는 평범한 다수야말로 언제 어디서나 국가의 근본이며 이들이 자기 삶의 당당한 주인노릇을 하는 사회가 참된 민주사회이다. 지금 이땅의 노동현장과 생활현장 곳곳에서 터져나오는 민중의 권리주장은 역사의 순리로 존중되어

야 한다.

1. 민족의 사활이 걸린 통일문제는 한반도 민족성원들의 자주적 결단에 맡겨져야 하며, 정부당국과 일부 외국인들이 그 논의를 독점하는 사태부터 먼저 시정되어야 한다.

1. 민족통일과 민주주의 실현의 과제는 문학만으로 풀 수 없는 역사의 큰 일감인 동시에 문학을 통한 생생한 현실점검과 뜨거운 북돋움, 인류문화의 공동유산에 대한 문학인의 개방적 자세와 민족전통에 대한 끈덕진 애착을 보태지 않고서는 이루지 못할 지난한 과제이기도 하다. 우리는 이러한 사명감과 긍지를 갖고, 무엇보다도 우리들 스스로의 이기주의·타협주의·도식주의와 준엄히 싸우며 참다운 민족문학의 건설에 헌신할 것을 다짐한다.[32]

자유실천문인협의회의 정신을 계승·발전시켜 참다운 민족문학을 이룩하고자 한 민족문학작가회의는 1987년 9월 17일 회장에 김정한, 부회장에 고은·백낙청을 선출하며 공식 발족했다. 민족문학작가회의는 창립 선언에서 민주주의의 필수 조건으로 사상과 양심의 자유, 표현의 자유를 첫 자리에 올렸다. 6월 항쟁 전에 민주언론운동협의회의 기관지『말』과 자유실천문인협의회의 기관지『민족문학』과 유인물들이 압수되는 형태로 문화 탄압이 가해진 바 있었다. 두 번째 선언은 노동 현장과 생활 현장에서 나오는 민중의 권리 주장으로 "땀흘려 일하는 평범한 다수"는 국가의 근본이며 민주주

........

32 「민족문학작가회의 창립 선언」,『민족문학회보』창간호, 1987. 12, p.5.

의가 실현되는 과정과 관련된 "역사의 순리"에 관한 것이다. 세 번째 선언은 통일 문제로, 민족 성원의 자주적 결단에 맡길 것이 촉구되었다. 7·4공동성명처럼 정부가 독점하는 통일 논의가 아니라 민족 성원이 함께 참여하는 통일 논의와 실천을 촉구하는 것이다. 창립 선언의 세 가지는 민족문학의 밖에서 외치는 정치적 요소와 관련되어 있다. 문학과 관련된 선언은 네 번째의 것이다. 앞서 선언된 세 가지는 민족 통일과 민주주의 실현 과제로, 민족문학의 건설을 위해 필요한 실천적 요소이자 투쟁의 항목들이다. 창립 선언과 함께 채택한 김남주 시인 석방 촉구 결의문은 "사상과 양심의 자유 및 표현의 자유"와 관련되어 있다. '남민전' 사건으로 15년형을 선고받고 1980년에 투옥된 김남주의 석방 요구는 1988년 12월 형집행정지를 받고 9년 3개월 만에 석방될 때까지 계속되었다. 이런 활동은 장시 「한라산」이 문제가 되어 구속된 이산하 시인의 석방을 촉구하는 성명서 발표로도 연계되었다.[33] 민족문학작가회의의 문학 운동은 "훼손된 민주주의를 회복하는 것이며, 이것과 긴밀히 연동돼 있는 분단극복을 실천"[34]하는 데 있었다. "민족의 자주통일을 지향하는 분단극복의 문학"[35]은 새로운 시대 국면의 민족문학 운동을 전개하는 당위였다. 고은은 『민족문학회보』 창간호에서 회보 발간의

.......

33 이산하의 「한라산」은 김봉현의 『제주도 피의 역사(濟州島血の歷史: 〈4·3〉武裝鬪爭の記錄)』(1978)을 대본으로 하는 장편 서사시로, 무크지 『녹두서평』 창간호(1987. 3)에 실렸다. 이산하는 1987년 11월 국가보안법 위반으로 구속되었다가 1988년 10월 개천절 특사로 석방된 바 있다.

34 고명철, 「진보적 문학운동의 역경과 갱신: '민족문학작가회의'의 문학운동을 중심으로」, 『기억과 전망』 겨울호, 2010, p.17.

35 「창간사: 문학과 역사의 동시적 역량을 담당해 나갈 주체」, 『민족문학회보』 창간호, p.4.

의의를 "문학공동체 역량의 확대"와 "그 동안의 업적 위에서 쌓아 온 문학운동, 즉 민족문학의 새 국면을 주도"하는 데 두었다. 그는 민족문학을 "민족자주노선의 문학적 활동을 총칭"하는 것으로 요약했다.[36] 백낙청은 "자유실천문인협의회 14년의 역사"를 바탕으로 하는 민족문학작가회의는 "문학인의 모임으로서의 특성은 특성대로 살리면서 전체 민족운동의 일부로도 제몫을 다해야 한다는 해묵은 난제를 새롭게 풀어나갈 기틀"로 자부했다.[37]

민족문학작가회의 창립과 선언문은 『로동신문』에도 기사화되었다. 그 전문은 다음과 같다.

남조선신문보도에 의하면 17일 서울 명동에 있는 기독교청년회강당에서 300여명의 문인들이 집회를 열고 자유실천문인협의회를 개편하여 민족문학작가회의를 창립하였다.

민족문학작가회의는 창립선언에서 문인을 포함하여 투옥된 모든 정치범의 석방과 복권, 언론, 출판, 집회, 결사의 자유에 대한 제약의 철폐, 로동현장과 생활현장에서 터져나오는 민중의 권리주장에 대한 존중 그리고 통일문제론의에 대한《정부》당국의 독점을 없앨 것을 주장하였다.

집회에서는 모략적인《남민전사건》관련자로 몰려 수감중에 있는 김남주시인의 즉각적인 석방을 촉구하는 결의문을 채택하였다.[38]

.......

36 고은,「문학공동체 역량의 확대를」,『민족문학회보』창간호, p.10.
37 백낙청,「문학과 민족운동의 새로운 기틀 마련」,『민족문학회보』창간호, p.11.
38 「남조선의 민족문학작가회의가 정치범의 석방, 언론, 출판, 집회, 결사의 자유를 주장」,

『로동신문』은 민족문학작가회의가 지향하는 실천적 요소에 주목하고 있다. 약간의 의미적 뉘앙스 차이가 있지만 민족문학작가회의의 창립 목적과 크게 어긋나지는 않는다. 그러나 문학적 방향성을 보여 주는 "참다운 민족문학의 건설" 부분은 『로동신문』에 인용되지 않았다. 단체의 정체성을 보여 주는 '민족문학'의 지향을 삭제하고 정치적 투쟁이나 통일과 관련한 요소만 제시된 셈이다.

문학의 영토 밖에서 이루어진 민족문학작가회의의 활동은 투옥문인 석방에 집중되었고, 이는 '88서울국제펜대회'를 전후하여 더욱 늘어났다. 서울올림픽을 약 2주 앞둔 1988년 8월 28일부터 9월 2일까지 열린 제52차 국제펜대회의 쟁점 중 하나는 투옥 문인 문제였다. 김남주를 비롯한 "수많은 양심수의 부재(不在) 가운데 진행되는 민주화와 88 서울 국제 P.E.N. 대회는 죽은 자식을 방 가운데 놓고 잔치를 하는 것만큼이나 부도덕한 일"[39]로 규정되었다. 1988년 2월 1일에 김남주를 '반국가사범'이 아니라 '시인'의 자리로 되돌려줄 것을 호소하며 제출했던 탄원서[40]는 법무부 장관으로부터 예의 검토했다는 회신[41]에만 그치고 말았으며, 민족문학작가회의는 1988년 8월 26일 정식으로 대회를 보이콧하기로 천명했다. 펜대회 기조연설을 제의받았던 백낙청을 비롯해 발제 요청을 받았던 김규동, 이호철, 황석영, 임헌영도 참여를 사절함에 따라 펜대회는 문인협

.......

『로동신문』, 1987. 9. 25.
39 「김남주 시인 – 그 통한의 8년 세월이여, 김남주 시인을 비롯한 모든 양심수의 즉각 석방을 촉구하며」, 민족문학작가회의, 1987. 9. 17.
40 「탄원서 구속 문인 김남주 시인의 석방을 촉구함」, 『민족문학회보』 2, pp.44~45.
41 「작가회의 소식」, 『민족문학회보』 2, 1988. 3, p.49.

회 인사들로 채워지게 되었다.

투옥 문인의 석방 문제는 문학의 정치적 운동이자 사회적 실천이었다. 펜대회를 보이콧한 민족문학작가회의는 9월 1일 '88서울민족문학제'를 별도로 개최했다. 「88서울민족문학선언문」에서는 "이 땅의 민족문학은 지금의 세계문학, 특히 서방의 각 문학이 봉착하고 있는 개인주의와 쾌락주의로부터의 새로운 문학의 생명화를 제공하는 단서가 될 것"[42]으로 주장되었다. 즉 민족문학은 세계문학이 봉착한 문제를 해결할 "생명화"로 문학이 지향해야 할 진실이자 주류로서 천명된 것이다. "우리문학의 위대한 전통의 계승자로서 세계문학의 진보적 흐름에 당당히 참여하고, 민주주의와 통일을 향한 투쟁에 헌신"[43]하고, "민족문학인들은 오늘날 우리 사회의 세 가지 과제—군부독재의 유산 청산, 자주성 회복, 분단극복과 통일민족국가 건설—를 위한 투쟁에 헌신할 것"[44]이 선언되었다. 이 같은 선언들은 참다운 민족문학 건설을 목표로 한 민족문학작가회의의 창립 목표를 강조한다. 즉 '문학의 생명화'는 진보와 민주주의 및 통일을 향한 투쟁으로 획득될 수 있으며, 이를 통해 민족문학 건설에 헌신할 수 있는 것이다.

『로동신문』은 "국제펜구락부 회장"이 "남조선 본부와 민족문학작가회의가 문학인들의 석방을 요구"[45]한 소식을 일본 신문 보도를

.......

42 「88서울文學 선언문 채택」, 『동아일보』, 1988. 9. 2.
43 「민족문학작가회의가 개최한 〈88서울 민족문학제〉를 다녀와서: 시인에게 펜을, 그리고 자유를」, 『연세춘추』 1104, 1988. 9. 5.
44 이남, 「서울 국제펜대회의 명암」, 『창작과 비평』 16(4), 1988, p.314.
45 「탄압만행을 중지하고 언론의 민주화를 보장하라」, 『로동신문』, 1988. 8. 29.

인용하여 전달했다. 반면에 펜대회를 보이콧하여 별도의 민족문학제를 개최하고 민족문학 선언문을 발표했다는 소식은 펜대회가 끝난 지 한참 지난 후에 이루어졌다.

서부독일에서 발행되는 교포신문《민주조국》은 남조선의 민족문학작가회의가《서울민족문학제》를 가지고 채택한 선언문을 실었다.

선언문은 로태우파쑈도당이 량심적인 문학인들을 구속탄압하고 있는 사실에 분노를 표시하고 그들을 석방할것을 주장하였다.

선언문은 인민들의 통일열망이 급격히 높아지고있는 사실에 언급하고 이것은《우리의 운명은 우리 손으로 결정하겠다는 결의의 표시》라고 하면서 다음과 같이 지적하였다.

우리는 조선반도의 군사적 대결상태를 해소하고 자주적 평화통일을 이룩할것을 념원한다.

오늘 우리는 세가지 과제 즉 군부독재를 청산하고 진정한 민주주의를 실현하는 문제, 대미, 대일 종속을 깨고 자주성을 회복하는 문제 그리고 분단체제를 극복하고 통일민족국가를 건설하는 문제를 동시에 해결해야 할 상황에 있다.

이 벅찬 과제는 민중을 주체로 하는 광범위한 국민련합을 통해서만 옳바르게 해결될 수 있다.

이를 위해 우리는 외국군대의 철수와 경제적 자립의 실현, 자주, 평화통일, 민족대단결의 3대원칙에 기초한 남북인들간의 회담을 주장하며《창구일원화》의 이름밑에 남북교류를 독점 또

는 통제하려는《정권》의 음모를 강력히 배격한다.

그러면서 선언문은《우리 민족문학인들은 민주주의와 통일을 향한 투쟁에 헌신하려는 뜻을 새롭게 다짐한다》고 강조하였다.[46]

『로동신문』이 중점적으로 전하는 소식은 『동아일보』와 차이가 있다. 『동아일보』가 민족문학제와 민족문학선언문이 지닌 문학적 함의에 중점을 두었다면, 『로동신문』은 정치적 함의로 무게중심을 옮긴다. 『로동신문』이 독일의 교포신문을 통해 수록한 선언문의 내용은 『동아일보』를 비롯해 남한 언론에는 보도되지 않은 내용이다. 군부독재 청산과 민주주의 실현 문제, 대미·대일 종속과 자주성 회복 문제, 분단체제 극복과 통일 민족국가 건설의 문제 등이 그것이다. 민족문학작가회의가 창립 선언에서 역사의 순리로 보았던 민중의 권리 주장은 통일을 위한 주체 세력이 된다. 주한미군 철수와 경제적 자립에의 주장은 1980년대 후반의 반외세 민족 운동의 반영이다. 특히 "자주, 평화통일, 민족대단결의 3대원칙에 기초한 남북인들간의 회담" 부분은 7·4공동선언의 반영이라고 할 수 있다.

1987년부터 『로동신문』이 민족문학작가회의 창립부터 정치적 투쟁이나 통일 논의와 관련된 활동을 선택한 저간에는 북한 내의 민족과 민족주의 개념의 변화와 얽혀 있다. 1950년대 민족 개념이 "언어, 지역, 경제생활 및 문화의 공통성"[47]이었다면, 1970년대에

.......

46 「《민주주의와 통일을 향한 민중의 투쟁에 헌신하려는 뜻을 새롭게 다짐한다》(민족문학작가회의가 선언문에서 강조)」, 『로동신문』, 1988. 11. 30.

47 김상현·김광현 편, 『대중 정치 용어 사전』, 평양: 조선로동당출판사, 1957, p.114.

는 "언어, 지역, 경제생활, 혈통과 문화, 심리의 공통성"[48]으로 정의됨으로써 '혈통'이 추가되었다. 1980년대에는 "피줄과 언어, 령토와 문화의 공통성"[49]으로 정의되면서 '경제'가 배제되고 혈통이 전면화 되었다. 민족 개념이 시간적 차이를 두며 변화했다면, 민족주의 개념은 오랫동안 "자기 민족의 리익을 위한다는 구실밑에 부르죠아지의 협애한 계급적 리익을 옹호하며 다른 민족을 멸시하고 배격함으로써 민족들 사이의 불화와 반목을 조성하는 반동적 사상"[50]으로 "부르죠아민족주의"였다. 김일성에 따르면 민족주의는 "인민들 간의 친선관계를 파괴할뿐만아니라 우선 자기 나라 자체의 민족적 리익과 근로대중의 계급적리익에 배치"되고, "부르죠아민족주의와 배타주의는 프로레타리아국제주의 및 사회주의적애국주의에 적대되며 대중속에서 진정한 애국주의의 건전한 발전을 방해"[51]하는 것이었다. 이러한 민족주의 개념에 전환이 이루어진 것은 1986년 전후였다.

『철학사전』(1985)에서 민족주의는 "민족배타주의로 특징지어지는 제국주의국가의 부르죠아민족주의와 피압박민족부르죠아지의 민족주의"로 구분되었다. "피압박민족부르죠아지의 민족주의"는 "반제적측면이 인민대중의 반제민족해방투쟁과 결합될 때 그것은 일정하게 진보적역할"을 하는 것이다.[52] 사회주의 조국에 대한

......

48 사회과학출판사, 『정치사전』, 평양: 사회과학출판사, 1973, p.423.
49 사회과학원 철학연구소, 『철학사전』, 평양: 사회과학출판사, 1985, p.246.
50 사회과학원 언어학연구소, 『조선문화어사전』, 사회과학출판사, 1973, p.373.
51 김일성, 「쏘련을 선두로 하는 사회주의 진영의 위대한 통일과 국제공산주의 운동의 새로운 단계(1957. 12. 5)」, 『김일성선집 5』, 평양: 조선로동당출판사, 1960, p.236.
52 사회과학원 철학연구소, 『철학사전』, 평양: 사회과학출판사, 1985, p.253.

사랑을 민족주의가 아니라 '사회주의적 애국주의'로 명명하여 민족주의와 다른 사상과 감정으로 규정해 왔다. 북한은 사회주의적 애국주의로 사실상의 민족주의적 감정을 표현해 왔다.[53] 1986년 후계 체제가 안정된 후 '우리민족제일주의', '우리식사회주의'가 핵심 구호로 등장했으며, 핏줄과 언어가 강조되고 체제 안정 및 일체성을 강조하기 위해 민족성이 중시되었다.[54] 우리민족제일주의가 처음 등장한 1986년 김정일의 「주체사상 교양에서 제기되는 몇 가지 문제에 대하여」에서 자신들을 민족주의자로 규정하는 것에 반대하고 사회주의 애국주의를 견지하다가 1990년대 초에 "진정한 민족주의는 애국주의"[55]와 같은 재평가를 하게 되었다.

남한에서는 1980년대 초중반을 거쳐 1980년대 말에 이르면 민족문학·민중문학의 관계 양상이 민족(민중)문학론의 중요 쟁점 중 하나였다. 분단 상황과 제국주의 지배 관계 아래에서 민족 해방의 주체로 민중이 부상했고,[56] 1980년대의 백낙청의 민족문학론, 김명인의 민중적 민족문학론, 조정환의 노동해방문학론 등은 현실 변혁을 위한 문학적 응사였다. 이 시기에 민족과 민족주의 개념이 변화하던 북한은 민족문학작가회의의 구상과 실천에 긍정적 반응을 보이며 민족문학에 호응했던 것이다. 물론 민족문학의 개념과 창작적 실천보다 민족문학을 기치로 내세운 조직 운동과 반독재·반제 투

.......
53 정영철, 「북한의 민족·민족주의 – 민족 개념의 정립과 민족주의의 재평가」, 『문학과 사회』 16(4), 2003, p.1678.
54 박영자, 「분단 60년, 북한의 '사회주의'와 '민족주의'」, 『인문연구』 48, 2005, p.223.
55 김일성, 『우리 민족의 대단결을 이룩하자』, 평양: 조선로동당출판사, 1991.
56 황광수, 「80년대 민중문학론의 지향」, 『창작과 비평』 15(4), 1987, p.224.

쟁이라는 정치 운동에 관심이 경사되어 있었다. 이는 북한의 정치
적·이념적 노선과 동조되는 부분이라는 점에서 선택적이었다. 그
렇기에 민족문학작가회의의 창립선언문에서 민족문학이 탈각된 내
용이 소개되었던 것이다. "민주주의와 통일을 향한 투쟁"에서 남북
한 공통의 문학으로서의 민족문학이 호명된 것은 남북작가회담 제
의 이후였다. 그러나 1988년 7월에 민족문학작가회의가 제안하고
1989년 2월에 조선작가동맹이 수락한 남북작가 예비회담이 1989
년 3월 27일에 예정되었지만, 바로 전날에 남한 정부의 불허로 무
산되었다.

　　무산된 예비회담 다음날인 3월 28일에 알려진 황석영의 방북
은 통일 운동과 민간 교류의 차원에서 환영과 지지를 받았으나, 무
법자와 소영웅주의로 재단하는 측면에서는 비난과 비판을 받았다.
"「순수문학」과 「민중문학」을 추구하는 문인들 사이의 의식의 벽 및
단절의 골이 점차 깊어지지 않을까 하는 우려"[57]도 표명되었다. 이
에 대해 『로동신문』은 "민족문학작가회의 사무국장이《민중주체,
민간주도 통일원칙을 주창》해온 자기 단체가 공화국 북반부를 방
문하고 있는 황석영의 행동을 지지한다는 립장을 밝혔다. 그는《통
일을 위해 자신의 몸을 던지는 황석영의 행동이야말로 빛나는 작가
정신》이라고 주장하였다."고 실었다.[58]

　　남북작가회의가 무산되고 고은과 문익환을 국가보안법 위반 혐
의로 구속하고 조사하겠다는 공안당국의 강경 대응은 반발을 불러

.......

57 「黃晳暎과장... 민중·순수文學 두계열 골 깊어질까 우려」, 『동아일보』, 1989. 3. 29.
58 「민족문학작가회의가 황석영의 공화국방문을 지지」, 『로동신문』, 1989. 3. 30.

일으켰다. 민족문학작가회의를 비롯해 민족예술인총연합, 한국출판문화운동협의회, 민족미술협의회, 민중문화운동연합, 민주언론운동협의회, 전국교수협의회, 민주교육실천협의회, 학술단체협의회 등은 「문화, 예술단체 공동 시국선언문」을 채택하여 "민주주의를 위해, 조국통일을 위해, 이땅의 참다운 민중 예술을 위해 투쟁의 길로 나서고자 한다."고 선언했다.[59] 민족문학작가회의는 문인 505명이 서명한 「시국선언문」에서 사상 통제와 정치적 억압을 통해 사회 통제를 하는 국가보안법과 사회안전법을 비롯해 노동법 개정을 요구했다. 남북 교류 보장, 민주 인사에 대한 탄압과 용공 조작 중단 등은 문화예술인 공동시국선언문과 거의 동일한 내용이다.[60] 1989년은 문화단체들이 연합하여 시국에 대응한 해였으며, 투쟁 전선이 가장 첨예하던 때였다. 혼란스런 정국의 중심에는 민주화와 분단 문제를 문학의 과제로 삼은 민족문학이 있었다. 그 가운데서 남북한은 민족문학으로 서로 접점을 이루었지만 미완에 그치고 말았다. 민족문학이 서로의 호명 매개가 되는 과정은 다음 항에서 자세히 살펴본다.

3) 남북한의 호명 매개, 민족문학

"민족문학의 입장에서 보면 분단시대의 가장 근원적인 민족문제는 분단의 현실"[61]이라는 백낙청의 문제의식은 1980년대 쟁점 중

.......

59 「문화, 예술단체 공동 시국선언문」, 『민족문화예술탄압사례 자료집』, 1989. 9, p.96.
60 「文人 時局선언발표 5百여명 署名주장」, 『동아일보』, 1989. 5. 6.
61 백낙청, 「민족문학의 현단계」(1975), 『민족문학과 세계문학 II』, 창작과비평사, 1985,

하나였다. 분단 극복과 통일 문제에 대한 관심은 1988년 7월 2일의 남북작가회담 제의로 표출되었다. 회담 제의가 있던 1988년 벽두를 밝힌 소식 중 하나는 정지용 작품의 해금이었다. 1978년 통일원의 국회제출보고에 따라 정부가 이 문제에 관심을 표명한 이래, 민족사적 정통성 확립에 기여할 수 있는 작품에 한해 연구 대상으로서 규제가 완화된 바 있었다. 이때 월북 전의 작품에 사상성이 없어야 하고 문학사에 현저히 기여한 작품이면서 반공법 국가보안법에 저촉이 안 된다는 것을 기준으로 삼았다. 납·월북 작가 작품의 해금은 단절된 문학사의 공백기를 재평가할 계기로 기대되었다. 문학사의 미아들인 월북 작가들은 자진 월북인지 납북인지, 전쟁 이전 월북인지, 전쟁기의 월북인지와 같은 시기 등을 고려한 상세한 재검토가 요청되었다. "이름마저 복자(伏字)로 덮이는 고난"보다 "민족문학사의 단절이라는 아픔이 보다 더 큰 수난"[62]이 되는 이유는 월북 작가를 빼놓고 해방 전의 문학사를 말할 수 없기 때문이다. 사상성이 없는 순수문학작품은 민족문학사의 공백을 복원하기 위해서 해금해야 한다는 문단 및 출판계의 건의에 따라 6·25 전후의 행적과 작품의 사상성을 검토하여, 정지용·김기림·백석·허준·안회남·이태준·현덕 등 최종 7명을 압축 심의해 1차로 정지용과 김기림의 작품이 1988년 3월 31일에 공식 해금되었다.

이 과정에서 '잃어버린 문학'을 되찾자는 움직임과 '카프' 연구 붐이 일었다. 납·월북 작가의 해방 이전 작품에 대한 전면 개방 촉

.......

p.18.
62 「횡설수설」, 『동아일보』, 1988. 1. 19.

구에는 한국문인협회를 비롯해 문단과 학계가 한 목소리를 냈다. 1차 해금이 정지용·김기림에 국한되었지만 이태준의 문학전집과 이용악의 시전집이 잇따라 출간되었으며, 홍명희의 『임꺽정』을 비롯해 이기영·최명익·박태원·김남천·허준·현덕·박노갑·안회남·한설야의 소설과 오장환·백석·임화·설정식·조벽암·권환의 시집들도 시중에서 만날 수 있었다. 문학사의 공백을 채우고 문학사의 정통성을 회복하자는 문학적 이유 외에도 이들의 작품이 이미 출판되고 있는 실제적 이유도 해금의 당위성을 주장하는 토대였다.

1988년 7월 19일 "분단상황극복과 남북문화교류추진을 앞두고 민족문학정통성 확보를 위해 월북작가의 해방전 작품출판제한을 풀어야 한다는 학계 및 문화계의 건의를 수용"[63]하여, 공산체제 구축에 적극 협력했거나 고위직을 역임했던 홍명희, 이기영, 한설야, 조령출, 백인준 등 5명을 제외한 120여 명의 해방 전 작품이 해금되었다. 7·19 해금 조치는 민족문학의 개념에도 탄력을 제공했다. "민족문학이란 단순히 민족단위의 문학적 전개"만을 뜻하는 것이 아니며, "시민성에 근거를 둔 문학이 시민성을 넘어 민족전체로 확산되는 경우와 민중에 근거를 둔 문학이 민중성을 넘어 민족전체로 확산되는 경우를 함께 논의의 한복판으로 올려놓는 경우를 구체적으로 가리키고 있는 개념"으로 "민족주의문학"이나 "계급주의문학"으로 묶어 둘 수 없는 것으로 정의되기도 했다.[64] 7·19 해금 조치는 시민성·민중성·당파성의 세 가지 범주 중 시민성·민중성 두

.......

63 「越北작가 百20여명 解禁」, 『동아일보』, 1988. 7. 19.
64 김윤식, 「7.19解禁에 붙여」, 『동아일보』, 1988. 7. 20.

가지가 민족문학의 범주에 자연스럽게 흡수되는 문학사 기술을 가능하도록 한 사건이었다. 이런 상황에서 남북작가회담이 제의되었고, 이듬해 2월에 조선작가동맹 중앙위원회는 공개서한으로 긍정을 답했다.

우리는 얼마전에 귀 회의가 민족적 화해와 통일을 위한 북과 남, 해외동포 작가들의 회의를 가질것을 제기하고 그 실현을 위하여 노력하고있다는 소식에 접하였습니다.

공화국 북반부 전체 작가들은 귀 회의의 이 발기를 진심으로 환영하며 이것을 민족적 단합과 통일에 이바지하려는 애국적 의지의 발현으로 평가합니다.

귀 회의의 제안은 북과 남, 해외의 작가들이 한자리에 모여 앉아 민족문학의 발전과 조국통일의 진로를 함께 모색하려는 우리들의 지향과 노력에 전적으로 부합되는것입니다.

잘 알려진바와같이 우리는 분단의 년륜이 해마다 더해 가는 비극적인 현실을 외면할수 없는 작가의 량심으로부터 이미 오래전부터 북남작가회담을 가질 것을 제의하여 왔으며 특히 1956년에 있었던 제2차 조선작가대회와 그후 조선문학예술총동맹대회에서는 북남작가회담의 실현과 관련한 구체적인 제의를 한 바 있습니다.

그러나 분단의 장벽을 사이에 두고 북과 남사이의 긴장과 대결이 격화되는 속에서 우리들의 만남은 오늘까지도 실현되지 못하고있습니다.

작가들은 시대와 민족의 선각자이며 선도자입니다.

오늘 조국통일에 대한 온 겨레의 열망이 급격히 높아가고 내외의 정세가 우리 민족의 통일성업에 유리하게 발전하고있는 때에 우리 작가들도 응당히 겨레의 통일행진에 보조를 마추어 민족적 뉴대를 강화하고 통일의 앞길을 열어가는것은 지체할수 없는 간절한 과제로 나서고 있습니다.

우리는 지금이야말로 북과 남, 해외의 모든 작가들이 민족앞에 마주앉아 공동의 행동지침을 마련하여야 할 때이라고 확신하고있습니다.

우리는 이러한 견지에서 북과 남, 해외동포작가회의를 개최할데 대한 귀 회의의 제안이 시기적절한 발기로 된다고 인정하면서 그에 전적인 찬의를 표시하는바입니다.

우리는 남조선과 해외의 작가들과 자리를 함께 하게 될 그날이 하루빨리 오게 되기를 바라면서 예비회의와 본회의의 장소는 일본도 좋고 판문점도 좋다고 봅니다.

우리는 귀 회의가 작가회의를 마련하는데서 나서는 실무절차와 관련한 구체적인 안을 제기하면 긍정적으로 대할것입니다.

북과 남, 해외동포 작가들의 력사적인 회합은 민족문화발전과 구국통일위업에 이바지하는 의의있는 모임으로 될것입니다.[65]

조선작가동맹은 작가회담 제안을 "민족적 단합과 통일에 이바

.......

65 「조선작가동맹 중앙위원회에서 남조선《민족문학작가회의》에 공개서한을 보내였다(남조선의 민족문학작가회의에 보내는 공개서한)」,『로동신문』, 1989. 2. 18.

지하려는 애국적 의지의 발현"으로 평가하며 전적으로 찬성한다고 알렸다. 작가회담에의 호응은 "자기 나라를 열렬히 사랑하며 부강 발전을 위하여 헌신하는 사상 관점과 태도"인 애국주의에 가까운 "애국적" 의지의 표명이었다. 또한 작가회담이 "민족문학의 발전"과 "조국통일의 진로"를 모색하려는 자신들의 지향과 노력에 부합한다고 보았다. 1956년 10월 16일 제2차 조선작가대회에서는 "북남의 개별적 작가들"과 "조선작가동맹과 남조선문학예술단체" 간의 서신과 작품의 교환을 비롯해 기타 문제들에 대한 의견과 경험의 교환, 토론회·연구회·기념보고회 등을 조직하고, 대표단 파견과 견학 및 작품 취재를 위해 상호 간의 여행을 제의하는 편지를 채택한 바 있었다. 1988년에 민족문학작가회의가 제안한 남북작가회담의 내용의 대개는 1956년 북한의 제안과 많은 부분이 중첩되어 있다. 민족문학으로 매개되는 작가회담은 "겨레의 통일행진"이자 "민족적 뉴대"의 강화를 위한 "간절한 과제"로 동의되었다. 공동의 과제와 목표를 지닌다는 점에서 남북한은 "겨레"로 호명되었다. 겨레는 "피를 함께 타고났을 뿐 아니라, 또 그 피로 된 목숨을 살아나가는 방식을 같이하여 지키어 가는" "문화적 개념"[66]으로 개념화된 바 있다. 북한에서 겨레는 "동포"와 "민족"과 동의어 계열이지만 "한 자손"의 의미를 지닌 혈연의 성격이 강하다. 즉 겨레로 호명된 남북한 작가들은 "피줄"과 "언어"를 강조하는 북한의 변화된 민족 개념을 반영한 것이다.

민족문학작가회의는 1989년 2월 20일 남북작가회담준비위원회

.......

66 최현배, 『우리말존중의 근본 뜻』, 정음사, 1953, pp.54-55.

를 결성하고, 3월 4일에 본회의의 시기·장소·의제를 논의할 예비회담 개최를 제안했다. 조선작가동맹 중앙위는 1989년 3월 16일에 "북과 남이 따로 없이 애국에 뜻을 모으고 통일구국에 열을 바쳐 함께 민족문학을 발전시키며 나라의 평화통일을 앞당겨나가려는 우리들의 지향은 하나로 잇닿아있으며 그 실현을 위한 우리들의 상봉은 누구도 막을수 없"[67]다고 호응하면서 예비회담 개최에 긍정을 답했다. 남한 정부의 갑작스런 불허 방침에도 예정된 회담일인 3월 27일에 백낙청·고은·신경림·현기영·김진경 등 5명의 대표단과 민족문학작가회의 소속 문인 20여 명은 판문점으로 향했고 전원 연행되었다. 대표단은 "민족자주·민주·통일의 대의에 입각하여 민간 주도의 남북교류를 실현함으로써 영구분단을 거부하고 민중이 주체가 되는 진정한 평화통일에의 길을 열고자" 했지만 "정부당국에 의해 무참히 짓밟히고 말았다."고 성토하면서, "작가회담 불허 방침의 근거로 해당법령의 미비와 이른바 민족문학작가회의의 문단 대표성 결여"를 든 문공부의 방침은 "졸렬한 발상"이라고 비판했다.[68]

남한 대표단을 기다리던 북한 대표단은 판문점에서 다음과 같은 성명을 발표했다.

북과 남의 우리 작가들은 민족분단의 고통을 함께 겪으며 살아왔고 비록 서로 헤여져있어도 민족의 장래운명에 대하여 언제

.......

67 「조선작가동맹 중앙위원회가 남조선의 민족문학작가회의에 보내는 공개서한을 발표」, 『로동신문』, 1989. 3. 17.

68 「남북작가회의 예비회담 원천봉쇄를 규탄한다!」, 『민족문화예술탄압사례 자료집』, 1989. 9, p.13.

나 함께 걱정하여온 가를래야 가를수 없는 한겨레 문인들이다.

끊어진 이 땅의 산야와 하늘을 두고 점차 잃어져가는 민족의
동질성을 두고, 갈라진 부모형제들의 눈물겨운 비극을 두고 우
리 북남작가들은 그 얼마나 많은 낮과 밤을 몸부림쳤으며 그 얼
마나 많은 지면을 바쳤던가.

나라와 민족의 통일을 그토록 갈구하던 우리 북남작가들이
평화통일에로 가는 민족의 대행진에 발맞추어 여기 판문점에서
서로 만나는것은 민족사의 요청이며 부름이다. (…중략…) 남조
선당국자들의 행위는 반대화, 반통일, 반민족적 범죄행위이다.
(…중략…) 압제와 암흑을 뚫고 일떠선 것도 작가들의 량심과
지성이였으며 감옥과 철쇄로도 묶을수 없는것이 작가들의 량심
의 노래, 애국의 노래였다.

만일 남조선당국자들이 〈대화창구일원화〉를 떠들면서 민족
단합과 통일로 지향하는 북남작가들의 만남을 끝끝내 총칼로
가로막는다면 민족사에 씻을수 없는 오점을 남기고 온 겨레의
준엄한 심판과 징벌을 받게 될것이다.[69]

"민족문학의 발전과 나라의 통일에 이바지하려는 숭고한 념원
으로부터 남조선의 민족문학작가회의가 발기하고 우리 조선작가
동맹 중앙위원회가 호응하여 일정에 올린 북과 남, 해외동포작가회
의소집을 위한 예비접촉"의 무산의 원인으로 "남조선당국자들"의

.......

69 「조국통일과 민족문학의 발전을 위하여 대화를 하는 것은 북남작자들의 권리이며 의지
 이다(북과 남, 해외동포작가회의 소집을 위한 예비접촉 북측대표단 성명)」, 『로동신문』,
 1989. 3. 28.

"반대화, 반통일, 반민족적 행위"가 진단되었다. 성명서는 "혈육들이 제 나라, 제 땅에서 만날수 없는 민족분열의 비극"을 절감케 하는 사태로 언급되었다. 남북 작가의 만남과 교류, 통일에의 지향은 "기어이 열려야"하기에 "끝까지 인내성있는 노력을 다할 것"을 천명했다.

"남조선 문학"과 "남조선 작가"가 비판적 어조라면, "한겨레 문인"은 민족의 동질성을 가진 "혈육"으로 긍정된다. 분단 이후 민족의 이질성이 심화되는 상황을 극복하기 위해 대화와 교류가 필요하다는 점은 상호 동의되었다. 한겨레 문인으로 호명된 남북한 작가는 문학과 통일의 의미망에서 연대하는 것이다. 그러나 민족문학에 부가된 '애국'의 코드는 민족문학작가회의의 민족문학 개념이나 투쟁 노선과 별도로, 민족 자주의식과 자기 민족과 조국에 대한 사랑을 함의한다는 점에서 북한이 강조하는 사회주의 애국주의에 맞닿아 있다.

남북작가회담 제의는 분단 극복을 위한 문학 운동의 실천적 양상이기도 했다. "민주화, 자주화와 마찬가지로 통일 역시 온갖 우여곡절을 포함하는 하나의 역사적 과정"[70] 중 하나라고 볼 수 있는 남북작가회담의 제창[71]은 남북 작가 교류 내지 문학 교류가 단순한 인적 교류나 접촉이 아니라 분단 모순의 해결을 위한 첫걸음이라는 데 의미가 있었다. 이호철은 통일 논의를 남과 북의 정치사회적 기득권자들의 배타적 독점물로 소유함으로써 통일 논의를 가장한 반

.......

70 백낙청, 「통일운동과 문학」(1989), 『민족문학의 새 단계』, 창작과비평사, 1990, p.98.
71 「남북작가회담의 개최를 제창한다」, 『노동해방문학』, 1989. 5; 고명철, 「진보적 문학운동의 역경과 갱신: '민족문학작가회의'의 문학운동을 중심으로」, p.24 재인용.

통일적 반민족적 분단의 영구화를 고착화할 뿐이라고 비판한 바 있다. 남과 북의 민중적 염원이 통일 논의의 바탕이 되어야 한다는 견해는 분단 극복을 위한 핵심 테제였다.[72] 문익환 목사와 임수경의 방북과 그로 인해 야기된 사태로 고조된 긴장은 1989년을 지배했다. 민족문학 진영과 정부의 충돌, 일련의 사태가 보여 주는 서사들은 거칠고 강렬한 경험이었다. 민족문학 개념은 분단문학에서 통일문학을 추가하게 되었다.

4) 민족문학의 백가쟁명과 민족문학예술

서울펜대회 기조연설을 거절했던 백낙청은 "What the Other Korean Writers Think: A Message to the Foreign Participants of the 1988 Seoul PEN Congress"[73]라는 메시지를 인쇄해 배부했다. 백낙청은 이 글에서 "식민지와 분단의 문제를 안고 있는 현단계의 한국문학이 '민족문학'과 '민중문학'이 되어야 하는 필연성을 설명하고 정치범들이 계속 연행되어가는 현실"[74]에 따라 펜대회를 보이콧할 수밖에 없음을 피력했다.

1980년대 말 민족문학과 동의어 관계를 이루는 개념어들은 남한에서는 민중문학, 노동문학, 지역문학, 분단문학, 민중적 민족문

.......

72 이호철, 「통일논의는 개방되어야 한다」, 『문학의 자유와 실천을 위하여: 민족문학』 5, 1985; 고명철, 위의 글, pp.22-23.

73 Kenneth M. Wells ed., *South Korea's Minjung Movement: the culture and politics of dissidence*, Honolulu: University of Hawaii Press, 1995, p.241.

74 이남, 「서울 국제펜대회의 명암」, p.317.

학, 노동해방문학 등이었다. 북한에서는 민족문학예술과 민족문학 용어가 사용되었다. 남한이 개념적 쟁투에 따른 다양한 개념어의 현상을 보여 준다면, 북한은 남한에 대한 반응과 호응이라는 점에서 소극적이었다. 이러한 개념어의 사용 양상을 빈도로 나타내면 다음과 같다.

표 5 민족문학 동의어 출현 횟수

『동아일보』: 민족문학 동의어				
	1987년	1988년	1989년	1990년
민중문학		1	2	1
노동문학		1		1
지역문학	2	2	1	
분단문학		1		
민중적 민족문학			1	
노동해방문학			1	
통일지향의 민족문학			1	
남북공동의 민족문학			1	
교포문학		1	1	
연변문학		1	2	
북한의 문학				1
올바른 민족문학				1

『로동신문』: 민족문학 동의어				
	1987년	1988년	1989년	1990년
민족문학예술	1		1	
민족문학			2	

『동아일보』기사로 확인할 수 있는 민족문학 동의어들은 민족문학과 완전한 포함 관계는 아니다. 이들은 이론가들이 발명하거나 사용한 개념어가 문학 강좌, 학술 연구, 무크지, 출판 등에서 사용됨으로써 전파되거나 상용화되는 과정을 보여 준다. 1980년대 말에 치열하게 진행되었던 민족문학 논쟁들은 언론의 인용과 보도를 통

해 개념의 잔상을 남겼다. 이때 '지역문학'은 1988년 폐간지들의 복간과 문단의 정상화 이후 점차 약화된 개념이 되었다. 이론가들의 논쟁은 지식인들 중심의 '그들만의 리그'였다. 그럼에도 노출된 다양한 개념어들은 1980년대 말의 논전의 정도가 얼마나 뜨거웠는지 짐작하게 한다.

민족문학이 운동으로 전회하고 집단의 힘으로 저항을 계속하려는 의지는 민족문학의 대중화로 발로되었다. 이는 '민족문학의 밤' 행사나 '문학 강좌' 형식으로 나타났다. 자유실천문인협의회회가 1978년 4월 24일에 개최했던 〈민족문학의 밤〉은 1992년 5월에 '민족'을 탈각시킨 〈문학의 밤〉 행사를 치르기 전까지 지속되었다. 1979년의 〈구속 문인의 밤〉과 〈고난받는 문학인의 밤〉과 같은 행사는 1988년 5월 10일 〈김남주 문학의 밤〉, 1989년 4월 27일 〈통일을 위한 민족문학의 밤〉, 동년 8월 2일의 〈참교육을 위한 민족문학의 밤〉 등으로 연계되었다. 문학 운동이자 민주화 운동으로서의 저항과 투쟁은 문학 강좌에서도 이론의 쟁점을 다룸으로써 대중화를 꾀했다. "올바른 민족문학의 이념을 보급하고 새로운 문학인구의 저변을 확대할 목적"으로 개설된 민족문학작가회의의 제1회 〈민족문학교실〉은 '노동문학', '고전소설', '월북 작가', '분단', '제3세계문학', '여성문학' 등을 강좌 내용으로 채택했다.[75] 부정기적으로 간행된 무크지는 1980년의 특징 중 하나로, 비전문적인 민중이 창작 주체가 되어 비공식적인 글쓰기를 실천하는 공간을 제공했다. 1988년에 실천문학사가 후원하는 〈노동자문학교실〉은 근로자를 대상으로

.......

75 「제1회 민족문학교실」, 『민족문학회보』 2, p.50.

한 창작 강좌로, 노동문학의 이해와 학습을 교육 목표로 했다. 반면에 1979년부터 실시해 온 문예진흥원의 〈문화예술강좌〉와 문협의 〈문예대학〉, 언론사와 출판사, 백화점과 대학, 도서관 등에서 개설된 문학 강좌는 대개 순수문학 창작을 중심으로 한다는 점에서 민족문학교실이 지향하는 바와 구별되었다.

이즈음에 『창작과 비평』이 1988년 봄호 출간으로 8년 만에 복간되면서 문학 제도의 수복이 이루어졌다. 백낙청은 복간사에서 "우리의 문학적 입장은 민족문학"이라고 전제하면서, "민중문학으로서의 내실을 갖는 민족문학이며 민족사의 위기를 능히 감당할 민중문학이다. 이러한 문학관은 시대의 변천과 문학의 성취에 맞춰 끊임없이 변모하고 발전코자 힘쓰는 입장이다."라고 강조했다.[76] 언론기본법 폐지로 잡지 등록이 자유화된 후 폐간된 잡지들이 속속 복간되었고, 새 잡지도 활발하게 창간되었다. 『창작과 비평』·『문학과 지성』·『실천문학』이 복간되었고, 『문학과 사회』를 비롯해 순수문학을 표방한 『시대문학』·『불교문학』 등이 창간되었다. 무크지였던 『노동문학』과 『전환기의 민족문학』은 계간지로 전환할 계획을 세웠다. 월간호보다 계간지가 더 늘어나게 되면서 양적인 지면 확대와 지면 경쟁으로 인한 질적 수준 향상 등이 기대되었다. 『실천문학』은 복간되면서 이론적 바탕보다 "현장문학"에 관심을 갖고 현실과 실천에 치중할 계획을 밝히기도 했다. 무크지 붐이 문학의 탈중심화를 이루기는 했지만, "피난문단"[77]의 역할도 했다. 복간되거나 창간

.......

76 「계간 『창작과 비평』을 다시 내며」, 『창작과비평』 16(1), 1988, p.3.

77 김대성, 「제도 혹은 정상화와 지역문학의 역학: '피난문단'과 '무크지 시대'의 상관성을 중심으로」, 『현대문학의 연구』 43, 2011.

된 잡지는 공통적으로 '민족문학'을 논의함으로써 그동안의 민족문학론을 재점검했다는 점에서 종합의 성격도 지닌다고 할 수 있다.

1989년이 시작되자 전위적 이념과 대중성을 표방하는 문예지들이 창간되면서 새로운 국면을 맞이했다. 1989년에 창간된 실천문학사의 『노동문학』은 소설가 김영현이 편집을 맡아 평범한 노동자를 위한 문예지를 표방하면서 노동 현장의 작품을 확대 수용했다. 노동문학사의 『노동해방문학』은 노동자 시인 정인화·백무산, 평론가 김사인·조정환·정남영이 편집위원으로 참여하여 노동자계급의 과학적 사상을 견지해 나가는 당파성의 문학, 민족문학과 민중문학을 이끌어 나가는 문학을 목표로 삼았다. 풀빛출판사는 김명인·박인배 등이 편집위원으로 참여한 『사상문예운동』을 창간하여 대중운동과 문예 운동에서의 정치사상과 사상적 토대 등을 검토하며 민중적 민족문학론을 기본 원칙으로 했다. 평론가 백진기, 소설가 정도상, 시인 김형수가 편집을 맡은 『녹두꽃』은 민족해방을 문예 운동의 이정표로 내세우며 전위적인 입장을 표명했다. 1989년의 문예지들은 뚜렷한 이념적 목표 아래 소장 문학평론가와 작가들로 편집진을 구성하여 기존의 문예지와 다른 "새 목소리"를 낼 준비를 했다. 『노동문학』의 편집장 김영현은 1988년이 "민족문학론을 중심으로 문학 논쟁이 폭발했던 시기"라면 1989년부터는 "논쟁 그 자체만으로는 별다른 의미가 없으며 창작 및 이론의 실천 작업에 관심을 두게 될 것"[78]이라고 전망했다.

1989년의 출판 문화의 한 축은 문학 주체와 장르 문제를 비롯해

.......

78 「전위理念질은 文藝誌 많이 나온다」, 『동아일보』, 1989. 2. 9.

창작 실천에 대한 관심이었다. 민중 운동 진영 안에서 전투성·단순성·일관성 등으로 무장된 단일한 주체, 변혁적 주체로 민중을 보는 낭만적 사고의 경향이 강했다. 경험된 실체가 아닌 '상상된 주체'[79]였던 민중은 노동자와 농민과 같은 일하는 사람이 주체가 되면서 쉽고 친근한 문학예술의 실천을 요청했다. 민중적 주체들의 창작은 문학장의 입사식을 생략한 제도권 밖의 활동이며, 미적으로 세련된 작품 활동이라고 보기 어렵다. 그러나 엘리트 중심의 매체가 보여주었던 민족문학론/민중문학론의 이론과 실천의 한계는 민중을 창작 주체로 하는 비전문적인 창작 수행에 동력으로 작용했다. "기존 문예지들의 관심권 밖에 있던 노동자계급의 위상"은 1980년대 말 문예 운동의 대중화와 주체화라고 할 수 있다. 1980년대 전반의 무크지 운동의 주요 경향이 "기왕의 문학적 범주로 환원되지 않는 다양한 문화적 응전"이라는 점에서 기존 "문학/문화의 보완이나 공백의 대체가 아니라 또 다른 미적 범주의 창출"[80]을 목표로 했다.

1980년대를 풍미했던 지방 무크지는 서울 중심의 출판 문화에 불어넣은 지방 분권적인 가능성의 하나였다. 정치적 억압과 문화적 폭압은 중심 문화를 해체하고 중앙 문학 제도를 비정상적으로 작동시킨 기제였다. 이때 지방과 지역문학은 민족문학의 한 범주이자 확장으로서 중심원의 공백을 채우며 강화되었다. 그러나 중앙지의 복간과 문단의 정상화, 계간지 시대의 도래는 "출판자본과 인력의 중앙 집중 현상"[81]의 재래였다. 지역을 배제한 민족문학은 존재할

.......

79 김원, 「1980년대에 대한 두 가지 접근」, 『실천문학』, 2009. 2, pp.263-264.
80 김대성, 「제도의 해체와 확산, 그리고 문학의 정치」, 『동서인문학』 45, 2011, pp.38-42.
81 김대성, 「제도 혹은 정상화와 지역문학의 역학: '피난문단'과 '무크지 시대'의 상관성을 중

수 없으며 민족의 개념 속에 지역성이 포함되어 있다는 주장에도 불구하고 출판과 제도의 정상화는 지역문학의 위축을 불러왔다. 지역문학에 대한 관심이 줄어들었다면, 납·월북 작가 해금의 흐름 속에서 교포문학과 연변문학, 나아가서 북한문학에 대한 관심이 늘어났다. 그리고 이들은 민족문학의 범주 여부로 논의되기 시작했다.

한편에서는 이론의 중심을 이끈 이론가들의 단행본 출간도 눈여겨볼 필요가 있다. 『동아일보』에 민족문학 저서로 보도된 것만 정리해 보자면, 심산상을 수상했던 백낙청의 『민족문학과 세계문학』, "분단시대 우리문학"을 "민족문학, 리얼리즘 문학의 중심고리"의 사상사로 다룬 임헌영의 『한국현대문학사상사』, 문학과 민족의 상관관계를 정리한 권영민의 『한국민족문학론연구』, 2주기 기념 전집 중 하나인 채광석의 평론집 『민중적 민족문학론』 등은 1989년까지 소개된 단행본들이다. 민족문학의 개념적 쟁투가 약화된 1990년 이후에는 1980년대의 민족문학을 정리·종합하는 저서 출간이 이루어졌다.

민족문학에 대한 다층적인 논의들은 기존의 한국문학전집과 "색다르게 편집된 민족문학전집"의 출간으로 연결되었다. "민중문학적 입장"에서 민족문학전집의 제1권을 신채호로 출발하는 전집은 한국문학전집에 단골로 등장하는 이광수를 배제했다. 월북 작가의 해금 작품, 미해금 작가의 작품, 해외 동포작가의 작품을 포괄하는 전집은 민족문학의 외연적 확장이자 실천이었다. 또한 "지나친 문예지상주의를 지양하고 대신 우리의 민족적 현실을 구체적으로

.......
심으로」, p.55.

천착한 작품"을 선별했다는 기획 의도는 1980년대 말 반제 반식민 민족 운동과 연동되었다.[82]

납·월북 작가의 작품과 빨치산 문학, 연변문학과 북한문학, 수기와 르포와 같은 비공식적 장르의 문학지 입성, 민족문학전집의 출간 등은 민족문학에 대한 감수성과 의미장을 구축하는 요소들이었다. 1989년의 민족문학은 순수문학과 반공주의를 탈각하고 이념과 장르의 경계선 위에 구축되었다. 남한이 다양한 개념어의 현상을 보여 준다면 이 시기 북한의 입장이 어떠한지 살펴보자.

북한의 '민족문학' 개념은 핏줄과 언어를 강조하는 민족 개념의 변화와 1986년의 우리민족제일주의의 등장과 관련되어 있다. 북한은 1985년 9월에 평양에서 공연한 서울예술단 공연을 "한겨레의 피줄을 이은 민족의 모습이 아니라 매국배족의 검은 독물"[83]로 비난한 바 있다. 민족의 강조와 우리민족제일주의 발명 이후에도 사회주의적 애국주의는 주요 강조점이었다. "로동자, 농민을 비롯한 근로인민의 리익을 옹호"하는 사회주의적 애국주의는 "계급의식과 민족자주의식을 결합시키고 자기 계급과 제도에 대한 사랑을 자기 민족과 조국에 대한 사랑과 결합"시키기에 부르주아적 애국주의와 근본적으로 다르다는 것이다.[84] 민족 개념의 변화와 함께 이 시기에 요구된 것은 민족적 자존심을 주제로 한 문학작품을 많이 창작하는 것이었다. 민족적 자존심을 주제로 한 문학은 "인민들을 민족자주

.......

82 「색다른 편집〈민족문학전집〉나온다」, 『동아일보』, 1989. 7. 18.

83 장상익, 「민족의 슬기와 존엄에 대한 참을수 없는 모독」, 『조선문학』, 1986. 1, p.76.

84 백영철, 「사회주의적애국주의를 구현한 작품을 더 훌륭히 창작하기 위하여」, 『조선문학』, 1987. 1, p.39.

의식으로 무장시키고 민족의 단합된 힘으로 갈라진 조국을 통일하는데서 큰 의의"[85]를 지니기 때문이다. 문학이 민족적 자부심을 구현하는 것이 민족주의의 내포는 아니었다. "참다운 혁명가는 진정한 애국자였으며 혁명적인 문학은 언제나 애국, 애족의 문학, 민족적 긍지와 자부심으로 고동치는 문학"이기에 "민족적 자존심을 노래하는 문학은 희망과 신심으로 약동하는 문학, 승리와 영광의 문학"[86]이지 편협한 민족주의 개념이나 민족배타주의는 아니라는 것이다.

민족적 자부심과 자존심, 사회주의적 애국주의, 우리민족제일주의 등이 문학적 담론의 중심을 형성하던 1987년에 남한의 민족문학작가회의는 "참다운 민족문학의 건설"을 천명했다. 민족문학작가회의의 창립 선언일에 『로동신문』은 1947년 9월 16일 북조선로동당 중앙위원회 상무위원회에서 한 김일성의 결론 「문학예술을 발전시키며 군중문화사업을 활발히 전개할데 대하여」를 "민족문학예술"의 강령적 지침으로 해제하면서 "주체문학예술"을 호명했다. 이 문건은 해방기 북한 건국 초기부터 "진보적인 문학예술"을 발전시키고 "근로인민대중을 문화의 진정한 향유자, 창조자로 되게 하기 위한 과업과 방도들이 전면적으로 밝혀져있는 민족문학예술건설의 강령적 지침"으로 논급되었다. "새로운 민족문학예술을 건설하고 발전시키는데 있어서 가장 선차적으로 나서는 문제의 하나"는 작가, 예술인들을 어떻게 준비시키는가 하는 문제라고 풀이했다. 해방기

.......

85 저자 미상, 「민족적자존심을 주제로 한 문학작품을 더 많이 창작하자」, 『조선문학』, 1987. 7, p.4.
86 오승련, 「민족적 자존심의 주체와 우리 문학」, 『조선문학』, 1988. 3, p.52.

때의 예술인들에게는 일제사상이 잔재되어 있었고 문학예술 창작 사업도 대중과 동떨어져 있는 "수공업"과 같은 형태였기 때문이다. 새로운 국가 건설에서 요구된 "민족문화 건설"내지 "새로운 민족문학예술"의 "군중적 토대"를 뒷받침하고 "혁명적이며 인민적인 문학예술건설의 튼튼한 담보"로서 재해석된 것이다. 이는 계보적으로 김일성의 문예사상을 발전시키고 풍부화한 김정일의 주체문학론으로 연계되면서, 주체문학예술이 '민족문학예술'과 동일시되었다. 전문예술과 대중예술이 종합된 '주체적 문학예술'은 전문가 집단으로서의 문학예술인과 근로 대중이 '민족'을 구성한다는 것과 같다.[87]

『현대조선말사전』(제2판, 1981)에는 "문학과 예술을 통털어 이르는" '문학예술', "한 민족에게 고유한, 오랜 력사적전통을 가진 예술"인 '민족예술', "로동계급의 혁명사상에 기초하여 사회주의사회의 본성에 맞게 창조된 당적이며 혁명적이며 인민적인 문학예술"로서 '사회주의문학예술', "민족적 형식에 사회주의적 내용을 담은 로동계급의 문화"인 '사회주의적민족문화' 등이 등재되어 있으나 '민족문학예술'은 사전에 없는 단어였다.

"민족문학예술"이 표제어로 사전에 등재된 것은 1992년의 『조선말대사전』에서부터이다. 이 사전에서 민족문학예술은 "인민들의 생활과 사상감정을 민족적형식으로 반영한 문학예술"[88]로 정의되어 있다. 동일 사전에서 문학은 "언어를 통하여 인간과 생활을 형상적으로 반영하는 예술의 한 형태. 문학은 산 인간을 그리는 인간학

.......

87 최길상, 「우리 민족문학예술의 앞길을 밝혀준 강령적 지침」, 『로동신문』, 1987. 9. 17.
88 사회과학원 언어학연구소, 『조선말 대사전(1)』, 사회과학출판사, 1992, p.1230.

으로서 사람들에 대한 사상교양의 수단으로, 미학정서교양의 수단으로 복무한다. 우리의 문학은 인민대중을 가장 힘있고 아름다우며 고상한 존재로 내세우고 인민대중을 위하여 복무하는 참다운 공산주의인간학으로 되고있다."로 정의되어 있어 주체문예이론의 반영을 보여 준다. 문학예술은 《문학과 예술》을 아울러 이르는 말. 인간과 생활을 형상적으로 반영함으로써 사람들의 정신도덕적풍모와 문화수준을 높이며 그들을 투쟁과 혁신에로 고무하는 힘있는 수단으로 된다."라고 정의되어 있다.[89] 즉 문학이 언어예술로서의 문학만을 지칭한다면, 문학예술은 문학과 예술 전반을 포괄하는 상위 개념이라고 할 수 있다.

북한에서 발행한 사전에서 민족무용, 민족문화, 민족문화유산, 민족음악을 발견하는 것은 어렵지 않다. 이들은 "한 민족에게 고유한, 오랜 력사적인 전통을 가진" 무용과 예술 또는 문화로 정의되어 있다. 그러나 민족문학만큼은 예외적으로 단어의 지위를 얻지 못했다. 포괄적 범주이기는 하지만 '민족문학예술'로 1992년 사전에 와서야 등재되었으며, 2006년의 증보판 『조선말대사전』에도 동일한 정의와 표제어가 수록되어 있다. 민족문학예술보다 유연하게 사용되는 것은 민족예술이다. 민족적 특성이 드러나는 문학예술인 '민족문학예술' 용어의 소환은 개념적 전환이 일어났던 민족과 민족주의 개념과 우리민족제일주의와 연관되는 것으로 파악할 수 있다. 1947년의 김일성의 결론을 다시 불러와 해제한 근간에는 "인민적이며 혁명적인 문학예술"이 곧 "주체적 문학예술"이자 "민족문학예

.......
89 위의 책, p.1184.

술"과 동의 관계에 있음을 천명한 것으로 볼 수 있다.

민족문학예술이 아니라 민족문학이라는 단어가 민족의 개념 안에서 독자적으로 사용된 예는 남북작가회담과 관련한 기사에서이다. '한겨레문인'이 모여 민족의 동질성을 회복하고 통일을 지향하는 과정에서 호명된 것이 '민족문학'이었다. 1989년 한시적으로 호명된 '민족문학'은 분단 극복을 위한 공통분모였다. 그리고 황석영 방북 이후 남북 문화예술 교류와 관련하여 등장한 용어는 '민족문학예술'이다. 이때의 민족문학예술 개념은 주체적 문학예술로서의 민족문학예술과는 의미망에서 차이가 난다.

1989년 4월 『로동신문』은 평양을 방문한 황석영이 한국민족예술인총연합 대변인 자격으로 조선문학예술총동맹 중앙위원회 일군들과 민족문학예술의 통일적 방안을 위한 문제에 대하여 허심탄회한 의견을 교환했다고 상세히 보도했다. 『로동신문』은 황석영의 평양 방문이 서로의 문학예술에 대한 인식과 이해를 도모하며 예술인들 사이의 민족적 화해와 단합을 실현하는 데 매우 유익한데다 조국통일 위업을 촉진하는 데 예술인들의 역할이 큰 의의가 있음을 확인했다. 조선문학예술총동맹 중앙위원회는 1) 평화통일에 복무하는 문학예술 활동은 숭고한 민족적 임무로 하되 창작 활동은 통일에 대한 3대 원칙에 입각해야 하고 2) 민족문학예술의 통일적 발전을 도모하기 위해 문학예술인들의 상호 접촉과 협력을 통해 문학예술 활동을 공동으로 전개할 것을 논했다. 황석영은 문학예술이 통일에 기여하는 역할과 의의가 크다고 강조하면서 1) 남북 간 이질화를 극복하고 민족 동질성을 회복해야 하고 2) 민족문학예술의 통일적 발전을 위해 남북 예술인의 교류가 활성화되어야 하며 3)

교류 실현을 위해서는 남의 북의 각 예술 단체의 회담이 바람직하다는 의견을 냈다. 황석영과 조선문학예술총동맹 중앙위원회는 "문학예술활동을 통하여 조국을 자주적으로, 평화적으로, 민족대단결의 원칙에서 통일하기 위한 성스러운 민족적 위업에 적극 이바지하며 나라의 분렬을 영구화하고 민족의 단합을 해치는 모든 행위를 반대하는것을 북과 남의 문학예술인들의 가장 숭고한 민족적 임무로 한다."[90]를 제1의 원칙으로 내세우는「합의서」를 발표했다.

'남북작가회담' 또는 '북과 남, 해외동포작가회의'가 좌절된 다음 도달한 곳은 분단을 극복하고 통일 위업을 달성하기 위한 민족문학예술의 건설이었다. 남과 북을 막론하고 문학예술인의 "숭고한 민족적 임무"는 자주·평화·민족대단결의 원칙으로 통일하는 데 적극 이바지하는 동시에 민족의 단합을 해치는 모든 것을 반대하는 것이다. "민족문학예술의 통일적 발전"을 위해 개인 혹은 집단 교류 사업을 추진하고자 했다. 서로의 문학예술에 무지한 현실을 극복하기 위한 간행물 출간 사업이나 공동 창작 활동, 무산된 작가회담의 재개 및 각 분야별 접촉과 대화를 비롯해 각종 공동 사업을 추진하기 위한 회담 등이 계획되었다. 합의서에 기입된 대표기관은 남측은 민족예술인총연합, 북측은 문학예술총동맹 중앙위원회였고, 각각 최영화와 황석영이 조인했다.「합의서」는 남북한이 서로 호응하며 만난 접점에서 민족문학과 민족문학예술의 새로운 의미의 가능성을 보여 주었다.

........

90 「북과 남이 민족문학예술을 통일적으로 발전시킬데 대한 합의서」,『로동신문』, 1989. 4. 24.

「합의서」 전문은 『로동신문』에는 상세히 수록되었지만 『동아일보』뿐만 아니라 남한의 신문에서는 거의 언급되지 않았다. 그러나 "민족문학예술"은 당시에 한반도에서 호명된 공통의 민족문학(예술)이었다. 분단 극복과 통일 문제에서 시작한 민족문학(예술)은 내용과 형식으로 대표되는 문학(예술)의 독자적 공간을 훌쩍 벗어났다. 운동적으로 전회한 이후 사회정치적 맥락과 문화적 맥락으로 확장되고 연동된 민족문학(예술)은 미적인 차원보다 실천과 참여의 영역에 관심을 기울였다. 합작과 교류, 민족적 위업과 숭고한 임무는 문학의 내부 감각이 아니라 외부 감각의 활동으로 획득되는 것이다. 분단 극복과 통일 문제는 적극적으로 문학 안에서 전유되었다. 남북작가회담의 제의와 무산, 그로 인한 정치적 억압, 방북 작가가 대변인 자격으로 북한과 1989년에 맺은 남북 공통의 민족문학(예술) 건설을 위한 합의서는 1980년대 민족문학의 테제였던 분단체제 극복과 통일 지향이 문학 안팎으로 어떻게 작용하고 이끌려 왔는지 보여 준다.

합의서 조인 후, 북한의 영토 내에서 민족문학예술은 "혁명적이며 인민적인 문학예술"로서 주체문학예술의 범주에 속했다. 북한은 "민족적 형식에 사회주의적 내용을 담는 것이 사회주의적 사실주의라는 고전적 정식화"[91]를 강화하면서 주체문학의 강령을 공고히 했다. 불발된 작가회담은 "북과 남, 해외동포 작가들이 조국의 통일을 위하여 힘을 합쳐 투쟁하며 민족문학을 발전시킬데 대한 뜻깊은 화

.......

91 김하명, 「조선로동당의 현명한 령도밑에 개화발전한 주체문학」, 『조선문학』, 1989. 6, p.23.

합의 마당"[92]으로 의미화되었다. "북남작가들의 호상협조와 공동노력으로 건설할것을 다짐한《민족문학》의 테두리 안에《통일문학》도 포함"[93]되리라는 낙관적인 생각은 오랫동안 북한문학의 단골이었던 조국통일 주제를 민족문학 범주로 전유하고자 하는 움직임이었지만, 민족문학 용어는 다시 수면 아래로 가라앉았다. 1990년에 남한의 1980년대 진보적 문학 운동이 '민중문학'으로 개념화되면서 민족문학은 설 자리를 잃는다. 분단의 본질을 외면하면서 분단을 숙명적으로 것으로 묘사하고 반공을 고취하던 '분단문학'과 달리, 남한의 진보적 문학인 민중문학은 통일에 대한 염원과 의지를 기본 주제로 하고 있다고 평가되었다.[94] 1980년대 치열했던 민족문학 운동이 북한에서 민중문학으로 정리됨으로써 1989년에 남북한이 연대했던 민족문학은 신기루가 되었다. 조선민족제일주의의 패러다임 속에서 북한의 문학은 주체문학이었으며, 주체문학의 한 주제 범주인 조국통일 주제가 남한의 진보적 문학인 민중문학과 연대하게 된 것이다. 그러나 2002년에 분단의 경계선을 넘어 남북한 첫 공동 잡지 『통일문학』 창간호를 내고 2005년 8월에 남북작가대회가 성사되었다는 점에서 1989년 민족문학은 오랜 호흡을 참고 틔워 낸 맹아였다.

.......

92 오영재, 「80년대여, 영원히 너를 잊지 않으리」, 『조선문학』, 1989. 12, p.27.

93 김상오, 「80년대와 통일문학에 대한 소감」, 『조선문학』, 1989. 12, p.73.

94 한중모, 「남조선 진보적시문학에서의 조국통일지향의 예술적구현」, 『조선문학』, 1990. 12, pp.72-73.

4. 1987~1989년의 민족문학 개념의 의미장

『로동신문』과 『동아일보』는 역사적 사건과 개념의 사회적 영향력을 담아내고 있다. 롤프 라이하르트의 개념의 의미장은 민족문학 관련 단어들의 사용 빈도와 단어의 출현 상황, 담론 영역의 변동을 종합한다. 이는 이론적·담론적 쟁점보다 사용 맥락을 보여 준다고 할 수 있다. 개념의 의미장은 계열의 장, 통합의 장, 원인, 반의어와 같이 네 개의 항목으로 구성되어 있다. 계열의 장은 개념을 직접적으로 정의하거나 비슷한 의미를 지닌 단어가 포함되고, 통합의 장은 개념들을 내용적으로 채우고 설명하며 특징짓는 단어들로 구성된다. 원인은 역사적 사건, 인물, 원인 등 개념과 관련된 구체적인 역사적 사실을 의미하고, 반의어는 모든 체계적 반대 개념이라고 할 수 있다.

지금까지 논의한 민족문학 개념 및 담론의 생산을 둘러싼 서사들을 통해 개념의 의미장을 그리면 〈그림 7〉과 같다.

1987년 6월 항쟁이 이룩한 민주화의 열기가 1989년의 공안 정국에서 겪게 되는 억압과 모순에 응전하는 구도는 "낭만적 초월"[95]이나 정치적 과잉으로 평가되기도 했지만, 당대에는 새로운 전망을 획득하려는 저항 운동이었다.

1987년에서 1989년에 이르면서 고조된 투쟁의 면모들은 "급진적인 혁명문학들의 일대 유행"[96]의 현상을 보여 주었다. 그러나

.......

95 최원식, 「80년대 문학운동의 비판적 점검」, 『민족문학사연구』 8(1), 1995, p.76.
96 위의 글, p.70.

노동문학, 노동해방문학	1	서울민족문학선언문	
분단문학, 민중적 민족문학		문예운동, 문학운동	
통일지향의 민족문학			
남북공동의 민족문학			
교포문학	2	창작과비평 복간	
연변문학	3		
민중문학			
	4	납월북작가 해금	
지역문학	5		
	6	무크지	
	⋮		
	17	남북작가회담	
	⋮		
	73	민족문학작가회의	

계열의 장　　　　　**민족문학**　　　　　**통합의 장**

원인　　　　　　　　　　　　　　　　　　반의어

투옥문인 석방 촉구	10		
	⋮		
분단문제	6		
성명 발표			
	5		
펜대회 보이콧, 서울민족문학제	4		
황석영 방북			
국가보안법 위반	3		
압수 수색			
	2	순수민족문학	
		민족진영(문협)	
시국선언	1		
7.4공동성명, 통일			

그림 7 1987~1989년 『동아일보』의 민족문학 개념의 의미장

<table>
<tbody>
</tbody>
</table>

	1	선언문, 서울민족문학제 북남작가회담, 민족문화발전 한겨레문인, 통일민족국가 건설 민족자주 · 민주 · 통일의 대의
민족문학예술 민족문학	2	
	3	민주주의와 통일을 위한 투쟁 통일
	5	북과 남, 해외동포작가회의
	⋮	
	12	민족문학작가회의

계열의 장 　　　　　　　　　**민족문학(예술)**　　　　　　　 통합의 장

원인 　　　　　　　　　　　　　　　　　　　　　　　　 반의어

국가보안법	5	
파쑈도당 분단	3	
황석영 공화국방문, 문익환 평양방문 고은 구속	2	
백락청 이영희 연행 민족분렬, 서적 압수 서울펜구락부, 민족문학운동	1	

그림 8 1987~1989년 『로동신문』의 민족문학 개념의 의미장

1989년 말의 동구의 변혁과 맞물려 투쟁의 열기는 1990년 들어 급속히 퇴조했다. 1987~1989년의 민족문학의 개념의 의미장은 1990년과 비교할 때 두드러진다.

표 6 1990년 『동아일보』의 지면별 민족문학 관련 기사 빈도

	경제	사회	정치	생활문화	연예	광고
1990년	-	2	-	24	1	6
합계						총 33건

위의 표에 따르면 1990년 들어 사회면 기사는 대폭 감소했고, 정치면 기사는 0건으로 수렴되었다. 1990년의 변화는 민족문학 진영 인사의 방송 출현을 예고하는 연예면 기사의 등장과 광고면 기사에서 찾아볼 수 있다. 총 33건의 기사 가운데 6건이 광고이다. 민족문학 논쟁을 정리하는 단행본 출간 소식 4건과 창작집 출간 소식 2건이 포함되어 있다. 사회면 기사는 단 2건인데, 1989년의 남북 문학 교류 추진을 되돌아보며 "반쪽으로 쓰여온 양쪽의 문학사를 민족문학의 이름으로 재검토"[97]하고, "문학에서의 참여, 저항, 민중, 민족"의 의미를 민족문학작가회의 초대 회장인 김정한의 인터뷰를 통해 살펴보는 기사 등이 그것이다. 정치면은 전무하며, 대부분은 생활문화면의 기사들이다. "올바른 민족문학의 창조와 문학의 외연 확대"[98]를 위해 4월에 창간된 『한길문학』이 중국, 소련뿐만 아니라

.......

97 「南北문학교류추진에 큰 기대 민족동질성 회복 실마리되길」, 『동아일보』, 1990. 6. 26; 「八旬의 낙동강 파수꾼 金廷漢선생 "農村(농촌) 날로 어려워져 큰일"」, 『동아일보』, 1990. 9. 9.

북한의 문학도 민족문학에 포함시켜 잡지에 게재한다는 소식을 비롯해 남북한의 작품을 모은 『통일예술』 출간 등은 북한 문학에 대한 관심이 증대되었음을 보여 준다.

언론 노출이 가장 많았던 민족문학작가회의의 변화는 곧 1980년대에서 1990년대로 이행하던 변화와 동일선상에 놓여 있음을 보여 준다. 1990년에 민족문학작가회의의 회장으로 선출된 고은은 "민족 현실의 변화에 대응하는 운동성과 함께 문학성의 배양에도 힘써나갈 것"[99]을 밝혔는데, 이는 민족문학의 창작적 실천이 이론적 대응이나 운동성에 비해 미달했다는 반성의 반영이었다. 그동안의 정치 과잉성을 반성하고 문학성 회복을 논의하는 "눈물의 후일담 문학"[100]의 태동을 알렸다. 1990년대에 대두된 민족문학 위기론은 1980년대의 문학 운동이 "'민중의 생활상의 요구'를 구호로 내걸었음에도 우리 민족민주운동은 정치투쟁 일변도 속에서 실제로는 민중의 생활적 실감으로부터 일정하게 벗어나 있었던 것"[101]이라는 비판적 반성을 이끌었다. 또한 생활문화면 기사의 많은 편수가 운동적 성향보다는 문학적 활동과 학술에 경사되어 있어 1990년의 변화를 목도케 한다.

문학 운동은 "문학 특유의 기능에 입각하여 현실의 여러 모순을 드러내고, 올바른 방향을 예시하는 이데올로기 운동"[102]이기에 여

......

98 「〈월간한길문학〉4월 創刊 北韓작품 실어」, 『동아일보』, 1990. 2. 5.
99 「高銀씨 "민족작가회의 문학성배양 힘쓰겠다"」, 『동아일보』, 1990. 1. 25.
100 최원식, 「80년대 문학운동의 비판적 점검」, p.77.
101 위의 글, p.76.
102 김명인, 「90년대 문학운동의 과제와 방법에 대하여」, 『자명한 것들과의 결별』, 창비, 2004, p.397; 고명철, 「진보적 문학운동의 역경과 갱신: '민족문학작가회의'의 문학운동

타의 사회 운동과 구별되는 특징을 지닌다. 민족문학작가회의의 문학 운동을 "투쟁 일변도의 정치사회운동의 측면으로만 이해하는 시각"은 편중적 해석이며, "진보적 문인 조직을 거점으로 어떠한 사회적 실천으로서의 문학 '운동'을 기획하였고 그것을 어떻게 구체화하였는가를 살펴보는 것"[103]이 더 긴요하다는 지적은 1987~1989년의 민족문학 개념의 의미장을 구현하는 데 있어 타당한 측면을 제공한다. 즉 『동아일보』로 보도되는 일련의 소식들은 민족문학 논쟁을 이끌었던 논자들의 이론적 함의보다 구체적이면서 강력하게 전파되는 집단적 저항이자 문학적 저항으로 읽혔을 공산이 크다. 왜냐하면 1980년대는 "문학 내지 문학에 관한 담론이 현실 모순과 이상 지향에 대한 정치적 논의로 대체되었던 시기"[104]였기 때문이다.

1980년대에 새로운 이념과 변혁론을 내세운 논의는 "해방 직후의 민족문학 논쟁의 범주에서 크게 벗어나지 못했거나 혹은 현실사회주의 진영의 논리에 의존"[105]했다는 평가는 사회주의 붕괴와 달라진 현실에 대응하지 못한 민족문학의 답보를 불러왔다. "갱신에 치열하지 못했다"[106]는 반성은 오히려 1980년대 민족문학론이 현실에 얼마나 능동적으로 대응했는지 보여 준다. 급기야 민족문학론의 '최후의 보루'라고 할 만한 『창작과비평』 진영에서 세계사적 전환

.......

을 중심으로」, p.8 재인용.
103 고명철, 위의 글, p.9.
104 김성수 외, 「문학」, 한국예술종합학교 한국예술연구소 편, 『한국현대예술사대계 제5권 - 1980년대』, 시공아트, 2005, p.4; 전승주, 「1980년대 문학(운동)론에 대한 반성적 고찰」, 『민족문학사연구』 53, 2013, p.391 재인용.
105 신두원, 「민족문학론의 역사적 전개」, 『새 민족문학사 강좌』, 창비, 2009, p.447.
106 고명철, 「민족문학의 갱신을 위한 고투」, 『칼날 위에 서다』, 실천문학사, 2005, p.305.

기에 민족문학론이 유효한지 문제제기를 한 후 과거와 같은 민족문학 개념의 해체를 제기한 것은 민족문학 이념의 퇴조를 선언한 것과 마찬가지였다.[107]

『로동신문』의 '민족문학' 출현 빈도는 2건이지만, 그 성격은 1989년의 연장선상에 놓여 있다. 실천문학사에서 발간한 시집을 문제 삼아 압수 수색한 사건과 민족문학작가회의 자유실천위원회가 수감자들의 인권 유린에 항의하는 성명 발표 등이 그것이다. 즉 표현과 출판의 자유를 위한 저항과 민족문학작가회의의 사회적 운동과 관련한 기사들로, 1989년의 민족문학(예술) 개념과의 직접적인 연관성은 적다.

간략하게 살펴본 기사의 출현 양상과 비교할 때 1990년은 1989년까지 쌓아 올린 민족문학의 의미장과 구별된다는 것을 알 수 있다. 1987년부터 1989년까지 사용한 민중문학, 노동문학, 분단문학, 지역문학을 비롯해 민중적 민족문학, 노동해방문학 등은 전대의 문제의식을 계승하는 동시에 당대의 문제의식이 개입된 용어들이다. 사회적 실천으로서 문학 활동을 기획하고 구체화한 민족문학작가회의는 정치적 과잉 평가에도 불구하고 투쟁과 저항으로 새겨졌고, 극적 사건과 긴장으로 서사화되었다. 민족문학 논쟁을 이끌었던 논자들의 논점은 『동아일보』에서는 자세히 소개되지 않았으나 용어의 인용과 사용으로 개념의 의미로 투사되었다. 『로동신문』은 민족과 민족주의의 개념 전환이 이루어졌던 시기에 남한의 민족문학 운

.......

107 임규찬, 「세계사적 전환기에 민족문학론은 유효한가」, 『창작과비평』 여름호, 1998; 신승엽, 『민족문학을 넘어서』, 소명출판, 2000, p.55.

동과 대응함으로써 작가회담 제안 수락과 합의서라는 결과와 민족문학과 민족문학예술 용어가 등장할 공간을 내어 주었다. 작가회담과 합의서는 분단 극복과 통일 지향이라는 점에서 민족문학(예술)로 남북한이 호응하고 상호 호명한 결과였다. 이 민족문학(예술)에 북한이 애국을 추가해 넣었다면, 남한은 민주화(혹은 반제)를 추가했다는 점에서 의미적 차이를 보여 준다.

참고문헌

1. 남한문헌

고명철, 『1970년대의 유신체제를 넘는 민족문학론』, 보고사, 2002.

_____, 『칼날 위에 서다』, 실천문학사, 2005.

_____, 「진보적 문학운동의 역경과 갱신: '민족문학작가회의'의 문학운동을 중심으로」, 『기억과 전망』 겨울호, 2010.

고지현, 「일상 개념 연구: 이론 및 방법론의 정립을 위한 소론」, 『개념과 소통』 5, 2010.

김대성, 「제도 혹은 정상화와 지역문학의 역학: '피난문단'과 '무크지 시대'의 상관성을 중심으로」, 『현대문학의 연구』 43, 2011.

_____, 「제도의 해체와 확산, 그리고 문학의 정치」, 『동서인문학』 45, 2011.

김동택, 「대한매일신보에 나타난 '민족' 개념에 관한 연구」, 『대동문화연구』 61, 2008.

김명인, 「지식인 문학의 위기와 새로운 민족문학의 구상」, 『전환기의 민족문학』, 풀빛, 1987.

_____, 「90년대 문학운동의 과제와 방법에 대하여」, 『자명한 것들과의 결별』, 창비, 2004.

김명환, 「87년 이후의 민족문학론」, 『창작과 비평』 33(4), 2005.

김문주, 「1980년대 무크지 운동과 문학장의 변화」, 『한국시학연구』 37, 2013.

김성수 외, 「문학」, 한국예술종합학교 한국예술연구소 편, 『한국현대예술사대계 제5권-1980년대』, 시공아트, 2005.

김원, 「1980년대에 대한 두 가지 접근」, 『실천문학』, 2009. 2.

나인호, 『개념사란 무엇인가』, 역사비평사, 2011.

「남북작가회담의 개최를 제창한다」, 『노동해방문학』, 1989. 5.

『동아일보』

라이하르트, 롤프, 최용찬 역, 「역사적 의미론: 어휘통계학과 신문화사 사이」, 『개념사의 지평과 전망』, 소화, 2015 개정증보판.

「민족문학작가회의 창립 선언」, 『민족문학회보』 창간호, 1987. 12.

박상섭, 「한국 개념사 연구의 과제와 문제점」, 『개념과 소통』 4, 2009.

박영자, 「분단 60년, 북한의 '사회주의'와 '민족주의'」, 『인문연구』 48, 2005.

박찬승, 「한국에서의 '민족' 개념의 형성」, 『개념과 소통』 창간호, 2008.

백낙청, 『민족문학과 세계문학 II』, 창작과비평사, 1985.

_____, 「오늘의 민족문학과 민족운동」, 『창작과비평』 16(1), 1988.

_____, 「통일운동과 문학」, 『창작과비평』 17(1), 1989.

_____, 『민족문학의 새 단계』, 창작과비평사, 1990.

백진기, 「현단계 민족민중문학의 논리」, 『분단시대』 3, 학민사, 1987.

_____, 「문예통일전선과 80년대 후반기 민족문학의 대오」, 『녹두꽃』 창간호, 1988. 8.

_____, 「현단계 문학 논쟁의 성격과 문예통일전선의 모색」, 『실천문학』, 1988. 9.

_____, 「민족해방문학의 성격과 임무」, 『녹두꽃』 2, 1989. 11.

성민엽, 「전환기의 문학과 사회」, 『문학과사회』, 1988. 3.

송승철, 「미래를 향한 소통: 한국 개념사 방법론을 다시 생각한다」, 『개념과 소통』 4, 2009.

신두원, 「민족문학론의 역사적 전개」, 『새 민족문학사 강좌』, 창비, 2009.

신승엽, 『민족문학을 넘어서』, 소명출판, 2000.

양백화, 「호적씨를 중심으로 한 중국의 문학혁명(속)」, 『개벽』 6, 1920. 12.

양일모, 「한국 개념사 연구의 모색과 논점」, 『개념과 소통』 8, 2011.

에이든·미셸, 김재중 역, 『빅데이터 인문학: 진격의 서막』, 사계절출판사, 2015.

윤해동, 「정치 주체 개념의 분리와 통합」, 『개념과 소통』 6, 2010.

이남, 「서울 국제펜대회의 명암」, 『창작과 비평』 16(4), 1988.

이상갑, 『근대민족문학비평사론』, 소명출판, 2003

이원섭, 「노무현 정부 시기 남북문제에 대한 언론 보도 분석: 조선, 중앙, 동아일보와 한겨레, 경향, 서울신문 사설을 중심으로」, 『동아연구』 52, 2007.

이재경·김진미, 「한국 신문 기사의 취재원 사용관행 연구」, 『한국언론학연구』 2, 2000.

이재현, 「빅데이터와 사회과학: 인식론적, 방법론적 문제들」, 『커뮤니케이션 이론』 9(3), 2013.

이행훈, 「'과거의 현재'와 '현재의 과거'의 매혹적 만남: 한국 개념사 연구의 현재와 미래」, 『개념과 소통』 7, 2011.

이호철, 「통일논의는 개방되어야 한다」, 『문학의 자유와 실천을 위하여: 민족문학』 5, 1985.

임규찬, 「분단을 넘어서: 민족문학의 현단계와 과제(1)」, 민족문학사연구소 엮음, 『민족문학사 강좌 하』, 창작과비평사, 1995.

_____, 「세계사적 전환기에 민족문학론은 유효한가」, 『창작과비평』 여름호, 1998.

저자미상, 「민족문학과 무산문학의 합치점과 차이점」, 『삼천리』 1, 1929. 6.

전승주, 「1980년대 문학(운동)론에 대한 반성적 고찰」, 『민족문학사연구』 53, 2013.

정과리, 「민중문학론의 인식 구조」, 『문학과사회』, 1988. 3.

정영철, 「북한의 민족·민족주의 – 민족 개념의 정립과 민족주의의 재평가」, 『문학과 사회』 16(4), 2003.

조정환, 「민주주의 민족문학론에 대한 자기비판과 '노동해방문학론'의 제창」, 『노동해

방문학』 창간호, 1989. 4.

_____, 「'민족문학 주체 논쟁'의 종식과 노동해방문학운동의 출발점」, 『노동해방문학』, 1989. 6 · 7 합호.

_____, 「80년대 문학운동의 새로운 전망」, 『민주주의 민족문학론과 자기비판』, 연구사, 1989.

진관타오 · 류칭펑, 양일모 외 역, 『관념사란 무엇인가』, 푸른역사, 2010.

채광석, 「소시민적 민족문학에서 민중적 민족문학으로」, 『민중적 민족문학론』, 풀빛, 1989.

최원식, 「80년대 문학운동의 비판적 점검」, 『민족문학사연구』 8(1), 1995.

최현배, 『우리말존중의 근본 뜻』, 정음사, 1953.

표세만, 「일본의 '네이션' 개념의 수용과 변용」, 『동아시아 근대 '네이션' 개념의 수용과 변용』, 고구려연구재단, 2005.

한신갑, 「빅데이터와 사회과학하기: 자료기반의 변화와 분석전략의 재구상」, 『한국사회학』 49(2), 2015.

허수, 「1920~30년대 식민지 지식인의 '대중' 인식」, 『역사와 현실』 77, 2010.

_____, 「식민지기 '집합적 주체'에 관한 개념사적 접근」, 『역사문제연구』 23, 2010.

_____, 「어휘 연결망을 통해 본 '제국'의 의미: '제국주의'와 '제국'을 중심으로」, 『대동문화연구』 87, 2014.

홍정선, 「노동문학과 생산 주체」, 『노동문학』, 실천문학사, 1988.

황광수, 「80년대 민중문학론의 지향」, 『창작과 비평』 15(4), 1987.

2. 북한문헌

김상오, 「80년대와 통일문학에 대한 소감」, 『조선문학』 1989. 12.

김상현 · 김광현 편, 『대중 정치 용어 사전』, 평양: 조선로동당출판사, 1957.

김일성, 「쏘련을 선두로 하는 사회주의 진영의 위대한 통일과 국제공산주의 운동의 새로운 단계(1957. 12. 5)」, 『김일성선집 5』, 평양: 조선로동당출판사, 1960.

_____, 『우리 민족의 대단결을 이룩하자』, 평양: 조선로동당출판사, 1991.

김하명, 「조선로동당의 현명한 령도밑에 개화발전한 주체문학」, 『조선문학』, 1989. 6.

『로동신문』

백영철, 「사회주의적애국주의를 구현한 작품을 더 훌륭히 창작하기 위하여」, 『조선문학』, 1987. 1.

사회과학원 언어학연구소, 『조선문화어사전』, 사회과학출판사, 1973.

_____, 『조선말 대사전(1)』, 사회과학출판사, 1992.

사회과학원 철학연구소, 『철학사전』, 평양: 사회과학출판사, 1985.

사회과학출판사, 『정치사전』, 평양: 사회과학출판사, 1973.

오승련, 「민족적 자존심의 주체와 우리 문학」, 『조선문학』, 1988. 3.

오영재, 「80년대여, 영원히 너를 잊지 않으리(수기)」, 『조선문학』, 1989. 12.

장상익, 「민족의 슬기와 존엄에 대한 참을수 없는 모독」, 『조선문학』, 1986. 1.

저자미상, 「민족적자존심을 주제로 한 문학작품을 더 많이 창작하자」, 『조선문학』,
1987. 7.

한중모, 「남조선 진보적시문학에서의 조국통일지향의 예술적구현」, 『조선문학』, 1990.
12.

3. 해외문헌

Kenneth M. Wells ed., *South Korea's Minjung Movement: the culture and politics of dissidence*, Honolulu: University of Hawaii Press, 1995.

'민족적 음악극' 개념사 연구

— 해방 이후부터 1960년대까지

천현식 국립국악원

1. 머리말

음악극의 구성요소인 음악과 극은 고대로부터 시와 춤 등과 함께 종합예술 형태로 구성되다가 차츰 각 갈래들이 분화를 거듭하는 가운데에도 그 친연성을 바탕으로 함께하고 있는 갈래이다. 특히 현대에 들어와서 북한에서는 '민족가극', '피바다식 가극' 등이라는 특정 갈래로 구성되어 왔고, 남한에서는 오페라, 뮤지컬, 창극 등으로 인기를 얻고 있다. 우리나라의 음악극 역사는 근대 시기를 맞으면서 정치·경제적 변화와 함께 서양의 문화예술과 부딪히며 혼돈의 시기를 맞았다. 그 성과가 1900년대 초반 판소리의 창극화였고 향토가극 등의 개발이었다. 물론 거센 서양 문화의 유입 속에서 직수입의 경우가 주류였던 것이 사실이기도 하다. 하지만 일제 식민지의 상황에서도 '서양의 음악극이 아닌 우리의 음악극 전통은 무엇인가?', '그것을 현재화시키기 위해서는 어떻게 해야 하는 것인가?'라는 고민과 실험은 계속되었다. 그러한 고민과 실험이 민족문화 운동

으로 꽃필 수 있는 것이 해방 공간이 주었던 기회였으나 그 기회를 분단과 6·25전쟁으로 살리지 못했다. 분단 이후 정치·경제·사회 모든 영역에서 같은 뿌리를 가진 남과 북은 민족적 정통성을 확보하기 위해서 체제 경쟁적 성격을 바탕으로 국가 건설을 시도했다. 그것은 문화예술계에서도 마찬가지였으며, 음악극의 갈래에서도 마찬가지였다.

이 글에서는 해방 이후부터 1960년대에 이르는 음악극계에서 이루어지던 '민족적 음악극' 건설과 논쟁 과정을 개념사적 측면에서 살펴보고자 한다.[1]

연구 방법으로 우선 남과 북의 1950~1960년대의 음악 잡지를 주 대상으로 하려고 한다. 해당 텍스트에서 '민족적 음악극' 개념들의 용례를 찾아내 자료를 정리하고, 그것을 바탕으로 '민족적 음악극'의 용례를 분류하고 분석하고자 한다. 이를 위해서는 명확한 텍스트가 필요할 것이다. 먼저 음악 잡지를 살펴보려고 한다. 남한의 잡지는 북한과 달리 국가 차원의 대표적 잡지를 선정할 수 없다. 따라서 당시 발간된 잡지들을 파악할 필요가 있다. 파악된 주요 자료로는 국민음악연구회에서 1955년부터 1959년까지 발간된 『음악』이라는 월간 잡지와 1960~1961년에 보이는 『음악문화』,

........

1 필자가 연구방법으로 참고한 자료는 다음과 같다. 김영희·윤상길·최운호, 「대한매일신보 국문 논설의 언론 관련 개념 분석: 대한매일신보 논설－코퍼스 활용 사례 연구」, 『한국언론학보』 55(2), 2011; 김영희, 「『독립신문』의 지식 개념과 그 의미」, 『한국언론학보』 57(3), 2013; 신종화, 「'모던modern'의 한국적 개념화에 대한 탐색적 연구: 근대에 관한 『조선왕조실록』의 언어적 용례를 중심으로」, 『사회사상과 문화』 27, 2013; 유승무·박수호·신종화, 「'마음'의 사회학적 재발견과 '합심(合心)'의 소통행위론적 이해: 조선왕조실록의 용례 분석에 근거하여」, 『사회사상과 문화』 28, 2013.

1964년 발행된 『음악세계』, 1965년부터 1966년까지 발행이 확인되는 국민음악연구회의 『음악생활』이 있다. 그리고 연극계 자료로 1965~1965년의 『계간 연극』과 1970년의 『연극평론』이 있다. 북한의 자료로는 조선음악가동맹의 기관지로 1980년대 후반까지 북한의 유일한 음악 잡지였던 『조선음악』을 텍스트로 하고자 한다. 1955년부터 1968년 3월까지 계간, 격월간, 월간 형식으로 꾸준히 발행된 자료이다. 1960년대 후반의 잡지는 『조선음악』이 폐간되고 통합된 종합예술 잡지 『조선예술』(1956년 9월 창간)을 텍스트로 한다. 그 다음으로는 당시 신문 자료를 보려고 한다. 남한의 신문은 『경향신문』과 『동아일보』, 『조선일보』를 대상으로 검색해서 관련 기사를 참고했다.[2] 그리고 북한의 신문은 북한에서 독보적인 지위를 갖고 있는 『로동신문』을 대상으로 했다. 하지만 데이터베이스화가 되어 있지 않은 여건 때문에 기사 제목만을 참고했을 뿐 기사의 내용까지는 참고하지 못했음을 밝힌다. 이러한 남북의 자료를 주된 텍스트로 하면서 당대의 연감이나 잡지, 기타 신문 자료들을 보조 자료로 사용하면서 '민족적 음악극'의 개념이 사용된 용례들을 추출하고자 한다.

당연하겠지만 남북한이 서로 다르고, 각 국가에서도 '민족적 음악극'의 개념은 매우 다양한 형태로 쓰이고 있다. 이렇게 다양한 쓰임을 알아보는 것이 결국 이번 작업의 목표일 것이다. 그랬을 때 주목해서 찾아본 '민족적'에 해당하는 용어들은 '민족', '조선', '한국',

........

2 기사 검색과 원문 보기는 네이버 뉴스 라이브러리(http://newslibrary.naver.com/)를 참고하였다.

'국(國)', '국민', '민속' 등이다. 그리고 '음악극'에 해당하는 용어들은 근대 이후 현재까지 존재하고 있는 음악극인 '창극', '국극', '가극', '오페라', '뮤지컬', '음악극', '악극' 등이다. 이러한 다양한 개념어들은 당연하게도 균질하게 나타나지 않을 것이다. 시대와 지역에 따라서, 그리고 사회적 조건에 따라서 같거나 다르게 나타날 것이다. 그리고 위에서 언급한 용어들이 본문에서 설명되지 않는 경우는 해당 단어들이 1차 사료에서 나타나지 않았다고 보면 된다. 본문에서 용례들과 함께 제시하고 있는 수치들은 엄밀한 조사·통계 방법에 의해서 정리된 것이 아니다. 필자가 1차 텍스트를 보면서 찾아낸 것들을 대상으로 한 것임을 밝힌다. 또한 본문을 보면 알 수 있겠지만 추출한 용례의 양이 남북한을 합쳐서 130여 건에 그쳐서 빈도 분석이나 통계적 방법의 차원에서 유의미한 분석을 논하기에는 부족하다는 점을 미리 밝힌다.

2. '민족적 음악극' 개념의 현황

1) 개념과 갈래로 본 '민족적 음악극'

(1) 남한

먼저 남한의 음악 잡지와 신문에서 사용된 '민족적 음악극'의 개념어들을 추출해 보면 〈표 1〉과 같다. 직접 파악한 횟수를 참고로 해서 가장 높은 빈도를 보이는 개념어들을 맨 위로 제시하였다.

이처럼 남쪽의 음악 잡지와 일간 신문에서 나타나는 '민족적 음

표 1 남한의 '민족적 음악극' 개념어 빈도

번호	개념어	횟수
1	민족오페라	13
2	한국적 뮤지컬	13
3	국극	8
4	한국오페라	8
5	국민가극	2
6	민속가극	2
7	민속오페라	2
8	국악뮤지컬	1
9	민족가극	1
10	민족적 뮤지컬	1
11	민족적 종합무대예술	1
12	조선적 가극	1
13	한국가극	1
14	한국얼 오페라	1
15	한국적 오페라	1
	합계	56

악극'에 관한 개념어들은 대략 15개로 정리할 수 있다. '민족오페라'와 '한국적 뮤지컬'이 13회로 가장 많이 쓰이고 있다. '국극'과 '한국오페라'가 8회로 그 뒤를 잇고 있다. 나머지는 1~2회의 낮은 빈도를 보인다. 그런데 남북한 분단 이전인 1943년의 '국민가극'과 1947년의 '조선적 가극'의 용례도 남한에서 다루었다. 그 까닭은 당시 남쪽인 서울 지역에서 발행된 발간물의 용례였기 때문에 편의상 포함시켰다. 이러한 개념어들을 다른 방식으로 통합, 재분류해 보고자 한다.

먼저 해당 음악극을 수식해 주는 '민족적'에 해당하는 용어로 개념어들을 구분해 보면 〈표 2〉와 같다.

먼저 남한이라는 국가의 약칭인 '한국'이라는 수식어가 전체 횟

표 2 '민족적'인 개념으로 본 음악극의 구분(남)

번호	구분	개념어	횟수	합계
1	한국	한국오페라	8	24
		한국얼 오페라	1	
		한국적 오페라	1	
		한국가극	1	
		한국적 뮤지컬	13	
2	민족	민족오페라	13	16
		민족가극	1	
		민족적 뮤지컬	1	
		민족적 종합무대예술	1	
3	국가	국극	8	10
		국민가극	2	
4	민속	민속오페라	2	4
		민속가극	2	
5	조선	조선적 가극	1	1
6	국악	국악뮤지컬	1	1

수의 절반에 육박한다. 그 중에서 오페라와 뮤지컬에 해당하는 갈래에 집중되고 있다. 다음으로 3분의 1이 넘는 횟수를 차지하는 것이 '민족'이라는 개념이다. 그 다음으로는 '국가'라는 개념이 담긴 '국(國)'이 들어가는 '국극'과 '국민가극'이 있다. '민족적 음악극' 논의에 국가의 정체성이나 국민의 정체성이 상당히 개입되고 있음을 보여 준다. 물론 이는 '창극'의 다른 이름으로 쓰였던 '국극'에 많이 쓰인 것이어서, 현대 국가의 정체성보다는 우리들이 사는 공간인 나라에서 '정통성' 있는 위치를 차지하는 '극'이라는 개념으로 쓰이는 경우가 많았다. 다음으로 '민속'이라는 개념이 보이는데, 이는 현대의 음악극에 민족적 정체성을 담는 방법으로 민속 전통을 접목시키자는 방법론적 측면이 강하다. 이는 '국악 뮤지컬'에도 해당한다고 볼 수 있다. 뮤지컬 '국악'에서 '국(國)'의 의미가 '나라'를 의미하

표 3 갈래로 본 '민족적 음악극'의 구분(남)

번호	구분	개념어	횟수	합계
1	오페라	한국오페라	8	25
		한국얼 오페라	1	
		한국적 오페라	1	
		민족오페라	13	
		민속오페라	2	
2	뮤지컬	한국적 뮤지컬	13	15
		민족적 뮤지컬	1	
		국악뮤지컬	1	
3	가극	한국가극	1	7
		조선적 가극	1	
		민족가극	1	
		국민가극	2	
		민속가극	2	
4	창극	국극	8	8
5	종합	민족적 종합무대예술	1	1

기보다 전통음악의 양식을 사용한다는 의미가 더 짙었기 때문이다. 마지막으로 '조선'이라는 개념은 남북의 대치 상황에서 북쪽의 국호여서 터부시된 측면 때문에 거의 쓰이지 않았다고 할 수 있다.

〈표 3〉은 '민족적'인 개념이 어떻게 음악극과 결합하는지를 음악극 양식을 기준으로 살펴보고자 작성한 표이다.

먼저 '민족적 음악극' 논의에서 가장 많은 횟수를 보이는 것이 오페라임을 알 수 있다. 오페라는 우리나라 서양음악계에서 주류를 차지하는 음악극 양식으로 가장 많이 논의되었기 때문인 것으로 보인다. 이에 따라 서양의 오페라를 어떻게 '민족적'으로 만들 것인가가 논의되었고, 그것이 '한국'이나 '민족'으로 나타났다.

다음으로는 뮤지컬이 많은 수를 보여 준다. 그 중에서도 '한국적 뮤지컬'이 바로 그것이다. 이는 1961년에 결성되어 1962년부터 활

동한 '예그린 악단'의 목표였기 때문에 많은 수를 보이는 것이다. 미국식 브로드웨이 뮤지컬이 본격 소개되기 전 일제 강점기부터 있어 왔던 '악극'이 대중음악을 바탕으로 하는 일종의 뮤지컬의 원류라고 할 수 있다. 하지만 '악극'은 철저히 대중성을 바탕으로 한 것이어서 거대 담론인 '민족적 음악극' 논의에 거의 참여하지 않는다.[3] 반면 쿠데타로 집권한 박정희 정권의 직·간접적인 영향하에서 활동을 벌인 예그린 악단의 경우, 정권의 문화 정책에 맞게 지속적으로 대중적이면서도 국가주의를 고수할 수 있는 '한국적 뮤지컬'을 찾아 나아가는 모습을 보였다. 이것에는 북한과의 대결적 문화 교류를 상정한 것이라는 예그린 악단을 이끌었던 박용구의 증언이 있다. 그리고 그것만을 위한 것은 아닐지언정 정부와 기업의 전폭적 지원으로도 그저 일반적인 민간단체가 아니었다는 사실을 알 수 있다.

다음은 '가극'인데, 우리나라에서 '가극'은 여러 개념으로 쓰인 단어라서 일률적으로 취급하기가 힘들다. 간단히는 특정하게 서양의 오페라를 번역한 것으로 많이 쓰이지만, 음악극 일반을 지칭하는 용어로도 많이 사용되고 있다. 또한 일제 강점기부터 유행하던 '악극'과 동일한 이름으로도 많이 쓰였다. 따라서 특정한 갈래로서 가극에 대한 이야기는 보류한다. 그리고 창극의 경우는 '나라의 대표극'으로서 '국극'이라는 용어가 상당한 횟수를 보이고 있다.

.......

3　예그린 악단을 이끌었던 박용구는 이에 대해서 일제 강점기 때의 '향토가극' 운동이 바로 '민족적 음악극'에 대한 것이었다고 주장한다. 하지만 이는 이 글의 연구 범위와 맞지 않기 때문에 제외한다. 그리고 박용구가 명명한 일제 강점기의 '향토가극'의 정체성에 대한 이견들이 존재하는 것도 사실이다. 어쨌든 이는 별도로 다루어질 문제이다. 박용구 구술, 민경찬·김채현·백현미 채록 연구,『예술사 구술 총서〈예술인·生〉001 - 박용구: 한반도 르네상스의 기획자』, 국립예술자료원, 수류산방, 2011, pp.261-263.

표 4 북한의 '민족적 음악극' 개념어 빈도

번호	개념어	횟수
1	민족가극	58
2	혁명적 민족가극	6
3	민족창극	3
4	민족오페라	2
5	민족적 가극	2
6	민족적 현대가극	2
7	혁명가극	2
8	민족가무극	1
9	민족음악극	1
10	민족적 오페라	1
11	조선 민족오페라	1
12	조선가극	1
	합계	80

(2) 북한

다음에는 북한의 잡지와 신문에서 사용된 '민족적 음악극'의 개념어들을 추출했다. 마찬가지로 직접 파악한 횟수를 참고로 해서 가장 높은 빈도를 보이는 개념어들을 맨 위로 제시했다. 다음이 그에 해당하는 표이다.

위 표를 보면 북쪽에서 나타나는 '민족적 음악극'에 관한 개념어들은 대략 12개로 정리할 수 있다. 그 중 '민족가극'이 58회로 압도적인 횟수를 보이고 있다. 다음으로 보이는 '혁명적 민족가극'도 결국 '민족가극'에 대한 별칭이라고 보면 80회 출현 가운데 '민족가극'이 64회라는 압도적인 횟수임을 알 수 있다. '민족적 가극'도 그에 준하는 것으로 볼 수 있다. 이처럼 북한이 '민족적 음악극' 논의에서 '민족가극'이라는 개념을 매우 분명하고 광범위하게 사용했다는 점을 알 수 있다. 그리고 '민족창극'이 적지만 그 다음으로 보인

표 5 '민족적'인 개념으로 본 음악극의 구분(북)

번호	구분	개념어	횟수	합계
1	민족	민족가극	58	77
		혁명적 민족가극	6	
		민족적 가극	2	
		민족적 현대가극	2	
		민족오페라	2	
		민족적 오페라	1	
		조선 민족오페라	1	
		민족창극	3	
		민족가무극	1	
		민족음악극	1	
2	혁명	혁명가극	2	2
3	조선	조선가극	1	1

다. '민족가극'이 상대적으로 서양 공연계에서 '민족적 특성'을 찾아 나아가는 미래 지향적인 개념으로 쓰였던 것에 반해, '민족창극'은 전통음악계에서 '현대적 특성'을 찾아 '대중성'을 획득하기 위해 사용된 개념이라고 본다.

위와 마찬가지로 이러한 개념어들을 다른 방식으로 통합, 재분류해 보고자 한다. 먼저 해당 음악극을 수식하는 '민족적'에 해당하는 용어로 개념어들을 구분해 보면 〈표 5〉와 같다.

먼저 '민족'이라는 개념이 전체 80회 중에 77회로 거의 전부라고 할 수 있다. 나머지로 '혁명'이 2회, '조선'이 1회이다. '혁명'의 경우 표면적으로는 '민족적'이라고 할 수 없다. 하지만 여기서의 '혁명가극'은 북한식 '민족가극'의 변형이라고 할 수 있다. '혁명적 민족가극'은 초창기 이후 '민족'이 빠지게 되고 '혁명가극'으로 바뀌어 불리게 된다.[4] 이는 북한의 수령제 국가 수립과 주체사상 정립의 과정에 따른 것이다. 북한은 민족의 문제를 전래의 전통으로 한정하

지 않고 근대를 지나 현재에 이르기까지의 현실 문제로 본다. 결국 민족이 당면한 문제를 혁명적으로 해결하는 것이 바로 진정한 민족적 관점에 따른 것이라고 해석하고 있다. 이에 따라 '혁명적 민족가극'을 '혁명가극'으로 압축해서 개념화하고 있다.[5] 그렇게 되면 '조선'이라는 용어 1개만 남게 된다.

다음은 마찬가지로 북한의 '민족적'인 개념이 어떻게 음악극과 결합하는지를 음악극 양식을 기준으로 살펴보고자 작성한 표이다.

아래와 같이 표를 작성해 보았지만 북한에서는 갈래를 불문하고 워낙 '민족'이라는 개념이 절대적으로 사용되고 있어서 별다른

표 6 갈래로 본 '민족적 음악극'의 구분(북)

번호	구분	개념어	횟수	합계
1	가극	민족가극	58	71
		혁명적 민족가극	6	
		민족적 가극	2	
		민족적 현대가극	2	
		혁명가극	2	
		조선가극	1	
2	오페라	민족오페라	2	4
		민족적 오페라	1	
		조선 민족오페라	1	
3	창극	민족창극	3	3
4	가무극	민족가무극	1	1
5	음악극	민족음악극	1	1

.......

4 '민족가극'과 '혁명가극'의 관계와 변화에 대해서는 다음 책을 참고하기 바란다. 천현식, 『북한의 가극 연구: 〈피바다〉와 〈춘향전〉을 중심으로』, 선인, 2013.

5 이와 관련되는 '고전 문화유산'과 '혁명적 문화유산'의 관계에 대해서는 다음 글을 참고하기 바란다. 천현식, 「조선로동당의 문학예술사」, 정영철 외, 『조선로동당의 역사학: 조선로동당사 비교연구』, 선인, 2008, pp.169-216.

부연 설명이 무의미하다. 참고로만 확인하기 바란다.

2) 시기 순으로 본 '민족적 음악극' 개념

(1) 남한

여기서는 위에서 살펴본 개념어들이 시기 순으로 어떤 유의미한 변화를 보이는지를 살펴보고자 한다. 먼저 남쪽의 '민족적 음악극'에 관한 개념어가 등장한 56회를 그 용어에 따라 연도 순으로 정렬한 표를 보자.

〈표 7〉에서 각각의 갈래들로 나누어서 살펴보면 가장 많은 수를 보이는 '민족' 개념이 시기에 따라 큰 변화를 보이지 않고 부정기적이나마 계속해서 나타나는 것을 확인할 수 있다. 그리고 '한국'이라는 개념이 후반기라고 할 수 있는 1960년부터 등장하는데, 이는 남북한 대결의 관점에서 박정희 군사 독재 정부의 독립된 국가적 정체성 형성의 목표가 이 시기부터 본격적으로 음악극에도 영향을 미친 결과로 볼 수 있다. 특히 예그린 악단의 '한국적 뮤지컬'의 영향이 가장 크다. 그 밖에 국가라는 개념이 투영된 '국극'의 경우도 꽤 높은 비율로 1960년대부터 나타나고 있음을 볼 수 있다.

반면 공연의 갈래를 보면 오페라나 국극의 경우는 마찬가지로 큰 변화가 없으나 뮤지컬의 경우는 후반부, 즉 1960년대에 '한국적 뮤지컬'이라는 '민족적 음악극' 개념으로 집중 등장하고 있다. 이는 1960년대 미국 대중문화, 그에 따른 대중음악, 특히 재즈 등의 유행에 따라 뮤지컬이 주목받기 시작했기 때문이다. 예그린 악단 공연에서 선명하게 나타난 이러한 '한국적 뮤지컬'이라는 개념은 서양

표 7 남한의 '민족적 음악극' 개념어의 시기 순 등장 현황

순서	개념어	43	44	45	46	47	48	49	50	51	52	53	54	55	56	57	58	59	60	61	62	63	64	65	66	67	68	69	70	71	소계	
1	민족 오페라						1		1			1	2	1	1			1	1			1	2	1							13	
2	한국적 뮤지컬																					2	1			4	1	1	1	2	1	13
3	국극					2		1		1			1		1	1													1		8	
4	한국 오페라																	2	2				1						1	2	8	
5	국민 가극	*1*										1																			2	
6	민속 가극															1	1														2	
7	민속 오페라															1	1														2	
8	국악 뮤지컬																										1				1	
9	민족 가극											1																			1	
10	민족적 뮤지컬																										1				1	
11	민족적 종합 무대 예술																									1					1	
12	조선적 가극			*1*																											1	
13	한국 가극																										1				1	
14	한국얼 오페라																								1						1	
15	한국적 오페라																								1						1	
16	합계	1	0	0	0	1	0	1	0	0	1	0	1	4	2	2	1	1	2	3	4	3	4	5	7	1	4	2	5	1	56	

팝 공연 양식의 정수라고 할 수 있는 뮤지컬에 '한국적'인 것을 결합시키게 했다. '한국적'인 것의 정당성을 결국 쉽게 전통문화, 음악으로는 전통음악(국악)에서 찾게 되었으며, 민요의 삽입, 국악기와

합주하는 방식 등을 뮤지컬에 시도했다.

(2) 북한

다음은 '민족적 음악극'에 관한 북한의 시기 순 변화 양상을 보도록 한다. 마찬가지로 80개 정도의 쓰임을 연도 순으로 제시했다.

이 표를 보면 북한에서는 6·25 전후 복구 건설이 진행되는 1956년부터 '민족적 음악극'에 대한 논의가 시작되었음을 알 수 있다. 그 이후 '민족가극'의 개념이 지배적이었음도 알 수 있다. 그 가운데서 유의미한 변화를 찾아볼 수 있다. '민족'과 연관된 개념에서 가장 큰 변화는 1960년대 후반, 정확히는 1971년 가극 「피바다」 창작 이후부터 '민족가극'에서 '혁명가극', '혁명적 민족가극'으로 변한다는 점이다. 이 의미는 '민족가극'이라고 하는, 다분히 공연 양식으로 취급되거나 사회 현실과 조응하지 못하는 정태적인 개념어가 아니라 '혁명', '혁명적'이라고 하는, 공연 양식과는 다른, 그리고 사회 현실과 조응 가능한 개념어를 붙였다는 점에 있다. 그럼으로써 '가극', 특히 '민족가극'이 북한 인민들을 일제 강점기 항일 민족혁명에 빗대어 당시 미제에 대항하는 속에서 민족적 개조를 진행하고자 하는 국가적 이상에 따르도록 교양·교육시켰다. 이에 그치지 않고 국가적 대중 운동에 손쉽게 참여하도록 하는 효과도 낳았다. 이것이 바로 북한 문학예술의 창작 방법론인, 내용이 근간이 되는 사회주의 사실주의와 연결되는 지점이며 개념어가 갖는 효과를 보여 주고 있다.

다음으로 갈래를 우선해서 살펴보면, '오페라'가 초기에만 보이고 나중에는 전혀 보이지 않게 된다. 이는 북한에서 한글 위주의 정책을 펼치면서 오페라를 '가극'으로 번역한 까닭이 크다. 하지만 그

표 8 북한의 '민족적 음악극' 개념어의 시기 순 등장 현황

순서	개념어	43	44	45	46	47	48	49	50	51	52	53	54	55	56	57	58	59	60	61	62	63	64	65	66	67	68	69	70	71	소계
1	민족가극														1	2	4	1			9		2	4	11	11	8		3	2	58
2	혁명적 민족 가극																													6	6
3	민족창극																1	1	1												3
4	민족오페라															1	1														2
5	민족적가극															1	1														2
6	민족적 현대 가극															1														1	2
7	혁명 가극																													2	2
8	민족가무극																1														1
9	민족음악극																		1												1
10	민족적오페라																1														1
11	조선 민족 오페라																1														1
12	조선 가극																1														1
16	합계	0	0	0	0	0	0	0	0	0	0	0	0	0	1	5	11	2	2	0	9	0	2	4	11	11	8	0	3	11	80

러한 정책이 갖는, 그것이 노리는 의미와 연결해서 조금 더 깊이 들여다볼 필요가 있다. '민족적 음악극' 개념의 확립 과정에서 북한은 서양의 오페라 개념을 그대로 받아들이지 않았다. 즉 서양 오페라 개념은 북한 이외, 특히 서유럽 음악 문화와 접촉할 때 등장하는

표 9 남북한의 '민족적 음악극' 개념어의 시기 순 등장 현황

순서	개념어	43	44	45	46	47	48	49	50	51	52	53	54	55	56	57	58	59	60	61	62	63	64	65	66	67	68	69	70	71	소계
1	민족가극													1	*1*	*2*	*4*	*1*			*9*		*2*	*4*	*11*	*11*	8		*3*	*2*	*59*
2	민족오페라							1			1			1	2	*2*	*2*			1	1		1	2	1						*15*
3	한국적뮤지컬																				2	1			4	1	1	1	2	1	13
4	국극													2		1		1			1		1	1					1		8
5	한국오페라															2	2				1							1	2		8
6	혁명적민족가극																													*6*	*6*
7	민족창극															*1*	*1*	*1*													*3*
8	국민가극	*1*											1																		2
9	민속가극																						1	1							2
10	민속오페라																						1	1							2
12	민족적가극															*1*	*1*														*2*
13	민족적현대가극															*1*														*1*	*2*
14	혁명가극																													*2*	*2*
15	국악뮤지컬																								1						1
16	민족적뮤지컬																								1						1
17	민족적종합무대예술																							1							1
18	조선적가극					1																									1
19	한국가극																								1						1
20	한국얼오페라																							1							1
21	한국적오페라																							1							1
22	민족가무극																*1*														*1*
23	민족음악극																	*1*													*1*
24	민족적오페라																*1*														*1*
25	조선민족오페라																*1*														*1*
26	조선가극																*1*														*1*
27	합계	1	0	0	0	1	0	1	0	0	1	0	1	4	*3*	*7*	*12*	*3*	4	3	*13*	3	*6*	*9*	*18*	*12*	*12*	2	*8*	*12*	136

'구시대'의 개념일 뿐이었다. 실제 용례도 거의 그렇다. '민족적 음악극' 개념의 형성에는 서양 공연 양식인 '오페라'가 배제되거나 변형되어 활용되었음을 보여 준다. 마찬가지로 위 표를 보면 창극도 '민족창극'으로 개념화되어 초기에 부분적으로 쓰이다가 '민족가극'으로 수렴되어 갔음을 알 수 있다.

끝으로 남북한의 '민족적 음악극' 개념어를 합쳐서 시기 순으로 정리한 표를 참고로 제시한다(표 9).

3. 남북한 '민족적 음악극' 개념의 비교

여기서는 앞서 따로 살펴본 남북한의 '민족적 음악극' 개념을 비교해 보고자 한다. 먼저 남북한에서 '민족적 음악극' 개념에 사용된 용어들의 빈도를 한꺼번에 제시한 표를 보자

이와 같이 남쪽에서는 주로 오페라나 뮤지컬을 위주로 '민족'이나 '한국적'이라고 하는 수식어를 붙여서 '민족적 음악극'을 개념화하고 있다. 이에 반해 북한은 압도적인 많은 수로 '민족가극'이라는 용어를 사용해서 '민족적 음악극'을 선명하고 일관되게 개념화시키고 있다. 이렇게 보면 북한과 달리 상대적으로 남한에서 여러 개념들이 일관성 없이 난립하고 있음을 알 수 있다. 이는 집단주의적 국가 정체성을 강조해 온 사회주의 북한과 자유주의적인 자본주의 국가인 남한의 차이라고 볼 수 있다. 하지만 그것만으로는 설명되지 못한다. 남한에서도 1980년대까지는 국가가 주도하는 권위주의적 자본주의 방식이 사회 전체를 지배했기 때문이다. 그렇게 보면 문

표 10 남북한 '민족적 음악극' 개념어 빈도의 비교

	남			북	
번호	개념어	횟수		개념어	횟수
1	민족오페라	13		민족가극	58
2	한국적 뮤지컬	13		혁명적 민족가극	6
3	국극	8		민족창극	3
4	한국오페라	8		민족오페라	2
5	국민가극	2		민족적 가극	2
6	민속가극	2		민족적 현대가극	2
7	민속오페라	2		혁명가극	2
8	국악뮤지컬	1		민족가무극	1
9	민족가극	1		민족음악극	1
10	민족적 뮤지컬	1		민족적 오페라	1
11	민족적 종합무대예술	1		조선 민족오페라	1
12	조선적 가극	1		조선가극	1
13	한국가극	1			
14	한국얼 오페라	1			
15	한국적 오페라	1			

화예술, 특히 '민족적 음악극'에 관한 국가적 차원의 기획에 따른 계획과 지지, 지원이 뚜렷하지 않았음을 나타낸다고 할 수 있다. 1960년대에 집중 등장하는 '한국적 뮤지컬' 정도가 정권적 차원에서 진행한 '민족적 음악극' 개념의 확립 시도라고 볼 수 있다.

다음으로는 남북한에서 음악극을 수식해 주는 '민족적'에 해당하는 용어를 기준으로 구분한 개념어들을 비교해 보고자 한다. 먼저 다음 〈표 11〉을 보자.

이 표를 위에서부터 비교해 보자. 당연하게도 '한국'이라는 개념이 북한에서는 사용되지 않고, 남쪽에서는 가장 많이 사용되고 있는 것을 알 수 있다. 남쪽에서는 '한국'이라고 하는 국가 정체성을 분명히 할 수 있는 용어를 사용함으로써 북한과 구별되는 '민족적

표 11 '민족적'인 개념으로 본 음악극의 남북한 비교

구분	남		북	
	개념어	횟수	개념어	횟수
한국	한국오페라	8		
	한국얼 오페라	1		
	한국적 오페라	1	·	0
	한국가극	1		
	한국적 뮤지컬	13		
민족	민족가극	1	민족가극	58
			혁명적 민족가극	6
			민족적 가극	2
			민족적 현대가극	2
	민족오페라	13	민족오페라	2
			민족적 오페라	1
			조선 민족오페라	1
			민족창극	3
			민족가무극	1
			민족음악극	1
	민족적 뮤지컬	1		
	민족적 종합무대예술	1		
국가	국극	8	·	0
	국민가극	2		
민속	민속오페라	2	·	0
	민속가극	2		
혁명	·	0	혁명가극	2
조선	조선적 가극	1	조선가극	1
국악	국악뮤지컬	1	·	0

음악극'을 만들고자 했음을 알 수 있다. 그와 함께 국가나 국민을 사용한 개념들이 그것을 보조했다고 할 수 있다. 반면 북한은 남쪽과 달리 '민족가극'이라는 용어를 중심으로 '민족적 음악극'의 개념을 확립해 나아갔다. 이는 공연 양식에 머물지 않고 민족의 관점에서 한반도 전체의 이해를 대변하는 '민족적 음악극'의 역동성을 주장할 수 있게 해 준다. 이는 '혁명'이라고 하는 용어가 '민족가극'과 결합하면서 '민족'을 대체할 수 있었던 배경이라고 할 수 있다.

다음은 음악극의 갈래를 기준으로 남북한 '민족적 음악극' 개념

을 비교해 보고자 한다. 다음은 그것을 비교한 표이다.

이 표를 보면 먼저 서양의 공연 양식 개념인 '오페라'를 남쪽에서는 가장 중시하면서 그것을 어떻게 민족적으로 토착화시킬 것인가를 고민했음을 알 수 있다. 반면 북한은 그 용례가 적기도 하고 여러 용어들을 일찍 '민족'의 개념으로 수렴시키고 있음을 볼 수 있

표 12 갈래로 본 '민족적 음악극'의 남북한 비교

구분	남 개념어	횟수	북	횟수
오페라	한국오페라	8		
	한국얼 오페라	1		
	한국적 오페라	1		
	민족오페라	13	민족오페라	2
			민족적 오페라	1
			조선 민족오페라	1
	민속오페라	2		
뮤지컬	한국적 뮤지컬	13		
	민족적 뮤지컬	1	·	0
	국악뮤지컬	1		
가극	민족가극	1	민족가극	58
			혁명적 민족가극	6
			민족적 가극	2
			민족적 현대가극	2
			혁명가극	2
			조선가극	1
	조선적 가극	1		
	한국가극	1		
	국민가극	2		
	민속가극	2		
창극	국극	8		
			민족창극	3
가무극	·	0	민족가무극	1
음악극	·	0	민족음악극	1
종합	민족적 종합무대예술	1	·	0

다. 다음으로 뮤지컬은 북한에서 전혀 언급되지 않는 용어임을 알 수 있다. 북한은 뮤지컬, 그러니까 당시 재즈를 위시로 하는 미국 대중음악의 정수인 브로드웨이 뮤지컬을 제국주의 쓰레기 음악으로 간주했다. 그렇기 때문에 뮤지컬 양식에 관한 '민족적 음악극'의 용례가 아예 없는 것이다. 북한의 경우는 남쪽에서 미국식 뮤지컬을 흉내 내면서 우리 고전작품을 현대화한 것을 기형적인 음악으로 비판하고 있기도 하다.

그리고 북한은 오페라도 아니고 창극도 아닌 상대적으로 유연한 개념인 '가극'을 활용해서 '민족적 음악극' 개념을 '민족가극'으로 확립하면서 독자화했다. 반면 남한은 일반론적으로 사용되는 '가극'이라는 용어에 주목하기보다는 '전통'의 낡은 것을 새롭고 현대화시켜 줄 외래어인 '오페라'나 '뮤지컬'이라는 용어에 주목했다고 할 수 있다. 이는 남한의 서구, 특히 미국 지향의 현실을 보여 주는 점이다.

4. 용례로 본 '민족적 음악극'

1) 남한

(1) 한국: 한국오페라, 한국얼 오페라, 한국적 오페라, 한국가극, 한국적 뮤지컬

앞서 말했듯이 '민족적 음악극'에 관한 것 중 '한국'이라는 용어는 상당수가 그냥 지역 명칭을 가리키거나 외국과 견주어서 설명할

때 사용한다.

<용례 1: 한국오페라>

1960. 12. 2. 「한국오페라의 어제 · 오늘: 『춘희』에서 『오세로』에 이르기까지」

－韓國오페라의 어제 · 오늘: 『春姬』에서 『오세로』에 이르기까지

유한철, 『동아일보』, 1960. 12. 2, p.4.

위와 같이 한국에서 국내 예술인들이 만든 오페라를 '한국오페라'로 가리키고 있다. 그러니까 '한국오페라'의 경우는 한국에서 한국인들이 만든 서양 작품의 오페라를 가리키는 용어였다. 이때 중요한 것은 서양의 오페라를 얼마나 최대한 그대로 따라 하느냐는 것이다.

다음으로는 서양식 오페라지만 우리나라 전래 이야기를 소재로 하고 서양 음악 양식에 국악의 요소를 담아내는 방식으로 '한국적 오페라'가 쓰이고 있는 용례이다.

<용례 2: 한국적 오페라>

1966. 3. 26. 「좋은노래 · 좋은 작곡: 김동진 작곡 발표회」

－더우기 판소리창(唱)에서 느낀인상을 새로운 방향으로 개척하여 작곡한 한국적 「오페라」인 『沈淸傳』에서 나오는 『효성의 노래』 『기도의 노래』와 『父女이별의 노래』 등은 대단히 좋았다.

－끝으로 한가지 유감스러운것은 이토록 우리의 심금을 울

려주고 마음이 끓어오르게하는 훌륭한 한국적인「오페라」『심청전』이 작곡되어있으면서도 아직껏 전곡이 상연, 공개발표되지못하고있는 것이 섭섭하기짝이없고 안타깝기만하다.

구두회,『경향신문』, 1966. 3. 26, p.5.

위와 같이 전래 이야기인 심청의 이야기를 오페라화한「심청전」을 '한국적 오페라'로 부르고 있다. 그리고 해당 오페라에는 '판소리창'의 느낌을 살린 노래가 실려 있다.

다음으로 그 외의 전통 공연 양식, 특히 국악과 같은 음악 양식을 결합하는 의미로 사용되는 용례가 많다. 그 용례를 보면 다음과 같다.

〈용례 3: 한국적 뮤지컬〉

1962. 3. 3.「두번째로『봄잔치공연』앞두고─순한국적인『뮤지칼·쑈』: 우리전래민요에관현악반주도」

─두번째로『봄잔치公演』앞두고─純韓國的인『뮤지칼·쑈』: 우리傳來民謠에管絃樂伴奏도

『동아일보』, 1962. 3. 3, p.4.

위 용례는 예그린 악단의 두 번째 공연「봄잔치」를 알리는 신문 기사이다. 부제목으로 알 수 있듯이 '한국적 뮤지컬'은 우리나라의 전래민요를 삽입하고 (국악)관현악 반주도 섞는, 즉 전통 공연 양식을 결합한 것을 가리킨다.

(2) 민족: 민족오페라, 민족가극, 민족적 뮤지컬, 민족적 종합무대예술

'민족오페라'의 경우는 창극을 빗댄 표현으로 사용된 경우도 있다. 하지만 대개는 위에서 살펴본 것처럼 전래 이야기를 소재로 해서 국악적 요소를 결합시킨 '한국오페라'와 비슷하게 쓰였다. 다음이 그 용례이다.

〈용례 4: 민족오페라〉

1956. 12. 31. 「눈부신 활약과 많은 수확: 금연도악단의 움직임(하)」

－今年度에들어서는 外國人 作曲인 「오페라」의 上演은없었고 林千壽作인 民族「오페라」 『大春香傳』이市立劇場에서 六日間이나上演되었다 國樂과洋樂의折衷演奏는 새로운面을 보여주었으며 脚本과音樂이어느程度 어울리는 點이 成功하였다고본다

계정식, 『조선일보』, 1956. 12. 31, p.4.

위 인용글로 알 수 있듯이 '민족오페라'는 전래이야기인 「춘향전」을 가리키고 있으며, 그 특징은 국악과 양악을 절충하여 연주하는 것임을 알 수 있다. 이러한 '민족오페라'의 경우는 서양음악계에서 '국민음악파' 음악을 부르는 '민족음악'의 개념이나 근대 시기 제3세계를 소재로 하는, 예를 들어 「나비부인」과 같은 오페라의 연장선에 있는 것으로 해석 가능하기도 하다. 나머지 개념어의 경우는 1회씩 등장하고 있어서 용례를 따로 들지 않았다.

(3) 국가: 국극, 국민가극

다음은 국가를 빌어 '민족적' 개념을 부여한 경우 중 '국극(國劇)'을 살펴보도록 하겠다. '국극'은 상당 경우 '창극'과 동의어로 쓰였다. 그리고 여성만으로 배우가 이루어지는 '여성국극'을 가리키기도 했다. 이 두 경우는 '민족적 음악극' 논의와 상관없으므로 제외했다. '민족적 음악극' 논의와 관련된 '국극'의 용례는 다음과 같다.

〈용례 5: 국극〉

1964. 10. 「레뷰코너-국악」

－국립국극단의 사명은 무엇보다도 먼저 창극(唱劇)으로의 자세를 가다듬은 다음 국극(國劇)으로의 확고한 전통을 만대에 드리우는 일이어야 하는 것이다. 창극이 곧 국극이오 국극이 곧 창극인 명칭의 동의로 볼 때에는 창극과 국극이 무슨 근본적인 차이가 있겠느냐고 반문할지 모르지만 우리나라의 창극은 아직도 창극으로의 바른 자세조차 갖추고 있지 못하다는 그런 느낌을 깊게하는 것이다. 국극은 앞으로의 목표이요 기필할 이상이지 확고한 국극에 정립(定立)하고 있지 못하다는 사실로 이 말은 능히 수긍될 것이다.

이원인, 『음악세계』, 1964. 10, p.78.

위 인용글과 같이 '국극'은 창극과 다르다. 말하자면 '나라의 창극'을 가리키는 것이다. 즉 나라를 대표하는, 정통성이 있고 예술성을 갖춘 목표로서의 창극을 말하는 것이다. 이에 따라 1960년대에 '국극정립위원회'가 만들어져서 창극의 현대적 개량과 함께 음악극

으로서의 완성도가 논의되기도 했다. 1970년에 들어와서는 이러한 민족적 음악극이라는 거대 담론을 벗어나 대중적인 창극 제작을 위해서 '창극정립위원회'로 이름이 바뀌었다.

이 '국가의 극'이라고 하는 '국극'이 지칭하는 특정 국가와는 다르지만 1943년의 '국민가극'도 '국가의 가극'이라고 하는 점에서 '국가'를 상정하고 있다. 이 개념어가 분단 이전의 '개념어'라서 이글에서 중요하게 논의되지는 않았지만, 국가적 정체성이라고 하는 미래 지향을 추구한다는 의미에서 일제 시기의 '국민가극'과 '국극'은 국가적 이데올로기의 개념어라고 할 수 있다.

2) 북한

(1) 민족: 민족가극, 혁명적 민족가극, 민족적 가극, 민족적 현대가극, 민족오페라, 민족적 오페라, 조선 민족오페라, 민족창극, 민족가무극, 민족음악극

이 항목에서는 지배적인 양과 결정적 의미를 갖는 '민족가극'과 '혁명적 민족가극'의 용례를 살펴보도록 한다. 먼저 '창극'과 같은 의미로 쓰인 '민족가극'의 경우이다.

〈용례 6: 민족가극〉

1956. 3. 「조선의 음악 유산」

─그후 협률사, 연흥사 등으로 나뉘여 노력하여 왔으나 일본 제국주의자들의 강점하에서는 드디여 움트던 우리의 민족 가극도 조락의 일로를 걷고 말았다. 실로 창극이 자기의 완전한 형상

으로 발전한 것은 해방된 조건하에서 공화국 북반부에서의 화
려한 개화이다.

<div align="right">문하연, 『조선음악』, 1956. 3, p.22.</div>

위 인용글을 보면 한 문단에서 아예 '민족가극'과 '창극'이 같이
쓰이고 있음을 알 수 있다. 이 경우의 '민족가극'은 '민족적 음악극'
에 걸맞은 경우가 아니라 창극이라는 과거의 용어를 현대화하는 과
정에서 발생한 용어라고 할 수 있다. 이러한 경우 '민족가극'은 '창
극'이고, '가극'이나 '현대가극'은 서양 오페라식 가극을 가리키는
명명과 같다.

물론 '민족가극'이 '창극'을 가리키는 동의어로만 쓰이지는 않았
다. 서양 오페라식 가극이었지만 '민족가극'이라는 평가를 받게 되
는 경우를 보면 다음과 같다.

⟨용례 7: 민족가극⟩

1962. 8. 「모든 력량을 집중하여 음악 창작에서 혁신을 일으
키자: 상반년도 동맹 창작 사업 총화와 관련하여」

－가극《이것은 전설이 아니다》와 가극《어머니의 품》은 새
로운 민족 가극 창조에서 혁신적인 경지를 개척하였으며 집체
창작으로 된 음악 무용극《밝은 태양아래》는 3월 11일 수상 동
지의 교시를 선도적으로 구현하기 위한 적극적 시도들을 보여
주었다.

<div align="right">리봉학, 『조선음악』, 1962. 8, p.4.</div>

위 인용글을 보면 '가극'이 '민족가극' 창조의 과정에서 성과를

냈다고 평가하고 있다. 이는 '민족가극'이라는 개념이 그저 '창극'만을 가리키는 것이 아니라 새롭게 달성해야 할 목표로서의 위치를 갖게 되었음을 말하는 것이다.

그러한 결과로 시간이 지남에 따라 '창극'과 '민족가극'은 명확히 구분되어 사용된다. 그 용례를 보면 다음과 같다.

〈용례 8: 민족가극〉

1965. 8.「당 창건 20 주년을 앞두고: 새 형의 민족 가극 창조와 혁신의 길에서」

－ · 창극《강 건너 마을에서 새 노래 들려온다》,《춘향전》(1964),《홍루몽》

· 민족 가극《붉게 피는 꽃》,《녀성 혁명가》,《독로강반에 핀 꽃》

『조선음악』, 1965. 8, 뒷화보.

위와 같이 '창극'과 '민족가극'은 명확히 구분되어서 사용되고 있다. 내용과 형식의 총체적 판단에 따라 두 갈래는 구분된다. 전자인 '창극'은 과거의 것이 되어 창작되지 않게 되고, 모든 예술인들은 '민족가극' 창작에 나선다.

민족가극은 단순히 음악극 양식에 관한 것만이 아니었다. 대본으로 드러나는 내용에 관한 것도 포함해서 개념화되었다. 다음은 그 용례이다.

〈용례 9: 민족가극〉

1966. 6. 「평론-가극 예술의 가일층의 발전을 위하여」

- 지난 시기 우리 가극 창작에서 공통적으로 느낄 수 있는 것은 우리 가극 창작이 점차적으로 기존 가극의 그 어떤 형식적 틀에서 벗어나 시대와 인민의 미학적 기호에 상응하는 보다 민족적인 가극 스찔로 개성화되여 가며 심오하게 발전되여 가고 있다는 점이다.

민족 가극《홍루몽》이 왜 인기를 끌었는가? 여기에는 다른 요인도 있지만 그중의 하나는 이 민족 가극이 새로운 민족적 음악 음조의 질을 가지고 나타난 데 있다고 생각한다.

김최원, 『조선음악』, 1966. 6. 14. p.17.

〈용례 10: 민족가극〉

1970. 10. 「당의 기치밑에 전진하는 혁명적예술-혁명의 기치 높이 들고 전진하는 민족적이며 혁명적인 우리 음악예술」

- 새로운 체계를 이루고 발전하는 민족가극은 우리 가극의 기본으로 되고있으며 혁명전통주제로부터 조국해방전쟁, 사회주의건설에 이르는 모든 주제들을 능동적으로 해결해나가고있다.

음악가동맹 평론분과위원회, 『조선예술』, 1970. 10, pp.55-59.

〈용례 9〉의 경우는 외래(중국)의 가극이더라도 '민족가극'이라면 민족적 형식이 바탕이 되어야 함을 알려 주고 있으며, 〈용례 10〉은 내용에 있어서 현대 사회의 주제들을 다루어야 함을 알려 주고

있다. 이렇게 내용과 형식이 통일되어 현대화되었을 때 그것을 '민족가극'이라고 부르게 된다.

이러한 '민족가극'이 가장 완성된 개념으로 확정된 것이 바로 '혁명적 민족가극'이다. 그 용례를 보면 다음과 같다.

〈용례 11: 혁명적 민족가극〉

1971. 11. 「사상성과 예술성이 완벽하게 결합된 혁명적이며 인민적인 가극예술의 빛나는 모범: 불후의 고전적명작《피바다》중에서 혁명적민족가극《피바다》에 대하여」

－영광스러운 항일무장투쟁시기에 창작된 불후의 고전적명작《피바다》중에서 혁명적민족가극《피바다》에는 무엇보다먼저 혁명적가극은 반드시 그 내용이 혁명적인것, 사회주의적인것으로 일관되여야 하며 그 형식이 혁명적내용에 맞게 인민적이며 민족적이며 현대적인것으로 더욱 발전되고 완성되여야 한다는 위대한 수령 김일성동지의 독창적미학사상이 빛나게 구현되고있다.

조선음악가동맹 중앙위원회, 『조선예술』, 1971. 11, pp.22-31.

위 인용글과 같이 지금의 북한 가극을 대표하는 가극 「피바다」의 초창기 수식어는 '혁명적 민족가극'이었음을 알 수 있다. 내용이 혁명적, 사회주의적이어야 하고 형식은 인민적, 민족적, 현대적이어야 함을 요구하고 있다. '민족가극'의 내용과 형식을 완전히 규정하고 있는 것이다.

(2) 혁명: 혁명가극

위의 '혁명적 민족가극'의 개념은 가극이라는 개념에 방점을 두
어 '민족'을 떼고 1970년대에는 '혁명가극'으로 통일되어 개념화된
다. 다음은 '혁명가극'의 용례이다.

〈용례 12: 혁명가극〉

1971. 12. 14. 「캄보쟈민족통일전선 및 캄보쟈왕국 민족련합
정부대표단을 환영하여 혁명가극《당의 참된 딸》공연이 있었
다」

– 캄보쟈민족통일전선 및 캄보쟈왕국 민족련합정부대표단
을 환영하여 혁명가극《당의 참된 딸》공연이 있었다

『로동신문』, 1971. 12. 14, p.1.

위와 같이 가극 「당의 참된 딸」은 '혁명가극'으로 불리고 있으
며, 이는 해당 가극이 '민족'이라는 개념과는 멀어지는 것이었다. 그
리고 '혁명적 민족가극' 「피바다」의 음악극작술이 1970년대 모범
이 되어 보편화되면서 '민족'이라는 개념이 빠지고 '혁명가극'으로
통일되었다. 말하자면 '민족'의 개념을 '혁명'의 개념이 흡수한 셈이
다. 이것은 앞서 설명한 것과 같이 북한식 수령제 국가와 주체사상
정립에 따른 결과라고 할 수 있다.

5. 맺음말

이상과 같이 해방 이후부터 1960년대까지 한반도에서 벌어진 '민족적 음악극' 개념사를 남북한으로 나누어 살펴보았다. 개념사라는 방법론을 공부하며 처음 진행한 글로 개념사 연구의 본래 의도에 맞게 그 성과를 내었다고 자신할 수는 없는 형편이다. 하지만 남북한을 아울러 통합적 관점에서 음악극 연구가 없었다는 점에서 그 의의를 다소나마 찾고자 한다. 그리고 양적 연구라는 측면에서도 남북한 음악극 연구가 뚜렷하지 않다는 점도 매우 부족하나마 이번 연구의 의미를 높이는 점이라고 생각한다. 또한 남북한의 음악극 일반에 대한 접근이 아니라 '민족적'이라고 하는 개념을 중심으로 접근함으로써 남북한의 독자성과 함께 서로에 대한 비교가 가능하였다는 점에 이번 연구의 의미를 두고자 한다.

그런데 개념을 둘러싼 남북한의 영향과 쟁투의 흔적은 사건을 매개로 확인할 수는 없었다. 1960년대 중반부터 1970년대 초반으로 이어지는 시기 북한의 음악무용극이나 가극에 대응해서 남한에서도 대규모 음악무용극이나 뮤지컬을 기획, 제작하였다는 진술이나 흔적들을 찾아볼 수는 있었으나, 이번 연구에 맞는 개념사적 맥락에서는 그것을 구체적으로 찾기 어려웠다. 하지만 본래는 하나였던, 서로를 적대시하면서도 닮아 갔던 두 나라는 '민족적 음악극' 확립을 상대를 제압하는, 그럼으로써 체제 경쟁에서 승리하는 과정으로 삼아 나아갔다.

거칠게 말하자면 이 시기 '민족적 음악극' 추구에서 남한은 **'한국(민족)적'** 음악극 개념을 지향했으며 북한은 **'(민족)혁명적'** 음악

극 개념을 지향했다고 할 수 있다. 이를 조금 더 자세히 남한과 북한으로 나누어 정리해 보도록 한다. 크게 보면 남한에서는 '한국'·'민족'에 관한 용어와 오페라·뮤지컬이 만나는 '민족적 음악극'의 개념이 다수이다. 이는 주로 공연 양식적 관점에서 부분적으로 서양의 음악극을 전통예술을 거쳐 우리 식으로 토착화하는 관점에 따른 것이라고 할 수 있다. 물론 예그린 악단의 '한국적 뮤지컬'은 부분적 공연 양식의 결합을 넘어서 전체적인 의미에서 '민족적 음악극'을 지향했고 일정한 성공을 낳았다는 점에서 주목할 만하다. 또한 주된 흐름은 아니었지만 창극 분야에서 '국극'이라는 개념으로 '민족적 음악극'을 모색했다는 점이 눈에 띈다. 남한의 개념어들은 남북 대결의 체제 경쟁 속에서 남한의 독자적인 국가적 정체성을 확립하고자 하는 '민족적 음악극'의 용어들이었다고 할 수 있다. 예그린의 '한국적 뮤지컬'과 '국극'이 그 사례라고 할 수 있다.

이와는 달리 북한은 사회주의 국가의 특성을 살려 일관되고 선명하게 '민족가극'의 개념을 만들어 가면서 '민족적 음악극'을 확립해 나아갔다. '민족가극' 개념은 전통의 창극도 아니고 서양의 오페라도 아닌 제3의 것이었으며, 부분적 예술 형식을 넘어서 총체적인 결합을 지향했고 그 자체로는 성공했다고 할 수 있다. 그리고 이에 그치지 않고 가극의 내용에 주목하고 확장해 가면서 정태적인 양식 개념을 넘어서는 확장성 있는 '혁명' 개념과 연결시켰다. 그리고 공연 양식의 '민족'가극을 북한의 국가 정책인 우리식 '민족'주의 개념으로 수렴시키면서 결국 완성태의 '혁명가극' 개념으로 전이시켰다. 즉 창작의 재료인 양식에서 출발해서 이상적인 형태의 음악극 양식을 목표로 개념화했으며, 이에 머무르지 않고 민족적 이해와

연결해 민족적 문제를 보여 주고 해결해 나아가는 도구를 지향했던 것이다. 즉, 북한의 개념어들은 체제 경쟁적 성격보다는 스스로가 한반도를 대표하면서 민족(국가)적 정체성을 확립하고 국가적 이상을 실현하는 도구로 '민족적 음악극' 개념의 용어들을 쓰고 있다. 그것의 대표가 바로 '혁명적 민족가극'에서 '혁명가극'으로 결정된 '가극 「피바다」(1971)'이다.

어쨌든 이러한 논의를 포함한 이 글 전체가 1960년대까지를 대상으로 했다는 점을 다시 밝힌다. 이 글로 해방과 분단 이후 서로 다른 음악극, 다른 나라를 시작하고 지향해 나아가면서 나타난 '민족적 음악극' 개념의 초창기 모습을 살펴볼 수 있었다. 본래 하나로 가장 닮았던 음악극이 서로 다른 '민족적 음악극' 개념을 지향하면서 내용과 형식을 포함한 실물 자체가 변해 가는 모습을 볼 수 있었다.

참고문헌

1. 남한문헌

『경향신문』

『계간 연극』

김병철, 「한국여성국극사 연구」, 동국대학교 문화예술대학원 석사학위논문, 1997.

김성희, 「'예그린악단 연구」, 『한국연극연구』 4, 2004.

김영희, 「『독립신문』의 지식 개념과 그 의미」, 『한국언론학보』 57(3), 2013.

김영희·윤상길·최운호, 「대한매일신보 국문 논설의 언론 관련 개념 분석: 대한매일신보 논설; 코퍼스 활용 사례 연구」, 『한국언론학보』 55(2), 2011.

김의경·유인경 엮음, 『박노홍 전집4-박노홍의 대중연예사1(한국악극사·한국극장사)』, 연극과인간, 2008.

김호연, 『한국 근대 악극 연구』, 민속원, 2009.

『동아일보』

문화공보부, 『문화공보 30년』, 문화공보부, 1979.

박만규, 『한국 뮤지컬사』, 한울, 2011.

박용구, 「뮤지컬의 꿈, '예그린'의 출범과 침록」, 『객석』, 1984. 5.

박용구 구술, 민경찬·김채현·백현미 채록 연구, 『예술사 구술 총서 〈예술인·生〉 001-박용구: 한반도 르네상스의 기획자』, 국립예술자료원·수류산방, 2011.

박용구, 장광열 대담, 『20세기 예술의 세계: 박용구 옹의 증언』, 지식산업사, 2001.

배인교·박지인 조사·연구, 『국립국악원 한민족음악총서5: 북한 『조선음악』 총목록과 색인』, 국립국악원, 2016.

백현미, 『한국창극사연구』, 태학사, 1997.

_____, 『한국연극사와 전통 담론』, 연극과인간, 2009.

서연호·이상우 지음, 『우리 연극 100년』, 현암사, 2000.

신종화, 「'모던modern'의 한국적 개념화에 대한 탐색적 연구: 근대에 관한 『조선왕조실록』의 언어적 용례를 중심으로」, 『사회사상과 문화』 27, 2013.

『연극평론』

『예술연감: 1947년판』, 예술신문사, 1947.

오명석, 「1960-70년대의 문화정책과 민족문화담론」, 『비교문화연구』 4, 1998.

유민영, 『한국연극운동사』, 태학사, 2001.

유승무·박수호·신종화, 「'마음'의 사회학적 재발견과 '합심(合心)'의 소통행위론적 이해: 조선왕조실록의 용례 분석에 근거하여」, 『사회사상과 문화』 28, 2013.

유인경, 「예그린악단의 뮤지컬 《살짜기 옵서예》 연구」, 『한국연극학』 20, 2003.

_____, 『한국 뮤지컬의 세계: 전통과 혁신』, 연극과인간, 2009.

윤수연, 「해방 이후의 여성국극 연구」, 이화여자대학교 대학원 석사학위논문, 2006.

『음악』

『음악문화』

『음악생활』

『음악세계』

이두현·여석기·한상철·정병호·김채현·김태원·송방송·이상만·문호근·서연호·
　　김방옥·안치운·김기란·나진환, 『한국 공연예술의 흐름: 연극·무용·음악극』, 현
　　대미학사, 2013.

이영미·엄국천·윤중강·전정임·최유준·박영정 지음, 한국예술종합학교 한국예술연
　　구소 엮음, 『남북한 공연예술의 대화: 춘향전과 초기 교류공연』, 시공아트, 2003.

이하나, 「1950년대 민족문화 재건 담론과 '우수영화'」, 『역사비평』, 2011. 2.

_____, 「유신체제기 '민족문화' 담론의 변화와 갈등」, 『역사문제연구』 28, 2012.

정영철 외, 『조선로동당의 역사학: 조선로동당사 비교연구』, 선인, 2008.

『조선일보』

천현식, 『북한의 가극 연구: 〈피바다〉와 〈춘향전〉을 중심으로』, 선인, 2013.

최승연, 「악극(樂劇) 성립에 관한 연구」, 『어문논집』 49, 2004.

_____, 「'한국적인 것'의 구상과 재현의 방식: 예그린 악단의 뮤지컬 〈꽃님이 꽃님이
　　꽃님이〉를 중심으로」, 『비교연극학』 17(1), 2009.

한국예술연구소·세계종족무용연구소 엮음, 『북한 월간 「조선예술」 총목록과 색인』,
　　한국예술종합학교 한국예술연구소, 2000.

한국예술종합학교 한국예술연구소 엮음, 『한국현대예술사대계 I: 해방과 분단 고착 시
　　기』, 시공아트, 1999.

_____, 『한국현대예술사대계 II: 1950년대』, 시공사, 2000.

_____, 『한국현대예술사대계 III: 1960년대』, 시공아트, 2005.

한국음악연구소 엮음, 『한국음악극을 찾아: 오페라에서 민족가극까지』, 청년문예,
　　1994.

한국음악협회, 『한국음악총람: 상권/제1편 총론편』, 한국음악협회, 1991.

황문평, 『황문평 고희기념문집2(평론·연예사): 한국 대중 연예사』, 부루칸모로, 1989.

2. 북한문헌

김정일, 「가극예술에 대하여: 문학예술부문 창작가들과 한 담화, 1974년 9월 4~6일」,

『김정일 선집4: 1974』, 평양: 조선로동당출판사, 1994.

『로동신문』

리히림·함덕일·안종우·장흠일·리차윤·김득청, 『해방후 조선음악』, 평양: 문예출판사, 1979.

문하연·문종상, 『조선음악사: 초판』, 평양: 고등교육도서출판사, 1966.

『월간 조선음악』

『조선예술』

『조선음악』

『조선음악(격월간)』

『조선음악(월간)』

조선작곡가동맹중앙위원회, 『해방후 조선음악』, 평양: 조선작곡가동맹중앙위원회, 1956.

부록 1: 용례별 구분으로 본 남북한 '민족적 음악극'의 연도별 빈도

표 1 남한

순서	개념어	43	44	45	46	47	48	49	50	51	52	53	54	55	56	57	58	59	60	61	62	63	64	65	66	67	68	69	70	71	소계
한국	한국적 무지컬																				2	1			4	1	1	1	2	1	13
	한국오페라																		2	2				1				1	2		8
	한국열 오페라																							1							1
	한국적 오페라																								1						1
	한국가극																										1				1
민족	민족오페라							1			1			1	2	1	1			1	1		1	2					1		13
	민족가극													1																	1
	민족적 무지컬																										1				1
	민족적 종합무대예술																								1						1
국가	국극													2		1		1			1		1	1	1						8
	국민가극	1											1																		2
민속	민속가극																					1	1								2
	민속오페라																					1	1								2
기타	조선적 가극					1																									1
	국악무지컬																										1				1
	합계	1	0	0	0	1	0	1	0	0	1	0	1	4	2	2	1	1	2	3	4	3	4	5	7	1	4	2	5	1	56

표 2 북한

순서	개념어	43	44	45	46	47	48	49	50	51	52	53	54	55	56	57	58	59	60	61	62	63	64	65	66	67	68	69	70	71	소계
민족	민족가극														1	2	4	1			9		2	4	11	11	8		3	2	58
	혁명적 민족가극																													6	6
	민족창극																1	1	1												3
	민족오페라															1	1														2
	민족적 가극															1	1														2
	민족적 현대가극															1														1	2
	민족가무극																1														1
	민족음악극																		1												1
	민족적 오페라																1														1
	조선민족오페라																1														1
혁명	혁명가극																													2	2
기타	조선가극																1														1
	합계	0	0	0	0	0	0	0	0	0	0	0	0	0	1	5	11	2	2	0	9	0	2	4	11	11	8	0	3	11	80

표 3 남북한 종합

순서	개념어	43	44	45	46	47	48	49	50	51	52	53	54	55	56	57	58	59	60	61	62	63	64	65	66	67	68	69	70	71	소계
민족	민족가극													1	1	2	4	1		1	9		2	4	11	11	8		3	2	59
	민족오페라							1			1			1	2	2	2			1	1		1	2	1						15
	혁명적 민족가극																													6	6
	민족창극																1	1	1												3
	민족적 가극															1	1														2
	민족적 현대가극															1														1	2
	민족적 무자절																										1				1
	민족적 종합무대예술																								1						1
	민족가무극																1														1
	민족음악극																		1												1
	민족적 오페라																1														1
	조선민족오페라																1														1
한국	한국적 무자절																		2		2				4	1		1	2	1	13
	한국오페라																			2		1		1			1	1			8
	한국열 오페라																								1						1
	한국적 오페라																										1				1
	한국가극																						1								1
국가	국극													2				1			1			1					1	2	8
	국민가극	1											1																		2
혁명	혁명가극																													2	2
민속	민속가극																					1	1								2
	민속오페라																					1	1								2
기타	조선적 가극					1																									1
	국악뮤지컬																										1				1
	조선가극															1															1
	합계	1	0	0	0	1	0	1	0	0	1	0	1	4	3	7	12	3	4	3	13	3	6	9	18	12	12	2	8	12	136

부록 2: 남북한의 '민족적 음악극' 용례(1945~1971)

표 1 남북한 '민족적 음악극' 개념

번호	개념어	시기	제목	저자	게재지	내용	비고
1	국민가극	1943.05.00.	미상	오정민	『조광』, 1943.05.	· 新派劇에 流行歌를 加味한것같은 興行的인 安易한 態度를 버리고 國民歌劇의 樹立을 위해 奮起하라	김소호, 「삭얼4-흥행사」, 『경향신문』, 1968.07.01, 4쪽.
2	조선적 가극	1947.05.29.	「가극·악극·쑈-」	김해송	『경향신문』, 1947.05.29, 5쪽.	· 要컨대 朝鮮의 樂劇人들은 하로바삐 自己反省을 再認하여 부끄러움을 버리고 드러드러도 이것이말 이지말것이며 如何한 無缺한 朝鮮的인 歌劇, 樂劇이 이立工나 우에 樹立을 때까지 勇往邁進해야될것이다	
3	민족오페라	1949.02.03.	「유엔위원단환영 "햇님달님"공연」	·	『동아일보』, 1949.02.03, 2쪽.	· 여성국악동호회 주최 유엔한위환영위원회주최 민족오페라 「햇님과 달님」四마장이 十일부터 시공관에서 개최하기로되었다는데 스토리와 배역은 다음과같다 이야기는 단기一一四九○년 중국연나라의 도 장군이란자가 우리나라평양으로 처들어왔을때 왕가의비화를그린것이다	
4	민족오페라	1952.12.02.	「민족오페라 대춘향전」	·	『동아일보』, 1952.12.02, 1쪽.	· 燦!民族藝術의精華! 女性國樂界重鎭動員의 『春香傳』 總決定版! 드디어 開幕!! 民族오페라 大春香 全5幕 9場 女性國劇同志社 樂節 送年膳物	
5	국민가극	1954.11.07.	「가극 왕자호동」	박태현	『경향신문』, 1954.11.07, 4쪽.	· 作曲者自身이 演奏되는 音樂을 듣고 한번들어보더라면 우리가 指向하는 「國民音樂」 乃至 「國民歌劇」이란, 決코 그런것이 아닐것이며 오로지 우리의 흥, 냄새가나는 民族感情을 이郷土에서 發掘하여 樹立되어야한다는 事由도 賢明한氏도 周知하고 있을것이다	작곡 현제명
6	국극	1955.01.30.	「여성국극 무영탑」	·	『동아일보』, 1955.01.30, 4쪽.	· 國劇이란 우리民族만이가진수있는 香氣높은 情緖를 藝術임에도不拘하고 一部老바이 아낌을 받음뿐 그다지 優待는못받은이였다.	

번호	개념어	시기	제목	저자	게재지	내용	비고
7	민족가극	1955.07.20.	「문화소식」	·	『경향신문』, 1955.07.20, 4쪽.	▲二十日 上午 十一時 『民族歌劇의 展望』金文應	
8	민족오페라	1955.07.27.	「새예술창극의 창조 (1)」	김수희	『경향신문』, 1955.07.27, 4쪽.	·우리는 이 特殊한 屬性을 歷史的 時急히 是正하지 同時에 오랜歷史에 蓄墓한 가신감음 검으로우리의 固有한 典型的인 「民族 오페라」를 唱劇도 改革發展 시켜야 하것이다	
9	극극	1955.08.28.	「고전 창극 축전주 진 4막」	·	『동아일보』, 1955.08.28, 4쪽.	·잃어버린唱劇本來의面貌를찾아國劇精華를發揮하는 大韓國樂院金 下 우리國樂團	
10	민족오페라	1956.04.00.	「오페라 운동의 환경」	임만섭	『음악』, 1956.04, 14, 15쪽.	·우리 "오페라" 운동이 실정을 살펴 본다면 해방의 혜택보다 더부러 민족 "오페라"로 순항진, 꿈수밀취, 잠지호동, 뿐이면 외곡 작품은 모든 춘희, 피우스트, 가르멘, 이 몇 가지에 지나지 않음은 참으로 쓸쓸할 뿐이다. 그러나 잘했던 잘했던 간에 이 모든 억조건과 중상스러운 우리의 환경에서 나마 몇 가지의 민족 "오페라"를 참작 상연했으 며 보자고 외곡작품을 우리글로 번역하여 재범 번정을하고 이상을 갖추고 민족앞에 보여 주었다는 이 사실이야 말로 직접 "오페라"를 음악에 본 음악이 외에는 그 고충과 애로와 노력의 검고 앞 수 있을것이다. 우리들은 그 엄마나 우리 민족(오페라)을 정말 성의 껏 해보고 싶은 심정을 갖고 있는지 모른다. 외국작품에도 물론 의욕이 없는바가 아니고 보니 역사 잘 되었던 못 되었던 우리 민족의 피땀과 빠가 사 문친 우리 작품을 우리의 이상을 갖추고 무대위에서 민족 앞에 진정 마음껏 외쳐볼 때 처럼 통쾌감과 말 할 수 없는 그 무엇이기를 느끼 볼 때는 결코 없다. 올해에는 제발 좋은 민족 "오페라"가 참작 상연 되어 졌으면 싶은 심정과 의욕이 연주가인 우리 보담 작곡가 자신들 에게는 더 한층 심장을두다릴 좀 생긴한다.	

번호	개념어	시기	제목	저자	게재지	내용	비고
						• "오페라 운동을 할 수 있는 모든 음악인은 파쟁(派爭)과 시기와 질투를 떠나 전 역량(力量)을 한데 기울어 온갖 성의와 노력을 아끼지 않아야 할 것이며 우리 민족의 "오페라 운동을 위하여 치밀한 계획을 세워 이룸에 나아갈 수 있는 영량(경제적)을 가지신 분들과 음심양면으로 한데 뭉쳐질 때에야만 우리의 "오페라 계도 활발하게 움직일 수 있을 것이며 발전을 볼 수 있을 것이다. • 결단코 이러한 악습과 추태가 없어질 때아 비로소 우리의 "오페라"도 향상할 수 있을 것이며 민족 문화로 보다 높은 위치에 서게 될 것이다.	
11	민족오페라	1956.12.31.	「눈부신 활약과 많은 수확: 금년도악단의 움직임(하)」	계정식	『조선일보』, 1956.12.31., 4쪽.	• 今年度 에들어서는 外國人 作曲인 「오페라」의 上演은 없었고 村手書 作인 民族「오페라」「大春香傳」이 市立 劇場에서 六日間이나 上演되었다 國樂과 洋樂 의折衷演奏는 새로운面을 보여주었으며 脚本과 音樂 이어느程度 어울리는 點이 成功하였다고본다	
12	민족오페라	1957.04.03.	「많은독창회부인이 반주 민족오페라확립 예전력」		『동아일보』, 1957.04.03., 3쪽.	• ○...李씨는 그후 民族「오페라」를 연구하다 금년三월초에 되 모자란자기의잃음을 늣끼었다 그러기때문에 더욱 좋은 선생임음이 서람다고깊이반성하였다는 李씨는 금년大월경에 국악예정이라는 데 귀국하면 곧 우리생활에 꼭맞는 「오페라」 확립에 전력을기울일 것이라고... • 아직은 동이다 장년- 그러나 나이로 보아서 지금五○고개를바라본 이무부는여생을民族「오페라」넓은 의미에서 음악을이해바첬모양-	이인범·이정자 부
13	국극: 국악	1957.11.08.	「창극과 국악: 국악 재건「심청전」공연 을보고」	정기호	『조선일보』, 1957.11.08., 4쪽.	• 國樂을 古代劇에加味했다해서 唱劇이되는것은아니다 唱劇의本質 을모르는이런類의 興行은 우리唱劇이歐의 「오페라」처럼創作될 수있는것으로 錯覺임이分明하며머그것은 一種 의詐欺的인危險을 느끼게됨에不禾하다 • 唱劇을흔히 古代劇하지만 西歐의 Opera와同一한範疇에屬하 는것으로생각할수는없다	

번호	개념어	시기	제목	저자	게재지	내용	비고
14	민족오페라	1958.06.00.	「열성과 노력의 다음에 오는것」	김자경	『음악』, 1958.06, 22쪽.	·우리나라의 "순항"된것 있지 않아요? 난 그걸 참 좋게 봐요. 그걸 흥흥하고 유능한 작곡자에게 부탁해서 아주 멋진 민족오페라로 세계무대에 내놓을라고 했었어요. ·일본이나 바따, 타이 등 동양의 여러 나라는 그 나라의 특색이 되는 민족적인 작품이 오페라화(化)해서 세계에 선전되고 있어요. "마담·빠터푸라이"가 그렇지 않아요?	
15	국극	1959.02.12.	「생경한도창, 조잡한연주: 국극『장화홍련전』공연평」	성경린	『동아일보』, 1959.02.12, 4쪽.	·低俗한 것을 가지고 國劇이라 標榜하는것부터 나는 慨하였던고慨 하였던 것이다. 國劇은于先 固有한 傳統에의 還元에서부터 새로이 出發함것을 分明히 하였기 때문이다.	
16	한국오페라	1960.04.30.	「한국『오페라』도 공연: 미(美)서 아세아 18개국들행사」	·	『동아일보』, 1960.04.30, 2쪽.	·韓國 『오페라』도 公演	
17	한국오페라	1960.12.02.	「한국『오페라』의 어제·오늘: 『춘희』에서 『오세로』에 이르기까지」	유한철	『동아일보』, 1960.12.02, 4쪽.	·韓國 오페라의 어제·오늘: 『春姬』에서 『오세로』에 이르기까지	
18	한국오페라	1961.02.26.	「중견들총집결: 대한오페라협의회발족 오월하순경예정공연」	·	『경향신문』, 1961.02.26, 4쪽.	·韓國오페라運動의發展을위하여 뜻맞는 中堅聲樂人들이 「大韓오페라協議會」를 結成하였다	
19	한국오페라	1961.04.00.	「좌담회-한국의 오페라의 현실과 장래」	김생려·김자경·서항석·이영영·최영환	『음악문화』, 1961.04, 8쪽.	·그동안 논의되어 왔던 大韓 오페라協議會가 발족되므로서 이나라 오페라界는 새로운 期로 구성되게 되었다. 여기에 한국 오페라의 현실과 장래라는 제명아래 좌담회를 베풀었다.	

번호	개념어	시기	제목	저자	게재지	내용	비고
20	민족오페라	1961.12.00.	「1961년 악단의 회고: 성아·전격한 연구가 필요」	조상현	『음악문화』, 1961.12, 36쪽.	·그리고 항상 이야기 되는 바이저만 우리의 민족오페라의 상연이 한 걸음이 기다려진다. 듣건대 공보부에서 않은 현상금을 주고 청작오페라를 모집한다는바 이러한 좋은 개획이 하루 속히 이루어지기 바라는 바이다.	
21	민족오페라	1962.02.08.	「국립오페라단장 이인범씨」	·	『동아일보』, 1962.02.08, 4쪽.	·이제 半平초을 두고 소망해오던 國立 오페라團을 實現을 보고 한 번 가슴이 벅찬듯 노래를 부를수있는때까지 가야고 民族 오페라의形成에 이바지하겠다는것이 간단한 團長統의 辯!	
22	국극	1962.02.22.	「오늘 결단식 국립 극 극단」	·	『경향신문』, 1962.02.22, 4쪽.	·오늘 結團式 國立 國劇團	
23	한국적 뮤지컬	1962.03.03.	「두번째로 『봄잔치공연』 앞두고一순한국적인 『뮤지컬 · 쇼』: 우리전래민요에관련한 악반주도」	·	『동아일보』, 1962.03.03, 4쪽.	·두번째로 『봄잔치公演』 앞두고一純韓國的인 『뮤지컬 · 쇼』: 우리傳來民謠에管統絃樂伴奏도	1962.3.16~20, 시민회관
24	한국적 뮤지컬	1962.12.19.	「한통맛는 『에그린』: 민속예술재현의 바탕」	H	『동아일보』, 1962.12.19, 5쪽.	·슬기로웠던 우리文化예술의 「옛」 향기를 되찾아 민족문화의 재건을 「솔로건」으로 내세운 『에그린』이란은 창립한들을 맞어 공연을 준비중에 있다. 작년 12월 1일 창단한 동아단은 그 활동을 뒷받침해 온 「스폰서」의 성격으로나 지도이념에 비추어 5월혁명의 정신저 소산이라고하겠다. 그러기때문에 순민간악단으로는 바랄나와도 없는 강력한 경제적 지원과 활동 발판을 보장받고 출발한셈이다. 「에그린」은 한국적인 『뮤지컬』 형성에도 과감한 실험을 계속했다. 전통적인 민속예술바탕을 두면서도 광범한 「포퓨러티」를 가미 하여 음악의 대중화, 향토예술의 현대화등에 실험적인 성과를 거둥 점등은 높이 평가해야할것이오 하지만 만一년을 지난 「에그린」의 앞길에 고민이 없지않은것같다. 「민족예술」의 재현이라는 근목표를	

번호	개념어	시기	저자	제목	게재지	내용	비고
25	민속오페라	1963.03.26.	P	「분장은 입시때부터」「드라마·센티」서지 도하는「파브리지오」씨담(談)」	『경향신문』, 1963.03.26, 8쪽.	·그는 또한『한국의 民俗「오페라」와 民俗무용은 멋있었다」고 찬사를 아끼지 않으면서『그러나 現代物은 신통치 않다. 특이 技術面에서는 많이 고쳐저야할것이라」고 미안한듯이 말끝을흐린다.	
26	민속가극	1963.06.20.	·	「노래하는 성춘향: 서울민속가극단창립 공연」	『경향신문』, 1963.06.20, 8쪽.	·지난5월에 發團한「서울民俗歌劇團」은 그동안1백50명의 團員을 모으고 創立公演 준비에 바쁘다.「에그린樂團」의 解散을 못내 서운해 한藝術人들이 모여	- 한국적 뮤지컬 - 창립공연 6월 22~27일, 서울시민회관
27	한국적 뮤지컬	1963.06.20.	·	「노래하는 성춘향: 서울민속가극단창립 공연」	『경향신문』, 1963.06.20, 8쪽.	·『때문에 大衆化로라도 現代化 한다는 등의 겨운 試圖 조차 이번엔 避하고서 民俗의 가락을 바탕으로한 韓國的인「뮤지컬」플레이」를 펴 보렸다고나 해둘까요』	- 민속가극 - 발언: 구성·연출 백은선 -창립공연 6월 22~27일, 서울시민회관
28	민속가극	1964.03.12.	·	「민속가극시연회: 14일밤 세단체가 연합」	『동아일보』, 1964.03.12, 6쪽.	·民俗歌劇試演會: 14일밤 세團體가 聯合	민속오페라
29	민속오페라	1964.03.12.	·	「민속가극시연회: 14일밤 세단체가 연합」	『동아일보』, 1964.03.12, 6쪽.	·「크리아」民俗오페라團 포도合唱舞踊團, 銀鍾合唱團 등 三개단체는 14일(土) 하오6시부터「크리아」하우스에서 민속오페라「견우와 직녀」의 試演회를 갖는다.	민속기극

번호	개념어	시기	제목	저자	게재지	내용	비고
30	민족오페라	1964.07.00.	「좌담-국립오페라단의 오늘과 내일: 〈람메르무어의 루치아〉 공연을 계기로」	윤길구 홍진표 이성삼 김혜경 안형일 정완재	『음악세계』, 1964.07, 34쪽.	·홍 - 국립 극장하고 타협을 해서 一년에 한번은 새로운 공연을 하고 또 합니다. 재공연을 해서 그중에서 좋은 것을 택해서 재공연을 인찰 때에는 우리나라의 가극작가 작곡한 것을, 민족「오페라」라고 할까 그런 것이 있으면 이것을 택해서 했으면 좋은니까 지금 현재로서는 우리나라의 작품으로되 「오페라」가 없으니까 자꾸 재공연을 하게 되느데 그런 것을 작곡자 되시는분이 「오페라」를 위해서 좋은 작곡을 써 주신다면 우리 「오페라」단은 정말 쌍수를 들어 환영하겠습니다. 사회- 민족 오페라」 운동같은 것을 한다든가 그런 것도 있으리라고 생각하는데요.	
31	국극	1964.10.00.	「레뷰코너-국극」	이원인	『음악세계』, 1964.10, 78쪽.	·국립국극단이 사명을 무엇보다도 먼저 국극(唱劇)으로의 자세를 가다듬은 다음 국극(國劇)으로의 확고한 전통을 만대로 드리우는 일 이어야 하는 것이다. 창극이 곧 국극이요 국극이 곧 창극인 명칭이 동의로 볼 때에는 창극과 국극이 무슨 근본적인 차이가 있겠느냐고 반문할지 모르지만 우리나라의 창극은 아직도 창극으로의 바른 자세조차 갖추고 있지 못하다는 그런 느낌을 갖게하는 것이다. 국극은 앞으로의 목표이요 기필할 이상이지 확고한 국극에 정립(定立)하고 있지 못하다는 사실로 이 믿은 능히 수긍될 것이다.	
32	한국오페라	1965.02.22.	「TV오페라 방송: CK 24일에는 「리고레토」」	·	『경향신문』, 1965.02.22, 5쪽.	·KBS-TV는앞으로 「콘서트 · 홀」시간에 매월정기적으로 세계적인 명작 「오페라」와 한국 「오페라」를 본격적으로상연하는데오는24일밤 10시에는 「베르디」의가극 「리고레토」를상연한다.	
33	국극	1965.10.00.	「한국음악과 연극」	성경린	『연극』, 1965.10 (창간호), 12쪽.	·우리는 위에서 판소리를 극화한 새로운 형식을 처음 신무대에 대한 舊劇, 다시 唱을 主體로 한다 하여 唱劇으로 불렀다는 것을 얽었거니와 또 昨今은 보다 우리나라의 國劇을 이것으로 指向한다 하여 國劇으로 부르고 있음을 모한 알고 있다. 「현재의 창극이라는 그 형태도 국극이라고 할수 없으나 우리는 이제부터 새로운 국극을 창건할 전제로 재래의 창극이라고 불리운 것을 일체 국극이라고 지시하는 듯싶어……」	

번호	개념어	시기	저자	제목	게재지	내용	비고
34	민족오페라	1965.11.10.	·	「새로운감각과 고유의 정취담아: 오페라 「춘향전」, 15·16항 일 시민회관서」	『경향신문』, 1965.11.10, 5쪽.	·高麗「오페라」단은 民族음악이 올바른 계승으로 民族「오페라」의 수립이라는 목적을내세우고 탄생되었다.	
35	민족오페라	1965.11.13.	·	「「오페라」춘향전 을공연:고현박사 문화훈장수여기념 15·16일이틀간시 민회관서」	『동아일보』, 1965.11.13, 5쪽.	·연출은 李海浪, 미술 金貞桓. 高麗「오페라」團은 16일로 창단 6주 년을맞이하는데 그동안 민족「오페라」 발전이란 목적을 내세우고 「춘향맞추」,「춘향전」등 세차례의 공연을했다.	
36	한국열오페라	1965.12.00.	박용구	「악단총평~1965년 의 음악이 남긴 것: 아쉬운 국제적 대화 의 광장」	『음악생활』, 1964.12 (창간호), 65쪽.	·이제 이러한 마당에 있어서는 모름지기 〈우리의 것〉〈한국열이 어린 오페라〉의 창작이나 공연을 서둘러 봄자도 한임이고 아울러 기왕 이 러한 일이 엄두가 안 섬 때에는 독복히 흥내를 내어겠다는 것이다.	
37	한국적 오페라	1966.03.26.	구두희	「좋은노래·좋은 작 곡: 김동진작곡 발표 회」	『경향신문』, 1966.03.26, 5쪽.	·다우기 판소리창(唱)에서 느긴인성을 새로운 방향으로 개척하여 작 곡한 한국적「오페라」인 「泛淸傳」에서 나오는「호성의 노래」기도의 노래」와「父女이별」의 노래」등은 대단히 좋았다. ·끝으로 한가지 유감스러운것은 이토록 우리의 심금을 울려주고 마 음이 끓어오르게하는 훌륭한국적인「오페라」「심청전」이 작곡되어 있으면서도 아직것 전국이 섬연, 공개발표되지못하고있는것이 섬섬 하기짝이없고 안타깝기만하다.	

번호	개념어	시기	제목	저자	게재지	내용	비고
38	한국적 뮤지컬	1966.04.13.	「천지특강-한국적 「뮤지컬」의 확립」	박용구	『경향신문』, 1966.04.13, 5쪽.	· 이번에 「예그린」 樂團이 또 하나의 새로운 發話에서 서게됨으로써 … (중략) … 「韓國的 뮤지컬」… 그것은 어직도 하나의 꿈입는지모른다. 韓國的 뮤지컬을 확립하기위해선 무수한 「바리케이드」의 울을 뚫고 나서야만 될 것이다. · 하나씩 構築해나갈수 있다는 보람찬 可能性…, 앞으로 現實 속에서 하나씩 「韓國的 뮤지컬」이라는 하나의 「비젼」을, 결국 우리는 이 可能性들을디고 「韓國的 뮤지컬」 확립이라는 作業에 挑戰해야될 것이다. · 하나의 형태가 확립되기 위해서는 그바닥에엔 한 노력의 자국이 累積되어야하며 「예그린」도 韓國的 뮤지컬의 확립을위해서 그 一步를 내디디게되었다. · 앞으로 「예그린」은 韓國的 「뮤지컬」의 代名詞가 될것이며 世界의 어느곳에서나 「예그린」하면 곧 韓國的 「뮤지컬」의 同義語로 쓰일음이 반드시오리라고믿는다.	
39	한국적 뮤지컬	1966.04.13.	「제기하는 예그린악단: 그구상과 전망」	박용구	『경향신문』, 1966.04.13, 5쪽.	▶ 方向確立과 實驗을 위한 두번째단계(8월부터 12월까지4개월간) 에서는 實驗을 가음한 理論을 確立해 피한후 11월에 試圖한 1차大公演을 市民會館에서갖는다. 이때는 적어도 韓國的인「뮤지컬」의 完成過程的인 形式이나마 보여줄것으로 기대된다. 그동안 實驗公演으드리마 · 센터에서 맞차레갖는다. 그리고 地方에서는 民族藝術의 固有한 原形을 民俗群著로 하여금 발굴토록 위속에서 原形發表會를 갖는다. · 결국 「예그린」이 지향하는 2大目標인 「民族的이고 現代的인 綜合藝術形式의 確立」과 「國際的進出」이 「뮤지컬 · 플레이」를 담는다. 다시말해서 韓國的 「뮤지컬 · 플레이」의 確立이다.	
40	민족적 종합무대예술	1966.05.00.	「음악생활케스판-국제수준 향상에의 공약을 걸고 부활하는 예그린악단」	·	『음악생활』, 1966.05, 158쪽.	· 이 「예그린」 악단의 이념은 전통적 민속적인 모든 형태를 계승, 현대화하고 대중이 향유할 수 있는 민족적 종합 무대예술의 새 영역을 확립하며, 나아가서는 이의 국제화를 하는데에 있다고 한다.	

번호	개념어	시기	제목	저자	게재지	내용	비고
41	민족오페라	1966.05.00.	「본지의 음악진흥 운동에 참가 합시다: 창작오페라대본모집」	「음악생활」 편집실	「음악생활」, 1966.05, 198쪽.	· 본지에서는 민족 오페라의 진흥을 위한 사업의 하나로 다음과 같은 요령으로 창작 「오페라」 대본을 현상 하오니 역량있는 작가의 응모를 바랍니다. 內容........우리 민족 고유의 맛과 멋을 내용으로, 민족의 건전한 사상과 신흥을 진작시킬만 한 주제로서 가급적이면 이미 연극이나, 영화화되었더라도 이미 연극이나, 영화화되는 피함것.	
42	한국적 뮤지컬	1966.05.25.	「「예그린」심포지움」	·	「경향신문」, 1966.05.25, 5쪽.	· 주제발표는 「키어리」, 「神父」의 「韓國的 「뮤지컬」의 기능성」과 本社 薮·金京鉉양씨의 「民俗藝術」의 현대화」.	
43	한국적 뮤지컬	1966.09.17.	「가을이수확6-배비장전은 뮤지칼로작곡한 최창권씨」	·	「동아일보」, 1966.09.17, 5쪽.	· 「韓國的인 뮤지칼」의 틀을 이룩해보려고하는 그는 「레오나드·번스타인」과의 폭넓은 작곡가가 우리에게도 시급하다고 力說한다.	
44	한국적 뮤지컬	1967.11.11.	「나쁜신데 장면만-한국남새울센중긴다는 꽃님이 꽃님이 꽃님이: 공연앞두고 리허설바쁜 예그린」	·	「경향신문」, 1967.11.11, 5쪽.	· 前作(섬색자)...보다이른바 「예그린」이 내건 한국적뮤지컬의 정착을 위해 「꽃님이...」에서 시도한점은...?	최창권
45	국악뮤지컬	1968.01.01.	「여류한국-새해의 소망: 국악뮤지컬공연을」	김소희	「경향신문」, 1968.01.01, 10쪽.	· 國樂뮤지컬公演을 - 우리국악숙에도「예그린」이 하고있는 뮤지컬적 요소가 담복당겨있다. 몇해전부터의 꿈인 그러한 국악의 종합무대를 세볼에는 국립극장서 꼭 이룰것이다. 판소리에 담긴극적요소, 민속춤, 음악이녹들이등음악조화시킨...	
46	민족적 뮤지컬	1968.02.21.	「예그린뮤지컬 신춘대공연 대춘향전」	·	「경향신문」, 1968.02.21, 4쪽.	· 民族的 뮤지컬 펼쳐지는 뮤지컬 爆發的인 人氣裡에 發賣中!	
47	한국적 뮤지컬	1968.02.28.	「전통살린뮤지컬: 예그린「대춘향전」...가선韓國的定着」	·	「경향신문」, 1968.02.28, 5쪽.	· 예그린은 「삼각기둥서에」에서 뮤지컬의기능성을 「꽃님이...」에서 기술적인면의성장을, 「大春香傳」에이르러 비로소 「한국적」뮤지컬의 定着을느끼게해주고있다. · 「大春香傳」은 「한국적」뮤지컬이 비로소 예그린에의해 이루어지는 단계라는것을알게한은 뜻있는 무대였다.	

번호	개념어	시기	제목	저자	게재지	내용	비고
48	한국가극	1968.08.17.	「신극60년의 증언5: 조선연극사의 눈물의 여왕」	전옥 이두현 유민영	『경향신문』, 1968.08.17., 5쪽.	◇ 全=申卒出과 任曙坊씨가 우리나라 처음으로 오페라타「세빌라의 理髮師」「수줍의 대장간」을 들여다가 한국으로 국으로 原曲으로하여 대대적으로 공연했어요. 그것이 韓國歌劇의 始初엿죠.	
49	한국오페라	1969.05.06.	「판소리의 새창법: 강산제 발견」	·	『동아일보』, 1969.05.06., 5쪽.	본래 한 사람이 처음부터 끝까지의 臺詞와 제스처를 혼자서 해내야 하는 이 韓國오페라에 있어 그대까지「唱法別로採定하지 않고 레파티리別로 여러사람을 指定하는 것은 無形文化財局 成慶麟 씨는 말한다.	
50	한국적 뮤지컬	1969.05.24.	「현대를 사는 인간사 리즈 30대3: 황정태 씨」	·	『경향신문』, 1969.05.24., 6쪽.	따라서 자칫 브라운관운동통한 저속성, 말초신경성의오염을 예방하기 위해서 우리의「TV시대」의연출개척자黃씨는 그런의미에서 한국적 뮤지컬 쇼·프로의 새로운영성을 기대한다.	
51	한국오페라	1970.03.11.	「이인선씨 10주기추모음악회: 16일 국립극장서」	·	『동아일보』, 1970.03.11., 6쪽.	한국 오페라계의 선구자였던 테너 李寅善씨十周忌추모音樂會가 한국오페라同人會 주최로 十六日 오후七時 국립극장에서 열린다.	
52	국극	1970.09.09.	「전기찾는국악」	·	『경향신문』, 1970.09.09., 5쪽.	이 국立化작업과함께 國立극장은 國樂의 大衆化운동으로 새로운 이미지들담을수있도록 종래의 國劇이란 명칭대신에 唱劇이란 명칭을 사용하기로 지난여름예결정, 국립국극단을 國立唱劇團으로, 또國劇定立위원회를 唱劇정립위원회로 바꾸었다.	
53	한국오페라	1970.11.17.	「이성춘교수 희갑기념「오페라라이브러이」밤」	·	『동아일보』, 1970.11.17., 5쪽.	우리나라 聲樂界元老인 李교수는 오페라「春香傳」「王子好童」등으로 한국 韓國 오페라를 이끌어왔고 지금까지 七회에걸쳐獨唱會를갖는 가운데 지난해 藝術院賞을 받았다.	
54	한국적 뮤지컬	1970.11.24.	「에그린악단 종총대공연」	·	『동아일보』, 1970.11.24., 5쪽.	韓國的인 뮤지컬「살짜기 읍서예」「春香傳」등으로 好評을 모으는 가운데 뮤지컬의 土着化를 추진하다가 주춤했던「에그린」樂團이 朴春石씨를 다시 團長으로 맞아 中興大公演을 준비하고 있다.	

번호	개념어	시기	제목	저자	게재지	내용	비고
55	한국적 뮤지컬	1970.11.25.	「에그린 세번째의 부활」	.	『경향신문』, 1970.11.25, 5쪽.	· 韓國的 뮤지컬開發의 기수였던「에그린」樂團이 71년1월1일부터 6일간 시민회관에서 뮤지컬「살짜기 웃서예」를 公演. 68년이후 사실상 解散상태에서 再起함으로써 62년 創團이후 세번째로 거듭 復活 한다.	
56	한국적 뮤지컬	1971.07.19.	「하일라이트」	.	『경향신문』, 1971.07.19, 8쪽.	· 한국적 뮤지컬의 모색을 위한「에그린뮤지컬」(19일 밤 9시)「당신은 6회째로 내용은 굿선생의 아들 맹과 옆집 애경이의 사랑이 한창 무르 익어가는데 굿선생의장인이 시골처녀를 데려와맹이색시로 삼으라 고하는것.	

표 2 북한의 '민족적 음악극' 개념

번호	개념어	시기	제목	저자	게재지	내용	비고
1	민족가극	1956.03.00.	「조선의 음악 유산」	문하연	『조선음악』, 1956.03, 22쪽.	·그후 렬물사, 연총사 등으로 나뉘어 노력하여 왔으나 일본 제국주의자들의 강점하에서는 드디어 움트던 우리의 민족 가극도 조락의 일로를 걷고 말았다. 실로 창극이 자기의 완전한 형상으로 발전한 것은 해방된 조건하에서 공화국 북반부에서의 화려한 개화이다.	
2	민족적 가극	1957.02.00.	「가극《금란의 답》에 대하여」	문종상	『조선음악』, 1957.02, 20쪽.	·우리의 민족적 가극 쓰찔을 형성하기 위하여 창조적 연구 사업들이 적극 적으로 벌어져야함 이와 관련한 창조적 토론들이 활발히 전개되어야 하 며 이미 우리 나라 가극 창작 분야에서 축적된 경험에서 많은 교훈을 얻 기에 자기 자료를 아끼지 말아야할 것이다.	
3	민족오페라	1957.02.00.	「가극《금란의 답》을 듣고」	정종길	『조선음악』, 1957.02, 69쪽.	·우리 나라 음악 예술의 천란한 개화 발전에 있어서 반드시 있어야 하며 발전 해야 될 전문 종이라는 오페라의 위치는 적지 않게 중요하다. 때문에 오페 라의 풍부한 전통을 가지고 있지 못하는 우리들에게는 않은 문제들이 론 의되여야 할 것이며 연구되여야 할 것이며 실현되고 해결되어야할 것이 다. 이러한 점에서 비추어 보이 이번 공연된 오페라《금란의 답》은 우리 민족 오페라 발전에 많은 기여를 하였으며 또 많은 문제들이 제기되고 있다고 본다. ·이 가극은 내용과 형식의 완벽을 위한 우리 민족 오페라의 앞날을 기약 해 주는 좋은 레파토리 보면서 특히 연주면에 나타난 몇가지 문제에 대하 여 언급하려고 한다. ·우리 민족 오페라 창건에 있어서 중요하게 론의되고 연구되어야할 문제 는 레씨따띠브이다. …(중략)… 이 레씨따띠브 문제는 또한 민족 오페라 창조에서 그 민족의 언어 표현 수단에서 큰 역할을 한다. 흔히 외국 오페 라를 번역하여 상연할 때 제일 어색하게 들리는 것이 이 레씨따띠브이 다.	외국오페라

번호	개념어	시기	제목	저자	게재지	내용	비고
						・끝으로 말할 것은 지금 각 도립 예술 극장에서는 가지 가지의 극음악들이 준비되거나 상연되고 있는바 민족 오페라 창조를 위한 운동은 전 인민적 기대 속에서 날부시게 자라나고 있다. 때문에 우리의 모베인 유일 무이한 극립 오페라 극장에 대한 기대는 실로 크며 각 도립 예술 극장에서는 이 선배들에게서 많은 것을 배울려고 진실하고 겸손하게 창조에 열중하고 있으며 노력하고 있다. …(중략)… 그러므로 우리 극립 오페라 극장 배우들은 이러저러한 점에서 반드시 선배가 되여 모범이 되여 많은 후진들에게 탄탄한 대로를 열어 줄 것이므로 민족 오페라 창조의 공작품을 남길 것을 믿으면서 나의 몇가지 소견을 끝마친다.	
4	민족가극	1957.06.00.	「우산연구 전통의 사이비 옹호를 반대하여」	한응만	『조선음악』, 1957.06, 17쪽.	・그러나 우리 창극은 민족 가극으로서의 훌륭한 민족적 특성과 높은 예술성을 가지고 있다. …(중략)… 바로 여기에 의거하면서 우리는 창극의 편소리로부터 본질적인 것을 계승하면서 그의 제약성을 벗어나 고루하고 불필요한 것들을 제거하며 자기의 드라마투르기야의 법칙에 의하여 세것을 창조적으로 도입함으로써 보다 완전한 민족 가극으로 발전시키고 있다. …(중략)… 여기로부터 우리의 창극은 그 형식에 있어서 현대 가극의 창조 방법에서 작지 않게 가중한 경험들을 섭취하고 있으니 만큼 그의 일정한 공룡성도 가지게 되는 것임은 사실이다.	현대가극
5	민족가극	1957.11.00.	「연주-가극《이완수 싸나》의 지휘 뽑란 중에서」	리형운	『조선음악』, 1957.11, 37쪽.	・즉 글린까의 독특한 개성이 뚜렷하게 생동하고 있으며 그의 쓰씰이 유일하게 통일되어 있는 그런 작품이라는 것이다. 아마도 이러한 점들이 글린까가 민족 가극 창시자의 영예를 지니게 되는 원인이 아닐가 생각한다.	
6	민족적 현대가극	1957.12.00.	「연단-인민들은 현 실적 주제의 가극을 갈망하고 있다」	김하엽	『조선음악』, 1957.12, 32쪽.	・해방 직후 우리 나라 음악 생활에서 주용한 의의를 가지는 것은 일제하에서 우리 나라에는 있을 수 없던 민족적인 현대 가극이 나타났다는 일이다. 이 첫길을 리 면상, 황 하근 기타 작곡가들이 열어 놓았다.	

번호	개념어	시기	제목	저자	게재지	내용	비고
7	민족오페라	1958.01.00.	「가극 《이완 쑤세닌》과 국립 예술 극장」	문종상	『조선음악』, 1958.01, 24쪽.	·현재 조선 음악가들 앞에 중요하게 제기되는 민족 오페라 쓰릴을 확립하는 문제이다. 우리 나라에서의 《이완 쑤세닌》의 상연은 바로 우리 나라에서 이 문제를 해결함에 있어서 우리 자국가들과 음악 활동가들에게 큰 교훈과 시사를 줄 것이며 막대한 도움으로 된다는 것은 다시 강조할 필요도 없다.	
8	민족가극	1958.01.00.	「윤산연구-조선 연극사 연구에서 나타나고 있는 일부 그릇된 견해들에 대하여: 《판소리》와 《창극》 문제를 중심으로」	신도선	『조선음악』, 1958.01, 37쪽.	·판소리가 독연(독창)으로로된 극적 시사기라면 창극은 무대 연출된 민족 가극 형태에 속한다.	
9	민족가극	1958.01.00.	「대중 음악 생활-작곡가로 되기까지: 공훈 예술가 리 면상이 걸어 온 길」	주재욱	『조선음악』, 1958.01, 54쪽.	·그는 우리 음악에서 일제 전재와 천승가와 류행가의 전재를 철저히 숙청하고 민주주의적 민족 음악을 창조하려고 처음부터 노력하게 되었다. 그리고 민족 가극 발전에 대해서 많이 생각하게 되었다.	
10	민족가무극	1958.03.00.	「민족 예술 유산 계승 발전 사업에서의 보람찬 창조적 행로」	조령출	『조선음악』, 1958.03, 37쪽.	·창극 창조 분야에서 최근 년간에 창조된 《춘향전》《심청전》《홍보전》을 통하여 창극 대본을 드라마투르기이도로서 보다 더 완성시키며 이에 따라 서 음악에 있어서도 대사와 아니라 노래들을 유기적으로 조화 통일시키며 극작구성을 강화함 민족 관현악을 도입하며 합창을 도입함으로써 민족 가무극으로서의 형식을 완성시키는 데로, 그의 사상 예술적 질을 높이는 데로 지향하였다.	국립민족예술극장 총장
11	민족창극	1958.05.00.	「조선 로동당 제1차 대표자회 결정을 받들고-보다 다양하고 보다 예술적으로: 민족 예술 극장에서」		『조선음악』, 1958.05, 8쪽.	·민족 예술 극장은 유산을 보다 다양하고 보다 예술적으로 발전시키기 위한 창조 방향을 수립하였으며 창극 《춘향전》《심청전》 등을 더욱 훌륭한 민족 창극으로 발전시키며 《홍 길동전》《리 순신 장군》《신화 공주》《토 끼전》 등을 새로운 레퍼또리로 레취하게 될것이다.	

번호	개념어	시기	제목	저자	게재지	내용	비고
12	민족적 오페라	1958.07.00.	「음악 창작 각 분야의 5개년 전망-전투성과 기동성을 관철: 군중음악 분야에서」		『조선음악』, 1958.07., 13쪽.	· 아직 생소한 오페레땃따 분야에서는 전문적 특성-히기극적 요소와 종자성, 박진적 빠르씨로 일관하여 민족적인 오페레땃따 창조 운동을 전개할 것이다.	
13	민족적 가극	1958.07.00.	「음악 창작 각 분야의 5개년 전망-현대적 제재, 민족적 씰포니아와 민족적 가극을: 극음악 분야에서」		『조선음악』, 1958.07., 13쪽.	· 이 기간에 극음악 분야에서 민족적 종자를 기본으로 해결함으로써 민족적 가극, 민족적 씰포니아를 창조할 것이며 자국가들은 판소리와 남도 및 서도 민요들과 민족 악기의 연구 제득 사업을 체계화하며 관현악과 실내악 분야에서는 민요에 대한 편곡 사업을 적극적으로 추진시킬 것이며 그 성과들을 창작에 실제적으로 도입하도록 할 것이다.	
14	민족가극	1958.11.00.	「쏘베트 음악과 조선 음악의 공고한 뉴대」	케. 오. 리. 쩬쓰끼·제. 케. 이쓰마길로브	『조선음악』, 1958.11., 22쪽.	· 조선 작곡가들이 가극 전통에 대하여, 조선 인민의 투쟁과 번영하는 생활을 제재로 한 현대 조선 가극 창조 문제에 대하여 깊은 관심을 가지고 있음을 지적하는 것은 기쁜 일이다. 이와 관련하여 열렬하여 흥이 있는 청각적 로멘들이 발어지고 있으며 앞으로도 발어지일 것이다. 쏘련의 가맹 공화국들에서의 민족 가극 예술 발전의 전 력사를 두고 보더라도 이 론쟁은 계속되리라는 것을 증명된다. · 우리들은 현대 조선 가극 창조의 조건에 맞추어 볼 때 조선 가극은 가극 의 음악적 소재를 형성하는 그의 선률-인토나찌야가 성격에 자기의 인민 민족적 독창성을 중요하게 보존하면서 세계의 각 민족적 가극들의 력사적 발전에서와 특히는 쏘씨야의 사실주의적 가극 예술에서 또한 소련 가맹 공화국들에서의 가극 발전의 긍정적 역할을 논 그러한 음악적 표현 수단들과 내용의 형상적 발전 수단들을 그냥 지나가지 않을 것이라고 생각한다.	조선가극

번호	개념어	시기	제목	저자	게재지	내용	비고
15	조선가극	1958.11.00.	「쏘베트 음악과 조선음악의 공고한 누대」	게. 이. 리쩬스끼·제.게. 이쓰마길로브	『조선음악』, 1958.11., 22쪽.	· 조선 작곡가들이 가극 건설에 대하여, 조선 인민의 투쟁과 변영하는 생활을 제마요로 한 현대 조선 가극 창조 문제에 대하여 깊은 관심을 가지고 있음을 지적하는 것은 기쁜 일이다. · 우리들은 현대 조선 가극 창조의 조건에 빛추어 볼 때 조선 가극은 가극의 음악적 소재를 형성하는 그의 선률-인또나찌야가 세계의 각 민족적 가극에 자기의 인민적 독창성을 보조하는 로써아의 사실주의적 가극 예술에서 각 민족들의 력사적 발전에서와 특히는 가극 발전에서 긍정적 역할을 논 그러한 음악적 표현 수단들과 내용의 형상적 발전 수단들을 그냥 지나가지 않을 것이라고 생각한다. 우리들이 생각하기에는 현대 조선 가극도 오직 인민-인류 주의적 사상의 기초에서만이 현대적이는 것으로 될 수 있으리라고 본다.	민족가극
16	조선 민족오페라	1958.11.00.	「잊을 수 없는 인상」	리령경	『조선음악』, 1958.11., 48쪽.	· 《춘향전》, 《심청전》, 《배뱅이》 등이 창작된 조선 민족 오페라를 위한 훌륭한 기초를 닦아 놓았다.	중국 민족 음악가 조선 방문단 단장
17	민족가극	1958.12.00.	「가극《밀림아 이야기 하라》의 연출 경험」	리문섭	『조선음악』, 1958.12., 8쪽.	· 이는 창조 집단의 전진에서 뿐만 아니라 앞으로의 민족 가극 수립에 있어서 특히 현대적, 현실적 제마의 취급에 있어서의 교호으로 된다.	
18	민족가극	1959.02.00.	「좌담회-가극에서 민족적 특성을 어떻게 구현하였는가: 가극《밀림아 이야기 하라》 좌담회에서」	리히림 외	『조선음악』, 1959.02., 20-21쪽.	· 우리는 가극 《밀림이야기 하라》가 민족적 특성과 현대성의 문제를 기본적으로 옳게 해결한 작품이라고 인정하였습니다. 그러면 이 가극에서 민족적 특성이 어떻게 구현되었으며 우리 민족 가극의 장래에 어떤 경험을 보여 주는가에 대하여 말씀해 주시기를 바랍니다. · 이 가극은 리브렛또에서 조선 인민의 숙망과, 사랑, 시대 정신 등을 훌륭하게 반영하고 있으며 민족 가극의 특징들을 갖추고 있다고 생각합니다. · 민족 가극에서 중요하게 제기되는 문제의 하나는 레씨따찌보의 처리입니다. · 총체적으로 이 가극 민족 가극의 길을 개척하였으며 우리 조선 작곡가들에게 굳지를 주고 있습니다.	

번호	개념어	시기	제목	저자	게재지	내용	비고
19	민족창극	1959.04.00.	「민족 음악 창작에서 보수주의와 소극성을 퇴치하자」	조상선	『조선음악』, 1959.04, 21쪽.	창극 분야의 다양한 쓰임을 창조하는 사업에서도 민요 선율에 기초한 창극의 창작과 현실적 주제를 민족 창극의 형식으로 형상화할 데 대한 대담한 시도들이 전국적 범위에서 진행되고 있다.	
20	민족음악	1960.02.00.	「창극 발전의 새로운 싹: 창극 《심청전》 공연과 관련하여」	한응만	『조선음악』, 1960.02, 27쪽.	지난 12월 대학 창립 10주년을 계기로 진행한 음악 민족 음악 학부 학생들의 《심청전》 공연이 이어는 우리 나라 음악 역사에서 처음으로 젊은 음악학도들에 의하여 전통적인 민족 음악 구인 창극이 창조되였다는 점에 단 있는 것이 아니라 공연을 통하여 일반적으로는 전통적인 우리 민족 음악 발전, 구체적으로는 창극의 발전과 관련하여 중요하게 론의되고 있는 몇 가지 문제에 대한 실천적인 대답을 주었다는 점에 있다.	
21	민족창극	1960.08.00.	「평론-전통과 발전: 해방 후 15년 간의 민족 음악 발전을 더듬어」	문하연	『조선음악』, 1960.08, 14-15쪽.	·우리 시대의 위대한 현실이 창극에서만 레포로 될 수 없었다. 우리 민족 창극은 부단히 새 것의 창조로 지향하였으며 그의 씨운 이 미 평화적 건설 시기에 새로운 창극 《박간나리》《장화홍련 전》과 같은 작품들로서 나타났다.	
22	민족가극	1962.03.00.	「민족 가극 발전에서의 또 하나의 혁신: 가극 《이것은 전설이 아니다》」	편집부	『조선음악』, 1962.03, 34쪽.	가극 《인간에 대한 지극한 사랑》을 훌륭히 창조함으로써 천리마 기수들의 전형 창조에서 좋은 모범을 보여 주었으며 우리 나라 민족 가극 발전에 크게 이바지한 함남 도립 예술 극장 창조 집단은 최근 또다시 가극 《이것은 전설이 아니다》(박 ㄷ, 위 장혁 대본, 황 순형 작곡, 강 성우 지휘, 윤 봉, 김 성도 연출)를 창조함으로써 우리 인민들에 대한 공산주의 교양에 크게 이바지하였다. ·우리는 이 집단이 가극 극장으로 정식적 발족을 한 지 불과 1년도 못 되는 짧은 기간에 가극 창조 사업에서 달성한 훌륭한 성과를 그들과 함께 기뻐하면서 앞으로 민족 가극 발전에서 보다 새로운 혁신적 성과를 이룩할 것을 기대한다.	

번호	개념어	시기	저자	제목	게재지	내용	비고
23	민족가극	1962.04.00.	김최원	「민족 가극 창작에서 또 하나의 혁신: 가극 《이것은 전설이 아니다》를 보고」	『조선음악』, 1962.04, 27, 29, 34쪽.	·유구한 문화 전통과 슬기로운 예지로 빛나는 우리 인민의 생활 감정과 영웅적 기상으로 충만된 천리마 시대의 미학적 요구에 상응하는 민족 가극의 새로운 형식을 창조할 때 대한 수시 동지의 교시를 높이 받들고 오늘 우리 가극 예술은 창작적 앙양의 길에 들어 서고 있다. …(중략)… 이 가극이 지는 혁신적 의의는 가극 창작 분야에서 고질화되었던 낡은 틀을 대담하게 마스고 우리 창극 고전의 우수한 모범을 옳게 발전시켜 현대적 미감에 맞는 민족 가극의 보다 새롭고 독창적인 형식을 훌륭히 창조한 데 있다. ·오랜 세기를 걸쳐 그 속에 담쳐 시대 인민의 생활적 지향과 미학 사상이 반영된 우리의 고전 창극은 노래와 대화의 유기적 관계를 통하여 생활의 진실을 옳게 구현하고 있다. 바로 이런 데로부터 담은 고전 창극과 현대 가극의 창조적 경험에 의거하면서도 천리마 시대에 사는 우리 인민의 현대적 미감에 맞는 민족 가극의 새로운 형식을 창조할 것을 제시하였다. ·광범한 인민들의 열렬한 사랑을 받고 있는 가극 《이것은 전설이 아니다》의 창조는 우리 시대에 상응한 민족 가극의 새로운 형식을 창조하는 길에서 당성과 성과들을 더욱 공고 있 발전시켰을 뿐만 아니라 우리 가극 발전의 획기적인 발전에서 크게 기여하였다.	고전 창극+현대 가극=민족 가극 * 토착화, 현대화
24	민족가극	1962.06.00.	.	「토막지식-가극(오페라)」	『조선음악』, 1962.06, 33쪽.	·우리 나라에서도 1930년대 후반기에 들어 서면서 당시 현대 음악 발전에 힘은 양심적인 음악가들이 었던 리 면상, 안 기영 동지들에 의하여 처음으로 가극이 창작되었으며 해방 후에 우리 당의 정확한 문예 정책에 의하여 비로소 민족 가극으로서 독창적인 길을 개척하였으며 발전하여 왔다.	

번호	개념어	시기	제목	저자	게재지	내용	비고
25	민족가극	1962.06.00.	「가극 연출에서 이룩한 빛나는 형상」	안영일	『조선음악』, 1962.06, 37, 42쪽.	· 가극「이것은 전설이 아니다」는 그의 높은 사상성과 사회 계급적 빠포스로 하여 인민들을 공산주의적으로 교양함에 있어서 인식-기능적 역할을 훌륭하게 수행하였을 뿐만 아니라 가극 창조에서 새로운 문제성을 제기하고 우리 민족 가극의 전통을 수립함에 있어서 크게 기여하였다는 데 사상-미학적 의의가 있는 것이다. · 가극「이것은 전설이 아니다」에서 연출가들은 우리 민족 가극이 이룩한 긍정적 성과들을 한 걸음 더 발전시키면서 가극 연출에서 새로운 경지를 개척하였다. · 우리들은 이 극장에서 달성한 귀중한 창조적 경험을 일반화하고 리론화하여 우리 민족 가극의 전통을 이룩하는 데 이바지하여야 할 것이다.	
26	민족가극	1962.07.00.	「남조선 음악인들이 여 반 미 구국 투쟁에 용감히 나서리라」	리면상	『조선음악』, 1962.07, 3쪽.	· 미제 날강도들은 우리 민족의 정신적 높이를 표현하고 있는 민족 가극인 창극 전통을 소멸하기 위하여 그것을 저속한《쑈》로 전락케 하는 데서 숨지 않고 있다. 그리하여 오늘 남조선 창극 무대에서는 춘향이가 정부도, 리 도령이 권총을 찬 깡패로 등장하는 등 참을 수 없는 현상이 벌어지고 있다. 남조선에서 가극이 형편도 창극의 처지와 별다른 것이 없다. 오히려 가극에 대하여 운운할 수조차 없는 형편이다.	
27	민족가극	1962.08.00.	「모든 력량을 집중하여 음악 창작에서 혁신을 일으키자: 상반년도 동맹 창작 사업 총화와 관련하여」	리봉학	『조선음악』, 1962.08, 4쪽.	· 가극「이것은 전설이 아니다」와 가극「어머니의 품」은 새로운 민족 가극 창조에서 혁신적인 정치를 개척하였으며 집체 창작으로 된 음악 무용극《밝은 태양아래》는 3월 11일 수상 동지의 교시를 선도적으로 구현하기 위한 적극적 시도들을 보여주었다.	
28	민족가극	1962.11.00.	「창극 창작에서의 현 대곡 주제와 민요적 바탕 문제(계속): 창극《강 건너 마을에서 새 노래 들여 온 다)창조 경험을 중심으로」	문하연	『조선음악』, 1962.11, 51쪽.	· 이 인물들의 형상을 위하여 작곡가들이 고심한 것은 전체 음악의 통일 문제와 개성화 문제 간의 거리를 어떻게 극복하는가 하는 문제였다고 본다. 창극이나 가극과 같은 극적인 종합 예술 양식에서 이 문제는 흔히 제기될 수 있는 문제이다. 특히 현대 가극과 민족 가극이 엄연하게 존재하는 오늘이 실정에서는 더우기 그러하다.	현대가극-민족 가극 창극

번호	개념어	시기	저자	제목	게재지	내용	비고
29	민족가극	1962.12.00.		「현대성 구현에서의 빛나는 성과」	『조선음악』, 1962.12, 3-4쪽.	· 우선 현실적인 주제와 혁명 전통의 주제를 취급한 이 작품들이 가둔 혁신적 성과는 모두 가극 형식의 기성된 틀을 마스고 민족적인 가극 전통에 기초하여 주체적 내용에 상응한 새로운 가극 형식을 창함으로써 각이한 력사적 시기에 살아 온 공산주의자의 전형적 성격을 빛나게 창조한 데 있다. · 이 작품들이 보여 준 창조적 성과는 지난 시기 가극 가극 창작 분야에서 극복 되지 못하였던 낡은 틀을 극복하고 우리 민족 가극의 우수한 전통을 올계 섭취하여 우리 시대의 생동한 생활적 내용을 현대적 미감에 맞는 세 룸고 독창적인 형식 속에 구현한 가극《인간에 대한 지극한 사랑》이 달성한 성과를 기층중 굵고 발전시킨 데 있다.	
30	민족가극	1962.12.00.	박인선	「가극《어머니의 품》에 대하여」	『조선음악』, 1962.12, 37쪽.	· 우리는 이 가극을 창조하면서 우리 붉은 음악가들이 담아 온데 정책과 수상 동지의 교시를 심장으로 접수하고 우리 민족 가극의 발전을 위하여 부단한 노력을 경주하고 있는 흔적을 찾아 볼 수 있었다.	
31	민족가극	1964.04.00.		「민족 가극《독로강 반에 핀꽃》: 저강도 가무단에서」	『조선음악』, 1964.04, 화보1쪽.	· 민족 가극《독로강반에 핀꽃》: 저강도 가무단에서	
32	민족가극	1964.04.00.	박영	「평론-독로강반에 핀 꽃」	『조선음악』, 1964.04, 10쪽.	그것은 최근 년간 창조 발표된《인간에 대한 지극한 사람》,《이것은 전설이 아니다》,《어머니 품》,《해바라기》등 가극 작품들과《강 건너 마을에서 새 노래 들려 온다》,《붉게 피는 꽃》,《홍류동》을 비롯한 일련의 민족 가극 작품들이 가둔 성과와 긍정적인 시도들을 놓고 이야기를 수 있다.	가극-민족가극

번호	개념어	시기	제목	저자	게재지	내용	비고
33	민족가극	1965.07.00.	「민족 가극 전통 수립에서 또 하나의 혁신」	박영	『조선음악』, 1965.07, 16~18쪽.	· 그것은 《강 건너 마을에서 새 노래 들려 온다》에서부터 《붉게 피는 꽃》, 《홍루몽》, 《순항진》, 《독로강반에 핀 꽃》 등에 이르는 일련의 민족 가극 작품들이 거둔 혁신적 성과를 놓고 이야기할 수 있다. …(중략)… 최근 조선 인민군 협주단이 창조한 민족 가극 《너성 혁명가》 …(중략)… 도 바로 이러한 측면에서 우리 음악계가 거둔 또 하나의 귀중한 열매로 된다. …(중략)… · 우리는 조선 인민군 협주단이 금반 당성과에 토대하여 보다 혁명적이며 전투적인 민족 가극을 창조하리라는 것을 확신을 가지고 기대하게 된다.	
34	민족가극	1965.07.00.	「경험-민요 바탕에 튼튼히 서서」	한시준	『조선음악』, 1965.07, 20~21쪽.	· 영광스러운 항일 무장 투쟁 시기의 녀성 전투원들의 특점 러시를 민족 가극으로 형상할 데 대한 과업을 받았을 때 우리 창조 집단 일동은 무한한 영예감과 흥분으로 하여 들끓었다. 우리들은 오로지 민요 바탕에 튼튼히 립각하여 우리 시대 인민들의 미감에 맞게 민족 음악을 발전시켜야 한다고 하신 수상 동지의 력사적인 3월 11일 교시에서 힘을 얻고 대담하게 창작에 착수하였다. …(중략)… · 우리 창조 집단 일동은 이미 얻은 성과에 기초하여 앞으로 보다 더 완성된 민족 가극을 창작하기 위해 모든 노력을 다할 것을 노력하고 있다.	
35	민족가극	1965.08.00.	「당 창건 20 주년을 앞두고: 새 형의 민족 가극 창조와 혁신의 길에서」	·	『조선음악』, 1965.08, 뒷화보.	· 창극 《강 건너 마을에서 새 노래 들려 온다》, 《붉게 피는 꽃》, 《너성 혁명가》 · 민족 가극 《붉게 피는 꽃》, 《독로강반에 핀 꽃》	창극과 민족가극 분리

번호	개념어	시기	제목	저자	게재지	내용	비고
36	민족가극	1965.10.00.	「평론-창극 예술의 창조와 혁신의 길에서」	김남오	『조선음악』, 1965.10, 18~22쪽.	・해방 후 우리 나라에서는 다른 모든 예술 종류들과 함께 민족 가극-창극도 실로 혁혁한 발전을 가져 왔다. ・이러한 과정에서 창극의 창조 력량이 비상히 강화되었으며 독특한 종극을 갖춘 민족 가극-창극의 창조 체계가 확고히 수립되어 갔다. ・민족 가극 《내성 혁명가》(조선 인민군 협주단)와 《붉게 피는 꽃》(평북도 가무단), 《독로강반에 핀 꽃》(자강도 가무단) 등 일련의 현실적 주제에 의한 민족 가극 작품들의 창조 공연은 실로 우리 시대 민족 가극의 빛나는 결실을 잘 말해 주고 있다. 창극-민족 가극 예술은 오늘 현대 기극과 아께를 나란히 하고 기꺼과 혁신으로 들끓는 거창한 천리마적 현실과 시대의 전형적 성격을 넓게 반영하여 인민들에 대한 공산주의 교양에 복무하면서 조선 로동당과 경애하는 수령 김 일성 동지가 펼쳐 주신 민족 예술 발전의 고아활한 대를 따라 힘차게 전진하고 있다.	
37	민족가극	1966.01.00.	「혁명적인 음악 창작의 가일층의 앙양을 위하여」	문종상	『조선음악』, 1966.01, 4쪽.	・또한 우리 작곡가들은 금년도에 우리의 가극 민족정을 중심으로 한 우리 극장 무대에서 더 많이 울릴 수 있도록 가치 있는 작품을 창작하여야 하겠다.	
38	민족가극	1966.05.00.	「조선 음악가 동맹 중앙 위원회 제4차 전원 회의 확대 회의 진행」	.	『조선음악』, 1966.05, 8쪽.	・이번 마후 토론회에서는 다음과 같은 문제들을 가지고 많은 음악가들이 토론에 활발히 참가하였다. …(중략)…《민족 가극의 음악 양식을 확립함 데 대하여》	

번호	개념어	시기	제목	저자	게재지	내용	비고
39	민족가극	1966.05.00.	「평론-민족 가극의 음악 양식을 확립하기 위하여」	신영철	『조선음악』, 1966.05, 12~14쪽.	· 오늘 민족 가극 무대에는 전통적인 창극 주제와 구전 설화를 주제로 한 작품 뿐만 아니라 1930년대 혁명 전통과 조국 해방 전쟁 주제의 작품들과 우리 시대의 주인공~천리마 기수들의 형상이 창조되고 있다. …(중략)… · 이 많은 의견과 론의들은 민족 가극이 자기의 독특한 풍격을 풍부하게 갖추어야 하며 현대 가극과 구별되는 엄연한 자기의 특성을 강화하여야 겠다는 의도에서 나온 것이라고 생각한다. · 민족 가극 창작가에게 있어서 민요, 신민요, 판소리 유산을 비롯하여 신 조와 야야에 이르기까지의 기와 유산을 즉 우리 음악 유산의 모든 재부를 깊이 체득하는 것은 사활적인 문제이다. …(중략)… · 민족 가극이 판소리 음조에서 벗어 나 대담하게 민요를 바탕을 두게 된 것도 바로 대중이 알아 듣기 쉬운 말로 말하자는 대서 온 것이었고 또 바로 여기에 민족 가극이 대중을 쟁취하는 비결과 우월성이 있다고 생각한 다. · 민족 가극의 음악 양식을 확립함에 있어서 음악 형식 문제는 중요한 자리를 차지한다. 우리는 창극 발전 과정에서 형성되었던 공고한 전통적인 음악 형식들을 대담하게 도입해야 할 것이다.	현대가극~민족 가극
40	민족가극	1966.06.00.	「평론-가극 예술의 가일층의 발전을 위하여」	김희원	『조선음악』, 1966.06, 14, 17쪽.	· 지난 시기 우리 가극 창작에서 공통적으로 느낄 수 있는 것은 우리 가극 창작이 점차적으로 기존 가극의 그 어떤 형식적 틀에서 벗어 나 시대와 인민의 미학적 기호에 상응하는 보다 민족적인 가극 스찔로 개성화되어 가며 심오하게 발전되어 가고 있다는 점이다. · 민족 가극 《홍루몽》이 왜 인기를 끌었는가? 여기에는 다른 요인도 있지 만 그 중의 하나는 이 민족 가극이 새로운 음악 음조의 질을 가지 고 나타난는 데 나타난 데 있다고 생각한다.	
41	민족가극	1966.09.00.	「《춘향전》을 농장원들 속에서 공연: 황북 도 가무단의 농촌 순 회공연」	박용자	『조선음악』, 1966.09, 37쪽.	· 사리원시 중심지에 자리잡은 황북도 가무단에서는 민족가극《춘향전》 (조영출 대본, 인민예술가 리면상, 공훈예술가 신영철작곡, 김춘빈연출, 최령남작회)이 련일 초만원을 이루면서 상연되고있었다. …(중략)…	

번호	개념어	시기	제목	저자	게재지	내용	비고
42	민족가극	1966.10.00.	「음악극장소식: 8월의 극장무대」		『조선음악』, 1966.10, 38쪽.	· 8월, 신의주에서는 평안북도가무단이 창조한 정막민족가극《무궁화꽃수건》(윤영환, 계경상작곡)이 첫무대에 올랐다.	
43	민족가극	1966.11.00.	「혁명적시대의 전투적음악예술」	편집부	『조선음악』, 1966.11, 8-9쪽.	· 《황해의 노래》,《강건너마을에서 새노래 들려 온다》가 창극에서 현실적 주제를 성과적으로 개척하면서도 아직 주제-내용과 형식간에 일정한 간격을 남겼다면 그후 창작된《붉게 피는 꽃》,《독로강반에 핀꽃》,《내성혁명가》,《무궁화꽃수건》, 등 민족가극들에서는 이 문제가 성과적으로 해결되어 나아가고있음을 보여주고있다. ...(중략)...	
44	민족가극	1966.12.00.	「평론·내성혁명투사의 숭고한 형상: 민족가극《무궁화꽃수건》을 보고」	박은용	『조선음악』, 1966.12, 15-19쪽.	· 지난시기 민족가극창작도 이 길을 향하여 자기의 의의있는 축적을 줄기차게 계속해왔다. ...(중략)...	
45	민족가극	1966.12.00.	「경험-민족가극《무궁화꽃수건》을 쓰고」	윤영환·계경상	『조선음악』, 1966.12, 20-21쪽.	· 우리는 이 영예로운 과업수행에 조금이나마 이바지하기 위하여 이번에 혁명전통주제의 민족가극《무궁화꽃수건》을 창작하였다. ...(중략)...	
46	민족가극	1966.12.00.	「민족음악을 발전시키려는 일념에서」	홍신군	『조선음악』, 1966.12, 22-23쪽.	· 그리하여 각 장르에 걸쳐는 일련의 민족음악예술물 레하면 민요합창, 민요중창, 가야금병창 가무 등을 시도했고 민족가극《붉게 피는 꽃》에서 거둔 경험에 기초하여 정막민족가극《무궁화꽃수건》을 창조하는 과정에서 우리 창조집단은 묵직하고 지향한 민족음악을 위주로 하는 극장으로 발전할수 있다는 확고한 신념을 가질수 있게 되었다. ...(중략)...	
47	민족가극	1966.12.00.	「군중의 목소리-이런 민족가극을 더 많이」	김봉수	『조선음악』, 1966.12, 23쪽.	· 민족가극《무궁화꽃수건》을 혁명하는 사람은 어떻게 살아야 하는가를 배워주는 하나의 훌륭한 교과서와 같다. ...(중략)...	
48	민족가극	1967.01.00.	「당대표자회와 올해 우리 음악의 과업」	리봉학	『조선음악』, 1967.01, 2-4쪽.	· 민족가극《무궁화꽃수건》 특히 민족가극을 비롯하여 민족적형식의 음악을 창작에 보다 힘들 기울이며 대담하게 새로운질을 개척해야 할것이다.	

번호	개념어	시기	제목	저자	게재지	내용	비고
49	민족가극	1967.02.00.	「당대표자회결정을 실천하기 위한 우리 음악의 과업」	리면상	『조선음악』, 1967.02, 2쪽.	·민족가극 《무궁화 꽃수건》	
50	민족가극	1967.02.00.	「월평-(12월)」	·	『조선음악』, 1967.02, 40쪽.	·민족가극 《춘향전》	
51	민족가극	1967.03.00.	「민족음악작품을 더 많이 쓰자」	김준도	『조선음악』, 1967.03, 11쪽.	·민족가극 《붉게 피는 꽃》, 《독로강반에 핀 꽃》, 《녀성혁명가》, 《무궁화 꽃수건》	
52	민족가극	1967.03.00.	「혁명투사의 형상을 적극 창조하자」	김최원	『조선음악』, 1967.03, 16쪽.	·민족가극 《항해의 노래》, 《무궁화 꽃수건》	
53	민족가극	1967.03.00.	「안또닌 드볼자크」	김길남	『조선음악』, 1967.03, 35쪽.	·교향곡과 함께 체스꼬민족가극의 토대를 풍부화시킨 그의 가극은 …(중략)	
54	민족가극	1967.03.00.	「월평-(1월)」	김성렬	『조선음악』, 1967.03, 36쪽.	·민족가극극장에서는 민족가극 《청춘의 나래》를 더욱 완성시키고있다.	
55	민족가극	1967.04.00.	「연단-민족음악발전에 더욱 힘을 넣자」	윤영환	『조선음악』, 1967.04, 24쪽.	·민족가극 《강건너 마을에서 세 노래 들려온다》, 《붉게 피는 꽃》, 《녀성혁명가》, 《무궁화 꽃수건》	
56	민족가극	1967.04.00.	「월평-2월」	김득청	『조선음악』, 1967.04, 39쪽.	·민족가극 《심청전》, 《무궁화 꽃수건》	
57	민족가극	1967.11.00.	「소식-음악예술인들 선거선전사업에 떨쳐나섰다」	본사기자	『조선음악』, 1967.11, 34쪽.	·민족가극 《녀성혁명가》, 《무궁화 꽃수건》	
58	민족가극	1967.12.00.	「평론-혁명적이고 건설적이고 사회주의적인 예술」	리히림	『조선음악』, 1967.12, 25쪽.	·민족가극 《강건너 마을에서 세 노래 들려온다》	

번호	개념어	시기	제목	저자	개재지	내용	비고
59	민족가극	1968.04.00.	「수령의 령도밑에 찬란히 개화발전하고있는 조선의 혁명적예술」	·	『조선예술』, 1968.04, 33쪽.	·민족가극 《강건너 마을에서 새노래 들려온다》	
60	민족가극	1968.05.00.	「민족가극 무궁화꽃수건」	·	『조선예술』, 1968.05, 68쪽.	·민족가극 무궁화꽃수건	
61	민족가극	1968.07.00.	「민족가극 《해빛을 안고》에서」	최원선 찍음	『조선예술』, 1968.07, 표지11쪽.	·민족가극 《해빛을 안고》에서	
62	민족가극	1968.08.00.	「민족가극 해빛을 안고」	·	『조선예술』, 1968.08, 6쪽.	·민족가극 해빛을 안고	
63	민족가극	1968.09.00.	「혁명적이며 민족적인 우리 음악예술」	·	『조선예술』, 1968.09, 59쪽.	·민족성악에서 소리를 없애고 남녀성부를 구분한것, 부드럽고 연하고 아름다운 인율을 바탕으로 하여 우리 시ㅁ 인민들의 미감에 맞는 민족가극 양식을 확립하게 된것은 우리 음악이 거둔 중요한 성과의 하나이다.	
64	민족가극	1968.12.00.	「연극과 가극: 민족가극 《해빛을 안고》를 창조하고」	김일룡	『조선예술』, 1968.12, 105쪽.	·아느바와 같이 민족가극 《해빛을 안고》는 이미 연극으로 창조공연된 《해빛》을 각색한 작품이다.	
65	민족가극	1968.12.00.	「창조경험-가극음악의 성격화문제: 민족가극 《해빛을 안고》의 음악형상을 창조하고」	송석환	『조선예술』, 1968.12, 108-110쪽.	·민족가극 《해빛을 안고》, 《무궁화꽃수건》	
66	민족가극	1968.12.00.	「연극과 가극: 민족가극 《해빛을 안고》를 창조하고」	김일룡	『조선예술』, 1968.12, 105쪽.	·아느바와 같이 민족가극 《해빛을 안고》는 이미 연극으로 창조공연된 《해빛》을 각색한 작품이다.	

번호	개념어	시기	제목	저자	게재지	내용	비고
67	민족가극	1970.10.00.	「사회주의적내용과 민족적형식을 옳게 결합시킴에 대한 김일성동지의 사상」	엄호석	『조선예술』, 1970.10, 40쪽.	· 그이께서는 1969년 9월 6일 민족가극《금강산팔선녀》를 보시고 하신 교시에서 무용극에도 노래를 넣고 가극에도 무용을 넣어서 만들어야 한다고 가르치시었다. .	
68	민족가극	1970.10.00.	「당의 기치밑에 전진하는 혁명적예술—혁명의 기치 높이 들고 전진하는 민족적이며 혁명적인 우리 음악예술」	음악가동맹 평론분과와 연화	『조선예술』, 1970.10, 55-59쪽.	· 새로운 체계를 이루고 발전하는 민족가극은 우리 가극의 기본으로 되고 있으며 혁명전통주체로부터 조국해방전쟁, 사회주의건설에 이르는 모든 주체들을 능동적으로 해결해나가고있다. · 민족가극《녀성혁명가》, 《무궁화꽃수건》, 《해님을 안고》, 《독로강반에 핀 꽃》, 《춘향전》 · 민요극(민족가극《붉게 피는 꽃》 · 민요극《붉게 피는 꽃》	
69	민족가극	1970.12.00.	「민족가극 오직 한길로」	·	『조선예술』, 1970.12, 102쪽.	· 민족가극 오직 한길로	
70	민족가극	1971.02.00.	「민족가극 영원한 흐름」	·	『조선예술』, 1971.02, 80쪽.	· 민족가극 영원한 흐름	
71	민족가극	1971.04.00.	「작품평—수령님께 드리는 남녘의인민들의 끝없는 충성의 노래: 민족가극《영원한 흐름》을 두고」	김관식	『조선예술』, 1971.04, 85-88쪽.	· 얼마전에 황해남도가무단이 창조한 민족가극《영원한 흐름》은 바로 이 런 력사적사실과 우리 인민의 충성심을 남녘벌인민들이 걸어온 구체적인 생활을 통하여 진실하게 보여줌으로써 가극을 보는 사람들이 가슴을 뜨겁게 하였다. (중략)…	
72	혁명적 민족가극	1971.07.25.	「경애하는 수령 김일성동지께서 캄보쟈국가 캄보지아원수 노로돔 시하누크친왕과 함께 불후의 고전적명작《피바다》중에서 혁명적 민족가극《피바다》를 보시었다」	·	『로동신문』, 1971.07.25, 1쪽.	· 경애하는 수령 김일성동지께서 캄보쟈국가수반 노로돔 시하누크친왕과 함께 불후의 고전적명작《피바다》중에서 혁명적민족가극《피바다》를 보시었다	

번호	개념어	시기	제목	저자	게재지	내용	비고
73	민족적 현대기극	1971.10.00.	「당문예정책연구-문학예술을 민족적바탕에서 현대적미감에 맞게 발전시킬데 대한 우리 당의 정책」	·	『조선예술』, 1971.10, 43쪽	·즉 종래의 기극형식을 혁신하여 민족적바탕에 기초한 민족적인 현대기극을 창조하는 문제	
74	혁명적 민족기극	1971.11.00.	「사상성과 예술성이 완벽하게 결합된 혁명적이며 인민적인 기극예술이 빛나는 모범: 불후의 고전적명작 《피바다》중에서 혁명적민족기극 《피바다》에 대하여」	조선음악가동맹 중앙위원회	『조선예술』, 1971.11, 22-31쪽	·영광스러운 항일무장투쟁시기에 창작된 불후의고전적명작 《피바다》에는 무엇보다먼저 혁명적가극은 반드시 그 내용이 혁명적인것, 사회주의적인것으로 일관되여야 하며 그 형식이 혁명적내용에 맞게 인민적이며 현대적인것으로 더욱 발전되고 완성되여야 한다는 위대한 수령 김일성동지의 독창적이며사상이 빛나게 구현되고있다. ...(중략)...	혁명적 가극, 민족적 가극, 민족 가극, 가극, 창극, 현대기극
75	혁명적 현대기극	1971.11.00.	「참말로 혁명적이며 인민적이며 독창적인 혁명기극이다: 불후의 고전적명작 《피바다》중에서 혁명적 민족기극 《피바다》에 대한 반향」	림하수	『조선예술』, 1971.11, 32-33쪽	·혁명적민족기극 《피바다》	혁명기극
76	혁명기극	1971.11.00.	「불후의 고전적명작 《피바다》중에서 혁명기극 피바다」	·	『조선예술』, 1971.11, 77쪽	·혁명기극 피바다	

번호	개념어	시기	제목	저자	게재지	내용	비고
77	혁명적 민족가극	1971.12.00.	「불후의 고전적명작 《피바다》중에서 혁명적민족가극 《피바다》에 대한 반향: 우리 로동계급의 심정에 꼭 맞는 혁명가극」	서원철	『조선예술』, 1971.12, 34-35쪽.	·혁명적민족가극 《피바다》	혁명가극
78	혁명적 민족가극	1971.12.00.	「불후의 고전적명작 《피바다》중에서 혁명적민족가극 《피바다》에 대한 반향: 혁명의 불씨를 심어주는 대서사시적화폭」	랑희석·리태화	『조선예술』, 1971.12, 36-37쪽.	·혁명적민족가극 《피바다》	
79	혁명적 민족가극	1971.12.00.	「중국신문들이 우리 나라의 불후의 고전적명작 《피바다》중에서 혁명적민족가극 《피바다》에 대한 관평을 실었다」	서원철	『조선예술』, 1971.12, 38-43쪽.	·혁명적민족가극 《피바다》	가극, 혁명적가극
80	혁명가극	1971.12.14.	「캄보자민족통일전선 및 캄보자왕국 민족련합정부대표단을 환영하여 혁명가극 《당의 참된 딸》 공연이 있었다」		『로동신문』, 1971.12.14, 1쪽.	·캄보자민족통일전선 및 캄보자왕국 민족련합정부대표단을 환영하여 혁명가극 《당의 참된 딸》 공연이 있었다	혁명가극 《당의 참된 딸》

미술에서의 '민족' 개념의 분단사

박계리 홍익대학교

한일합방은 식민지 지식인에게 정체성과 현실 인식의 분열을 야기했다. 한말을 살아왔던 기성세대 중 자기정체성의 관점에서 도저히 식민지라는 현실을 용인할 수 없었던 이들은 항일의병과 무장 투쟁에 나서거나 망명길에 올랐다. 한편 개화를 당위적 현실로 받아들였던 일부는 근대 이념과 서구 문명에 대한 선망으로 제국주의 이데올로기에 심리적으로 투항하면서 자기정체성을 포기하는 길을 선택하기도 했다. 반면 기성세대 다수는 개화를 불가피한 현실로 받아들이면서도 다른 한편으로는 전통적 자기정체성의 의식도 결코 놓치지 않는 제3의 길을 선택했다. 정체성과 현실 인식의 고통스런 분열은 망국의식, 유민의식으로 표출되기도 했지만, 교육과 후진 양성으로 이어져 훗날의 토대를 다졌다.

1919년 3·1운동을 계기로 1920년대부터는 개화기의 기성세대가 계몽기 신진세대에 의해 빠르게 교체되었다. 오세창, 조석진, 안중식, 김규진 등 기성세대가 대개 1860년대생으로 개화기 교육을 받아서 구본신참의 관념과 전통에 대한 계승의식을 가지면서 민족

에 대해 고민하고 있었음에 반하여, 한 세대 뒤인 1890년대에 태어나 식민지 계몽주의의 영향을 받으며 성장하여 1920년대부터 각 분야에 대두한 문학의 이광수, 최남선, 회화의 고희동, 김은호, 이상범, 변관식 등 신진세대는 전통에 대한 미련을 이미 가지고 있지 않았다. 이들에게 민족의 문제는 '모던'에 대한 열망 속에서 고민되었다. 1920년대에 대두한 이들 '근대적 주체'는 이제 전통을 근대적인 것의 타자로 규정한다. 이들은 일본의 식민지 이데올로기에 자극을 받으면서, 이제는 타자가 되어 버린 '민족', 즉 조선에 대한 정체성을 재구축해 갔다. 일본의 식민지 이데올로기로서의 '민족론'을 다소 도식적으로 보면 크게 탈전통·민족개조론, 향토색·민예미론, 고전 부흥론의 관점으로 나눠 볼 수 있다. 각각의 이념은 순차적으로 혹은 서로 뒤섞여 가며 식민지 신진세대의 새로운 정체성 형성을 자극했다. 이 속에서 민족주의 우파의 민족문화론과 일제의 식민사관에 기초한 새로운 정체성으로서의 향토색, 반도색 논의가 조선미술전람회를 중심으로 담론을 이끌었다. 이에 대한 저항은 민족주의를 근본적으로 비판하는 카프 진영에서 논의되었다. 또한 김용준을 비롯한 아나키스트 중 일파는 계급 모순에서 민족 모순으로 관심의 축을 옮겨 가며 고전 부흥을 통한 조선적 모더니즘 미술의 방향을 제시하기도 했으며, 이들의 논의는 사회주의 계열의 미술 이론가들을 통해 예술지상주의자라는 비판을 받았다.

　해방 공간에서는 친일잔재의 청산이 민족미술의 재건이라는 화두와 함께 논의되면서 여러 단체의 이합집산이 벌어졌으나 심도 깊은 논의로 이어지지는 못했다.

1. 민족 개념과 민족미술 형식의 문제

분단 이후 1968년 이전까지 남한 미술계에서는 친일잔재 청산의 문제와 서구 미술의 직접적인 수용의 확대를 통한 모더니즘의 문제가 가장 큰 화두였다. 친일잔재 청산의 문제는 인적 청산의 문제로 나아가지 못하고 일본적 조형 형식 청산의 문제로 나아갔고, 이는 민족적 형식의 문제와 연결되었다. 그러나 무엇이 일본적 조형 형식인지에 대한 심도 깊은 논의가 뒷받침되지 못하면서 채색화 회피 현상으로 이어졌다. 이에 따라 민족미술의 재건 문제는 민족 형식의 문제로 축소되었고, 수묵화 전통, 특히 문인화 전통을 현대화하는 현대 문인화론이 대세를 이루었다. 그리고 이는 대한민국 미술전람회를 장악했다. 화단의 중심 화두는 서구 모더니즘 미술을 어떻게 수용할 것인가였다.

1953년 분단 이후 1968년 이전까지 남북한 미술계는 모두 당면한 민족미술 재건의 문제에서 '민족' 개념을 민족적 형식의 문제로 협소화했고, 전통미술을 '수묵'과 '채색'으로 분류하여 구분하는 미술사적 오류를 범했다. 북한은 민족 개념을 계급주의적 관점에서 사고했기 때문이며, 남한에서는 일제잔재 청산의 문제가 인적 청산으로 이어지지 못하면서 발생했다. 이러한 '민족미술'과 '전통미술'에 대한 동일한 개념적 오류 속에서 남북한은 '수묵' 대 '채색'을 대립적 개념으로 파악하고, 남한은 '수묵'을, 북한은 '채색'을 '민족' 개념의 핵심으로 선택한다.

1) 1950~1960년대 현대 문인화

20세기 전통 해석의 주요한 특징 중의 하나는 회화(書畵) 전통에서 수묵과 채색을 분절적으로 사고하고 이를 대립적으로 파악한다는 점이다. 이는 20세기 초반에 '書畵'라는 용어가 '繪畵'로 대체되면서 발생했다. 일본에서 만들어진 이 용어의 탄생 배경에는 근대기에 새롭게 수입된 서양 회화와 대응하고 더 나아가 서양화를 포함한 모든 '회화'를 포괄할 수 있는 용어를 만들 필요성이 제기된 것이 있다. 이에 따라 '繪(색채) 畵(수묵)'라는 용어가 탄생했다. 이와 같이 중세시대에 서로 상호 보완적인 관계에 있던 채색과 수묵을 이분법적으로 분리하여 파악하는 견해는 남북 분단 이후 양 진영 모두에서 더욱 심화되었다.

한국에서는 해방 직후 친일잔재 청산의 문제가 근대기 일본의 영향을 많이 받은 채색계열 화가들에게 집중되었다. 이러한 현상은 친일잔재의 청산 문제를 양식 문제로 환원함으로써 이후 후유증을 생산하게 된다. 그러나 이러한 시대 분위기 속에서 수묵과 채색의 이분법적 분리는 더욱 가속화되어 채색=왜색, 수묵=전통이라는 등식 속에서 화가들은 채색의 사용을 기피하고 수묵화만으로 전통을 이해하고 이를 계승하여 현대화하고자 하는 일련의 노력이 시작되었다.

남한에서는 이러한 '왜색 탈피'와 '현대화'에 대한 노력들이 1960년대에 가시적으로 드러나기 시작하면서 일련의 성과를 획득한다. 특히 근대 말기에 '문장' 그룹을 통해 조형화된 20세기 문인화론이 서울대학교 회화과를 중심으로 계승되어 현대화되었다.

김용준의 문인화론은 해방 직후 그가 서울대학교 미술대학의 교수로 부임하면서 서울대학교 회화과로 전승되었다. 서울대학교 회화과에서는 김용준 이외에 김용준의 추천으로 월정 장우성이 교편을 잡게 되었다. 당시 김용준은 일본화풍을 배제한 장우성의 작품을 높이 평가하고 있었고, 이러한 장우성은 이 시기 서울대학교에서 김용준의 영향을 받으며 문인화 중심으로 민족 전통을 현대화시키고자 했다.

서세옥은 자신이 서울대학교에 다닐 당시의 김용준을 아래와 같이 회고했다.

민족미술을 앞장서서 정리하고 확립시키는데 중요한 역할을 한 지도적인 선배가 근원 김용준선생이었습니다. … 우리 민족미술의 방향을 정립하는데 방향과 기법을 제시하셨다는 생각이 듭니다. … 교육기관에서 독자적인 민족미술의 양식과 기법을 갖추었고 이것이 하나의 흐름으로 정립되었는데 그때 이런 교육의 지도를 관장하시던 분이 근원 김용준 선생이셨지요.[1]

서세옥은 당시 한국 전통회화가 식민지 시대의 일본 잔재를 청산하고 현대화시키는 것에 가장 결정적이고 획기적인 중심 역할을 한 사람으로 김용준을 들었다. 해방 이후 친일잔재 청산과 민족문화 건설이라는 화두에 대한 김용준의 대답은, 일본화의 영향으로 사라진 선묘(線描)의 복원이라는 형식적인 요구와 대상의 리얼리즘을

.......

1 김영나, 「山丁 서세옥과의 대담」, 『공간』, 1989. 4, pp.133-134.

파악하라는 근대적 주문과 더불어 인격의 완성을 위해 정진하라는 문인화의 토대를 강조하라는 것이었다.

김용준의 문인화론은 "회화란 순전히 색채와 선의 완전한 조화의 세계"[2]라는 근대적 관점과 서양의 현대미술을 동양 정신의 표현으로 파악하고 있다는 점에서 추상화를 용인할 수 있는 논리적 범위를 포용하고 있었지만, 자신의 작품이 추상으로 나아가지는 않았다. 김용준의 문인화론을 토대로 추상화를 적극적으로 옹호해 낸 것은 김용준 월북 이후 그보다 7세 아래인 김영기를 통해서였다.

6·25전쟁이 끝나면서 일본뿐만 아니라 미국을 통해서도 서양의 현대미술이 본격적으로 국내에 소개되기 시작했다. '추상'과 '현대화'가 동일한 구호로 인식될 만큼 쏟아지는 서구 현대미술 작품들 속에서 국내 화단의 미술가들은 무언의 '현대화'의 압력에 포위당해 갔다.

이러한 분위기 속에서 1950년대 중반에 들어서자 한국 화단에는 국전을 무대로 수묵산수화와 수묵인물화의 몇몇 획일적인 작품 경향만이 유행하는 데 대한 비판이 점차 새로운 흐름으로 나타나기 시작했다. 이러한 흐름은 서양 화단에서 활발하게 수용하고 있었던 서양 현대미술의 영향을 받아 본격화되어 한국화도 국제적인 미술로부터의 고립에서 벗어나 현대화를 추구해야 한다는 주장이 부각되었다.

'현대화'를 위해서 한국화 화가들도 서양의 현대미술을 형식적

.......

2 김용준, 「회화로 나타나는 향토색의 음미」, 『동아일보』, 1936. 5. 3~5. 5; 김용준, 「서화협전의 인상」, 『삼천리』, 1931. 11.

으로 차용하기 시작했다. 이 시기에 미래주의·추상표현주의 경향의 작품을 제작하고 있었던 김영기는 서양 현대미술의 차용을 '신문인화론'으로 이론화했다. 그의 신문인화론은 과거의 문인화론의 사의성은 이제 현대 서양의 포비즘적 표현 양식을 중심으로 발전해야 한다는 논리를 표방했다. 따라서 그의 논리가 김용준의 문인화론을 토대로 하고 있음을 알 수 있다. 또한 김영기는 자신의 신문인화론을 통해 화면 안에 시문제찬(詩文題讚)을 쓰는 양식을 버리고 오직 회화만을 주체로 표현해야 함을 주장했다. 이러한 자신의 문인화론을 토대로 제작된 김영기의 「壽如南山」이나 「百花」는 초서체를 변형시켜 제작한 것이라고 밝히고 있는데, 이 작품들에는 수(壽) 자나 백(百) 자 등의 한자가 의미를 알아보기 힘들게 변형되어 있고 액션페인팅에 비교할 수 있는 대담하고 율동적인 필선과 흩뿌린 수많은 점들이 화면에 가득 차 있다.

이러한 작품에 대해 작가 김영기는 '字化美術'이라고 정의했는데, 문인화의 서화일치(書畵一致)에 바탕을 두고 한자의 조형성을 현대적으로 재해석한 회화라는 의미라고 밝히고 있다.[3] 그러나 김영기의 「새벽의 행진」(1958)에서 보이는 미래주의의 영향,[4] 「壽如南山」에서 보이는 추상 표현주의의 영향에서 보이듯이 그의 '신문인화'가 서양 회화의 조형성을 수용하면서 형성되었음을 보여 준다. 따라서 그의 신문인화가 의미하는 서화일치란 정신적인 측면보다는 조형적인 성격이 더 강하다고 할 수 있다. 김용준의 문인화론이

.......

3 김영기, 「서예와 현대미술」, 1967; 『동양미술론』, 우일사, 1980, pp.473-478.
4 작가 스스로 미국 공보관에서 본 독일 화집 속의 미래주의 작품에서 영감을 얻어 그렸다고 설명했다.

일제 강점기 일본의 신남화론에 자극받아 이론화된 것임에 비해, 김영기의 신문인화론은 김용준의 문인화론의 토대 속에서 서구 현대미술의 조형적 차용을 통해 이론화되었기 때문이다. 김용준의 문인화론을 토대로 추상화가 집단적으로 그려지는 것은 1960년대가 다 되어서야 가능했다. 이는 1960년 서세옥이 중심이 되어 제1회 묵림회 전시회를 개최하면서 드러났다. 이 전시회에는 서울 미대 1기생인 박세원을 비롯하여 장운상, 민경갑, 정탁영 등 16명이 참여했다. '묵림회'는 '먹의 숲'이라는 의미로, 진부한 껍데기를 벗고 민족 전통의 현대화를 모색하고자 결성되었다고 밝혔다. 특히 서세옥이 서양의 엑션페인팅 작품을 보고 서양의 작가들은 동양의 서예를 응용하여 현대화하고 있는데 진정 한국의 작가들은 무엇을 하고 있는 것인가 묻게 되었다고 밝히고 있듯이,[5] 이들은 엑션페인팅, 앵포르멜 미술에 자극을 받아 민족적 형식을 현대화하고자 했다.

서세옥은 문인화의 가장 핵심적인 코드인 수묵을 중심으로 삼는다는 의미로 '墨林會'라고 이름을 정하고, 서양 미술이 캔버스 안으로 물감을 스며들게 하지 않고 뱉어 내는 특징이 있는 것과는 다른 동양적 특징에 주목한다. 즉 먹이 종이 안에 번지고 스며드는 성격이 있음에 주목하여, 그러한 경향의 작품으로 묵림회를 이끌었다. 따라서 묵림회의 기본 성격은 서세옥의 「도심」, 「계절」, 민경갑의 「生殘 I」에서 보이듯이 필선의 강조보다는 화선지에 스며들고 번지는 먹의 느낌을 강조하는 것이었다. 추상 작품 이외에 구상적인 작품도 있었으나, 이 역시 먹 번짐의 효과를 의식하고 있음을 알 수 있다.

.......

5 김영나, 「山丁 서세옥과의 대담」, pp.133-134.

묵림회 작품들의 공통점은 대부분을 몰골기법으로 제작했다는 점이다. 몰골법은 문인화의 사군자에서 사용되는 기법으로, 문인화 양식의 대표적인 기법이라고 할 수 있다. 또 하나의 공통점은 묵림회 작품 안에는 편차와 다양성이 공존하나 많은 수의 작품들이 선(線)적인 작품을 하더라도 서구의 액션페인팅이나 서체 추상에서 보이는 강렬한 붓터치와 빠른 붓질에서 오는 속도감으로 강한 화면을 절제하였다는 것이다. 대신 화면에 먹이 차분하게 번지거나 이정애의「음과 양」, 서세옥의「零番地의 黃昏」과 같이 붓의 속도를 절제해 정제되고 절제된 화면을 추구했다.

그러나 묵림회 활동은 짧은 활동 기간과 회원들의 계속적인 변동 등에서 드러나듯이 이념적 결집력이 강했던 조직이라기보다는, 완고하고 고답적인 기존의 동양 화단에서 벗어나려는 심정적 동조로 결집된 모임이었다고 보아야 할 것이다.[6] 따라서 조형 이념상의 분명한 지향점을 공감하고 있었다고 볼 수는 없지만, 묵림회 출품작들에서는 먹의 번짐, 속도의 절제를 통한 정제된 화면의 구성과 이를 통해 드러나는 서예적 획과 먹의 자발성을 지향했다는 공통점이 발견된다. 이러한 묵림회는 1년에 2~3번씩 8회 전시를 하고(1964. 12. 21-25) 해체된다. 묵림회는 한국화에서 완전 추상 형식을 집단적으

.......

6 「강력한 발언이 부족」, 『조선일보』, 1960. 3. 26. "당시에는 작품을 출품할 무슨 전람회가 그렇게 많지가 않았습니다. 오직 묵림회가 한국화를 하는 젊은 작가, 그것도 말하자면 새로운 작업을 하고자 하는 의욕이 강한 사람들의 모임이었습니다. 거기에 출품하려고 개성적이라고 할까, 창의적이라고 할까, 과거의 하던 것이 아닌 새로움을 창출해 보겠다고 골똘히 생각해서 한 작품들입니다. … 대상을 나름대로 주관적으로 표현한 겁니다." 안동숙, 「인터뷰 – 오당 안동숙」, 『한국미술기록보존소 자료집1』, 삼성문화재단 삼성미술관, 2003, p.139.

로 시도했다는 점에서 미술사적 의의가 있지만, 이 그룹이 주로 민족적 형식 문제에 보다 집중했기 때문에 결국 매너리즘에 대한 문제의식들을 느끼게 되었고 세대 간의 차이도 발생하면서 해체되었다.

이 시기 묵림회의 성과는, 1960년대 이후 묵림회의 현실적 리더였던 서세옥이 국전 심사위원으로 참여하면서 추상미술 작품의 국전 수상이 늘어나기 시작하고 1970년 제19회 국전의 동양화에도 '구상', '비구상'의 구분이 생기는 등 제도의 변화가 본격화되면서 더욱 성숙된다.

이러한 20세기 문인화론에 토대를 둔 20세기 문인화의 창조는 서울대학교 동양화과를 중심으로 아카데믹한 계승을 지속해 오고 있다. 이는 크게 두 가지 양식으로 대변될 수 있는데, 신영상의 「律」에서 보이듯이 절제 속에서 서예적(書藝的) 획(劃)을 구축하는 방식과, 김호득의 「풍경」과 같이 석도의 '일획(一劃)'론에 토대를 두고 추사파의 일원이었던 조희룡의 유희적 필묵미를 계승하여 기운 생동하게 현대화해 내는 방식이다.

그러나 이 두 흐름 모두 서(書)와 화(畵)를 같은 뿌리를 둔 하나의 것으로 파악하고 화(畵)를 서(書)로 환원함으로써 그림을 한 점, 한 획의 집합체로 사고하며 서예(書藝)적 화면에서 하나의 획, 하나의 점이 곧 우주이며 이 우주적 기(氣)를 드러내고자 한다는 점에서 동일하다고 할 수 있다.

2) 향토주의의 현대화와 현대 진경

식민지 시대 조선미전을 통해 아카데미즘화된 조선 향토색 작품

의 특징은 해방 이후에도 대한민국미술전람회(이하 '국전'으로 약칭)를 통해 지속적으로 화단에 영향을 미치면서 민족 전통화되었다. 이는 조선미전에서 각광을 받으며 활동하던 작가들이 이후 국전의 심사위원으로 활약하면서 발생한 자연스러운 결과였다. 다른 한편으로 조선 향토색이 지니고 있었던 동양주의에 내포된 중농주의 요소가 해방 후에 우리나라가 급속하게 산업화·현대화됨으로써 도시민들의 고향을 향수하는 정서에 어필하여 사랑받음으로써 향토색 작품들이 계속적으로 존재 가치를 지닐 수 있는 토대를 제공했다. 이러한 일련의 과정을 통하여 조선미술전람회를 통해 창출된 향토주의가 해방 이후 내면화되면서 근대적 풍경이 민족 전통화되어 갔다.

계몽주의적 탈전통의식으로 전통과의 단절과 정체성 상실의 위기에 몰렸던 작가들에게 향토적(local), 민속적(folk) 전통 인식은 새로운 정체성 정립의 지평으로 인식되었다. 신진세대는 한편으로는 이국 취향과 지방색론을 경계하면서 한편으로는 일본에 의해 인식되기 시작한 향토주의를 민족적 정체성 형성의 한 계기로 활용하고자 했다. 조선 향토주의는 이러한 경계의식과 기대심리의 양면성 속에서 성장했다. 어쨌든 향토색 논의는 계몽주의의 자학적 탈전통의식의 굴레를 벗고 근대인이 아니라 조선인으로서의 자기정체성에 대하여 진지하게 생각하는 계기가 되었고, 여기에서 씨 뿌려진 신진 세대의 자기정체성에 대한 문제의식은 해방 후 한국적 감수성이 풍부한 작품들로 다채롭게 열매 맺게 되었다

향토주의의 전통화는 크게 두 가지 방향에서 진행되었다. 하나는 조선미술전람회의 인물화 계열에서 주류를 이루었던 향토적, 민속적 작품들이 박수근과 이중섭과 같은 작가들을 통해 해방 이후

현대화되었다. 다른 하나의 경향은 조선미술전람회의 산수화 장르에 만연했던 이상범 작품으로 대표되는 향토주의 작품들이 해방 이후 사경산수의 현대화를 통하여 진경산수의 맥락에서 재조명을 받으면서 부흥했다. 이러한 진경산수의 부흥 속에서 그 다음 세대들을 통해 현대 진경 운동과 수묵 운동이 집단적으로 이루어지면서 진경산수화의 민족적 전토의 현대화가 보다 본격화되었다.

조선미전 산수화 장르에서 만연했던 향토주의 작품들은 '사생'을 토대로 제작된 사경산수화라는 특징을 지니고 있었다. 이러한 향토색이 농후한 사경산수화들은 해방 이후에도 지속적으로 그려지면서 신남화적 요소가 탈각되고 진경산수론의 연장 속에서 해석되어 부각되었다.

1960~1970년대 박정희 정권의 통치 이념과 정책의 기조는 반공과 부국강병으로 대변되는 국가주의, 조국 근대화였다.[7] 박정권의 초기에는 경제개발로 대변되는 근대화가 강조되었던 반면, 1960년대 후반 이후에는 민족중흥이 강조되었다. 이는 민족주의 이념을 기반으로 한 정신근대화 운동이라고 선전되었다. 1960년대 경제개발 정책에서 강조된 것이 국력이었다면, 민족문화의 중흥은 경제개발의 정신적 원동력이 된다는 식으로 해석되었다. 실용주의적인 경제개발과 이념적인 민족문화 중흥은 국력의 신장과 조국 근대화를 위한 쌍두마차로 평가되어 정책이 실행되었다.[8]

이러한 분위기 속에서 국학(國學) 붐이 일어났고, 특히 1960년

.......

7 『30년』, 문화공보부, 1979, p.36.
8 오명석, 「1960-70년대의 문화정책과 민족문화담론」, 『비교문화연구』 4, 서울대학교 비교
 문화연구소, 1988, pp.147.

대 말부터 한국화에 대한 새로운 자각과 함께 한국화를 중심으로 한 미술 붐이 일어났다. 그 중 미술사 영역에서는 조선 후기 풍속화와 진경산수에 대한 관심이 촉발되었다. 한국화는 곧 산수화로 인식될 정도로 이른바 실경산수, 진경산수가 붐을 이루었다. 대표적인 작가로 이상범과 변관식의 산수화들이 재조명되었을 뿐만 아니라 대중적인 인기를 끌면서 활발히 매매되었다.

3) 김일성주의 미술론과 민족적 형식

이 시기 북한 미술계에는 스탈린식 민족 이론이 적극적으로 수입되었고, '민족적 형식에 사회주의적 내용'에 대하여 토론하면서 민족미술의 문제가 역시 '민족적 형식'에 대한 논의로 집중되었다. 토론은 논쟁을 거치면서 계급성에 기초한 민족 개념으로 정식화되었고, 이에 따라 봉건 착취계급의 미술은 배격하고 민중들의 채색화를 계승해야 할 민족 형식으로 정의했다.

이처럼 이 시기 남북한 미술계는 모두 당면한 민족미술 재건의 문제에서 '민족' 개념을 민족적 형식의 문제로 협소화했고, 전통미술을 '수묵'과 '채색'으로 분류하여 구분하는 미술사적 오류를 범했다. 북한은 민족 개념을 계급주의적 관점에서 사고했기 때문이며, 남한에서는 일제잔재 청산의 문제가 인적 청산으로 이어지지 못하면서 발생했다. 이러한 '민족미술'과 '전통미술'에 대한 동일한 개념적 오류 속에서 남북한은 '수묵'과 '채색'을 대립적 개념으로 파악하고 남한은 '수묵'을 북한은 '채색'을 '민족' 개념의 핵심으로 선택한다.

또한 북한은 '전통'의 핵심 요소로 혁명 전통을 상정하고 혁명의

역사를 전통화하기 시작했고, 이에 따라 '혁명 전통'을 주제로 한 미술작품 제작을 적극적으로 추동해 냈다. 그 과정에서 김일성이 권력 투쟁에서 승리하면서 항일무장 투쟁이 김일성 혁명 전통으로 대체되어 민족 전통으로 만들어지기 시작했다. 이에 따라 '민족' 개념의 분단이 가시화되기 시작했다. 이를 토대로 한 미술작품이 내부 반발 없이 제작되었다.

(1) 조선화와 민족적 형식의 문제

a. 전통개조론과 전통계승론 논쟁

북한의 초기 문예 정책의 이론적 바탕은 마르크스레닌주의에 기초한 창작 방법인 사회주의적 사실주의이다. 이는 1966년 제9차 국가미술전람회 전람회장에서 김일성이 미술가들에게 말한 담화문인 「우리의 미술을 민족적 형식에 사회주의적 내용을 담은 혁명적인 미술로 발전시키자」로 집결된다. 그러나 이러한 김일성의 교시는 스탈린이 문화 정책의 일환으로 이미 제기했던 바 있었다. 이는 잘 알려진 내용이다. 문제는, 민족적 형식에 사회주의적 내용을 담은 혁명적인 미술을 만들자는 테제 자체가 아닌, 이 테제의 토대 위에서 구체적으로 무엇을 계승해야 할 자신들의 민족적 형식으로 삼을 것인가에 있었다. 필자는 이 문제의 해답이 김일성의 교시에 의해 일시에 확립된 것이라기보다는 수년에 걸친 미술계 내부의 치열한 논쟁과 이론 투쟁에 의한 정리 작업을 통해 확립되었다고 파악했다.

북한 회화에서 고유성과 방향성이 정립되기 시작한 것은 북한 현대사에서 천리마 시대(1959~1966)를 거쳐 사회주의 건설기

(1966 이후)가 출발하는 것과 때를 같이한다고 보아야 할 것이다.[9] 이때 월북 화가 겸 이론가였던 김용준과 이여성은 '전통계승론'과 '전통개조론' 간의 논쟁을 촉발했는데, 북한의 본격적인 조선화 이론은 여기에서부터 출발한다.[10]

이여성은 월북 이후 『조선미술사개요』를 저술하여 사회주의 사회 안에서의 자신의 미술사적 입장을 명확히 했다. 이 책에서는 바뀐 사회체제를 반영하듯이 사회주의적 사실주의라는 기본 테제에 보다 충실하려는 의도가 부각되고 있으나, 그 기본은 전통화와 서양화의 집대성이라는 월북 이전 자신의 생각의 연장선에 서 있다.[11]

이여성은 월북 이후 『조선미술사개요』 서문에서 우리 미술사에서 사실주의는 20세기 초 서양화법의 전래로 진정한 길을 찾게 되었다고 주장한다. 이 책에서 그는 조선시대 회화의 일반적 특징을 나열하고, 결국 이 회화의 특징이 '화면의 평면성'으로 귀결된다고 보았다.[12] 이를 토대로 사회주의적 사실주의로 나아가기 위해서는 전통미술의 평면성을 극복해 줄 서양 화법의 수용이 필수적이라는 결론을 이끌어 낸다. 즉 새로운 시대에 맞는 신조선화는 전통의 토대 위에 존재하나, 전통미술의 긍정적인 면은 보다 발전시키고 부정적인 면은 서양화법 등의 국제적인 양식의 차용으로 해결하자는 것이었다. 실재로 이 같은 주장은 수묵보다는 채색을 주로 사용하고

.......

9 이태호, 「북한의 미술과 미술사연구 동향」, 『가나아트』, 1989. 5·6, p.100.
10 김용준은 서울대 동양화과 교수로 재직하다가 1950년에 월북하여 당시 평양미술대학 교수로 재직하고 있었고, 이여성은 여운형의 오른팔로 근로인민당 등에서 활동하다가 1948년경 월북하여 1957년 8월에는 김일성대학 역사학 강좌장을 역임하고 있었다.
11 박계리, 「이여성의 〈격구도〉」, 『마사박물관지』, 마사박물관, 1998.
12 리여성, 『조선미술사개요』, 국립출판사, 1955, p.210.

서양화적인 원근법과 명암법을 채용한 월북 이전 자신의 작품 양식과 동일한 방향이라는 점에서 일관된 것이기도 하다.

그러나 그의 논의는 김용준 등에 의해 곧 민족 전통의 부정과 서구 미술에 대한 사대주의로 해석되었다. 그럴 수밖에 없었던 것은 그가 민족회화의 특징이라고 열거한 것들이 실은 조선 말기 김정희 일파의 문인화론의 특징에 국한되는 것이기 때문이다. 한국 미술사에 대한 해박한 지식을 소유하고 있던 그가 실재로 조선화를 이와 같이 편협하게 이해했다고 볼 수는 없다. 그는 이미 월북 이전에 조선화의 풍부하고 다양한 전통을 이해하고 있었음을 월북 이전 역사화 작업을 통해 보여 주었다. 따라서 조선화의 평면성에 대한 단점의 부각은 자신의 동·서양화 집대성론과 전통회화 개조 당위성을 역설하기 위한 약간의 도식화로 이해해야 할 것이다. 이여성의 견해는 전통의 개조 혹은 비판적 계승이라는 정당한 문제의식에서 출발한 것이었으나, 기본적으로 전통 인식에 있어 서양화법적 접근에 과도하게 의존함으로써 사대주의, 교조주의라는 비판의 여지를 남겨두었다. 그리고 마침내 1961년 제4차 조선노동당대회를 전후하여 김용준 등에 의해 민족 전통을 부정하는 민족 허무주의, 서구 미술을 추종하는 종파 사대주의로 낙인찍혀 학계에서 청산되고 만다.

문인의 정신세계에 바탕을 둔 선조(線條) 중심의 수묵화를 토대로 조선화를 확립하고자 했던 김용준은 이러한 이여성의 동·서양화 집대성론 비판의 맨 앞에 섰다. 서양화법의 도입을 위해 전통화법의 제한성을 지적한 이여성에 맞서서 수묵화법을 고수하고자 했던 김용준은 전통화법 우월론으로 반론을 제기하기 시작했다.

먼저 김용준은 전통회화가 사실주의적 요소가 약하다는 이여성

의 견해는 사실주의 전통을 오해한 것이라며 비판했다. "전통 수묵화가 원근도 입체감도 명암도 없는 '화면의 평면성'이라고 고집할 수 있겠는가?"라고 반박하면서 전통회화 속에서도 사실주의 전통을 찾을 수 있음을 지적했다.[13]

김용준은 더 나아가 사의적 문인·수묵화에 있어서조차 일정 수준의 사실주의는 필요 불가결한 요소였음을 강조했다.[14] 여기서 김용준은 형사(形似=외면적 형상의 묘사)와 사의(寫意=내면적 뜻의 표현)의 절대적 대립을 부정하면서 사물의 형태 처리가 일정 정도 담보된 조건에서는 그 사물의 본질, 즉 뜻을 그리는 사의적 방법이 사물의 진실성을 고양시킬 수 있다고 주장했다. 우리는 여기에서 사의가 단지 사실 묘사에 대립하는 것이 아니라 사실 묘사의 높은 단계로 공존할 수 있는 것으로 이해되고 있음을 알 수 있다. 또한 사의적 문인화는 그 봉건적 제약성에도 불구하고 사실주의적 기초를 지닌 회화로 긍정적으로 이해되고 있음을 파악할 수 있다. 김용준의 이러한 주장은 문인화의 우월성과 계승의 당위성을 논증한 것으로 이여성에 대한 비판의 전제가 되고 있다.

김용준은 이러한 전통 우월론의 입장에 있었기에 이여성의 『조선미술사개요』에 나타난 그의 오류를 비판할 수 있었다. 1960년에 이루어진 비판의 요지는 역사의 왜곡과 사실주의 전통의 왜곡, 종파적 사상의 전파 세 가지였다.[15] 이여성의 오류에 대한 김용준의 비판

.......

13 김용준, 「회화사 부분에서의 방법론적 오류와 사실주의 전통에 대한 왜곡」, 『문화유산』, 1960. 3, pp.71.
14 김용준, 「우리 미술의 전진을 위하여」, 『조선미술』, 1957. 3, pp.3-4.
15 김용준, 「사실주의 전통의 비속화를 반대하여(1)」, 『문화유산』, 1960. 2, p.81.

은 이듬해 발표된 「조선로동당 제3차 대회 이후 민속학과 미술사 분야에서 거둔 성과」에서 다시 한 번 핵심적으로 요약되었다.[16] 그는 조선시대 회화의 제 양상을 계급적 관점에서 접근하여 문인화를 청산하려고 하기보다는 양식적 관점에서 접근하여 이를 포용하려고 했다. 이러한 점에서 전통회화 안에서 부정적인 요소를 부각시켜 이를 국제적 양식을 통해 극복하는 데 초점을 맞추었던 이여성의 '전통개조론'적 입장과는 근본적으로 대립된다고 파악된다.

민족 허무주의와 사대 종파주의에 대한 비판으로 논쟁의 승리를 확보한 김용준은 이미 1950년대부터 북한의 화단에 막강한 영향력을 미치고 있었으며, 사의를 강조하는 수묵 중심으로 조선화를 현대화하려는 김용준의 관점이 당시에는 북한 미술계의 주류로 받아들여지고 있었다.

b. 김일성주의의 확립과 수묵-채색 전통 이분법 논쟁

1957년에 개최된 '제4회 조선 인민군 창건 5주년 기념 문학 예술상'의 조선화부 2등에 김용준, 3등에 리석호가 수상한 사실은 사의를 강조하는 수묵화 중심의 전통관을 북한의 미술계에서 폭넓게 받아들이고 있었음을 알려 준다. 그러나 엄밀한 의미에서 1960년과 1961년의 사상 투쟁을 통해 전통회화의 우월성과 그 계승·발전의 당위성이 입증되었을 뿐 다양한 전통회화 중 어디에 정통성을 부여해야 하는가에 대해서는 아직 구체적 논의가 되지 않은 상태였다.

········

16 김용준, 「조선로동당 제3차대회 이후 민속학과 미술사 분야에서 거둔 성과」, 『문화유산』, 1961. 4, p.15.

다시 말해 아직까지는 전통이나 주체성의 구호 아래에서 수묵화를 포함한 다양한 양식이 공존할 수 있는 시대였으며, 현재 우리가 흔히 알고 있는 채색화 위주의 매우 제한적이고 협애한 조선화 전통관은 아직 그 전형이 확립되지는 않은 단계라고 할 수 있다.

1961년 전통개조론의 퇴장을 기점으로 미술사적 논쟁 구도는 전통 개조와 전통 계승의 전선에서 그럼 어떠한 전통을 계승할 것인가라는 문제를 중심에 놓고 신속하게 재편되어 갔다. '반복고주의'의 기치를 내건 1962년 김일성의 소위 3월 11일 교시는 수묵화 전통론에 대한 채색화 전통론의 파상적인 공세의 신호탄이 되었다. 이때 한상진, 조준오와 같은 채색화 전통론자들은 김용준을 직접 겨냥하지는 않았지만 그의 영향 아래 있던 이능종, 김무삼의 수묵화 전통론을 복고주의로 집중 공격했고, 이들 논쟁을 통해 김용준, 이팔찬 등 평양미술대학을 중심으로 한 수묵화 전통론자들은 급속히 몰락했다.

① 김일성의 3·11교시와 반복고주의 투쟁의 촉발

김용준의 수묵화 전통론은 1960년대 초에 이능종, 김무삼 등에 의해 적극적으로 수용되기도 하고 한상진 등과 같이 비판적으로 수용되기도 했지만, 그 계급적 한계에도 불구하고 역사적 의의는 아무도 부정하는 사람이 없었다. 후일 반복고 투쟁의 선두에 서는 한상진의 1962년 3월 논의는 문인화론의 제한성에도 불구하고 의의를 평가하고 있었던 당시 북한 미술사학계의 분위기를 잘 보여 준다.[17]

.......

17 한상진, 「조선미술사 개설」, 『조선미술』, 1962. 3, p.34.

한상진은 문인화의 제한점을 비현실성, 채색화 홀시, 회화적 독립성 무시로 정리했는데, 여기에는 리얼리즘적 관점뿐만 아니라 회화적 자율성에 대한 모더니즘적 사고도 반영되어 있다. 나아가 그러한 제한성에도 불구하고 화가의 의경과 시의를 표현하고 사물의 본질을 파악하는 데서 문인화의 의의를 적극적으로 인정하고 있다. 그런 의미에서 3·11교시 이후 천편일률적인 문인수묵화 비판과는 구분되는 견해를 드러내 주어 주목된다.

김일성의 1962년 3월 11일 교시는 이전까지의 미술사학계의 분위기를 일변시켜 김용준계의 문인수묵화 전통론뿐만 아니라 수묵화에 대한 비판적 용인론마저 배척하게 만든 것으로 보인다. 원래 1962년 3월 11일 김일성의 교시는 음악의 발전 방향과 창작에서 민족유산을 혁신적으로 계승할 데 대한 문제에 대하여 언급하면서, 부르주아 음악의 침습에 반대하며 음악의 당성, 계급성, 인민성을 철저히 고수할 것을 강조한 것이었다. 이는 민족유산을 계급적 관점에서 파악하여 계승할 것과 척결할 것을 구분하라는 것으로, 미술계에서도 이에 자극을 받아 전통미술을 계급적 관점으로 파악하여 부정적인 면과 계승해야 할 긍정적인 면으로 분리하려는 움직임이 재촉발되었다. 1962년 5월 조선문학예술총동맹 조선미술편집위원회는 김일성의 3·11교시에 따라 미술 분야에서도 반복고주의 투쟁을 선언했음을 밝히고 있다.[18]

이여성의 서양화법 수용론은 사대주의로 청산되었지만 그의 전통에 대한 계급적 구분법은 유효했다. 이에 따라 구체적으로 김용준

.......

18 「조선화 창작에서 새로운 전진을 위하여」, 『조선미술』, 1962. 5, pp.10-11.

의 이름이 거명되지는 않았지만 전통미술을 계급적으로 구분하지 않고 포괄적으로 긍정하며 계승·발전시키려던 김용준의 논리는 복고주의라는 멍에를 뒤집어쓰게 되어 커다란 타격을 받았다.

이에 김용준은 수묵화 전통론을 옹호하기보다는 자신이 복고주의자가 아님을 증명하는 일종의 자가사상 검증성 논문을 발표하면서 논쟁의 중심에서 뒤로 물러선다. 이때가 1962년 7월에서 9월까지이다. 김용준은 「조선화의 채색법」이라는 논문을 통해 종래의 수묵화 전통관을 다음과 같이 수정하고 있다.[19] 이 논문에서는 그가 저술한 『조선화기법』(1959)이 "색묘법에 대한 문제를 놓친 중요한 부족점"을 보충하기 위해 쓰였다고 인정하고 있는데,[20] 내용적으로는 굴욕적 자기비판의 성격이 강한 것으로 보인다. 물론 엄밀히 말해서 김용준은 자신의 수묵화 전통론을 수정하지 않았다. 종래의 자신의 견해를 수정하는 대신 채색화의 다양한 기법을 나열하고 이 시점에서 자신이 채색화 전통론을 주장할 수밖에 없는 이유를 설명하고 있다. 그가 찾은 것은 곧 자신의 논리가 아니라 시대의 요구였다. 즉 천리마 시대는 채색화 전통을 계승할 것을 요구하고 있다는 것이다. 형식이야 어찌되었든 이러한 자기비판의 수용을 통해서 김용준과 리팔찬 등은 실질적으로 숙청되었으며, 그들의 사의적 문인수묵화 전통론은 이미 이론적으로 파산된 것이나 다름없었다.

.......

19 김용준, 「조선화의 채색법(1)」, 『조선미술』, 1962. 7, p.39.
20 리재현, 『조선역대미술가편람』, 평양: 문학예술종합출판사, 1999, p.247.

② 조선화분과 연구토론회와 한상진·조준오의 이능종·김무삼 비판

이듬해 정월에 개최된 조선화분과 연구토론회에서는 본격적인 수묵-채색 전통 논쟁이 전개되었다. 그러나 이미 김용준이라는 이론적 구심의 지지를 상실한 수묵화 전통파는 채색화 전통파의 파상 공격에 변변한 반론 한 번 제기하지 못한 채 미술사학계에서 청산될 수밖에 없었다. 구체적인 인명이 기록되어 있지는 않지만, 김용준과 리팔찬을 대신하여 평양미술대학의 동료 교수였던 한상진과 김일성대학 역사학부 출신으로 이여성의 학문적 계통을 잇는 조준오가 이 토론을 주도했던 것으로 생각된다. 여기에서 수묵화는 미술을 천시하던 문인들의 주관주의적 취미에서 형성된 것이므로 그대로 답습해서는 안 된다고 하면서 계급적 관점에서 비판되었다. 또한 현실이 현재 요구하는 사회주의적 사실주의 미술은 혁명적 내용·낙천적 감정에서 출발해야 하며 이를 위한 필수적 형식이 바로 채색화임이 토론을 통해 명확해졌다. 대상을 사실적으로 묘사하기 위해서는 형태뿐만 아니라 색채도 사실적으로 표현해 내야 하기 때문이다. 더나아가 조선화는 전통에 입각하되 현실에 맞게 혁신해야 하며 이때 외국의 진보적인 예술의 성과가 도움이 된다면 섭취할 수 있음에 합의했다. 조선화의 안료나 재료를 다양화하자는 것에도 합의하여, 색채를 다양하게 구사하기 위하여 수채화구, 템페라, 포스터 칼라 등을 효과적으로 응용할 것과 종이도 화선지 외에 각종 종이나 천을 광범위하게 사용할 것을 강조했다.[21]

........

21 「채색화의 발전을 위하여 – 조선화 분과 연구 토론회」, 『조선미술』, 1963. 1, pp.6-8.

1963년 1월 조선화분과 연구토론회에서 수묵화를 척결해야 할 조선시대 문인들의 계급 미술로 규정하여 비판하고 채색화 중심 전통계승론이 승리한 뒤, 김용준과 함께 평양미술대학에서 교편을 잡고 있던 한상진은 『조선미술』에 리능종이 연재했던 미술사 서술을 문제 삼으며 복고주의적 편향에 대해 아래와 같이 대대적인 비판을 가했다.

> 평론가 리능종을 비롯한 복고주의에 사로잡힌 일부 동무들은 조선화의 이 엄연한 력사적 사실을 왜곡하면서 조선화의 가장 중요한 표현수단이 마치 수묵 또는 수묵담채인 것처럼 왜곡하였을 뿐만 아니라 조선화의 민족적 특성도 이에 의하여 구현되는 것으로 주장하여 왔다. … (중략) … 이렇듯 우리나라 회화 발전사에서 먹색을 위주로 하는 수묵화와 그와 사상적으로 호상 내통한 '문인화'는 인민들로부터 고립된 극소수의 봉건 량반계급들의 미학적 견해와 취미를 반영한 회화의 한 류파이다. 때문에 수묵화와 '문인화'가 오랜 력사를 가진 우리 회화 예술의 주되는 사실주의적 전통으로 될 수 없음은 자명한 일이다.[22]

봉건 지배계급과 "사상적으로 내통한" 계급적 형식으로서의 수묵화는 예전처럼 하나의 회화사적 양식으로 용인될 수 없었다. 더욱이 수묵화 전통론은 현재도 "채색화의 전통을 홀시"하고 있으므로

.......

22 한상진, 「민족고전평가에서 나타난 편향평론가 리능종의 미술 고전 작품 해설문을 중심으로」, 『조선미술』, 1963. 3, pp.50-51.

더욱 용납될 수 없었다. 수묵-채색의 형식적 이분법은 지배-피지배의 계급사관이 적용되면서 도저히 어울릴 수 없는 적대적 계급과 그들의 이념을 반영하는 것으로 해석되었던 것이다. 심지어는 문인화의 특징이라기보다는 동양화의 일반적 특징의 하나인 "선조(線條)" 중심 개념 역시 복고주의로 준엄한 비판을 면할 수 없었다. 모필과 그 운용을 통해 도출되는 선묘의 특질은 꼭 문인화가 아니더라도 지필묵을 매체로 하는 동양화 일반의 특징으로 널리 인정되는 것이다. 이제 막 김일성종합대학(역사학부)을 졸업한 30대 초반의 조준오는 평양미술대학 내 김용준 계열을 지칭한 듯 비판을 쏟아 냈다.[23] 단지 하나의 회화 형식에 불과했던 수묵화나 선조화에는 심오한 사상적·계급적 의미가 부여되었고, 가설에 불과했던 수묵-채색의 이분법은 지배-피지배계급의 계급사관의 뒷받침 아래 기정사실화되어 수묵화 전통 청산과 채색화 전통 계승의 이분법론이 확립되었다. 얼핏 이여성의 논리와 유사해 보이지만, 이여성의 경우 사실주의 전통을 우리 미술사에서 찾아내려는 노력보다는 서양화법의 도입을 통해 극복하려다가 사대주의로 비판·청산되었다면, 한상진은 사실주의 전통 계승이라는 관점에서 채색화의 계승과 발전이라는 점에 논의의 무게를 실었다는 점에서 차이를 보인다.

　　1962년에서 1963년의 논쟁을 통해 구체화된 전통 해석은 1965년 한상진과 조준오 공저 『조선미술사』에서 집대성되고 유명한 1965년 3월 11일 조선미술박물관에서의 교시와 1966년 10월 16일 제9차 국가미술전람회에서의 교시로 정식화되는데, 결국 이것이 김

　......
23　조준오, 「미술평론에서 복고주의를 반대하여」, 『조선미술』, 1963. 3, pp.52-54.

일성주의 미술 전통론의 핵심이 되었다. 훗날의 공식적인 역사는 이때의 논쟁을 다음과 같이 기록하고 있다.

　　그러나 반당반혁명분자들은 조선화의 묵화가 마치 전통적인 형식으로 되는 것처럼 이를 장려하고 채색화를 그리지 못하게 하는가 하면 과거 민족미술유산들에서 별로 찾아볼 것이 없다는 식으로 두 극단에서 편향을 범하게 하였다.[24]

　　김용준과 이여성의 양 편향과의 사상 투쟁 속에서 김일성주의 전통관, 즉 민족문화유산에 대한 태도와 관점이 확립되었다는 것이다.

2. 미술에서의 민족 개념과 국가주의

1) 국가주의와 미술에서의 민족 개념과 형식

　　1963년 12월 남한에서도 박정희 시대에 들어서면서 정부 차원에서 민족, 민족문화, 민족정신에 대해 강조하면서 '민족' 개념은 다시 미술 문화 정책의 중심으로 등장했다. 근대화와 경제개발이라는 명목하에 강력하게 진행된 근대화에 대한 국가 정책과 '민족' 개념이 결합되기 시작했다.

.......
24 『미술영도사1』, p.102.

박정희 시대의 한국식 민주주의, 민족적 민주주의는 근대화와 더불어 '민주주의' 실현을 요구하는 시민 사회와 정치권의 요구가 고조되자 이에 대항하여 '민족' 개념을 내세웠다. 이는 서구적 민주주의 개념과 한국적 민주주의 개념으로 민주주의 개념을 대립적으로 이분법화하여 한국적 민주주의 개념에 '민족' 개념을 결합하여 정권의 '민족주의' 개념을 정통화시키고자 하는 일련의 움직임과 관련된다.

물질적인 서구적 민주주의와 대립하여 한국적 민족적 민주주의는 정신적인 것이라는 강조 속에서 정신문화연구원을 발족시키고, '민족 전통'의 호출을 통해 현재의 한국적 민주주의의 발전 방향을 제시하고자 했다. 1969년 덕수궁미술관 흡수 및 1972년 신축 건물 개관을 통한 국립중앙박물관 체제의 구축, 문예진흥원, 정신문화원 설립, 문화재관리국의 설치, 문화재보호법 제정 등 일련의 제도가 구축되었다. 문예진흥원에 의해 민족기록화 제작, 새마을화 제작 등 대규모 정부 지원으로 대형 미술 문화 진흥 프로젝트들이 추진되었다. 정부 주도 아래 고고학적 발굴 작업이 본격화되어 무녕왕릉, 천마총 등 발굴이 이루어졌으며, 「한국미술 5000년전」 등 국가적 차원에서 대규모 해외 순회 전시가 시도되었다.

1969년에는 국립현대미술관이 설립되었는데, 이 설립은 애초에 '민족문화 중흥'의 초석을 다지기 위해 문공부를 신설하면서 문교부가 주관하던 국전 업무를 문공부에 이관하고 이를 담당케 할 목적으로 이루어졌다.

또한 1964년 박정희 공화당 정권은 5·16 기념상을 수상한 수상자의 상금 기탁을 기념하여 중앙청에서 광화문을 이어 남대문, 한강

대교에 이르는 길에 민족 애국선열 조상을 동상으로 제작하여 세워 놓았다. 이때 박정희 대통령은 사비를 내서 광화문에 이순신 동상을 세워 자신의 이미지를 결합했다. 이후 이순신 동상은 전국에 세워진다. 1966년에는 당시 공화당 의장이자 5·16 민족상 재단이사장인 김종필에 의해 착안된 '민족기록화 제작발족위원회'가 발족하여 1967년에 민족기록화제작사무소가 설치되는 등 조직적이고 체계적으로 진행되었다. 전승편, 경제편, 구국위업편 등으로 나눠 작업이 이루어졌다. 새마을 운동에 대한 작품이 포함되어 있는 경제편의 예에서 보듯이 이 '민족기록화'는 박정희 시대의 치적을 기록한 것이다. 따라서 '민족' 개념은 박정희 시대의 국가주의와 직접적으로 연관된다.

제3공화국과 제4공화국의 통치 이념과 정책의 기조는 반공과 부국강병으로 대변되는 국가주의와 조국 근대화였다. 제3공화국 시기에는 경제개발로 대변되는 근대화가 강조되었던 반면, 유신체제에서는 민족중흥이 강조되었다. 이는 민족주의 이념을 기반으로 한 정신 근대화 운동이라고 선전되었다. 국민교육헌장과 가정의례준칙 등에서 표현된 이러한 이념은 1970년대 초 유신 이념과 새마을 운동 정신으로 정형화되었으며, 이 시기 문화 정책을 지배한 이념이기도 했다.

박정희의 역사 인식은 우리의 역사를 패배의 역사, 문약(文弱)의 역사, 타율의 역사, 모방의 역사로 인식하는 식민사관과 맞닿아 있다. 그는 이러한 식민사관을 극복하는 대신 이러한 역사를 없애 버리려고 했다. 구체적으로 우리의 역사와 전통 전반을 부정적으로 인식하는 가운데 유독 이순신과 세종대왕을 강조했고, 그들을 성군, 성

웅으로 규정했다. 이러한 속에서 1966년 8월 15일 애국조상건립위원회가 발족되었다. 이와 같이 제3·4공화국은 전통론을 통치 이념과 결합하여 정책화하는 데 천착했다. 이순신, 강감찬, 을지문덕, 김유신과 같이 외적을 무찌르거나 통일에 기여한 조상들이 이 시대에 본받아야 할 선현으로 국가에 의해 선택되었다. 특히 삼국 통일의 공헌자인 김유신 장군을 시청 앞에 세워 말을 타고 지금 북진 통일을 위해 북으로 쳐들어가고 있는 자세로 제작했고, 을지문덕 장군은 김포공항에서 서울로 들어오는 첫 관문인 한강대교에 북을 향해 높이 칼을 뽑아 든 형태로 세워 반공 이데올로기를 적극적으로 표상했다. 또한 청소년들에게 호국의식을 심어 주기 위해서 "국가와 사회를 위하여 자기 한 몸을 바친" 유관순의 영웅담을 강조했다. 이와 같이 선별한 역사적 영웅들의 목록이 애국선열조상건립 선열 목록과 많은 부분 일치하고 있다는 사실은 단순한 우연으로 보기 어렵다.

1967년에 발표되기 시작한 민족기록화 제작은 1974년 문예중흥 계획의 발표와 더불어 더욱 체계화된 국가사업으로 진행되어 갔다. 이 시기에 강화된 전통문화 정책과 발맞춰 근현대사만을 대상으로 하던 주제를 1970년대에는 고대사와 중세사까지 확장했다.

이러한 1960~1970년대의 문화 정책은 단지 박제화된 관제 문화를 만들거나 탈정치화된 대중을 창출하는 소극적 수단이 아니라 국가주의와 민족문화 담론을 지배적 이데올로기로 자리 잡게 하기 위해 국가가 문화 영역에 적극적으로 개입하는 수단이었다. 이러한 정책을 통해 1961년 문화재관리국 설치, 1962년 문화재보호법 제정, 1966년 애국선열조상건립위원회 설치, 1968년 문화공보부 발족, 1969년 문화재개발 5개년 계획 시행, 1974년 제1차 문예중흥 5

개년 계획 착수를 비롯한 대규모 문화재보수정화사업이 착수되는 등 문화 정책이 쏟아져 나왔다. 또한 정권에 의해 촉발된 전통성과 주체성에 대한 담론의 장을 토대로 사학계를 비롯한 각계에서 주체적 전통에 대한 토론이 이어졌다. 내재적 근대화론도 그 일례이다. 이에 따라 미술사학계에서도 주체적 전통으로 분류되는 진경산수, 풍속화, 민화 전통이 재조명되며 연구에 활기를 띠기 시작했다.

1970년대 민화에 대한 관심이 크게 높아지면서 조자용, 김호연, 김철순 등에 의해 민화가 활발하게 소개되기 시작했다. 이들은 연구 성과를 통해 민화를 고구려 고분벽화 등이 기층화된 우리나라 고유의 겨레그림으로 부각시켜 냈다. 이러한 주장은 식민주의 사관의 극복 문제와 함께 당시 제3공화국이 표방했던 '민족 주체성 확립' 정책에 추수되어 더욱 확대된 것이다. 이들의 연구 성과는 민족주의 사관 중에서도 편협한 국수주의 경향에 맥을 대고 있었다는 데 근본적인 문제가 노정되어 있었다. 더구나 이러한 민화관(民畵觀)은 정통화(일반 그림)에 대한 부정적 인식에 토대를 두고 양자를 대립적으로 이분화한 흑백 논리의 관계에서 설정된 것이기 때문에 적지 않은 후유증을 남겼다. 그러나 이제 본격적으로 대학이라는 상아탑 속에서 시스템을 갖추기 시작한 미술사학계에서 명품 위주의 양식사론이 주요한 방법론으로 자리 잡기 시작하면서 '민화'는 연구 대상에서 제외되었다. 따라서 미술사학계에서 20세기가 탄생시킨 '민화'라는 용어의 학문적 검토가 방기되는 동안 벌어진 '민화' 붐 속에서 '민화'라는 용어가 대중들 속에 전통화되어 갔다.

한편 1965년 한일협정으로 일본과의 외교 관계가 20년 만에 재개되면서 우리 고미술품 수집 붐이 일어났다. 특히 민화, 도자기 등

의 민예품들이 일본인들에게 각광을 받았으며, 이러한 시장 상황은 현장에 영향을 주었다.

이러한 분위기 속에서 야나기 무네요시의 '조선미술 특질론'에 대한 재검토가 시작되었다. 야나기 무네요시의 미론은 식민지 시대부터 우리 미술계에 비판 없이 수용되었고, 그 중 그의 '비애의 미'에 대한 비판은 그가 작고하고 난 이후인 1968년에 일본에서 재일교포 김달수에 의해, 국내에서는 1969년 김지하에 의해 본격화된다. 야나기 무네요시에 대한 비판이 활발히 진행되던 1970년대에 그의 저서 4권이 번역 소개되었고, 이후 그의 저서 10여 권이 번역 출판되었다. 이를 통해 야나기 무네요시에 대한 논의가 보다 성숙해졌다. 그러나 야나기 무네요시의 '조선미술 특질론'을 넘어서 그의 민예론에 대해 국내 연구자들이 인식하기 시작하게 된 것은 1980년대 후반에 이르러서이다.

'한국미술의 특질', '전통'에 대한 거대 담론은 미술 현장도 장악하기 시작했다. 민화 또는 민예 전통의 현대화 작업이 하나의 시대 흐름으로 자리 잡았다. 앞의 향토주의의 현대화에서 이미 살펴보았듯이 민화의 현대화 작업과 관련된 김기창, 박생광 작품의 부각이 이 시기 일이었다. 이러한 현상은 국전에서도 나타났는데, 눈에 띄는 작품은 1970년 제19회 국전에서 대통령상을 수상한 김형근의 「과녁」이다. 이 작품은 궁도의 목표를 통해 우리 민족의 강인한 정신력을 잘 표상해 냈다는 평가를 받았다. 이는 국가의 문화 정책이 국전에 어떻게 반영되었는지 알려 준다. 뿐만 아니라 1973년부터는 전국대학문학예술 축전의 일환인 대한미전을 '일반 작품부'와 '새마을 운동 주최 작품부'로 나누어 대학생들로 하여금 새마을 운동의

성과를 자발적으로 그려 내도록 유도하기도 했다. 그러나 이 속에서도 전통적 삶의 다양한 흔적이 녹아 있는 농촌 현장이 새마을 운동을 통해 획일화되어 가는 것을 목격하고 사라지는 것들에 대한 애착을 담담히 사진기로 담아낸 강운구와 주명덕 작품이 1970년대의 무게를 버겁지만 지탱하고 있었다. 그러한 관점에서 김학수의 역사풍속화 작업도 주목된다.

박서보는 "70년대의 위대성은 우리의 정신적 전통으로 복귀하여 새로운 시각으로의 접근이 가능했다는 점이다."라고 술회했다. 실제로 1970년대 무렵부터 '전통'과 '근대'를 함께 고민하는 여러 심포지엄이 문화계에서 개최되기 시작했다. 이러한 움직임이 1960년대까지 잔존하던 식민지적 관점 또는 1960년대 화단을 지배하던 서구 지배적 관점을 극복해 낼 수 있는 자극제가 되었다는 사실 또한 부정할 수 없다는 아이러니를 내포하고 있다. 많은 화가들이 이러한 분위기 속에서 '전통의 재발견'이라는 화두에 은연중 기대를 걸었다고 회고하고 있다. 이는 이 시기 국제전 진출이 보다 활기를 띠었던 것과도 연관된다.

1970년대 초에는 원로 동양화가를 중심으로 거래되던 미술 시장이 유화 장르로 확대되었으며, 이를 계기로 화랑들이 개설되고 장르별 잡지들이 경쟁적으로 창간되었다. 1966년 창간된 『공간』을 비롯하여 『현대미술』(1974), 『미술과 생활』(1977), 『한국미술』(1975), 『계간미술』(1976), 『미술평론』(1977), 『선미술』(1979), 사진 분야의 『영상』(1975), 『디자인』(1976), 『꾸밈』(1977) 등이 창간되면서 세계 미술에 대한 정보가 보다 빠르게 화가들에게 전달되었다. 뿐만 아니라 「베니스 비엔날레」, 「상파울로 비엔날레」, 「파리청년작가전」에의

참가 작가 파견을 통해 빈번한 국제 교류가 이루어지기 시작한 시기도 1970년대이다. 이러한 국제무대 진출이라는 과제는 작가들에게 한국적 정체성에 대한 물음을 던져 주었다. 특히 이 화두는 매체 자체로 정체성을 드러낼 수 없었던 유채 작가들에게 더 진지하게 그리고 더 시급하게 다가왔던 듯하다.

특히 당시 국제전을 통해 부각되고 있었던 누보 레알리즘, 하드-에지 경향을 민화적 조형성으로 접근하는 방식 등 국제적 감각을 유지하면서 전통성을 가미해 국제 사회에서 서구 작가들과는 다른 화면을 창조해 내고자 하는 의식이 만연했던 시기가 1960년대 후반의 상황이었다고 판단된다.

이 속에서 이브 클라인(Yves Klein), 엘스워스 켈리(Ellsworth Kelly), 루치오 폰타나(Lucio Fontana), 로버트 라이만(Robert Ryman) 등의 작가에게 영향을 받은 작가들도 등장하지만, 이를 한국적인 감성으로 어떻게 번안할 것인가에 대해서 고민하는 작가들도 늘어났다. 특히 당시 부각되고 있었던 민화, 민예 전통을 차용하여 작품을 현대화하고자 하는 시도가 눈에 띈다.

1960년대 후반 김창열의 「제사」, 박서보의 「巫祭」, 「원형질」, 윤명로의 「M.10」, 전성우의 「색동 만다라」, 하종현의 「탄생 B」, 「부적」, 이승택의 「성황당」 등은 당시 미술가들이 이러한 시대 분위기 속에서 '국제성'과 민예·민화·민속연희 '전통' 사이에서 자신의 작업의 정체성과 지향성을 실험해 보고 있었다는 것을 알 수 있게 한다.

이처럼 1960년대 서구 모더니즘 미술의 직접적인 유입과 파리에 유학했던 김환기, 김홍수, 권옥연, 이세득, 박서보와 미국에 유학했던 전성우, 김봉태, 최욱경의 귀국이 이어지면서 국제주의 흐름

속에서 타 문화와 직접적으로 접촉하고 경쟁하면서 다시 민족성에 대해 고민하는 미술계의 흐름도 존재했다. 반면 실험미술이 확산되면서 상대적으로 제도화된 앵포르멜과 민족주의적 미술 경향을 비판했다. 문예중흥기에는 한국식 민주주의 실현이라는 정치적 구호 속에 백색, 한지를 강조하는 국수적 민족주의가 이슈가 되었다.

2) 주체사상과 미술론

(1) 민족미술의 개념과 조선화를 토대로 한 민족적 형식

1968년 이후 북한에서는 주체문예 이론이 확립되어 감에 따라 사회주의 민족미술 개념이 주장된다. 여전히 유화가 중심이었던 미술계가 비판되면서 "조선화를 기본으로 하여 우리의 미술을 발전시켜야" 한다면서 '민족미술'의 개념이 '조선화'로 대치된다. 이러한 현상은 이후 현재까지 이어지는 북한 미술계의 '민족미술' 개념의 주요한 특징이다. 미술의 모든 장르의 '민족성'은 '조선화'의 미학을 토대로 발전시킴으로써 발현된다. 따라서 '민족미술'의 개념은 '조선화'의 미학적 우수성을 무엇으로 어떻게 정의할 것인가와 긴밀히 결합된다.

이 과정에서 주체사상이 확립되어 감에 따라 전 시대에 계급주의 관점으로 '민족' 전통을 바라보던 시선은 점차 극복되어 간다. 이는 1973년『정치사전』에서 '민족' 개념이 탈스탈린화되면서 1953년『대중정치용어사전』에서부터 보였던 민족 개념, 즉 "민족이란 사회 발전의 일정한 단계에서 언어, 지역, 경제생활 및 문화의 공통성에 의하여 력사적으로 형성된 사람들의 집단"에서 '경제' 공통성 부

분이 삭제되고 '피줄'이 추가되는 과정과 관련된다.

주체사상에서 주체의 개념이 '민족 정체성'의 개념과 긴밀히 연관되면서 이전 시대 계급 관점에 의해 지배계급을 민족 개념에서 제거해 내던 협소한 민족 개념을 폐기하고 언어와 핏줄, 지역과 문화 공통성이 있으면 모두 같은 민족이라고 정의하게 된다. 이에 따라 미술에서도 봉건 착취계급의 미술문화이기 때문에 민족 전통에서 배제했던 문인화와 같은 전통이 복권된다. 그러나 그 과정이 하루아침에 선언적으로 되었던 것은 아니며, 논쟁을 통해 복권의 과정을 밟아 갔다.

또한 '조선화를 위주로 미술을 발전시키는 문제'는 미술 분야에서 주체를 세우는가 못 세우는가에 대한 원칙적 문제로 정리되면서 주체미술과 연결되었다. 조선화를 매개로 민족의 개념이 주체 개념과 연결된 것인데, 이때 '주체'의 개념은 '사회주의 생명체론'을 토대로 한 '국가주의'와 강력히 연동된 것이다.

1963년 '주체적 민주주의, 민족주의'를 국정 지표로 삼아 박정희 시대가 시작되어 이후 삼선 개헌과 10월 유신을 통해 '한국적 민주주의'가 동작되는 남한과, 김일성 권력이 권력 투쟁에서 승리하고 이후 주체사상이 공고해지는 과정에서 스탈린식 민족 개념에서 탈피하여 경제(계급) 개념을 탈각하고 언어와 핏줄을 강조하는 민족 개념 속에서 민족적 주체성의 강조와 김일성 혁명 전통의 민족 전통화에 매진했던 북한의 '민족'미술의 개념은 국가주의와 개념과 직접적으로 연관되어 있다는 점에서 공통점을 지닌다.

이러한 맥락의 프로파간다를 위해 전통미술이 호출되었으며, 현재의 국가를 민족 전통화하기 위해 미술이 복무했다. 남북한은 모두

이를 위해 기념비 동상을 적극적으로 제작하여 곳곳에 세웠고 유신 시대의 찬란함을 민족기록화의 이름으로, 사회주의 건설 과정의 아름다움을 주체미술의 풍경화로 제작해 냈다. 단 이 시기 남한은 전통의 애국선열을 호출하여 이들을 기념비적 동상으로 제작하여 세웠고 그 중 이순신 동상에 박정희는 자신을 오버랩해 전국에 이순신 동상을 세웠다. 이에 비해 북한은 김일성 혁명 전통을 민족 전통화시키는 일련의 작업들 속에서 김일성 기념비 동상을 전국에 세웠다는 점에서 차이를 보인다. 그러나 이러한 미술품 제작은 모두 국가주의의 프로파간다로 기능했다는 점에서 동일하다.

그러나 박정희 시대 '민족' 개념의 또 다른 한 축은 '반공' 개념을 함축하고 있었다. 이 반공 개념은 박정희 정권의 '민족주의'를 반민족으로 공격하는 세력을 무력화시키기기 위한 공격적인 프레임임과 동시에 남북한 간의 정통성 경쟁에서 정통성 획득을 위한 전략이었다. 김일성 혁명 전통의 민족 전통화 또한 민족 개념의 분단을 전제로 하고 있다. 따라서 이 시기 남북한의 '민족' 개념은 상대방을 인정하는 '민족' 개념이 아니라 정통성 경쟁과 정통성 획득의 욕망과 결합되어 있었다.

(2) 유화에서의 민족 개념과 민족 형식: 조선화를 토대로 한 '우리식 유화'

북한의 미술계는 1946년 7월 미술가들과 김일성이 처음 만났을 때 이미 "우리 유화 창작에서 당적이며 인민적인 예술로서 민족적 특성과 현대성을 구현"시켜야 함을 이야기했다고 밝히고 있다. 그러나 보다 본격적으로 이 문제가 제기된 것은 1958년 공화국 창건

10돌 기념 국가미술전람회 등에서 조선화를 토대로 하여 우리 미술을 발전시키는 것이 미술에서 주체를 철저히 세우는 가장 중요한 일임을 밝히는 교시들이 거듭 발표되면서라고 판단된다. 이 시기는 정치적으로는 1956년 '8월 종파사건'으로 연안파, 소련파를 숙청하고 김일성 체제를 강화해 나가는 과정과 관련된다.

전후 북한 땅에서 사회주의 체제가 시작되었을 때 이미 러시아 사회주의 체제가 동작되고 있었다. 따라서 새로운 사회를 위한 미술을 탄생시켜야 했던 북한의 미술계에서도 러시아의 사회주의리얼리즘 미술에 관심이 집중되었던 것은 당연한 일이었을 것이다. 1978년에 쓴 글에서 정관철은 이 시기를 되돌아보면서, 전후 시기 미술가들이 조선화의 우월성을 보지 못하고 서양화만 숭상해서 미술가 대부분이 유화만 그렸다고 한다. 인민들이 좋아하든지 말든지 상관없이 다른 나라의 그림을 마구 들여오거나 그러한 양식으로만 그리는 등 한심한 일들이 거리낌 없이 일어났다고 회고한 바 있다.[25] 이러한 글들은 당시 북한 미술계가 조선화보다는 유화 장르에 치중되어 있었음을 알려 준다.

그러나 한반도에서는 1920년대 이미 마르크스주의자와 아나키스트 간의 '카프 논쟁'이 진행된 바가 있었으며, 이 논쟁에서 러시아 리얼리즘 미술에 반대하던 김용준이 월북하여 평양미술대학의 교수로 재직하는 것이 1950년 이후이다. 앞에서도 논한 바 있듯이, 유화를 그리던 김용준은 동양화 작가로 변신하면서 조선화를 중심으로 조선적인 모더니즘 회화를 구축해 내고자 했다. 이러한 김용준계

.......

25 정관철, 「우리미술이 걸어온 승리와 영광의 길」, 『조선예술』, 1978. 9.

가 북한 미술계에서 목소리를 높이 낼 수 있었던 시기가 1950년대부터 1960년대였음을 생각해 보면 이러한 미술계의 움직임도 1950년대 후반부터 보다 본격화된 조선화를 토대로 한 우리식 유화의 추진에 동력이 되었을 것이라고 판단된다.

1960년대 초반에도 "우리의 유화작품에서 나타나고 있는 교조주의 및 형식주의적 경향과 요소들"에 대한 비판의 목소리가 지속되었다. 이는 "우리나라 상황에서 제기되고 있는 현실적 문제들에 대하여 관심을 돌리지 않고, 우리 인민 대중의 미학적 요구와는 직접 관련이 없는 외국의 작품들의 구성 구도 및 묘사 방법을 자기의 화면에 옮겨놓는 경향"에 대한 비판이었다.[26]

이처럼 유화에서 민족적 특성을 구현하는 문제가 제기된 것은 북한 사회에서 미술이라는 장르의 존재 이유와 밀접히 관련이 된다고 할 수 있다. 북한 사회에서 미술은 인민들을 교양하기 위해 존재한다. 선전 선동의 중요한 매체라는 이야기이다. 따라서 미술이 "조선사람들의 가슴을 휘어잡고 심장을 고동치게 하는 힘을 가지게 되는 것"이 매우 중요하다.[27] 이것은 어떻게 가능할까? 이에 대해 북한의 미술계는 이를 위해서는 유화를 우리 인민들의 기호와 정서에 맞게 발전시켜야 한다고 생각했다. 유화가들에게 남아 있던 사대주의, 민족 허무주의를 없애고 유화를 우리 인민의 민족적 감성과 정서에 맞게 발전시키는 것을 미술에서 주체를 세우는 가장 중요한 문제로 보았다.[28] 조선화를 토대로 우리식 유화를 만들어 갈 것을 요구한 것

.......

26 조인규, 「유화 창작에서 주체를 확립하고 민족적 특성을 구현하자」, 『조선미술』, 1961. 1, p.3.
27 림렬, 「형상창조에서 민족적인 것」, 『조선미술』, 1967. 3, pp.16-17.

이다. 이에 따라 조선화의 어느 부분을 계승할 것인가에 대한 논의가 촉발되었다.

물론 미술계 내부에서는 이러한 움직임에 반대하는 목소리도 존재했다. 일부 화가들이 "민족적 특성 문제는 어디까지나 창작 실천 상에서 해결되어야 하는 것이기 때문에 이론적으로 그 구체적 방도를 제시할 수 없다."거나 "민족적 특성은 예측할 수 없는 것"으로 간주하는 견해들이 제기되었기 때문이다. 에릭 홉스봄(Eric Hobsbawm)의 『만들어진 전통』에 대해 말하지 않더라도, 각 민족이 지녔다고 믿고 있는 전통이라는 것은 실은 국가주의가 만들어지면서 공동체의 정체성을 규정하기 위해 만들어 낸 위조화폐일 뿐이라는 지적은 세계의 여러 학자들을 통해 이미 지적된 바 있다. 그러나 북한에서는 이러한 견해는 소극적인 태도로 비판받았다.

a. 화면의 '밝음'에 대하여

'우리식 유화'는 어떠한 것이어야 하는가에 대한 논의들이 본격화되었다. 그리고자 하는 대상의 형태, 대상의 심리 상태, 대상이 놓여 있는 환경 등 모든 부분에 대한 토의가 진행되었다. 얼굴과 체형에서 우리 민족의 특성을 묘사할 것, 사람들의 심리와 정서도 우리 민족의 성격이나 심리적 표현을 잘 관찰하고 파악하여 묘사할 것, 사람들이 생활하고 있는 생활 정서가 깃들어 있는 생활환경 묘사에 철저할 것 등을 요구했다. 이러한 인류학적인 분석틀 안에서 민족적 특성을 도출해 내고자 했던 일련의 시도는 이후 '조선화를 토대로'

........

28 김지웅, 「유화의 특성」, 『조선예술』, 2005. 2, p.11.

우리식 유화'를 발전시키겠다는 방향으로 구체화된다.

특히 우리식 유화의 특징으로는 밝고 맑음, 선명함과 간결성 등이 제기되었다. 그 중 가장 많이 제기된 것은 '밝게 그릴 것'에 대한 요구이다. 1950년대 말 1960년대 초에 유화 장르에서는 화면을 밝게 처리하는 것이 중요한 당면과제로 제기되었다. 당시 유화 작품들 가운데 주제를 불문하고 표현 대상이 어둡게 그려져 있다는 것이 문제시되었다. 이는 일부 화가들이 서구라파에서 발생한 종래 유화 개념에서 벗어나지 못했기 때문인데, 그림의 '무게'를 운운했던 낡은 관념에서 온 결과라는 비판을 받게 된다.

일반적으로 조선화의 경우 배경이 밝다. 종이나 비단 위에 어떠한 배경색도 칠하지 않고 그대로 사용하는 경우가 많기 때문이다. 그러나 유화는 화면 전체를 칠하면서 색 층을 쌓아 간다. 이때 어두운 부분에서부터 점차 그려 나오는 것이 유화의 일반적인 테크닉이다. 유화에서 이러한 작업 과정은 명암의 차이에 의한 대상의 양감과 공간 분위기를 표현하기에 적합하다.

그러나 1950년대 후반부터 이러한 유화 작품들의 화면이 어둡다는 점이 단점으로 지적되기 시작했다. 조인규는 1961년에 쓴 글을 통해 특히 이러한 폐단이 발생한 원인을 당시 북한의 화가들이 디에고 벨라스케스(Diego Velázquez), 렘브란트(Rembrandt), 일리야 레핀(Il'ya Repin)을 존경하고 있었기 때문이라고 평가하고 있는데, 이는 매우 흥미롭다.[29] 러시아 사실주의 화가인 레핀과 함께 바로크의 대표적인 화가인 벨라스케스와 렘브란트를 언급하고 있

.......

29 조인규, 「유화 창작에서 주체를 확립하고 민족적 특성을 구현하자」, pp.3-6.

기 때문이다. 따라서 당시 어둡게 그렸다고 혹평을 받은 유화 작품들의 밝기를 상상하기란 어렵지 않다. 이러한 현상을 북한 미술계는 유화 작품에서 나타나는 교조주의, 형식주의 문제라고 비판했다.[30]

북한 미술계가 화면의 '밝음'에 대해 그토록 강조하고자 했던 이유는 무엇일까? 그 첫 번째 이유는 앞에서도 살펴본 바와 같이 "조선화를 토대로 유화를 발전시킬 데에 대한" 주체미학의 요구와 관련된다. 그러나 보다 중요한 이유는 전후 북한 사회체제 전설 과정에서 체제의 우월성을 선전하기 위해서였다고 판단된다. 8월 종파사건 이후 김일성 중심의 사회체제로 구축해 가는 과정에서 어두컴컴한 그림보다는 북한 사회를 밝게 그린 작품들을 제작하게 함으로써 '행복한 사회'라는 암시를 지속적으로 생성해 내고자 했던 것이라고 판단된다.

이론가 조인규는 면을 밝게 처리하라는 것은 색조의 밝음을 염두에 둔 것은 틀림없으나 일부 화가들처럼 무턱대고 명도가 높은 색을 옮겨 놓는 것으로 화면에 '밝음'을 부여하려는 시도는 매우 그릇된 현상임을 지적하면서 형상의 미학, 정서적 내용에 기준하지 않고 색조의 '밝음'을 조성하려는 시도들을 비판했다.[31] 색을 밝게 그린다고 해서 밝게만 그리려고 해서는 해결되지 않으며 조선적인 감정이 내포되어 있어야 하는데, 이는 시대적인 감정을 드러내는 것에서부터 출발되어야 함을 명확히 하고 있다. 이는 앞서 언급한 바와 같이 밝게 그리고자 하는 가장 핵심적인 목적은 현 시대가 그림에 요구하

........

30 위의 글.
31 조인규, 「유화에서의 '밝음'에 대하여」, 『조선미술』, 1962. 7, p.1.

는 것, 즉 현 사회가 밝은 사회로 나아가고 있다는 행복감을 선정하고 선동하고자 하는 것이 가장 중요함을 알려 준 것이다. 즉 색의 밝기 문제는 주제 내용을 드러내는 데 복종할 때 현실적 힘을 갖게 됨을 명확히 밝힌 것이다.[32]

국보로 지정되어 조선미술박물관에 소장되어 있는 민병제의 「딸」을 보면 화면이 밝다는 것이 무조건적으로 화면의 명도와 채도를 높이는 것이 아님을 한눈에 알 수 있다. 어두운 시간의 한 장면을 그린 그림이지만 밤이 가지는 색, 그 색들의 광선에 의한 변화들과 특성들이 뚜렷이 표현되어 있어서 밤의 기운이 잘 표현되어 있다. 어두운 공간 속에서도 사물이 자기의 고유색을 잃지 않고 있으며 그 공간 속에서의 색의 변화를 화가가 옳게 찾아 처리하고 있어서 화면은 어둡게 느껴지지 않는다. 어느 조그마한 부분도 불투명한 데가 없고 모든 사물이 어두운 속에서도 환하게 자기 공간 속에 놓여 있어야 한다는 "유화를 밝게 그릴 데에 대한" 요구가 어떠한 그림이어야 하는지 보여 주고 있다.[33]

b. 선명성과 간결함, 그리고 섬세함에 대하여

'우리식 유화'는 화면 구도의 간결성, 형태 묘사의 섬세성, 색채 표현의 선명성을 구현하고자 한다. 그 중 간결성, 즉 현실을 간결하게 그려 내는 것은 사물 현상의 본질을 직관적으로 뚜렷하게 드러내는 것을 말한다. 유화의 간결성은 함축성과 집중성에 의하여 보장

........

32 「미술창작에서 민족적 특성과 현대성 구현을 위하여」, 『조선미술』, 1965. 7.
33 림렬, 「유화에서의 밝기 문제를 놓고」, 『조선미술』, 1965. 10.

된다.

　미술 작품은 서사적인 이야기를 정지된 한 컷의 화면으로 전달해 주어야 한다. 내레이션이 있는 이야기를 정지된 한 컷에 다 담아내는 과정은 그리 녹녹치 않다. 어떠한 장면을 집중적으로 그리면 이야기의 핵심을 함축적으로 전달해 낼 수 있을까? 이 지점에서 예술가의 창조성이 중요해진다. 그 속에서 복잡한 심리적 움직임을 세밀한 묘사로 섬세하게 그려 주제를 선명하고 간결하게 드러내는 작품들에 북한 미술계는 주목했다.

　북한 조선화의 시대별 변천 과정에서 이미 살펴본 바와 같이, 이 시기 조선화는 화면 안에 아무 것도 그리지 않는 공간, 즉 여백을 통해 화면 내의 공간감을 극대화해 내고 있다. 이때 그리지 않는 공간은 우리의 시선을 그려진 주제 대상에 집중시켜 내는 효과를 발휘한다. 이 시기 조선화에서 보이는 요소들, 즉 여백의 활용, 이를 활용한 화면의 간결성, 집중성, 주제의 선명성의 요소들은 북한에서 '우리식 유화'를 이야기할 때 강조하고 있는 요소들이다.

　정통적인 유화에서는 아무 색도 칠하지 않는 부분, 그래서 바탕의 천이 그대로 드러나는 부분은 있을 수 없다. 그러나 조선화에서는 아무것도 칠하지 않는 공간, 즉 여백을 쉽게 발견할 수 있다. 여백은 그리지 않음으로써 화면에 보다 넓은 공간을 제시할 수 있는 가능성을 열어 준다. 뿐만 아니라 여백의 공간을 통해 주제가 되는 형상을 보다 더 두드러지게 강조하는 효과를 내기도 한다. 북한 미술계가 요구하는 '선명성'이란 이처럼 중심과 주변의 관계를 잘 구성함으로써 결과적으로 전달되는 주제의 선명함을 이야기하는 것이다. 따라서 유화에서도 화면에서 여백이 가지는 의의를 세심히 검

토할 것을 요구한다. 선명성과 간결성은 화면을 간명하게 구성하고 중심을 뚜렷하게 강조하는 구도 방법으로, 조선화의 특성을 '선명성'과 '간결성'이라고 설정함으로써 '우리식 유화'의 구성 방법으로도 선호되고 있다. 구성이 간단하면서도 화면 안에 허전한 감이 없어야 하며 중심을 명확히 설정해야 한다. 집중과 여운의 화면 안에 함축성 있게 구성할 것을 요구받는다.

3) 국가주의 민족 개념에 대한 미술적 저항

국가주의 민족 개념에 대한 미술적 저항은 남한에서만 발생했다. 1994년 국립현대미술관 전시를 계기로 '민중미술'이라는 용어로 정리된 일련의 움직임이다.

전두환 시대 국풍과 관련된 민족 개념 속에서 민속학의 일부를 흡수 진흥시키자 미술계에서도 이를 받아들여 작업하는 작가 군이 늘어났다. 김기창의 바보산수와 같은 한국화 장르뿐만 아니라 박서보를 비롯한 일군의 화가들이 서양 현대미술을 의식하고 서양의 눈으로 서양화와 다른 한국미술의 독창성을 구현하기 위한다는 관점 아래에서 민족미술론 중 민예미에 집중했다.

이에 따라 제거된 전통이 '민중'이라고 판단한 일련의 움직임이 제도권 미술에 저항하며 등장했다. 야나기 무네요시의 민예론(민중공예론), 민화(민중회화) 담론의 식민성을 극복하고 '민중'성에 보다 집중하여 민족미술을 현대화하고자 했던 일군의 작가들은 1980년대 민중미술 운동에 참가했다. 이들 중 민족 개념과 관련된 대표적인 집단은 본격적인 민중미술의 흐름을 조성한 1세대인 '현실과 발

언' 참여 작가들과 '소집단 운동과 시민 미술 프로그램' 속에서 민중
미술 운동의 특징적인 활동이라고 할 수 있는 시민과 함께 하는 소
집단 운동을 한 대표적인 단체인 '광주자유미술인협의회'와 '두렁'
이다.

　'민중미술'이라는 명칭과 관련하여 민중미술 운동을 개별적으로
벌여 왔던 소집단들이 모여 민족미술협의회를 결성할 때부터 협의
체의 명칭을 무엇으로 할 것인가에 대한 논란이 있었다고 한다. 우
선 '민족미술'이라는 명칭이 가능한가에 대한 논란이 있었다. 미술
로 민족 이념과 민족 형식을 내포할 수 있는 개념의 합의성이 분명
하지 않았기 때문이다. 반면 당시 조금은 생소한 '민중미술'이라는
용어의 사용에 대해서는 회원들 사이에 거부감이 강했다. 또한 '민
중미술'이라는 명칭의 개념 범주도 '민족미술'보다 협소하고 계급
적 의미를 풍기는 어감이 있어서 예술의 자유의식을 가진 작가들에
게 구속감을 준다는 심리적 저항이 많았다. 한편 이미 '민족문학'이
라는 용어가 통용되고 있었기 때문에 문학적 이론을 근거로 '민족
미술'이라는 명칭을 사용하기로 했다. 그러나 미술 운동이 보다 젊
은 작가들에 의해 추진력이 생기고 각 단체가 '민중'을 다투어 사용
하면서 민족미술과 민중미술을 혼동하여 부르는 경우가 생기면서,
1980년대 미술 운동을 '민족미술'이라고 칭하기도 하고 '민중미술'
이라고 칭하기도 하는 일이 빈번해졌다. 민족의 구성체가 민중이라
는 주장에 점차 동조함으로써 민중미술이 민족의 실체를 밝혀 주는
미술로 이론적 근거를 갖게 되면서 사용 범위가 넓어지기 시작했다.
또한 제도권 예술에서 사용하는 '민족미술'이라는 용어와의 차별점
을 강조하고 보다 정확한 의미를 부여하기 위해 '민족 민중미술' 혹

은 '민중적 민족미술' 등으로 부르는 경향도 나타나기 시작했다. '민족 민중미술'의 개념은 민족적이면서 민중적인 미술로 다소 느슨한 것이었으며, '민중적 민족미술' 개념은 민중 주체라는 의미가 강하게 내포된 명칭이었다. 한편 1989년 이후에는 민중미술 대신에 '노동미술', '노동계급(프로) 미술' 등으로 부르면서 마르크스적인 계급 문예 이론을 토대로 삼는 경향까지 나타났다. 이는 민족 모순을 계급 모순과 일치시키면서 계급 모순의 해결을 위한 노동 주체의 등장이라는 사회 현상과 함께 마르크스 예술론을 배경으로 한 이론이 도입되고 있는 사정을 드러내 주는 '명칭'이었다.[34] 따라서 1980년대 미술 운동을 무엇이라고 명칭화할 것인가는 논란의 대상이 될 수 있으나, 이 글에서는 1994년 국립현대미술관의 「민중미술 15년전」을 계기로 당시 주체들이 스스로 민중미술로 합의한 사실에 근거하여 임의적 용어를 피하고 민중미술로 통칭하기로 한다.

(1) 현실동인

미술계에서 국가주의 민족 개념에 대한 반기는 서울대학교 미술대학 재학생들로 구성된 그룹 '현실동인'에서 시도되었다. 이들은 예술이 현실의 반영이어야 함을 선포하고 민족적 현실의 문제를 중심 화두로 삼았다. 현실동인은 오윤(조소과65), 임세택(회화과65), 오경환, 강명희(회화과65) 등 4명의 청년 작가와 김지하(미학과59), 김윤수(미학과57) 2명의 젊은 평론가에 의해 결성되었다. 동인전이

.......

34 원동석, 「80년대 미술의 평가와 전망 – 사회변혁의 운동과 관련하여」, 『가나아트』, 1989.
 1·2.

1969년 10월 25일(토)부터 11월 1일(토)까지 신문회관 화랑에서 개최될 예정이라고 일간신문에까지 그 소식이 보도되었다. 그러나 정부와 학교, 그리고 학부모들의 반대로 전시는 자진 철회 형식으로 무산될 수밖에 없었다.

동인전의 선언문은 이들이 합의했던 지향점이 무엇이었는지 확인해 볼 수 있게 한다. 『시대정신』(1986년)에 재수록되어 소개된 「현실동인 제1선언」의 부제가 '통일적 민족미술론'이라는 점에서도 알 수 있듯이, 이들은 현실을 대중들과 소통하기 위한 방법으로 해서 끊임없이 전통을 의식하고 인식하여 새로운 민족미술론을 현실주의의 토대 위에서 구축하고자 했다. 조형적으로는 '모순'과 '갈등'의 요소를 강조했는데, 이는 "참된 예술은 생동하는 현실의 구체적인 반영태로서 결실되고 모순에 찬 현실의 도전을 맞받아 대결하는 탄력성 있는 응전능력에 의해서만 수확되는 열매"라고 생각했기 때문이다. 변증법에 토대를 둔 인식을 통해 이러한 모순과 갈등을 표현하는 기술 문제로 전형성(선택, 과장 또는 강화와 약화, 왜곡), 동시성(공간의 동시축약, 시간의 동시축약), 연속성과 차단, 소격 등을 들었다. 또한 각각의 구체적인 모델을 전통미술에서 예를 들어 서술함으로써 어떠한 전통을 어떻게 계승하여 새로운 민족미술을 창출할 것인가에 대한 견해를 구체적으로 표명했다. 특히 미술사에서 조선시대 후기와 말기에 대한 평가는 이 선언문에서 직접 인용하고 있는 바와 같이 당대에 이미 출간된 『우리나라 옛그림』의 저자인 미술사학자 이동주의 영향을 받고 있으며, 특별히 현실주의를 건설하고 발전시키는 과정에서 주체적 시각을 회복하기 위하여 계승해야 할 전통으로 고구려 고분벽화, 신라미술, 조선시대 진경산수와 풍속화

전통을 높이 평가했다. 결국 이들의 고민은 한국인들에게 우리의 현실을 전달하기에 용이한 매체와 형식은 무엇인가에 집중되었으며 "주체적 현실주의" 혹은 "통일적 민족미술론"을 통해 가능성을 제시했다.

주목되는 점은 계급적 관점에서 전통을 사고하고 있음에도 불구하고 계승해야 할 전통 속에 민예, 민화에 대한 언급이 누락되어 있다는 것이다. 실재로 이 글에서 김지하는 야나기 무네요시가 한국미술의 특질론으로 내세웠던 '선의 미', '비애의 미'의 관점을 비판하고 한국미의 특질을 남성적인 힘의 미, 저항과 극복의 역동성을 지닌 남성미로 파악했다. 이는 1980년대 민중미술이 지닌 전통관의 토대가 되었다.

(2) 소집단 운동과 시민미술 프로그램의 '민족' 개념

1980년대 중반을 기점으로 '현실과 발언'의 후배 세대들이 민중미술 운동의 주요 세력으로 등장했다. '현실과 발언' 동인에서는 동인 전체의 지향점이 아닌 작가 개별의 몫으로 존재했던 민족 전통미술 계승에 관한 문제가 소집단들의 활동의 지향점으로 자리 잡으면서 중심 담론의 하나로 등장하기 시작했다. 이러한 현상은 1980년대 민중미술 운동이 1983년을 기점으로 대중과의 다면적인 소통을 강화하려는 방향으로 진행되면서 등장했다. 이러한 활동은 일정한 문제의식을 공유하는 작가들이 모인 소집단 동인을 중심으로 전개되었는데, 이러한 움직임들은 민중미술 운동이 본격적인 미술 '운동'으로 발전하는 데 매우 중요한 계기가 되었다. 그 대표적인 예가 '시민미술학교'와 '민속미술교실'이다. 광주의 '자유미술인협의회'

는 '일과 놀이'의 미술 활동을 이끌어 갔던 홍성담, 최열 등을 중심으로 구성된 단체로, 그들에 의해 처음 개설된 것이 '시민미술학교 강좌'였다. '두렁'은 1982년 10월에 김봉준, 장진영, 이기연, 김준호(본명 김주형)가 모여 결성한 단체로, 이들이 '민속미술교실'을 이끌었다.

최열은 1984년의 글을 통해 1980년대 민중미술 내의 논쟁을 세대 간의 문제로 해석했다. 거의 동시에 시작된 '현실과 발언'과 '광주자유미술인협의회'는 "결국 80년대 초반의 양 집단이 보여준 충격과 미술사적 변혁 양상은 민중적 공감대의 보편적 획득이라는 발전 단계를 밟지 못하고 서구 모더니즘의 피해인 서구적 형식에 머물면서 좌절"[35]해 버렸다고 평가하면서, 대중과 소통하기 위해서는 민족·민중 형식에 대한 문제를 해결하지 않으면 안 된다고 주장했다. 이에 대해 오늘의 현실 조건과 생활양식이 엄청나게 변했는데 17세기나 18세기의 민족 전통을 운운한다는 것은 시대착오적이며 따라서 지금 우리에게 주어진 형식을 최대한 발전시켜 우리의 정서를 담아내야 민중과 소통할 수 있다는 반론이 제기되었다.[36]

최열과 같이 당시 전통미술에서 민중적 형식을 고민해야 한다는 주장을 편 논자들 대부분은 20세기 초반의 식민지 시기를 거치면서 우리의 민중 형식의 전통이 완전히 단절되고 왜곡되었으므로 다시 전통 시대를 연구하여 이를 복원하고 계승해 내야 함을 강조했다.[37]

........

35 최열, 「80년대 미술운동의 한계와 극복」, 『시대정신』, 일과 놀이, 1984. 7, p.47.
36 위의 글, pp.52-53.
37 "80년대 도상에 선 새로운 미술인 각자가 17-19세기의 참된 민족·민중세력의 형식에 대한 진지한 탐구와 체험의 실천적 회복 없이는 우리 시대의 새로운 민중적 리얼리즘 미술

이러한 논리에 따르면 20세기 이전의 민족·민중을 드러낸 민중미술의 단순한 재현과 부흥 운동조차도 하나의 민중미술 운동의 출발점으로서 의의를 부여받게 되는 것이다.

한편 1985년 11월 22일에는 민족미술협의회가 설립되면서 미술계의 민족미술 진영이 하나의 단일한 조직 체계를 이룩했다. 그러나 민족미술협의회의 성격을 규정하는 논의에서 민족미술협의회를 예술 변혁운동기구로 규정할 것인가, 예술을 통한 변혁운동기구로 규정할 것인가의 문제가 설립 준비 기간부터 노정되었고,[38] 이후 민미협이 예술 변혁 운동의 노선을 채택하자 두렁과 서울미술공동체의 경우 민중문화운동협의회의 산하 단체로 참가하며 민족미술협의회를 비판·방기해 버리게 된다.[39] 이러한 노선의 차이는 결국 민족미술 양식 문제에서 서구 미술 양식의 활용론과 민족 전통미술 계승론 사이에 상이한 관점을 드러내게 되었고, 작가의 활동 범주와 미술 운동의 중심 문제에서도 그것이 지역 현장 활동에 있어야 한다는 현장미술 활동론과 개인 창작과 발표 활동을 중심으로 해야 한다는 전시장미술 활동론 사이의 논쟁으로 드러났다. 특히 창작 방법론에서 가장 첨예하게 논쟁이 이루어졌다. 크게 다음의 세 갈래로 논

.......

을 이룩하기 어려울 것이다(최열, 「80년대 미술운동의 한계와 극복」, pp.52-53)." "지금까지 기존미술은 … 그릇된 현상이 어디에서 비롯되었는가 … 그것은 봉건왕조시대의 산물인 전통미술을 근대정신 속에 새로 접목하는 시기의 전환점에 있어서, 불행하였던 식민시대를 극복하지 못하였던 근대화의 파행적 현상이 예술을 정치의식으로부터 분리시킴으로써 예술의 기능과 시민의식과의 결합에 치명적 한계를 그어놓았던 데에 비롯된 것이다(원동석, 「민중미술의 논리와 전망」, 『오늘의 책』 4, 한길사, 1984, p.225-226)."
38 민족미술편집부, 「민미협 1년의 평가와 반성」, 『민족미술』 3, 민족미술협의회, 1987. 3.
39 최열, 『한국현대미술운동사』, 돌베개, 1991, p.244.

쟁이 전개되었다.

첫째 그룹은 전시장 중심의 개인 활동을 위주로 작업하며 서구 미술 양식의 다양한 활용을 주장했다. 대표 작가로 박불똥, 주재환, 안창홍 등 40대 이후의 기성 작가들이 주로 이 그룹에 들었으나 조직력이 약해 논쟁에 적극 참여하지는 않았다.

둘째 그룹은 '민중적 민족미술'을 주창한 그룹이다. 노동계급 당파성과 민중성을 강조했으며 현장 활동 중심으로 활동을 했다. 미술 운동의 독자성보다는 노동 운동의 한 부분으로 미술 운동을 위치시켰고, 따라서 개별적으로 현장 노동 운동에 결합하는 경우가 많았다. 대부분 리얼리즘 형식을 갖추고 통일과 같은 민족적인 주제를 거의 그리지 않았으며 현장에서 노동자를 형상화했다.

셋째 그룹은 '민주주의 민족미술'을 주창한 그룹이다. 노동계급 당파성과 현장 중심의 대중 활동을 중심으로 활동했다. 둘째 그룹과는 달리 미술 운동의 독자성을 강조하여 미술 운동으로서 현장 운동과 결합했다. 이 셋째 그룹에서 주로 민중적 내용의 전통 형식에 대해 고민했다. 대표적인 단체가 '광주자유미술인협의회'와 '두렁'이다.

1979년에 결성된 '광주자유미술인협의회'는 1982~1983년을 거치면서 민중 운동의 현장에서 효과적으로 사용될 수 있는 매체로 판화의 힘에 주목했다. 판화의 대중화 작업의 발단으로 '시민미술학교'라는 프로그램을 개발하여 1984년을 기점으로 광주, 성남, 인천 등 각 지역과 대학으로 확산하면서 대학 내 비전공 학생들의 판화반을 결성했다. 이를 통해 이후 학생 운동 대중화 시기에 다양한 시각 선전물을 기동성 있게 생산해 낼 수 있는 토대가 마련되었다. 이들이 선택한 회화 전통은 풍속화, 무속화 등이었으며, 1984년까지

는 민화 전통은 거론되지 않았던 듯하다.[40] 1970년대 이후 '민화'라는 용어를 만들어 낸 야나기 무네요시의 식민사관에 대한 비판이 본격적으로 시작된 일련의 연구 성과에 기인한 결과라고 추측된다. 또한 17세기 이래의 민중미술의 특성을 '신명(神明)'이 살아 움직이는 '역동성'으로 파악하고 있다는 점에서 김지하, 오윤으로 이어지는 김지하 전통관의 연장선상에 있다고 할 수 있다.

'두렁'은 1982년 10월에 김봉준, 장진영, 이기연, 김준호(본명 김주형)가 모여 결성한 단체이다. '두렁'이란 말은 논이나 밭을 둘러싸고 있는 작은 언덕을 뜻하는 것으로, 이곳이 농작물을 거두어 집으로 나르는 장소이고 일하다 쉬는 휴식처이자 일에 지치지 않게 노래도 부를 수 있고 춤도 추는 놀이판이라는 점에 착안하여 함께 땀 흘려 일하고 노는 삶의 터라는 의미로 지어졌다고 한다.[41] 두렁은 새로운 창작과 실천 방법을 모색했다. 그것은 첫째, 민중들과 보다 구체적이고 명확하게 의사소통이 가능한 것이어야 하고, 둘째, 민중의 삶을 내용으로 담으면서도 그들의 정서와 미의식을 체화하여 반영함으로써 보다 친밀감을 느끼게 할 수 있는 것이어야 하며, 셋째, 미술의 닫힌 유통 구조를 넘어서서 보다 광범위하게 민중들의 생활공간 속으로 확산·보급될 수 있는 틀과 전달 방식 및 전달 통로를 고려한 것이어야 한다. '두렁'은 이러한 요건을 충족시킬 수 있는 새로

.......

40 원동석, 「민중미술의 논리와 전망」, 『오늘의 책』 4, 한길사, 1984; 최열, 「80년대 미술운동의 한계와 극복」; 최열, 「조선후기 민중그림」, 『용봉』, 전남대학교, 1984; 최열, 「전통민화의 그 창조적 계승」, 『연세춘추』, 1985; 최열, 「민족미술의 민중적 전통과 창조를 위하여」, 『시대상황과 미술의 논리』, 한겨레, 1986.
41 「집단-미술동인 '두렁' 창립전: 나누어 누리는 미술」, 『시대정신』, 일과 놀이, 1984. 7, pp.106-107.

운 창작과 실천 방법을 개발하기 위해 조상 민중들의 전통에서 지혜를 얻고자 일련의 실천 행동을 시작했다. 얼굴 그리기, 공동 벽화, 민화, 탱화, 풍속화, 만화, 낙서그림, 탈 만들기와 연희의 도입, 미술에 관계하지 않은 일반 대중들을 위한 애오개 미술학교 개최, 달력의 출간 등이 그 예이다.

'두렁'은 자신들의 전통미술 개념을 '민속미술'로 정의했다. 이들이 정의하고 있는 민속미술이란 전통시대 농민과 천민, 그리고 신흥 계층을 포함하는 민중의 생활상에서 고양된 미술 문화로, 민중의 생활공간 속에 함께 있는 미술을 칭했다. 이들은 양반 사대부의 그림은 수신을 위한 관념적 유락 미술로 인식하고, 이에 반해 민속미술은 민중의 내재적인 미의식인 신명(神明)으로 스스로 만든 미술이라고 정의했다. 이 민속미술 범위 안에 민화, 탈, 부적, 장승, 민속공예를 포함시켰다.[42]

이러한 두렁의 전통관은 민중 공예의 특징으로 조선시대 공예가 인위적 조형성을 극도로 자제하고 자연의 미를 그대로 살리려고 노력한 점을 높게 평가한다거나 민속미술의 무명성, 실용성, 민중성을 높이 평가했다는 점에서 야나기 무네요시의 민예론과 일치한다.

두렁이 스스로 '민속미술'을 한국미술 또는 민화, 민예라고 부를 수도 있는데 굳이 민속미술이라고 칭하기로 한 것은 1970년대부터 활발하게 진행된 야나기 무네요시의 한국미술 특질론 비판에 대한 연구 성과들을 의식한 결과물이다. 하지만 원동석이 "두렁은 민중미술의 개발에 전통적 민화의 방식에 대한 수용 논의에 착안하여 대

.......
42 민중미술편집회, 「전통 민중미술의 바른 이해」, 『민중미술』, 공동체, 1985.

단히 뜻깊은 시사를 던져주었다."고 평가한 바와 같이, '두렁'은 특히 민화 전통을 적극적으로 계승했다.

'두렁' 내부에서 민화에 대한 보다 본격적인 논의가 진행된 것은 1983년 6월 두렁 동인들 간의 좌담회 「민속미술의 새로운 이해」에서였다. 이들의 논의는 당시 민화에 대한 연구 성과를 토대로 하여 전개되었다.

1970년대에 민화에 대한 관심이 크게 높아지면서 조자용, 김호연, 김철순 등에 의해 민화가 활발하게 소개되기 시작했다. 이들은 연구 성과를 통해 민화를 고구려 고분벽화 등이 기층화된 우리나라 고유의 겨레그림으로 부각시켜 냈다. 이러한 주장은 식민주의 사관의 극복 문제와 함께 당시 제3공화국이 표방했던 '민족 주체성 확립' 정책에 추수되어 더욱 확대된 것이다. 이들의 연구 성과는 민족주의 사관 중에서도 편협한 국수주의 경향에 맥을 대고 있었다는 데 근본적인 문제가 노정되어 있었고, 더구나 이러한 민화관이 정통화(일반 그림)에 대한 종래의 부정적 인식에 토대를 두고 양자를 대립적으로 이분화시킨 흑백논리의 지배적 관계에서 설정된 것이었기 때문에 적지 않은 후유증을 남겼다.[43]

그러나 김철순과 김호연의 연구를 통해 민화의 수용층이 일반 대중들뿐만 아니라 궁궐, 귀족, 사대부 모두를 포함한다는 사실과 제작층의 경우 이름 모를 장인뿐만 아니라 화원 화가들이 참여했다는 사실을 밝혀냈다. 또한 김호연은 민화란 주류의 회화가 침하작용을 일으킨 저변화 현상임을 밝혔다.[44]

.......

43 홍선표, 『조선시대회화사론』, 문예출판사, 1999, p.36.

이러한 연구 성과를 토대로 한 두렁의 '민속미술' 논의는 민속미술의 양식이 도화서에서 하향식으로 내려온 것이라는 연구 성과를 받아들이면서, 그렇다면 이러한 양식의 민중 기반이란 무엇인가의 문제와 '민속미술'의 범위에 대한 논의에 집중되었다.

첫 번째 논의는 궁궐 그림인 '일월오악도'를 '민속미술'의 범위에 넣을 수 있는가라는 구체적인 논의로도 전개되었다. 이 논의는 민속미술(즉 민화)이 도화서 양식이 하향식으로 저변화된 것이지만 그 근본적인 틀은 민중 기반에 있다는 주장으로 제기되었다. 민중 계층이었던 도화서의 화원들은 굿과 놀이의 신명 문화를 지속시켜 왔던 민중의 정서를 지니고 있었고 이를 토대로 도화서 문화가 만들어졌으며 이러한 문화가 다시 저변화되었다는 점을 강조한 견해이다. 따라서 "민속미술과 도화서 화풍은 오히려 민속미술이 중심이 되는 包—적 관계로 이해"해야 한다는 주장이었다. 이에 대해 도화서에서 민속예술로, 민속예술에서 도화서 계통과 사대부 계통으로 상호 교류 관계를 관통하고 있는 공통된 미의식이 있다는 주장이 제기되었다. 어느 계층이 사용하였는가 하는 것이 문제가 아니라 주체가 개인인가 공동체인가가 중요하다는 이러한 논의는 민화의 '주술·벽사'의 기능이 공동적인 문제였기 때문에 의의가 있는 것이며, 이는 현재의 자본제적 공장과 개인과의 만남 속에서 소외된 민중의 정서와 정감을 지니고 있어 계승해야 할 전통이라는 주장이었다.[45]

.......

44 김호연, 「한국의 민화」, 『한국학보』, 일지사, 1977. 3, pp.194-209; 김철순, 「한국민화의 전통과 정신」, 『채연』, 이화여자대학교 미술대학 동양화과, 1978, pp.74-81.
45 민중미술편집회, 「전통 민중미술의 바른 이해」, pp.34-63.

이러한 두렁의 논의는 두렁 이외의 민중미술 논자들을 자극하면서 민화 전통의 계승이라는 화두를 담론화해 냈다. 최열은 김철순의 사대부와 중산층이 민화의 주요 수용층이라는 견해에 대하여 "민화가 당대 민간신앙과 밀접한 연관을 맺고 있음을 주목해야 한다."며 반박했고,[46] 원동석은 1984년에 「민중미술의 논리와 전망」이라는 글을 통해 '대중문화'와 '민속문화', '민중문화'의 개념을 구분하는 논의로 나아갔다. 이 글에서 원동석은 '민속문화'와 '민중문화'를 동일하게 파악하는 견해를 비판하면서 '민속문화'에는 "오늘의 민중이 갖는 강한 정치적 성향이나 주체적 의식지향이 거의 없거나 미미하다."[47]는 점을 명확히 했다.

원동석의 견해는 민속문화가 지니고 있는 문화 정책적 효용성을 정확히 지적해 냈다고 할 수 있다. 그럼에도 불구하고 원동석은 민속문화의 전통을 "민중문화의 생명적 원천을 간직한 젖줄이라는 점에서 (민속문화와 민중문화와의 관계는) 불가분의 관계"[48]임을 명확히 했다. "민속예술에서 예술의 생산자와 소비자가 동일했고 공동적 집단의 작품이었다는 사실의 자산으로부터 민중예술은 그 유산을 물려받음으로써 역사성을 확보하고 있으며, 또한 '백성' '민초'로부터 '시민'으로 이어지는 민중의 변모한 내력을 예술적으로 확보"[49]하고 있기 때문이다.[50] 이러한 논리에 힘입어 공동제작이라

........

46 최열, 「민족미술의 민중적 전통과 창조를 위하여」, p.156.
47 원동석, 「민중미술의 논리와 전망」, 『오늘의 책』 4, 한길사, 1984, p.221.
48 위의 글, p.221.
49 위의 글, p.222.
50 1980년대 후반에 들어서면 젊은 작가들 사이의 토의에서 '민화'의 등장이 봉건사회 해체기의 과도기적 현상이며 지주·자본가적 요구에 순응했던 반민중적 성격을 내포한다고 비

는 제작 방식 또한 이 시기 민중미술 제작 방식으로 차용되었다. 이를 가장 먼저 실천적으로 전개해 간 소집단도 '두렁'이었다. 이들은 대학 선후배 관계로 학창 시절부터 탈춤, 풍물연극을 통해 민속문화 부흥 운동에 참여했던 사람들로, 민화에 관심을 갖기 시작하면서 1983년 6월에는 대학 문화패 생성 촉진을 목표로 한 종합문화교실을 열어 민화의 형식을 직접 체험하게 하는 교육 프로그램을 개발했다. 이후 이 프로그램을 이수한 학생들이 스스로 대학에서 민화 연구 및 실기 수련 붐을 조성했다.[51] 또한 불교 의식에서 사용하던 괘화 전통을 대중 집회에 이용하여 대중 집회의 주제나 핵심 내용을 농축하여 시각적으로 웅변해 냄으로써 모임의 취지나 의의를 강렬하게 대중들에게 전달할 뿐만 아니라 대중 집회의 전반적인 분위기를 고양해 냈다. 두렁은 이러한 형식을 큰 그림 괘(掛)에 그림 화(畵) 자를 풀어 걸개그림이라고 이름 지어 이후 민중 운동의 현장에서 광범위하게 사용했는데, 이 걸개그림의 제작 형식이 공동제작 방식이었다. 두렁은 불교의 괘화 전통에서 형식을 빌려 온 이 걸개그림에 민화 양식을 결합시켰다.

이와 같이 1980년대 중반 이후 미술의 공동창작 방식과 더불어 민중 주체의 민중미술의 실천이 요구되기 시작하면서 민중미술이라는 개념이 민중 지향성을 의미하는 것인지 민중 주체성을 의미하는 것인지에 대한 논쟁이 벌어졌다.

미술 운동권의 한편에서는 민중미술의 의도는 좋으나 미술은 문

........

판하고 있기 때문에 무신도만이 민중의 변혁 사상으로 이념적 형식을 가진 것으로 규정하는 주장도 등장했다. 원동석, 「80년대 미술의 평가와 전망」, 『가나아트』, 1989. 1·2, p.92.
51 홍익대학교 민화반, 이화여자대학교 민속미술반 등이 이때 생겼다.

학이나 연행예술과는 달리 상당한 기술적 전문성을 요구하는 것이
므로 자칫하면 일종의 '동네축구'로 그칠 소지가 많다는 우려를 제
기했다. 다른 한편에서는 이러한 우려를 문화주의적 편향으로 규정
하고, 미술의 전문성을 지나치게 강조하는 것 자체가 서구로부터 수
용한 편협한 예술 개념과 그릇된 미술 교육의 병폐에서 비롯된 왜곡
된 인식일 뿐이라고 반박했다. 즉 전통적인 민중예술의 관점에서 볼
때 진정한 전문성이란 민중의 생활과 투쟁의 과정에서 싹터 오른다
는 관점에서 초기에는 단순히 민중 지향성에 머물지 모르나 전문가
들의 다각도의 새로운 노력 속에서 점차 민중 스스로가 미술 생산과
수용의 주체로 자리 잡아 가게 될 것이라고 주장했다. 이러한 주장
을 펼친 대표적 단체가 '두렁'과 '시민미술학교'였다. 이들은 민중문
학에서의 새로운 움직임과 연행 활동과 연관된 활동 경험을 통해 자
신들의 논리에 대한 확신을 가지고 있었고, 출판 운동의 결실로 나
타난 사회과학의 도움으로 자신의 입장을 논리화했다.

3. 세계화 시대 미술에서의 민족 개념과 형식의 변화

1) 지속되는 역사적 트라우마의 분단 풍경과 거대 담론의 해체

(1) 민족 분단에 대한 제도화된 개념들의 해체

1980년대에 작업했던 미술가들의 경우 분단 문제를 한민족 통
일의 당위성을 토대로 한 민족 문제와 결합해 결연한 작업들을 선도
해 냈다면, 1990년대 이후의 미술가들은 민족 분단이 만들어 낸 다

양한 일상의 좌장들을 포착하고 되물으며 때로는 해체하는 작업들을 지속하고 있다.

역사적 트라우마는 특정 개인이 가지고 있는 트라우마가 아니라 특정한 역사를 공유하는 집단이 가지고 있는 트라우마이다. 케빈 아르브흐(Kevin Avruch)가 논한 바와 같이, 역사적 트라우마는 "개인적 상처와 마찬가지로 사회와 국가 역시 그들의 역사에 의해 규정되고 있기 때문에 상처받을 수 있다."[52]는 전제에서 출발한다. 도미니크 라카프라(Dominick LaCapra)는 "역사적 트라우마는 직접적인 체험 당사자뿐만 아니라 그와 관계하는 특정 집단 내부에서 전이되는 감염 체계를 가진, 후천적이면서도 이차적인 트라우마화라고 할 수 있다."[53]고 언급한 바 있다.

민족 분단 이후 태어난 세대는 6·25전쟁을 직접 겪지는 않았지만 이 역사적 사건의 트라우마가 지속적으로 그들에게 전이되고 있으며, 이러한 이차적 트라우마가 우리 사회와 국가가 정당성을 갖고 존립할 수 있는 토대를 제공하고 있다는 것이다.

동족 간에 벌어진 6·25전쟁의 모든 책임을 분단국가의 다른 한쪽에 전가함으로써 상대를 적으로 만들고 그것을 통해서 분단국가는 자기 내부의 구성원들을 국민으로 통합하면서 국가의 정당성을 세울 수 있었다. 이러한 6·25전쟁의 트라우마는 북과 남의 국가에 대한 원한으로 전이되어 대중이 스스로 적에 대한 증오와 적대 감정

.......

52 양미강, 「동북아역사갈등을 보는 국제사회의 시각 3. 케빈 아르브흐 교수」, 『동북아역사재단 뉴스레터』, 2008. 12.

53 도미니크 라카프라, 육영수 역, 『치유의 역사학으로: 라카프라의 정신분석학적 역사학』, 푸른역사, 2008, p.226.

속에서 국가의 물리적이고 상징적인 폭력을 내면화하면서 분단국가에 복종하는 주체로 자신을 생산해 냈다는 박영균, 김종균의 분석은 민족 개념의 쟁투와 역사적 트라우마가 지속되고 있는 현재를 이해하는 주요한 방법론을 제시하고 있다고 판단된다.[54]

이러한 역사적 트라우마의 좌장 속에서 민족 개념 안에 분단에 대한 기억들이 제도화되고 내면화되었다. 이러한 제도화된 기억들에 내재된 역사적 트라우마들을 들추어내는 작품들이 1990년 이후 본격화되었다.

오형근의 사진들은 한국 사회의 '민족 정체성'에 대한 의문에서부터 출발한다. 의무로 모인 집단의 구성원인 군인은 분단의 현실과 역사적 트라우마가 공존하는 한국 사회의 정체성을 잘 보여 준다. 오형근의 「안 되면 되게 하라, 육군 보병학교」, 「하자 할 수 있다, 육군 보병학교」(2011, c-print, 92x230cm)는 "안 되면 되게 하라."는 구호와 「하자 할 수 있다」 작품에서 보이는 수많은 비석들과 함께 꽃다운 나이에 국가를 위해 목숨을 던진 사람들에 대한 묵상과 더불어 전쟁의 폭력성과 이들을 이러한 폭력에 기꺼이 동참하게 한 힘은 어디에서 온 것인가를 되묻게 함으로써 국가주의와 함께 개념화된 '민족' 개념 안에서 남과 북의 쟁투와 그 폭력성에 대해 묻는다. 따라서 이 작품은 민족 분단의 트라우마가 적에 대한 증오와 적대 감정을 지속시키는 데 어떻게 작동하는지 알 수 있게 함과 더불어 앞에서 논한 바와 같이 이러한 적대적 감정이 국가의 물리적인 폭력을 정당

........

54 박영균·김종균, 「코리언의 역사적 트라우마에 관한 연구방법론」, 『코리언의 역사적 트라우마』, 선인, pp.19-69.

화하고 사람들을 분단국가에 복종하는 주체로 만들어 기꺼이 동참하게 한 섬뜩한 역사적 트라우마의 묘비들로 우리 앞에 다가온다.

또한 오형근은 군인들을 화면에 담고 있다. 서로 겨루며 서 있는 남과 북의 군인들은 분단의 실체이다. 오형근의 군인 연작의 공통점은 군인들의 내면에 억압된 공포감과 불안정함, 연약함이 드러난다는 것이다. 더불어 태연함과 무관심이 함께 드러나고 있다.

그가 찍은 사진은 그 어떠한 폭력도 직접적으로 보여 주지 않는다. 남한과 북한은 원칙적으로 전쟁 상태이지만, 그의 작품에서는 북한의 상존하는 위협 또한 부재한 듯 보인다는 점에서 잠복된 민족 개념에 대한 역사적 트라우마의 현장이 보인다. 그의 사진들은 오히려 폭력을 예감하고 그것을 극복하려고 애쓰는 군인들의 모습에서 역사적 트라우마가 한 개인에게 어떻게 현현되고 있는지 나타낸다.

이러한 분단을 통해 발생한 민족 개념의 역사적 트라우마를 계속적으로 다음 세대들에게 전이시키는 데 주요한 역할을 하는 미디어의 문제에 보다 집중한 작가들로는 김태은과 임민욱을 들 수 있다. 김태은은 「판문점 시퀀스」를 통해 영화 속에 등장하는 판문점과 실제 판문점 세트장에서 촬영한 영상을 교차 편집해 병치함으로써 재현과 기억, 그 사이의 미디어 권력에 대해 묻는다. 미디어에서 보이는 분단의 현재성과 현실의 낯섦을 감상자들이 체험하게 함으로써 만들어진 기억의 현장을 드러낸다.

임민욱의 「절반의 가능성」은 뉴스를 진행하는 스튜디오의 모습으로 시작된다. 김정일의 장례식에 참석해 오열하는 북한 주민들의 모습과 박정희 대통령 서거로 울부짖는 남한 주민들의 모습이 오버랩되는 화면 속에서, 임민욱은 각 체제 속에서 체제 유지를 위해 맹

목화되는 미디어 속 민족 개념의 쟁투와 평범한 주민들의 눈물, 그 사이에 대해 묻는다.

분단국가는 상대를 적으로 설정함으로써 자기 내부의 구성원들을 국민으로 통합시켜 국가의 정당성을 세울 수 있었다. 그 속에서 민족 분단의 역사적 트라우마는 결핍의 상처를 이분법적인 맹목성으로 전이시켰다. 상대방에 대한 집단적 광기의 시선은 내부의 결속을 강화시켰다. 그러나 작가는 주민들의 "저 눈물을 인위적인 것이라고 할 수 있는가?"라고 묻는다. 그는 역사적 트라우마가 만들어지는 과정에서 작동하는 미디어 권력에 대한 비판적 시선과 역사적 트라우마의 좌장 속에 있는 '주민들의 눈물'을 분리해 낸다. 한반도의 가능성은 미디어와 민족 개념의 쟁투를 통한 이데올로기의 승리에서 오는 것이 아니라 그 눈물의 힘, 이를 토대로 한 파괴와 융합의 과정에서 나온다는 메시지를 폭발적인 화면을 통해 전달했다.

조동환, 조해준의 「북조선: 북한 밖에서 비추어 온 풍경」은 동독 출신 북한 유학생이 바라본 북한에서 시작한다. 독일의 통일 과정에 대한 개인적 경험과 만나게 되는 북한을 바라보는 독일인의 개별적 시선이 작가를 통해 아버지에게 이야기된다. 이 이야기는 분단을 실제로 체험한 남한 땅의 아버지의 기억과 결합되어 아버지의 드로잉 작품으로 드러난 작품이다. 역사적 트라우마가 동작되고 있는 독일과 한국, 현재의 분단된 북한을 보고 온 독인인과 전쟁의 현장만을 기억하는 한국인의 과거가 개별적 개인들의 기억을 공유하며 드러난다. 이 작품 역시 분단의 문제를 '민족'이라는 거대 집단이 아닌 개인에 집중하고 있고, 이를 통해 개인의 기억과 정치적인 역사에 대해 묻는다.

(2) 분단 상황의 재문맥화

제도화된 민족 분단의 기억들을 어떻게 재문맥화할 것인가에 대한 물음은 역사적 트라우마의 치유와 관련된다.

임민욱의 「불의 절벽」은 역사적 트라우마가 어떻게 국가의 물리적이고 상징적인 폭력을 내면화하면서 분단국가에 복종하는 주체로 우리를 생산해 냈는지를 드러내 우리 앞에 보여 준다. 국가의 폭력에 복종하고 있는 우리의 불편한 현재를 드러냄으로써 우리가 왜 끊임없이 민족 분단의 문제를 '망각'하려고 하는지 깨닫게 한다.

에리히 프롬(Erich Fromm)은 사회적 무의식이란 사회구성원의 대부분이 똑같이 억압되고 있는 것에서 발생한다는 점을 지적하면서, "이 공통된 억압 요소란 특수한 모순을 내부에 지닌 사회가 성공적으로 운영되기 위해서는 의식되어서는 안 될 내용을 말한다."[55] 고 지적한 바 있다. 임민욱은 이러한 사회적 무의식과 집단적 광기가 교차하며 드러나는 우리 사회의 대표적인 문제인 레드 콤플렉스와 간첩 조작 사건을 통해 국가의 폭력이 개인의 일상을 어떻게 파괴하는지 드러낸다. 동시에 우리가 이러한 사건에 반응하는 방식인 '집단적 광기'와 '망각'이라는 태도를 환기시킴으로써 그러한 집단적 광기와 망각의 주체인 감상자들을 불편하게 한다.

「불의 절벽 2」는 옛 기무사 수송대가 있던 공간에 자리 잡은 '백성희장민호극장'에서 공연의 형식으로 진행된 다큐 연극이며, 퍼포먼스, 설치미술이다. 실제 고문 피해자인 김태룡 씨와 정신과 의사

.......

55 에리히 프롬, 김진욱 역, 『마르크스, 프로이트 평전 - 환상으로부터의 탈출』, 집문당, 1994, p.103.

정혜신 씨가 무대에 올라서 고문과 그로 인해 파괴된 그의 삶, 그리고 지금 살아가는 모습에 대하여 담담히 이야기를 주고받는다. 공연 후반부에는 이 극장의 독특한 공간을 활용하여 국가 폭력의 현장을 퍼포먼스를 통해 드러냄으로써 무대와 실제 공간 간의 경계를 해체하는 연출을 선보였다.

무대에 설치된 스크린에 열감지 카메라로 촬영된 영상 작품을 상영해 개인과 공동체의 관계에 대해서도 물었다. 작가가 열감지 카메라를 쓰고 관객석을 바라보면 체온이 동일한 사람들 모습은 유사한 색채 나열들로 표현된다. 동질성의 문제를 피의 문제가 아닌 체온의 문제로 드러냈다는 것은 이 역사적 트라우마의 치유를 민족의 문제가 아닌 인류의 문제, 인권의 문제로 바라보고 있음을 드러낸다.

또한 「불의 절벽」 시리즈는 '매개자로서의 예술'에 대해서도 질문하고 있다는 점에서 주목된다. 작가가 「불의 절벽」을 통해 역사에 대해 예술적 개입과 환기라는 '매개자'의 위치를 철저히 고수하고 있기 때문이다. 이 '예술적 매개'는 김태룡 씨와 관객들을 공감을 통해 연대하게 했다. 이 연대는 잃어버린 평범하고 나약한 김태룡이라는 개인의 서사를 역사 위에 복원해 냈다. 한국 근현대사의 상실된 장소(성)와 빼앗겨 버린 서사를 미학적 실험의 현장으로 불러내 환기시킴으로써 평범한 사람들의 잃어버린 서사를 복원해 냈다. 역사적 트라우마를 치유하는 임민욱의 방식이다. 민족의 복원이 아닌 개인의 서사의 복원이 강조된다.

재일교포 3세인 김인순은 한국, 일본, 북조선 어디에도 소속되지 않은 경계인의 삶을 드러낸다. 경계인이라는 키워드에 함축된 정치적 문제, 고통과 회색인의 고뇌를 다루는 것에 익숙한 우리에게, 김

인순은 경계에 살면서 느끼는 행복과 평온한 일상을 담담하게 드러내고 있다는 점에서 주목된다. 제도화된 분단에 대한 기억을 해체하는 작업에서 객관적인 팩트를 확인해 내는 것이 중요할 수도 있겠지만, 김인순은 이와 다르게 지극히 개인적인 시선을 다양하게 드러내는 것에서 시작하고 있다. '경계인의 행복' 또는 그것이 가능한 사회의 평온함을 드러내는 것은 통일을 통한 '민족 국가'라는 순혈주의 이데올로기의 완성이 역사적 트라우마 치유의 해답이 될 것인가라는 질문을 하게 한다.

탈북 화가 선무는 떠날 수밖에 없었던 땅, 그러나 사랑하는 가족들이 살아가고 있는 사랑할 수밖에 없는 북쪽 땅을 그리고 있다. 선무의 대표작 '아이' 시리즈는 단순화된 배경의 평면화와 화면 안의 구호같이 사용된 문학적 요소들을 결합하여 북한 선전 포스터의 형식을 패러디한 정치팝 작품이다. 이 작품들에는 그가 북한에서 살아왔던 삶과 여전히 자신의 가족이 살고 있는 북한 땅에 대한 애증이 교차되어 있다. 그는 이분법적인 애증이 공존하는 작품 속에서 민족 분단의 무게를 자신의 삶의 서사로 재맥락화하고 있다.

김황은 세계에서 가장 문화적으로 고립된 국가로 북한을 설정하고, 그러한 북한이 피자를 즐겨 먹는 김정일을 위해 2008년 평양에 최초로 피자점을 열게 되었다는 전제에서 「모두를 위한 피자」 프로젝트를 시도한 바 있다. 김황은 피자 만드는 법 등이 포함된 일종의 코미디 영화인 이 작품을 북한 암시장의 불법 한국 드라마 배포 루트를 따라 북한 주민들에게 배포하는데, 그 후 약 6개월 동안 북한 주민들에게서 사진, 메모 등 지속적인 피드백을 받게 된다. 이 작업은 1980년대의 「민족해방운동사」 작품이 필름 형태로 북한 작가들

에게 전달되어 재제작됨으로써 북한 미술계에 영향을 주고 이후 이와 관련된 남한 작가들이 국가보안법으로 고초를 당하던 시대와는 다른 방식과 목적의 프로젝트임에는 틀림없다. 그럼에도 불구하고 예술이 사회적·문화적 시스템에 균열을 가하려 하고 있다는 점에서 예술을 바라보는 동일한 관점을 지니고 있다. 김황의 작품은 북한에서 온 피드백을 통해 그렇게 고립적으로 보였던 북한 사회가 제도권 아래로는 우리의 상상과는 다르게 역동적으로 꿈틀거리며 바깥 사회와 소통하고 있음을 드러냈다. 이는 역설적이게도 북한 사회를 보는 우리의 고정된 시선을 자극했다.

김황은 이 영상 작품을 연극으로도 발표한 바 있는데, 이때는 북한에서 온 편지들을 참여시켰다. 주로 여배우에 대한 팬레터와 직접 피자를 만들어 먹어 본 후의 감상들이 주를 이루었다. 감상자의 참여로 작품이 완성되는 형식은 이미 우리에게는 매우 익숙한 형식임에도 불구하고 참여한 감상자가 북한의 평범한 사람들이었다는 점에서 주목되는 작품이다. 김황의 작품은 역사적 트라우마의 치유는 거대 담론이 아닌 일상의 소통을 통해 가능함을 드러내고 있다. 이데올로기의 쟁투가 벌어지는 개념적 민족의 통일이 아닌, 일상생활에 대한 개별적 소통을 시도하고 있는 것이다.

(3) 일상에 내재된 역사적 트라우마

그러나 남과 북의 일상이 소통될 수 없도록 거세시킨 것이 역사적 트라우마이다. 역사적 트라우마는 개인이 속한 민족이 역사 속에서 가지게 된 상처에 집단적으로 감염되어 나타나는 것으로, 다른 어떤 국가나 민족과의 관계에서 일정한 조건이 부여되면 그것은

갑자기 과거로 돌아간 듯이 집단적인 광기와 같은 비합리적 충동에 휩싸이게 된다. 따라서 이러한 집단적 광기와 같은 비합리적 충동은 망각이라는 기제와 교차하며 드러난다. 역사적 트라우마가 세대를 통해 전이되면서 광기와 망각의 교차 시간은 망각의 시간들을 점차 늘려 왔다. 이는 선진사회라고 일컬어지는 국제사회와 나란히 어깨를 같이하고 싶은 욕망이 우리 사회의 결핍된 리비도를 감추고 싶어 하기 때문일 것이다. 이들은 이분법적으로 사고하는 모던 시대의 방식이 이미 촌스럽다고 생각하고, 다문화의 다양한 담론들 또한 식상하며, 뉴욕과 런던의 핫한 담론들이 실시간으로 우리 미술계에 동작된다고 믿고 움직이는 세대이다. 이들을 다룬 작품이 옥인 콜렉티브의 「서울 데카당스」이다. 이 작품은 북한에서 운영하는 사이트의 내용을 리트윗했다는 이유로 국가보안법 위반 판결을 받았던 사건을 소재로 제작되었다. 이 사건의 주인공은 북한 사이트와 다른 사이트를 차별화시키는 자기검열의 시스템이 동작되지 않는 세대의 등장을 알렸다. 이 작품은 북한 사이트의 내용을 희화화하며 리트윗하는, 북한을 가볍게 바라보는 새로운 세대의 등장과 이들을 혼란에 빠뜨리는 또는 바보로 조롱받게 만드는 국가보안법과 제도의 문제를 제기한다. 국가보안법을 타도하고자 하는 것이 아니라 이 법이 자신의 성욕을 감퇴시킨 것에 대한 치명적 괴로움을 차마 법정에서 말하지 못하는 아이러니를 토로하는 영상의 주인공은 재판에서 이기기 위해서는 무엇을 말하고 어떻게 행동해야 하는지 진실과 연극 사이에 대해 묻는다. 이 작품은 지극히 사적인 일상성에 드리워진 분단 트라우마의 폭력성을 드러냄과 동시에 새로운 세대에게 처벌이라는 강력한 도구로 분단 트라우마를 전이시키는 과정을 보여 줌

으로써 현재 지속적인 민족 개념의 쟁투가 야기시킨 역사적 트라우마를 드러내고 있다.

최원준은 사진과 영상 작업을 통해 사진이 단순한 시각적 기록을 넘어서서 보는 이로 하여금 현실이라는 '장소의 맥락'들을 확인하고 이해하며 또 더 많은 것을 유추해 볼 수 있게 유도한다. 그는 이를 '시선의 지정학(地政學)'이라고 부르고 있다. 매끈하게 깔린 자전거 도로와 철거되지 못한 방어선(「언더쿨드」), 쉴 새 없이 승객을 실어 나르는 여의도 버스 환승센터와 기능도 존재도 전부 잊혀져 버린 지하벙커(「미완의 섬」), 폐허가 된 미군 부대와 아파트촌(「타운하우스」)의 모습들을 통해 우리의 일상 공간에 존재하고 있는 전쟁의 흔적들을 드러낸다. 매일 마주 대하는 일상의 익숙한 풍경이 그를 통해 다시 낯설게 다가온다. 현실에 공존하나 비현실적으로 느껴지는 공간, 혼종된 공간이 우리의 익숙한 일상적 공간이었음을 들춰낸다. 역사적 트라우마는 이 혼종된 공간 속에 전이된다.

노순택은 일상에 내재된 분단의 트라우마뿐만 아니라 기록과 망각이라는 '분단'을 둘러싼 주요한 키워드를 동시에 묻고 있다. 노순택은 「얄웃한 공」(대추리, 2005, 2006)에서 '레이돔'을 포착하고 있다. 레이돔 밑에서 노동을 하는 사람에게 저 레이돔은 망각된 풍경일 뿐이다. 망각된 풍경 속에서 하얀 레이돔은 서정성을 품고 있는 달처럼 보인다. 그러나 달처럼 보이던 동그란 것이 대추리 미군 기지에 있는 '레이돔'이라는 레이더였다. 레이돔은 특수재질로 레이더를 동그랗게 감싸서 지상뿐만 아니라 공중, 해상 전 영역에서 정보를 탐지할 수 있게 만든 강력한 군사 장비이다. 우리 정부는 미군 기지와 레이돔의 존속을 위해 대추리 원주민들의 이주라는 정치적 선

택을 했고, 그 순간 저 공간이 품고 있던 분단 문제는 대추리 원주민들의 삶과 정면으로 부딪혔다. 노순택의 화면은 일상과 정면으로 부딪히기 전 망각의 평온을 사진으로 제시함으로써 일상의 평온과 분단 트라우마, 사회적 무의식 간의 관계를 드러낸다.

또한 노순택은 '제도화된 폭력'이 고도로 미화되고 정당화된 전국 무기 체험 현장을 사진으로 담았다. 방위산업 전람회장의 M2HB 중기관총 앞에 뒷짐 진 기갑 부대원의 모습이 보이는 사진에서 중기관총의 총구는 우연히 부대원의 뒤통수를 겨냥한다. 적을 겨눈 총구가 결국 자신을 지향할 것이라는 경고를 통해 남한과 북한이 이종교배된 한 몸임을 보여 주고 있다.

1997년 제15대 대통령이 된 김대중과 이어진 노무현 정부의 적극적인 남북 교류와 이후 이명박, 박근혜 정부를 거쳐 남북의 정치적 대치 상태가 매우 심각해진 기간 동안에도, 미술계에서는 우리 안의 민족 분단의 문제를 직시한 다양한 미술가들이 분단을 소재로 작업을 지속했다. 물론 이는 '미술과 정치'라는 화두가 지루하다 싶을 만큼 유행하는 세계 미술 시장의 현상 때문이기도 하다. 미술계의 글로벌화는 지역성의 문제를 동전의 양면처럼 잉태하고 있었는데, 한반도라는 지역의 지역성 문제와 민족적 분단 문제는 세계 지도 속에서 매우 눈에 띄는 화두였다. 그래서 1980년대의 대안 공간에서 용기와 결단이라는 단어 속에 비장하게 작업했던 선배들과는 달리 1990년대 이후 세대는 대표적 미술관이나 상업 화랑에서, 또 해외에서 관심과 지원을 받으며 작업할 수 있었을지도 모른다. 그러나 더 중요한 것은 세계주의 시선에서 이 반도를 바라봄으로써 발생하는 자기검열의 해체, 예술적 완성도의 다양성과 발랄함 등이 발견

되고 있다는 점이다.

　이상에서 '분단에 대한 제도화된 기억들을 해체'하는 방식으로 역사적 트라우마를 드러내는 작가들, 이를 통해 분단을 재맥락화하고자 하는 작가들의 작품을 살펴보았다. 가장 큰 특징은 이들이 '개인'의 문제에 집중하고 있다는 점이었다. 이는 '일상에 내재된 역사적 트라우마'와 자연스럽게 연결되었고, 이러한 특징은 민족 개념의 역사적 트라우마를 치유하고자 하는 분단의 재맥락화 작업들의 특징들과도 연결되었다. 역사적 트라우마는 전쟁과 분단이라는 집단의 상처를 통해 만들어졌으며, 이는 하나 된 '민족 국가'를 지향하는 욕망의 결핍에서 탄생했다. 이러한 욕망의 탄생은 식민지 시기 일본 제국주의에 의해 나라를 잃었던 역사적 트라우마, 그 치유로서의 해방과 동시에 찾아온 전쟁과 분단이라는 역사적 사건과 연동된다. 그래서 우리는 분단이라는 화두를 거대 담론의 좌장 안에서 이미지화했던 미술사적 성과물들을 갖고 있다. 1980년대까지 이러한 작업들이 주로 행해졌다.

　역사적 트라우마는 결국 집단의 상처에 대해 이야기하는 것이며, 이는 결국 개인에게 미친다는 점에서 개인과 집단을 구분한다는 것은 논리적 모순일 수 있다. 때로는 한 작가의 작품 안에 공존하기도 한다. 그러나 개인과 일상의 문제에 집중하고 있는 일련의 흐름들은 앞서 살펴본 작가들의 작품에 주목하게 한다. 역사적 트라우마를 발생시키는 거세된 리비도, 그 욕망은 민족 국가라는 거대 담론을 상징하는 '아버지', 이 '아버지'가 둘이라는 받아들일 수 없는 현실에서 작동하는가, 아니면 아버지의 부재를 욕망하게 될 것인가. 개인과 자유, 인권, 다양성의 공존이라는 욕망은 여전히 존재하는

국가 간의 세계 팽창의 욕망 앞에서 어떠한 리비도를 만들어 낼 것인가는 여전히 궁금한 문제이다. 이것이 역사적 트라우마가 만들어지고 전이되는 과정 안에서 동작되는 국가권력의 문제에 예민하게 반응하면서도 여전히 개인과 일상에 집중하는 작품들에 집중하게 되는 이유이다.

2) 선군시대 국가주의와 미술에서의 민족 개념과 형식

김정일은 1992년 『미술론』에서 조선화를 기본으로 하는 주체미술 건설의 방향과 방도를 논하면서 조선화를 기본으로 하여 우리의 미술을 민족적 바탕 위에 확고히 세워 발전시킬 것임을 다시 한 번 정식화했다. 이 책은 '계급성을 토대로 한 민족 개념' 속에서 탈각된 '민족미술'의 장르 및 조형 형식이 1980년대를 넘어서면서 서서히 복권되기 시작하여 1990년대 이후 문인화론의 전면적 복권으로 가시화되는 일련의 흐름 속에서 등장했다.

김일성 사후 고난의 행군 시절을 지나면서 북한에서는 선군사상이 체계화된다. 이는 사회주의 국가들의 붕괴라는 세계사의 흐름 속에서 체제 붕괴 위기를 극복하기 위한 대안으로 '민족'의 문제를 다시 들고 나와 '총과 군'으로 이를 지켜 내겠다는 것으로, 이에 따라 '선군사상'은 1980년대 중반에 등장하는 '조선민족제일주의'와 긴밀히 결합된다. 1999년 조성박이 작성한 『김정일 민족관』에 나오는 "계급과 계층은 사회에서 차지하는 지위와 역할에 따라 변할 수 있어도 사람들의 운명공동체인 민족은 영원한 것"이라는 언급은 이를 뒷받침한다.

따라서 체제 위기의 상황에서 조선민족제일주의 정신을 통해 민족 전통을 옳게 계승하는 문제가 다시 논의된다. 이때 혁명 전통과 민족적 전통을 구분하여 개념화하고 있다.

(1) 민족제일주의와 사의적 수묵화 전통의 부활

1986년 7월 15일에 김정일이 노동당 중앙위원회 책임 일꾼들과 한 담화 「주체사상교양에서 제기되는 몇가지 문제에 대하여」는 김정일주의의 전개에서 이정표적 문헌으로 소위 고전적 노작으로 불리는데, 여기에는 후일 '우리민족제일주의론'(1989)으로 체계화되는 민족적 사고가 담겨 있어 주목된다. '민족제일주의'는 1980년대 말 페레스트로이카의 실패에 따른 소비에트 연방의 해체와 동구 사회주의의 붕괴에 대응하여 정권의 정통성을 사회주의 혁명의 필연성보다는 민족적 전통에서 찾고자 하는 시도로 해석되는데, 이러한 배경에서 단군릉, 동명왕릉, 왕건릉의 대대적인 복원, 보수, 개축이 1990년대에 이어졌던 것은 이미 잘 알려진 사실이다.

회화사와 전통 인식과 관련해서도 1986년은 특별한 의미를 지닌 해이다. 김정일의 특별 지시로 조선미술박물관에서는 재불 한국 화가인 이응로, 박인경 부부의 「난초」 등 수묵화 110여 점의 전시(1986. 9. 22~10. 7)에 이어 정관철·정종여 2인전(1986. 12. 30~1987. 1. 30)을 연이어 개최하는데, 1957년 이석호의 개인전 이후 최초의 대규모 수묵화 전시가 정부 주도로 개최되었다는 점에서 이 전시는 수묵화 복권의 공식 선언으로 이해해도 무방하다고 본다.

이와 동시에 평양미술대학 출신으로 김용준의 제자였던 미술 이론가 하경호는 "창작가들은 몰골기법으로도 그림을 많이 그려야합

니다."라는 김정일의 교시에 따라 채색화 일변도의 조선화를 혁신하고 몰골 전통의 계승을 적극적으로 설파한 『조선화 형상 리론』(1986)을 간행한다. 이어 조인규, 김순영이 김정일주의 전통관에 토대를 둔 새로운 『조선미술사』(1987)를 편찬하는데, 이 책은 한상진, 조준오의 『조선미술사』(1965)가 가졌던 협애한 계급주의적 관점을 상당 부분 극복하고 민족 전통에 대한 새로운 통찰을 담고 있는 것으로 주목된다. 평양미술대학 출신으로 조선미술박물관 학술과 연구사를 거쳐 학술과장을 역임한 김순영과 조선미술가동맹 평론분과 위원장을 두 차례나 역임한 조인규는 김정일주의 전통 인식의 심화와 확산에 크게 기여한 인물로 평가된다.

그러나 1986년에서 1987년에 걸친 일련의 사건들이 즉각적인 반향을 불러일으켰던 것은 아닌 듯하다. 작가와 일반인에게 수묵몰골 전통은 아직도 계급적으로 불온시되는 개념이었기 때문이다. 수묵몰골을 비롯한 민족적 전통에 대한 연구가 계급적 편견으로부터 자유롭게 봇물 터지듯 터져 나온 것은 김정일의 '우리민족제일주의론'(1989)이 공식적으로 발표된 이후인 1990년부터라고 할 수 있다.

몰골에 씌워졌던 계급적 편견을 이론적으로 제거한 것은 김기훈의 채색 몰골-수묵 몰골론의 업적이었다. 그는 몰골법을 수묵 몰골과 채색 몰골로 분리시킴으로써 이데올로기의 문제를 수묵과 채색의 문제로 한정시키고 몰골을 이 이데올로기 문제에서 제외시키는데 성공했다. 이러한 논리 이후 1990년대 북한 미술계에서는 1970년대 후반에 일어났던 몰골법에 대한 반론들이 사라지게 된다.

나아가 김일성 사후인 1995년에 이르면 계급적인 오명을 뒤집어썼던 수묵화라는 개념마저도 이데올로기적으로 자유롭게 허용됨

을 볼 수 있다. 리광영은 1995년에 발표된 글에서 작가는 그림의 주제와 사상적 내용에 따라 그에 맞게 선묘기법, 세화기법, 몰골기법 등을 선택하여 형상적 효과를 극대화해야 하고, 몰골기법으로 그릴 때에도 채색 몰골화와 수묵 담채화 형식 중 그 작품의 주제나 내용에 따라 적절히 선택하여 조형적 효과를 최대한 얻어내라고 담담하게 적고 있다. 이는 수묵 담채화 형식이 미술계에서 이데올로기적으로 자유로워진 점을 반증하는 것으로, 달라진 북한 학계의 분위기를 보여 준다고 할 수 있다.

1990년 이후 수묵 몰골에 대한 계급적 편견으로부터의 해방은 그간 불온시되어 왔던 조선시대 회화 전통에 대한 새로운 연구의 봇물을 터 주었으며, 이러한 연구는 미술품에 대한 양식 분석적 방법론과 작가별 개성적 화풍에 대한 새로운 인식도 심화시켜 주었다.

류인호는 1990년에 발표한 일련의 논문을 통해 고전 화가들을 "독자적인 개성의 소유자"로 "서로 다른 자기의 안목과 기량"을 가지고 있음을 인식하고 김홍도, 신윤복, 정선, 심사정, 김득신, 김두량, 리인문 등 18세기 개별 작가에 대한 구체적 접근과 양식적 비교라는 획기적 연구를 시도했다. 필치의 형식 비교에 기반한 양식 비교와 이를 통해 도출되는 작가의 개성에 대한 통찰은 이전 시기에는 볼 수 없었던 것이라고 할 수 있다. 1975년의 『조선중앙연감』부터 "과거 조선화의 제한성", "간결하고 섬세한 채색화" 전통에 대한 언급이 사라진 후 거의 15년 만에야 전통회화에 대한 연구가 본격화되고 있음을 알 수 있다.

2000년 이후 연구 중 두드러진 것은 정창모의 「동양화의 전통적인 채색법과 용묵법」이라는 논문인데, 이를 통해서 "동양화", "문인

화"와 같은 용어 사용이 부활했음은 주목할 만한 일이다. 특히 그는 여기서 오방색과 그 이념적 기초로 음양오행설을 소개한 뒤 채색화 →백묘화→수묵화→수묵채색 혼용의 회화기법 진화론을 소개하고 있는데, 이는 사의적 수묵화를 회화 발전의 최고 단계로 위치시켰던 김용준의 회화 발전사관의 부활이라는 점에서 주목된다.

2000년대 이후에는 리재현, 조인규, 하경호와 같은 비평가들의 활동이 주목되는데, 특히 2002년의 『조선화의 전면적 개화』는 주목할 만한 업적이다. 여기에는 북한에서 그토록 배척해 왔던 "사의(寫意, 뜻을 그리다)"라는 용어에 대한 김정일의 다음과 같은 교시가 소개되어 있다.

"조선화에서 사의라는 것은 뜻을 그린다는 것인데, 뜻을 그리는 것이 결코 나쁘지 않습니다. 문제는 어떤 뜻을 어떻게 그리는가 하는 것입니다. 현실에 철저히 기초하고 있는 그림은 깊은 뜻이 담겨질수록 좋으며 그런 그림은 감상한 후에도 오래동안 여운을 남길 수 있습니다."[56]

여기서 김정일은 몰골법, 수묵화, 동양화와 같은 개념을 차례로 복권시킨 뒤 최종적으로는 소위 봉건 착취계급의 퇴폐적 취향과 사상을 반영한다고 하여 그토록 배척했던 문인화가들의 미학 개념인 "사의" 개념마저 복권했음을 확인할 수 있다.

(2) 단붓질법과 '우리식 유화'

유화 작품들이 인민들의 기호에 맞게 표현되려면 조선화에 대하

........
56 리재현·조인규, 『조선화의 전면적 개화』, 평양: 문학예술출판사, 2002, pp.136-137.

여 깊이 연구해야 한다. 이에 따라 조선미술가동맹 중앙위원회에서
는 전국 조선화 강습을 진행했다. 모든 미술가들이 조선화 화법에
정통하여 자립적으로 조선화를 토대로 각자의 장르를 발전시킬 수
있도록 준비하게 하기 위하여 실시되었다고 전한다.[57]

　　북한의 조선화가 중 남한에도 잘 알려져 있는 대표적인 화가 중
한 명이 선우영이다. 선우영은 평양미술대학 졸업 후 중앙미술창작
사에서 유화를 그리다가 1972년에 조선화를 배우기 시작하면서 조
선화가로 변신한 것으로 알려져 있다. 당시 조선미술가동맹에서는
조선화를 기본으로 우리 미술을 주체적으로 발전시킬 것에 대한 당
의 방침을 관철하기 위해서 중앙미술창작사에 조선화 강습 시간을
따로 마련했다. 강사는 당대 최고의 조선화가이며 평양미술대학교
교수였던 정종여였다. 당시 강습에 누구보다 열심히 참여했던 선우
영은 이 과정을 거쳐 1973년 이후부터는 만수대창작사 조선화 창작
단에서 조선화 화가로 활동하게 되었다.[58] 이러한 선우영의 예를 통
해 알 수 있는 점은 이 시기에 실시된 '전국 조선화 강습'의 내용이
매우 충실히 진행되었다는 것이다.[59]

　　1978년에 쓰인 하경호의 글에서는 3차 전국 조선화 강습에 대해
구체적으로 전하고 있는데, 몰골기법을 중심으로 강습이 진행되었
다고 서술하고 있어서 흥미롭다. 조선화 화법에서 우수한 특징을 가

.......

57　하경호, 「모든 미술가들이 조선화화법에 정통하도록 - 제3차 전국조선화 강습이 있었다」,
　　『조선예술』, 1978, p.47.

58　리재현, 『조선력대미술가편람』, 문학예술종합출판사, 1999.

59　하경호, 「모든 미술가들이 조선화화법에 정통하도록 - 제3차 전국조선화 강습이 있었다」,
　　p.47.

지고 있는 몰골(단붓질)기법을 집중적으로 훈련하여 정통하도록 하는 데 기본을 두었다. 조선화 기초 이론 학습을 시작으로 풍경화, 인물화, 기법 훈련 등을 2개월에 걸쳐 진행했다는 것이다.

앞 절에서 조선화의 변화 중 단붓질법의 등장과 확대에 대해서 이미 살펴본 바 있다. 조선화 안에서의 이러한 변화는 조선화를 토대로 '우리식 유화'를 발전시킬 때 조선화의 특징이 무엇인가에 대한 질문에도 영향을 미치고 있었다.

리창과 홍승민은 "우리 미술에서 선명성, 간결성을 더 잘 살리는 것은 주체적인 화법을 발전시키는 것"[60]이라는 견해를 발표하면서, 특히 조선화에서 선 표현의 중요성을 강조한 바 있다. 이들은 "조선화의 선적 표현의 중요한 특징은 명확성에 있다. 이것은 선 자체가 가지고 있는 집약성과 함축성, 강한 표현성으로부터 형태의 운동감을 간단하면서도 명료하게 보여주는 데서 찾아보게 된다. 조선화의 선은 굵기와 농담, 굴곡, 방향, 속도 등의 변화와 밀접히 결합하여 입체성을 가진다. 따라서 형태의 외형적인 특성을 간결하게 표현할 뿐만 아니라 그 속에 내재하고 있는 힘과 움직임까지도 집약적으로 나타내는 풍부한 표현력을 가지고 있다."[61]고 정의한 바 있다.

앞 절의 조선화의 변화에서 살펴본 바와 같이, 1970년대 후반부터 논의되기 시작한 몰골화의 등장은 1980년대를 거쳐 본격화되고 1990년대 보다 확장되어 문인화 준법의 대대적인 복권을 이끌어냈다. 이에 따라 「진격의 나루터」와 같이 만지면 만져질 수 있을 것

.......

60 리창·홍승민, 「우리 미술에서 선명성, 간결성을 더 잘 살리는 것은 주체적인 화법을 발전
 시키는 기본 고리」, 『조선예술』, 1973, pp.95-103.
61 위의 글, pp.95-103.

같은 대상의 물질적 덩어리감의 사실성을 표현하고자 했던 것에서 「쟁강춤」에서 보는 바와 같이 선으로 대상을 표현하는 방식으로 표현법의 중심이 변화되어 갔다.

이러한 조선화의 변화가 미술계에서 자리 잡아 감에 따라 유화에서도 「진격의 나루터」와는 다른 방식으로 대상의 덩어리감을 표현한 작품이 제작되기 시작했다. 「쟁강춤」의 치마 부분의 단붓질법과 같은 붓터치와 붓의 속도, 붓의 운동감, 평면성들이 공존하고 있다.

김지웅은 조선화는 묘사 대상을 그릴 때 대상들 간의 원근 관계, 광선에 따른 색 관계를 하나하나 따져 가며 그리지 않아도 현실감이 강하게 표현된다는 점을 강조한 바 있다. 이것은 유화에서 많은 시간을 들여 형성해야 할 과제를 간결하게 해결하는 조선화의 특성이다. 김지웅은 주가 되는 대상을 강조하고 그 외의 것은 대담하게 생략하는 것이 특징이라는 조선화의 특성을 '우리식 유화'에 표현할 것을 주장했다. 유화에서 조선화의 함축과 집중의 원리를 구현하자는 것이다.[62]

함축과 집중을 하고자 하는 이유는 본질을 그려 내고자 하기 때문이다. 현실의 개별적 사실과 형상들 속에 스며 있는 객관적 법칙을 발견하고 이를 토대로 현실 생활의 본질을 더욱 뚜렷이 부각시켜 내고자 하는 것이 북한 미술의 목적이기 때문이다. 이처럼 대상의 본질을 드러내고 나머지 부분을 생략하는 '함축'과 '집중'의 방식을 구현하는 데 단붓질법이 매우 효과적이기 때문에 유화에서도 이러한 조형적 실험을 시도한 작품들이 제작되기 시작했다고 판단된다.

.......

62 김지웅, 「유화구도에서 함축과 집중」, 『조선예술』, 2005. 3, pp.62-63.

북한의 주체미술은 눈앞의 대상을 있는 그대로 그려서 보여 주는 것이 사실주의가 아님을 명확히 하고 있다.[63] 따라서 자연주의는 극복해야 할 대상일 뿐이다.[64] 자연을 있는 그대로 옮겨 놓는 것만으로 현실 생활의 본질을 진실하게 보여 줄 수 없다는 것이다. 그렇다면 본질은 어떻게 파악될 수 있는가. 이는 미술가의 사상 예술적 견해와 관련된다는 것이 주체미술의 핵심이다. 따라서 미술가의 사상 예술적 견해가 무엇인가 물었을 때, 북한 미술계에서는 북한의 정치 이데올로기의 역사에 따라 미학적 사상도 한정시켜 놓고 있다. 주체사상과 선군사상만을 인정하고 있기 때문이다. 물론 최근에 외화벌이를 목적으로 그려지고 있는 해외 판매용 미술품들은 이와는 다른 맥락에서 제작되고 있다고 할 수 있다.

(3) 미술에서의 민족 개념과 김일성민족

앞서 살펴보았듯이, 김정일 시대 동유럽 사회주의 국가들이 몰락하는 과정에서 '계급'보다 '민족'을 우선시하며 국가의 위기 사항을 극복하고자 했던 북한은 '민족' 개념에서 계급적 관점을 탈각시키고 언어와 지역, 핏줄을 강조하면서 민족적 전통을 광범위하게 받아들였다. 카프 전통과 같이 김일성 권력 투쟁 관계에 직접적으로 관여되지 않았던 항일 전통도 복권하는 과감한 정책 속에서 남북한 '민족' 개념은 이전 시기와 다르게 교집합을 늘려 놓을 수 있었다.

그러나 김일성 사후 고난의 행군 시기를 거쳤지만 그 이후에도

.......

63 사회과학출판사편, 「우리문학예술의 몇가지 문제에 대하여」, 사회과학출판사, 1973.
64 위의 글.

지속되는 외부에서 가해지는 정권 위기에 북한은 보다 공세적으로 반응하면서 '민족' 개념을 '김일성민족'으로 보다 협소화해 버렸다. 물론 이 시기에는 남북한의 교류가 봉쇄되면서 대결 양상이 고조되었으며, 이에 따라 북한은 민족 개념의 '핏줄' 또한 '김일성'으로 한정하여 남한을 배제하게 된다.

이에 따라 '김일성민족'의 민족적 정체성을 확립하고 이를 토대로 한 문화 발전을 위해 혁명 전통을 만들고 민족 전통을 호출해 내는 일련의 문화 정책이 가동되고 있다. 미술에서는 특히 '수령영생미술'이 민족미술의 정체성을 구현하는 가장 중요한 미술로 대두되었다.

이 시기 남한은 '세계화'로 대표되는 국제 자본주의 시장에의 적극적 편입으로 다문화의 시대를 맞이한다. 국제 사회로부터 '순열주의'를 극복할 것을 요구받고, 외국인 노동자가 급속히 유입되는 현실과 국내 경제 상황의 위축으로 세계 시장으로 진출하려는 경제 인구의 욕망이 결합되어 '다문화' 담론은 문화계에서도 중심 담론으로 설정되지 않을 수 없었다. 미술계에서도 '다문화' 관련 작품들에 대한 정책적·경제적 지원이 적극적으로 작동되면서 담론의 중심으로 올라왔고, 이러한 주제는 세계 미술 시장과 연동되면서 빠르게 화단에 정착했다. 근대화 시기에 대한 반성은 국가주의에 대한 재검토를 요구했고, '전통은 만들어진다.'는 화두의 급속한 유행은 '민족주의' 또한 위조수표로 의심받게 했다. 이에 따라 '민족'이라는 화두는 시대착오적인 개념으로 빠르게 인식되어 가고 있다. 이에 따라 같은 핏줄이라는 '민족' 개념 안에서 북한을 인식하고 있지만, 다양한 문화 중의 하나라는 다문화 개념 안에서 민족 문제를 바라보는

입장이 보다 만연해졌다. 따라서 미술계에서는 남한과 북한의 분단 문제를 다룰 때에도 이를 한반도 안에서의 문제로 사고하는 것보다는 1940년대 동아시아에서 벌어졌던 서구와 동양의 충돌이라는 아시아적 문제로 바라보고자 하는 시선들이 보다 많아지고 있다.

이처럼 현재 남북한의 민족 개념은 북한의 '김일성민족'으로 그 개념을 보다 협소화함으로써 남한을 배제시키고 있다는 점에 주목하게 된다. 남한에서는 다문화의 틀 안에서 '민족' 개념을 보고자 하는 세대들이 확대되고 있다는 점 또한 주목해야 할 것이다.

4. 결론

이상으로 미술에서의 '민족' 개념의 분단사에 대해 정리해 보았다. 분단 이후 1968년 이전까지 북한 미술계에는 스탈린식 민족 이론이 적극적으로 수입되었고, '민족적 형식에 사회주의적 내용'에 대하여 토론하면서 민족미술의 문제가 역시 '민족적 형식'에 대한 논의로 집중되었다. 토론은 논쟁을 거치면서 계급성에 기초한 민족 개념으로 정식화되었고, 이에 따라 봉건 착취계급의 미술은 배격하고 민중들의 채색화를 계승해야 할 민족 형식으로 정의했다.

이처럼 이 시기 남북한 미술계는 모두 당면한 민족미술 재건의 문제에서 '민족' 개념을 민족적 형식의 문제로 협소화했고 전통미술을 '수묵'과 '채색'으로 분류하여 구분하는 미술사적 오류를 범했다. 북한은 민족 개념을 계급주의적 관점에서 사고했기 때문이며, 남한에서는 일제잔재 청산의 문제가 인적 청산으로 이어지지 못하면서

발생했다. 이러한 '민족미술'과 '전통미술'에 대한 동일한 개념적 오류 속에서 남북한은 '수묵'과 '채색'을 대립적 개념으로 파악하고, 남한은 '수묵'을, 북한은 '채색'을 '민족' 개념의 핵심으로 선택한다.

또한 북한은 '전통'의 핵심 요소로 혁명 전통을 상정하고 혁명의 역사를 전통화해 내기 시작했고, 이에 따라 '혁명 전통'을 주제로 한 미술작품 제작을 적극적으로 추동해 냈다. 그 과정에서 김일성이 권력 투쟁에서 승리하면서 항일무장 투쟁이 김일성 혁명 전통으로 대체되어 민족 전통으로 만들어지기 시작했다. 이에 따라 '민족' 개념의 분단이 가시화되기 시작했다.

1968년 이후 북한은 주체문예 이론이 확립되어 감에 따라 사회주의 민족미술 개념이 주장된다. 여전히 유화가 중심이었던 미술계가 비판받으면서 "조선화를 기본으로 하여 우리의 미술을 발전시켜야" 한다는 '민족미술'의 개념이 '조선화'로 대치된다. 이러한 현상은 이후 현재까지 이어지는 북한 미술계의 '민족미술' 개념의 주요한 특징이다. 따라서 미술의 모든 장르의 '민족성'은 '조선화'의 미학을 토대로 발전시킴으로써 발현된다. 따라서 '민족미술'의 개념은 '조선화'의 미학적 우수성을 무엇으로 어떻게 정의할 것인가와 긴밀히 결합된다.

이 과정에서 주체사상이 확립되어 감에 따라 이전 시대에 계급주의 관점으로 '민족' 전통을 바라보던 시선은 점차 극복되어 간다. 주체사상에서 주체의 개념이 '민족 정체성'의 개념과 긴밀히 연관되면서 이전 시대 계급 관점에 의해 지배계급을 민족 개념에서 제거해 내던 협소한 민족 개념을 폐기하고 언어와 핏줄, 지역과 문화 공통성이 있으면 모두 같은 민족이라고 정의하게 된다. 이에 따라 미

술에서도 봉건 착취계급의 미술 문화이기 때문에 민족 전통에서 배제했던 문인화와 같은 전통이 복권된다. 그러나 그 과정이 하루아침에 선언적으로 되었던 것은 아니며, 논쟁을 통해 복권의 과정을 밟아 갔다.

또한 조선화를 위주로 미술을 발전시키는 문제는 미술 분야에서 주체를 세우는가 못 세우는가에 대한 원칙적 문제로 정리되면서 주체미술과 연결되었다. 조선화를 매개로 민족의 개념이 주체 개념과 연결된 것인데, 이때 '주체' 개념은 '사회주의 생명체론'을 토대로 한 '국가주의'와 강력히 연동된 것이다.

1963년에 '주체적 민주주의, 민족주의'를 국정 지표로 삼아 박정희 시대가 시작되어 이후 삼선 개헌과 10월 유신을 통해 '한국적 민주주의'가 동작되는 남한과, 김일성 권력이 권력 투쟁에서 승리하고 이후 주체사상이 공고해지는 과정에서 스탈린식 민족 개념에서 탈피하여 경제(계급) 개념을 탈각하고 언어와 핏줄을 강조하는 민족 개념 속에서 민족적 주체성의 강조와 김일성 혁명 전통의 민족 전통화에 매진했던 북한의 '민족'미술의 개념은 국가주의와 개념과 직접적으로 연관되어 있었다는 데서 공통점을 지닌다.

이러한 맥락의 프로파간다를 위해 전통미술이 호출되었으며, 현재의 국가를 민족 전통화하기 위해 미술이 복무했다. 남북한은 모두 이를 위해 기념비 동상을 적극적으로 제작하여 곳곳에 세웠고, 유신 시대의 찬란함을 민족기록화의 이름으로, 사회주의 건설 과정의 아름다움을 주체미술의 풍경화로 제작해 냈다. 단 이 시기 남한은 전통의 애국선열을 호출하여 이들을 기념비적 동상으로 제작하여 세웠고, 박정희는 그 중 이순신 동상에 자신을 오버랩해 전국에 이순

신 동상을 세웠다. 이에 비해 북한은 김일성 혁명 전통을 민족 전통화하는 일련의 작업들 속에서 김일성 기념비 동상을 전국에 세웠다는 점에서 차이점을 보인다. 그러나 이러한 미술품 제작은 모두 국가주의의 프로파간다로 기능했다는 점에서 동일하다.

그러나 박정희 시대 '민족' 개념의 또 다른 한 축은 '반공' 개념을 함축하고 있었다. 이 반공 개념은 박정희 정권의 '민족주의'를 반민족으로 공격하는 세력을 무력화하기 위한 공격적인 프레임과 동시에 남북한 간의 정통성 경쟁에서 정통성 획득을 위한 전략이었다. 김일성 혁명 전통의 민족 전통화 또한 민족 개념의 분단을 전제로 하고 있다. 따라서 이 시기 남북한의 '민족' 개념은 상대방을 인정하는 '민족' 개념이 아니라 정통성 경쟁과 정통성 획득의 욕망과 결합되어 있었다.

'계급성을 토대로 한 민족 개념' 속에서 탈각된 '민족미술'의 장르 및 조형 형식은 1980년대를 넘어서면서 서서히 복권되기 시작하여 1990년대 이후에 문인화론의 전면적 복권으로 가시화되는 일련의 흐름이 등장한다.

김일성 사후 고난의 행군 시절을 지나면서 북한에서는 선군사상이 체계화된다. 이는 사회주의 국가들의 붕괴라는 세계사의 흐름 속에서 체제 붕괴 위기를 극복하기 위한 대안으로 '민족'의 문제를 다시 들고 나와 '총과 군'으로 이를 지켜 내겠다는 것으로, 이에 따라 '선군사상'은 1980년대 중반에 등장하는 '조선민족제일주의'와 긴밀히 결합된다. 1999년에 조성박이 작성한 『김정일 민족관』에서 "계급과 계층은 사회에서 차지하는 지위와 역할에 따라 변할 수 있어도 사람들의 운명공동체인 민족은 영원한 것"이라는 언급은 이를

뒷받침한다.

따라서 체제 위기의 상황에서 조선민족제일주의 정신을 통해 민족적 전통을 옳게 계승하는 문제가 다시 논의된다. 이때 혁명 전통과 민족적 전통을 구분하여 개념화하고 있다. '김일성민족'의 개념은 바로 이 김일성 혁명 전통과 민족 전통이 결합된 것이다.

앞서 살펴보았듯이, 김정일 시대에 동유럽 사회주의 국가들이 몰락하는 과정에서 '계급'보다 '민족'을 우선시하며 국가 위기상황을 극복하고자 했던 북한은 '민족' 개념에서 계급적 관점을 탈각시키고 언어와 지역, 핏줄을 강조하면서 민족적 전통을 광범위하게 받아들였다. 카프 전통과 같이 김일성 권력 투쟁 관계에 직접적으로 관여되지 않았던 항일 전통도 복권하는 과감한 정책 속에서 남북한의 '민족' 개념은 이전 시기와 다르게 교집합을 늘려 놓을 수 있었다.

그러나 김일성 사후 고난의 행군 시기를 거쳤지만 그 이후에도 지속되는 외부에서 가해지는 정권 위기에 북한은 보다 공세적으로 반응하면서 '민족' 개념을 '김일성민족'으로 보다 협소화해 버렸다. 물론 이 시기에는 남북한의 교류가 봉쇄되면서 대결 양상이 고조되고 있었으며, 이에 따라 북한은 민족 개념의 '핏줄' 또한 '김일성'으로 한정하여 남한을 배제하게 된다. 이에 따라 '김일성민족'의 민족적 정체성을 확립하고 이를 토대로 한 문화 발전을 위해 혁명 전통을 만들고 민족 전통을 호출해 내는 일련의 문화 정책 속에서 가동되고 있는 것이다. 미술에서는 특히 '수령영생미술'이 민족미술의 정체성을 구현하는 가장 중요한 미술로 대두되었다.

이 시기 남한은 '세계화'로 대표되는 국제 자본주의 시장에의 적극적 편입으로 다문화의 시대를 맞이하게 된다. 이에 따라 미술계에

서도 '다문화' 관련 작품들에 대한 정책적·경제적 지원이 적극적으로 작동되면서 담론의 중심으로 올라왔고, 이러한 주제는 세계 미술 시장과 연동되면서 빠르게 화단에 정착했다.

근대화 시기에 대한 반성은 국가주의에 대한 재검토를 요구했고, '전통은 만들어진다.'는 화두의 급속한 유행은 '민족주의' 또한 위조수표로 의심받게 했다. 이에 따라 '민족'이라는 화두는 시대착오적인 개념으로 빠르게 인식되어 가고 있다. 같은 핏줄이라는 '민족' 개념 안에서 북한을 인식하고 있지만, '민족'이라는 거대 담론이 아닌 지극히 개인적인 일상성에 개입되는 분단 문제에 보다 집중하고 있다.

또한 미술계에서는 남한과 북한의 분단 문제를 다룰 때에도 이를 한반도 안에서의 문제로 사고하는 것보다는 1940년대에 동아시아에서 벌어졌던 서구와 동양의 충돌이라는 아시아적 문제로 바라보고자 하는 시선들이 보다 많아지고 있다.

참고문헌

1. 남한문헌

高義東·李象範·李如星·高裕燮·沈亨求·金瑢俊·文學洙·崔載德, 「朝鮮新美術文化創定大評議」, 『春秋』, 1941. 6.

국립현대미술관, 『민중미술 15년, 1980-1994』, 국립현대미술관, 삶과꿈, 1994.

_____, 『민중의 고동 : 한국미술의 리얼리즘 1945-2005』, 新潟縣立万代島美術館 국립현대미술관, 2007.

_____, 『한국의 단색화』, 국립현대미술관, 2012.

김문화 편, 『북한의 예술』, 을유문화사, 1990.

김영기, 「서예와 현대미술」, 『동양미술론』, 우일사, 1980.

김영나, 「山丁 서세옥과의 대담」, 『공간』, 1989. 4.

_____, 『20세기의 한국미술』 2 , 예경, 2010.

김용준, 「서화협전의 인상」, 『삼천리』, 1931. 11.

_____, 「회화로 나타나는 향토색의 음미」, 『동아일보』, 1936. 5.

김철순, 「한국민화의 전통과 정신」, 『채연』, 이화여자대학교 미술대학 동양화과, 1978.

김호연, 「한국의 민화」, 『한국학보』, 일지사, 1977. 3.

남재윤, 「1960-70년대 북한 '주체 사실주의' 회화의 인물 전형성 연구」, 『한국근현대미술사학』 19, 2008.

라카프라, 도미니크, 육영수 역, 『치유의 역사학으로: 라카프라의 정신분석학적 역사학』, 푸른역사, 2008.

민족문제연구소, 『식민지 조선과 전쟁미술 : 전시체제와 조선 민중의 삶』, 민족문제연구소, 2004.

민족미술편집부, 「민미협 1년의 평가와 반성」, 『민족미술』 3, 민족미술협의회, 1987. 3.

민중문화운동협의회, 『(민중미술과 함께 보는) 80년대 민중 · 민주운동 자료집』 1, 민중문화운동연합회, 1989.

_____, 『(민중미술과 함께보는) 80년대 민중 · 민주운동 자료집』 2, 민중문화운동협의회, 1989.

민중미술편집회, 「전통 민중미술의 바른 이해」, 『민중미술』, 공동체, 1985.

_____, 『민중미술』, 공동체, 1985.

박계리, 「일제시대 조선향토색」, 『한국근대미술사학』, 한국근대미술사학회, 1997.

_____, 「이여성의 〈격구도〉」, 『마사박물관지』, 마사박물관, 1998.

_____, 「1970년대 한국 모노크롬의 기원과 전통성」, 『미술사논단』, 한국미술연구소,

2002. 12.

_____, 「김정일주의 미술론과 북한미술의 변화」『미술사논단』한국미술연구소, 2003.

_____, 「오윤의 말기(1984-86)예술론에서의 현실과 전통 인식」『미술이론과 현장』, 한국미술이론학회, 2008. 12. 31.

_____, 「백두산 : 만들어진 전통과 표상」『미술사학보』, 미술사학연구회, 2011. 6.

_____, 「현실 동인과 오윤」『한민족문화연구』39 한민족문화학회, 2012. 2.

_____, 『모더니티와 전통론: 혼돈의 시대, 미술을 통한 정체성 읽기』, 혜안, 2014.

서성록, 『박서보: 앵포르멜에서 단색화까지』, 재원, 1995.

성완경, 『민중미술 모더니즘 시각문화 : 새로운 현대를 위한 성찰』, 열화당, 1999.

안동숙, 「인터뷰 – 오당 안동숙」『한국미술기록보존소 자료집1』, 삼성문화재단 삼성미술관, 2003.

양미강, 「동북아역사갈등을 보는 국제사회의 시각 3. 케빈 아르브흐 교수」『동북아역사재단 뉴스레터』, 2008. 12.

오광수, 『한국현대미술사』, 열화당, 2010.

오명석, 「60-70년대의문화정책과민족문화담론」『비교문화연구』, 호서울대학교비교문화연구소, 1988.

원동석, 「민중미술의 논리와 전망」『오늘의 책』4, 한길사, 1984.

_____, 「80년대 미술의 평가와 전망 – 사회변혁의 운동과 관련하여」『가나아트』, 1989. 1 · 2.

윤난지, 『한국현대미술 읽기』, 눈빛, 2013.

윤진섭, 『글로컬리즘과 아시아의 현대미술』, 사문난적, 2014.

윤희순, 『조선 미술사 연구: 민중미술에 대한 단상(전자책), 교보문고 스토리클래스[제작], 2016.

이구열, 『북한미술 50년』, 돌베개. 2001.

이태호, 「북한의 미술과 미술사연구 동향」『가나아트』, 1989. 5 · 6.

최 열, 「80년대 미술운동의 한계와 극복」『시대정신』, 일과 놀이, 1984.

_____, 『한국현대미술운동사』, 돌베개, 1991.

최열, 『韓國現代美術의 歷史: 韓國美術歷事典 1945-1961』, 悅話堂, 2006.

프롬, 에리히, 김진욱 역, 『마르크스, 프로이트 평전 – 환상으로부터의 탈출』, 집문당, 1994.

현실과 발언, 『민중미술을 향하여: 현실과 발언 10년의 발자취』, 과학과 사상, 1990.

홍선표, 「금강산 그림의 실상과 흐름」『월간미술』, 1984. 4.

_____, 「해방이후 한국 현대미술의 전개-광복 50년, 한국화의 二元 구조와 갈등」『미술사 연구』9, 1995.

_____, 『조선시대회화사론』, 문예출판사, 1999, p.36.

_____, 「수묵민화의 의미와 의의」, 『수묵민화』, 국민대학교 박물관, 2000.

_____, 『한국 근대미술사』, 시공사, 2009.

_____, 「한국미술 정체성 담론의 발생과 허상」, 『美術史論壇』 43, 2016.

홍지석, 「서정성과 민족형식: 1950년대 후반 북한미술담론의 양상 - 『조선미술』의 풍
경화 담론을 중심으로 - 」, 『한민족문화연구』, 한민족문화학회, 2013.

2. 북한문헌

김교련, 『주체미술건설』, 문학예술종합출판사. 1995.

김기만, 「조선화의 특성과 명암문제」, 『조선미술』, 1965. 10.

김상석, 「조선화 분야에서 채색화 발전상 제기되는 몇 가지 문제」, 『조선미술』, 1962.
10.

김소영, 「새 세기 유화발전에 관한 위대한 장군님의 주체적 창작리론」, 『조선예술』,
2013. 9.

김승진, 「1970년대 조선화의 발전」, 『조선예술』, 1999. 12.

김용준, 「조선화 표현 형식과 그 취제 내용에 대하여」, 『력사과학』, 1955. 2.

_____, 「리석호 개인전을 보다」, 『조선미술』, 1957. 3.

_____, 「우리 미술의 전진을 위하여」, 『조선미술』, 1957. 3.

_____, 「사실주의 전통의 비속화를 반대하여(1)」, 『문화유산』, 1960. 2.

_____, 「회화사 부분에서의 방법론적 오류와 사실주의 전통에 대한 왜곡」, 『문화유
산』, 1960. 3.

_____, 「조선 로동당 제3차대회 이후 민속학과 미술사 분야에서 거둔 성과」, 『문화유
산』, 1961. 4.

_____, 「조선화의 채색법 1」, 『조선미술』, 1962. 7.

_____, 「조선화의 채색법 2」, 『조선미술』, 1962. 9.

_____, 「조선화를 지향하는 동무에게」, 『조선미술』, 1966. 8.

김우선, 「채색화에 대한 소감」, 『조선미술』, 1966. 3.

김익성, 「조선화 창작에서의 몇 가지 문제」, 『조선미술』, 1962. 9.

김일성, 『우리의 미술을 민족적 형식에 사회주의적 내용을 담은 혁명적인 미술로 발전
시키자』, 사회과학출판사. 1974.

김정일, 『미술론』, 조선로동당출판사, 1992.

김지웅, 「유화의 특성」, 『조선예술』 2, 2005.

_____, 「유화구도에서 함축과 집중」, 『조선예술』, 2005. 3.

김진호,「심리묘사를 위한 미술가의 관찰과 파악」,『조선예술』, 2013. 6.

량연국,「영광스러운 항일혁명투쟁의 불길속에서 창조된 혁명미술」,『조선예술』, 1972. 4.

『로동신문』

리건영,「채색화에서 색채와 허구」,『조선미술』, 1965. 9.

리광영,「인물주제화의 창작에서 조선화 몰골기법의 특성을 더욱 살려나가자」,『조선예술』, 1995. 9.

리능종,「대상에 충실해야 한다」,『조선미술』, 1965. 11·12.

리수현,「조선화에서의 채색화 발전은 현실 반영의 필연적 요구」,『조선미술』, 1962. 11.

_____,「채색화에서 묘사의 진실성 문제」,『조선미술』, 1966. 4.

_____,「조선화에서 색채의 회화성을 높이자」,『조선미술』, 1967. 4.

리여성,『조선미술사개요』, 국립출판사, 1955.

리재현,『조선력대미술가편람(증보판)』, 문학예술종합출판사, 1999.

리재현·조인규,『조선화의 전면적 개화』, 평양: 문학예술출판사, 2002.

리종길·유중상,「우리 미술의 민족적 형식을 더욱 발전시키고 완성하기 위하여(3) – 조선화에서 선과 필치 문제를 중심으로」,『조선예술』, 1970. 3.

리창·홍승민,「우리 미술에서 선명성, 간결성을 더 잘 살리는 것은 주체적인 화법을 발전시키는 기본 고리」,『조선예술』, 1973.

리팔찬,「우리 나라에서의 채색화 발전」,『조선미술』, 1962. 7.

림 렬,「유화에서의 밝기 문제를 놓고」,『조선미술』, 1965. 10.

_____,「형상창조에서 민족적인 것」,『조선미술』, 1967. 3.

박 철,「조선화를 더욱 힘있게 발전시키자-선을 필력있게 쓰려면」,『조선예술』, 1978. 11.

박헌종,「조선화의 고유한 단붓질기법을 발전시키기 위한 문제」,『조선예술』, 1978. 11.

사회과학출판사편,『우리문학예술의 몇가지 문제에 대하여』, 사회과학출판사, 1973.

선우담,「혁명 전적지의 생동한 화폭들」,『조선미술』, 1962. 7.

성두원,「영광에 찬 항일투쟁행정에서 창조된 항일혁명미술」,『조선예술』, 1985. 6.

안상목,「채색화의 발전을 위하여-조선화 분과 연구 토론회」,『조선미술』, 1963. 1.

_____,「화가의 감동과 색채」,『조선미술』, 1966. 3.

『〈우리의 미술을 민족적 형식에 사회주의적 내용을 담은 혁명적인 미술로 발전시키자〉에 대하여 – 위대한 맑스-레닌주의자이신 김일성동지의 로작 해설문고』, 사회과학출판사, 1974.

전순용,「채색화에로 전진하는 조선화」,『조선미술』, 1966. 1.

정관철, 「위대한 10월혁명과 우리나라 사실주의미술의 발전」, 『조선미술』, 1957. 5.

_____, 「우리미술이 걸어온 승리와 영광의 길」, 『조선예술』, 1978. 9.

정영만, 「채색화와 몰골법」, 『조선미술』, 1965. 9.

정종여, 「전진하는 조선화」, 『조선미술』, 1965. 6.

정종여·하경호, 「조선화를 우리미술의 바탕으로 삼을 데대한 경애하는 수령님의 주체적인 문예방침을 철저히 관철하기 위하여」, 『조선예술』, 1973. 9.

정창모, 「혁신에로의 지향 – 조선화에서 채색화 문제를 중심으로」, 『조선미술』, 1965. 9.

_____, 「혁신에로의 지향(2) – 조선화에서 광선 처리 문제」, 『조선미술』, 1965. 11.

조인규, 「도식과 편향 – 〈미술소품전람회〉및 그와 관련된 지상 토론을 중심으로」, 『조선미술』, 1957. 3.

_____, 「유화 창작에서 주체를 확립하고 민족적 특성을 구현하자」, 『조선미술』, 1961. 1.

_____, 「유화에서의 '밝음'에 대하여」, 『조선미술』, 1962. 7, p.1.

_____, 「주체적인 사회주의적민족미술건설의 강령적지침 경애하는 수령, 김일성동지의 고전적 로작 〈우리의 미술을 민족적형식에 사회주의적 내용을 담은 혁명적인 미술로 발전시키자〉 발표 다섯돐에 즈음하여」, 『조선예술』, 1971. 10.

조준오, 「미술 평론에서 복고주의를 반대하여」, 『조선미술』, 1963. 3.

최병철, 「조선화 필치와 형상적 기능」, 『조선예술』, 1993. 10.

하경호, 「채색화의 특징과 위치」, 『조선미술』, 1966. 4.

_____, 「모든 미술가들이 조선화화법에 정통하도록 – 제3차 전국조선화 강습이 있었다」, 『조선예술』, 1978.

_____, 『조선화 형상리론』, 조선미술출판사. 1986.

한명렬, 「먹색과 명암에 대한 소감」, 『조선미술』, 1965. 10.

한상진, 「조선미술사 개설」, 『조선미술』, 1962. 3, p.34.

_____, 「민족 고전 평가에서 나타난 편향 – 평론가 리능종의 미술 고전 작품 해설문을 중심으로」, 『조선미술』, 1963. 3.

홍의정, 『주체미술의 대전성기』, 조선미술출판사. 1987.

1차 자료

제1장 '(민족)문학' 개념의 남북 분단사
김정일, 『주체문학론』, 조선로동당출판사, 1992.

제2장 '민족문학' 개념의 남북한 상호 영향 관계 연구
「북과 남이 민족문학예술을 통일적으로 발전시킬데 대한 합의서」, 『로동신문』,
1989. 4. 24.

제3장 '민족적 음악극' 개념사 연구
김최원, 「민족 가극 창작에서 또 하나의 혁신: 가극 《이것은 전설이 아니다》를 보고」,
『조선음악』, 1962. 4.

제4장 미술에서의 '민족' 개념의 분단사
김정일, 「조선화를 기본으로 하여 우리 미술을 더욱 발전시키자: 제11차
국가미술전람회장을 돌아보고 미술가들과 한 담화 1971년 4월 12일」, 『김정일 선집』
증보판 4권, 조선로동당출판사, 2012.

※ 총서에 수록된 1차 자료의 상태에 따라 결락이나 누락된 곳이 있을 수 있음.

자기의 력사적사명을 수행하는데 복무하는 혁명적인 문예관이 있다. 로동계급의 문예관은 근로인민대중의 자주성을 위한 투쟁에 적극 이바지하는데 문학예술의 참다운 본성과 가치가 있다고 본다. 그러나 부르죠아문예관은 착취와 억압, 예속과 지배의 낡은 사회관계를 유지하려는 착취계급의 리해관계를 반영하고있는것만큼 문학예술의 본성을 외곡하고 문학예술을 부르죠아계급의 향락과 리윤추구의 수단으로 본다. 부르죠아문예관은 문학예술로 하여금 사람들에게 일신의 안일과 향락을 위하여서는 그 무엇도 가리지 않는 극단한 개인주의와 패륜패덕을 고취함으로써 사람들을 황금의 노예로 전락시키며 인민대중의 혁명의식과 계급의식을 마비시키는 반동적작용을 한다.

　　주체의 문예관은 문학예술에서 민족적특성을 구현할것을 요구하는 문예관이다.

　　매개 민족에게는 력사적으로 이루어진 민족성과 그에 따르는 고유한 미감과 정서가 있다. 다른 민족에게는 없거나 있어도 서로 독특하게 구별되는 민족성은 매개 나라 인민의 생활양식과 언어, 관습, 세태풍속 같은데서 집중적으로 나타난다. 민족성은 사람의 문화정서생활에서의 차이를 낳게 하며 자기 민족의 특성에 맞는 미관을 형성하게 한다. 문학예술작품의 가치는 그 나라 인민의 민족성과 민족생활을 옳게 반영하였는가, 형상에 민족적인 맛이 있는가 하는것과 많이 관련된다고 볼수 있다. 우리 인민에게는 자기의 고유한 민족적특성이 있다. 아무리 종자가 좋고 사회적문제성이 있는 작품이라 하여도 그것이 우리 인민의 구미에 맞게 형상되지 못한것이라면 쓸모가 없다.

　　주체의 문예관에서 근본핵을 이루는것은 인간학으로서의

김정일, 『주체문학론』, 조선로동당출판사, 1992, pp.7, 29-34.

다란 공적이다.

4) 주체성은 문학의 생명이다

우리 문학을 자주시대의 지향과 요구에 맞는 새로운 민족문학으로 건설하기 위하여서는 주체성을 철저히 구현하여야 한다.

문학에서 주체성은 민족자주정신의 반영이다. 문학에서 민족자주정신을 반영한다는것은 문학 창작과 건설에서 자기 나라 인민의 자주적인 지향과 요구를 구현하며 자기 민족의 고유한 생활감정과 미감에 맞게 형상을 창조한다는것을 말한다.

주체성은 민족문학의 얼굴이며 정신이라고 말할수 있다. 주체성에 의하여 민족문학의 고유한 특성이 살아나며 민족의 정기와 기상이 뚜렷이 표현된다.

문학에서 주체성을 구현하는것은 무엇보다도 인간을 그리며 인간에게 복무하는 문학자체의 인간학적인 본성으로부터 흘러나오는 필수적인 요구이다. 문학은 자기 운명의 주인으로서 자주적으로 살며 발전하려는 자기 인민의 지향과 요구를 옳게 반영할 때에만 인간과 생활을 현실에서와 같이 진실하게 보여줄수 있으며 인간을 존엄있고 힘있는 존재로 키우는데 참답게 이바지할수 있다. 오늘 세계에 수많은 민족문학이 존재하는것도 매개 나라 민족문학이 자기 인민의 민족적 요구와 지향을 반영하고있기때문이다. 매개 나라의 민족문학은 자기 인민의 민족적 지향과 요구를 반영한 예술적정화이다. 민족자주정신이 개화하는곳에서는 언제나 민족문학이 찬

란히 꽃피여난다. 민족자주정신이 없는 민족문학은 마치 넋을 잃은 육체와도 같은것이다. 결국 매개 나라 민족문학의 운명은 주체성을 구현하는가 못하는가 하는데 따라 결정된다. 이런 의미에서 우리는 주체성을 문학의 생명이라고 하는것이다.

우리 시대는 문학을 시대의 지향과 리념에 맞게 발전시킴으로써 문학이 인민대중의 자주위업 수행에 적극 이바지하도록 그 인식교양적역할을 더욱 높일것을 요구하고있다. 주체성을 구현하는것은 문학을 시대의 지향에 맞게 발전시키며 그 전투적역할을 높이기 위한 확고한 담보이다. 주체성을 강화하면 할수록 문학은 인민대중의 지향과 요구에 맞는 혁명적이며 인민적인 문학으로 참답게 발전하게 되며 인민대중의 자주위업 수행에 더욱 힘있게 이바지하게 된다.

문학에서 주체성을 구현하는것은 문학이 나라와 민족을 단위로 하여 건설되는 조건에서 절실한 문제로 제기된다. 민족의 고유한 생활은 민족문학의 토양이며 원천이다. 매개 나라의 민족문학은 민족의 고유한 생활에 토대하여 발전하는것만큼 자기의 민족성과 독자성을 가지게 된다. 매개 나라의 민족문학은 그에 고유한 민족성과 독자성을 가지고 세계문학발전에 이바지한다. 그럼에도 불구하고 세계주의를 떠벌이는자들은 민족문학의 고유한 민족성과 독자성을 거부하고있다. 민족의 고유한 생활을 떠난 민족문학이 있을수 없듯이 민족문학을 떠난 세계문학도 있을수 없다. 매개 나라의 민족문학이 자체의 발전을 이룩하고 세계문학의 보물고에 실질적으로 기여하는 옳바른 길은 오직 주체성을 철저히 구현해나가는데 있다.

문학을 주체성있게 발전시키는 문제는 지난날 제국주의

의 식민지로 있던 나라나 큰 나라들사이에 끼여있는 작은 나라인 경우에 더욱 절실하게 제기된다. 이러한 나라들에서는 지난날 제국주의자들이 민족문화발전에 끼친 해독적인 후과를 깨끗이 청산하고 민족허무주의와 사대주의를 단호히 배격하여야 민족문학건설에서 주체성을 구현해나갈수 있다.

문학에서 주체성을 구현하는것은 문학의 당성, 로동계급성, 인민성을 높이는 기본담보이다. 주체성과 당성, 로동계급성, 인민성은 혁명적문학의 기본특성이며 그 위력의 원천이다. 문학에서 주체성과 당성, 로동계급성, 인민성은 뗄수 없이 밀착되여있다. 주체성과 당성, 로동계급성, 인민성은 다같이 문학의 사회적성격과 가치를 규정하는 기본징표이다. 문학에서 당성, 로동계급성, 인민성은 주체성을 전제로 한다. 주체성을 떠난 문학의 당성, 로동계급성, 인민성이란 있을수 없다. 문학의 당성, 로동계급성, 인민성은 온갖 예속과 구속에서 벗어나 자주적으로, 창조적으로 살며 발전하려는 인민대중의 지향과 요구를 반영하고있다. 문학의 당성은 인민대중의 자주성을 실현하기 위한 로동계급의 당의 사상과 의도를 구현하는데 있으며 로동계급성은 자신뿐아니라 사회의 모든 성원들을 온갖 예속과 구속에서 해방하고 인민대중의 자주성을 완전히 실현하려는 로동계급의 근본립장과 혁명적원칙을 구현하는데 있으며 인민성은 인민대중의 자주적 지향과 리익을 구현하는데 있다. 인민대중의 자주성을 실현하기 위한 투쟁에서 주체를 세우는것이 근본립장이듯이 문학에서 주체성은 당성, 로동계급성, 인민성의 초석으로 된다. 문학에서 주체성은 당성, 로동계급성, 인민성을 특징짓는 기본요인이다. 주체성을 강화할 때 문학은 진실로 자주시대의 요구에 맞는 당적이고 로동계급적이며 인민적인 주체형의 문학으로 개화

발전할수 있으며 인민대중을 자주위업 수행을 위한 성스러운
투쟁에로 힘있게 떠밀어주는 고무적기치로 될수 있다.

　　우리는 자주시대의 요구에 맞게 문학에서 주체성을 구현
하는데 힘을 넣어야 한다.

　　주체성을 구현하는데서 무엇보다 중요한것은 민족문학 창
작과 건설 과정에 제기되는 모든 문제를 자기 나라 혁명을
중심에 놓고 대하며 자기 나라의 구체적인 실정에 맞게 자기
힘으로 풀어나가는 관점과 태도를 똑바로 가지는것이다. 문
학에서 주체성을 구현하는 목적은 문학이 자기 나라 혁명에
더 잘 복무하도록 하자는데 있다. 문학은 자기 나라 혁명에
이바지할 때에만 생명력을 가진다. 주체성을 철저히 구현하
는것은 문학을 자기 나라 혁명에 적극 이바지하는 참다운 주
체형의 문학으로 발전시키기 위한 선결조건이다.

　　우리 당의 문예로선과 문예정책에 의거하여 문학 창작과
건설 사업에서 나서는 모든 문제를 풀어나가는것은 문학을 주
체성있게 발전시켜나가기 위한 기본조건이다. 우리 당의 문예
로선과 문예정책에는 문학에 대한 우리 인민의 요구가 집대
성되여있으며 문학을 우리 식으로 발전시켜나가는데서 나서
는 모든 리론실천적문제에 대한 전면적인 해답이 주어져있
다. 문학활동에서 우리 당의 주체적 문예로선과 문예정책을
지침으로 삼고 그것을 철저히 구현해나갈 때에만 문학을 주
체성있게 우리 식으로 발전시켜나갈수 있다.

　　문학에서 주체성을 구현하기 위하여서는 높은 민족적 자
존심과 긍지를 가지고 자기의것에 정통하며 자기의 민족문화
유산을 귀중히 여기고 옳게 계승발전시켜나가야 한다. 자기
민족이 남만 못지 않다는 민족적 자존심과 긍지를 가져야 문
학작품에 민족자주정신을 깊이있게 구현할수 있으며 사회주

의, 공산주의 문학건설의 길을 승리적으로 개척하여나갈수 있다. 민족적 자존심과 긍지가 강할수록 문학의 주체성이 두드러지게 살아나며 그렇지 못하면 문학의 주체성이 살아나지 못한다. 우리는 슬기롭고 용감한 조선민족으로서의 자존심, 특히 위대한 수령님을 모시고 혁명하는 인민으로서의 혁명적자부심을 깊이 간직하고 우리의 민족문학을 우리 식대로 발전시켜나가는데 자기의 모든 힘과 재능을 바쳐야 한다. 우리 나라 력사와 우리 민족의 귀중한 유산과 전통도 잘 알아야 한다. 그래야 자주시대의 새로운 문학건설에서 나서는 모든 문제를 자기 인민의 지향과 요구에 맞게, 자기 나라 혁명의 리익에 맞게 자주적으로, 창조적으로 풀어나갈수 있다.

문학에서 주체성을 구현하기 위하여서는 민족적특성을 잘 살리는것이 중요하다. 문학에서 민족적특성을 살리는것은 자기 나라 인민의 심리와 정서, 언어와 풍습을 비롯하여 생활과정에 구체적으로 드러나는 고유한 특성을 반영하는것으로서 문학의 주체성을 강화하기 위한 필수적인 요구로 나선다. 민족적특성을 살리는데서는 력사적으로 이루어진 우리 인민의 고유한 민족적성격을 진실하고 깊이있게 그려내는데 힘을 넣어야 한다. 우리 민족은 오랜 력사를 가진 문명하고 슬기로운 민족이며 하나의 피줄을 이어받은 단일민족이다. 우리 인민은 예로부터 강의한 의지와 뛰여난 재능, 아름다운 정서를 가진 근면하고 용감한 민족으로서 자기의 고상한 정신도덕적풍모를 온 세상에 과시하였다. 우리 인민의 민족적성격은 해방후 당의 끊임없는 교양과 혁명투쟁과정에 더욱 숭고하게 발전하였다. 문학작품에서는 우리 인민이 지니고있는 아름답고 고상한 민족적성격을 깊이있고 풍부하게, 진실하고 생동하게 그려내야 한다. 문학작품에서는 우리

인민의 민족적성격과 함께 오랜 력사적과정에 이루어지고 굳어진 미풍량속과 우리 인민에게 낯익은 아름다운 자연풍경도 실감있게 그려내야 한다. 문학을 민족적바탕에서 발전시키려면 우리 인민의 비위와 정서에 맞는 새롭고 특색있는 민족적형식도 끊임없이 창조하여야 한다.

　　문학에서 주체성을 구현하기 위하여서는 사대주의, 교조주의, 민족허무주의를 비롯한 온갖 낡은 사상을 반대하는 투쟁을 힘있게 벌려야 한다. 사대주의, 교조주의, 민족허무주의는 문학의 주체성을 말살하는 가장 위험한 독소이다. 사대주의, 교조주의, 민족허무주의를 배격하고 주체성을 강화하기 위한 투쟁은 민족문학의 운명을 좌우하는 심각한 문제이다. 우리는 사대주의를 비롯한 온갖 낡은 사상을 반대하고 문학에서 주체성을 강화하기 위한 투쟁을 힘있게 벌려나감으로써 주체문학건설의 력사적위업을 빛나게 실현하여야 한다.

　　우리는 자기 나라 민족문학의 주체성을 강화한다고 하여 자기의것만 제일이라고 하면서 다른 나라의 민족문학을 부정하거나 배격하는 민족배타주의를 하여서는 안된다. 다른 나라의 문학에서 이룩된 진보적인것가운데서 우리의 문학발전에 도움이 될수 있는것은 주체적인 립장에서 받아들여야 한다. 다른 나라의것을 받아들인다고 하여 그에 대하여 환상을 가져서도 안되며 그에 맹목적으로 추종하여서도 안된다. 다른 나라의것이 아무리 좋은것이라고 하여도 우리의 실정에 맞게 비판적으로 받아들여야 한다.

　　우리는 문학창작에서 주체성을 철저히 구현함으로써 우리 문학을 자주시대 새형의 문학의 본보기로, 우리 인민의 민족자주정신의 빛나는 예술적정화로 만들어야 할것이다.

《북과 남이 민족문학예술을 통일적으로 발전시킬데 대한 합의서》 를 채택하였다. 합의서는 다음과 같다.

북과 남이 민족문학예술을 통일적으로 발전시킬데 대한

합 의 서

조선문학예술총동맹 중앙위원회 대표들과 남조선의 민족예술인총련합 대표인들은 민족예술인총련합 성사와 북과 남의 예술교류 실현문제를 토의하기 위하여 지난 3월 20일부터 평양을 방문하였다.

방문기간 재북예술인들과 조선문학예술총동맹 중앙위원회 일군들과 각계, 예술인들로부터 환영의 정 남북의 따뜻한 환대를 받으면서 조선문학예술총동맹 중앙위원회와 민족예술인총련합의 통일적 발전을 위한 문제에 대하여 진지하고 허심한 교환을 의의있는 교환을 하였다.

평양방문이 서로 상대측 문학예술에 대한 인식과 이해를 깊이하고 민족예술인들 사이에 뜨거운 민족적인 단합과 신뢰의 감정을 북돋우며 조국통일위업 수행에 이바지하기 위한 북남예술인들의 한결같은 염원에서 커다란 진전을 확인하였다.

조선문학예술총동맹 중앙위원회와 민족예술인총련합은 조선문학예술총동맹 중앙위원회 대표단과 민족예술인총련합 대표인들 사이에 진지하게 진행된 협의와 양측에 의하여 이룩된 합의에 기초하여 다음과 같이 확인하고 천명한다.

...

1989년 4월 23일

조선문학예술총동맹 중앙위원회
위원장 최 영 화

민족예술인총련합
대변인 함 석 영

「북과 남이 민족문학예술을 통일적으로 발전시킬데 대한 합의서」, 『로동신문』, 1989. 4. 24.

민족 가극 창작에서
또 하나의 혁신

-가극 《이것은 전설이 아니다》를 보고-

유구한 문화 전통과 슬기로운 예지로 빛나는 우리 인민의 생활 감정과 영웅적 기상으로 충만된 천리마 시대의 미학적 요구에 상응하는 민족 가극의 새로운 형식을 창조할 데 대한 수상 동지의 교시를 높이 받들고 오늘 우리 가극 예술은 창작적 앙양의 길에 들어 서고 있다.

이에 있어서 작년 5월에 발표된 가극 《인간에 대한 지극한 사랑》은 수상 동지의 교시를 관철하는 길에서의 거대한 사변으로 되였다.

이 가극이 가지는 혁신적 의의는 가극 창작 분야에서 고질화되였던 낡은 틀을 대담하게 마스고 우리 창극 고전의 우수한 모법을 옳게 계승 발전시켜 현대적 미감에 맞는 민족 가극의 보다 새롭고 독창적인 형식을 훌륭히 창조한 데 있다.

생활의 진실에 깊이 침투하였으며 생활 자체의 현실에 튼튼히 의거한 이 독창적이고 혁신적인 가극은 세상에 나타나자마자 광범한 대중의 사랑을 받았으며 그의 창작적 모법은 또한 창작가들의 가극 창작을 크게 고무하였다.

이 가극이 창조된 이후 짧은 기간에 우리 가극 무대에는 현실 생활을 주제로

한 일련의 가극 작품들이 나왔다. 특히 그중에서도 우리 당이 중요하게 내세우고 있는 천리마 작업반 운동을 가극 무대에서 생동하고 진실하게 구현한 가극 《어머니의 꿈》(교통성 예술 극장 창조 집단에서 창조)에서는 가극 《인간에 대한 지극한 사랑》이 거둔 창작적 성과들이 풍부화되였다.

가극 《인간에 대한 지극한 사랑》에서 표현된 이 혁신적인 생활력은 최근 또다시 함남 도립 예술 극장 창조 집단이 창조한 가극 《이것은 전설이 아니다》에서 더욱 활짝 꽃 피였다.

가극 《이것은 전설이 아니다》는 지난 조국 해방 전쟁 시기 조선 인민이 발휘한 고상한 애국심과 불요불굴의 무쟁 정신을 생동하게 반영함으로써 우리 당의 계급 로선을 훌륭히 구현한 걸출한 작품이다.

이 작품에서는 당원 리 만식을 비롯한 평범한 농민들의 형상을 통하여 당과 수령에 대한 무한한 충직성, 조국과 향토에 대한 뜨거운 사랑, 동지들에 대한 열렬한 혁명적 우애심, 혁명 선렬들의 피로써 전취한 자유와 행복을 끝까지 고수하

27

김최원, 「민족 가극 창작에서 또 하나의 혁신: 가극 《이것은 전설이 아니다》를 보고」, 『조선음악』, 1962. 4, pp.27-34.

며는 백절불굴의 투지, 철천지의 원수
—미제 침략자들에 대한 치솟는 적개심
이 커다란 공민적 열정 속에서 격조 높
이 울리고 있다.

이와 같은 높은 사상—예술성을 체현
하게 된 것은 이 가극 창작가들이 현실
에 깊이 침투하여 생활의 본질적 측면을
예리하게 포착하고 그것을 예술적으로
생동하고 진실하게 재현하기 위하여 가
극 예술의 온갖 표현 수단의 가능성들을
보다 창조적으로 동원 리용한 데 있다.

오늘 이 가극은 인민들의 열렬한 사랑
을 받고 있으며 그들의 계급 교양과 공
산주의 교양에 크게 이바지하고 있다.

우에서 지적한 바와 같은 거대한 창작
적 성과들은 우리 작가 예술인들이 특히
1960년 11월 27일 작가 예술인들에게 주
신 수상 동지의 교시를 높이 받들고 가
극 창작 분야에서 지난 시기 부분적으로
존재하였던 교조주의와 형식주의, 신비
주의 등 낡은 틀을 대담하게 마스고 진정
한 인민적 가극을 창조하는 데 자기의
모든 창작적 정열과 지혜를 유감 없이 바
친 데서 이룩된 것이다.

주지한 바와 같이 가극은 음악 예술 분
야에 속하는 쟌르이다. 그러나 가극은
다른 음악 쟌르들과 구별되는 종합 예술
로서 자기의 독특한 쟌르적 특성을 가지
고 있다.

가극을 제외한 다양한 성악 쟌르들과
기악 쟌르들은 소여의 형상적 내용을 가
사를 동반하거나 혹은 동반하지 않은 선
명한 선률적 울림으로써 표현하며 우리
들은 청각을 통하여 그에 대한 정서적
감흥을 받게 되는 것이다.

가극의 경우에 있어서 사정은 이와 다
르다.

가극은 다른 모든 극 쟌르들이 그러하
듯이 자기의 형상적 내용을 우선 사건들
로 이루어지는 극적 줄거리를
이루어진다. 이 극적 줄거리는
게 무대에서의 인간들의 직접적인
과 생동한 언어(노래를 포함한)에 의하
여 현실적으로 표현된다. 여기에서
는 청각을 통하여, 행동은 시각을 통하
여 전달된다. 그러므로 가극은 음악 예
술에 속하면서도 보고 듣는 예술이라는
데도 그의 특징이 있는 것이다.

따라서 가극의 극적 줄거리 속에 담겨
진 형상적 내용은 가극의 표현 수단으로
서의 청각적 요소들인 즉 성악 형식들,
기악 형식들 및 대화들과 시각적 요소들
인 즉 무대 행동, 무용 률동, 조형 예술
등의 유기적 통일체에 의하여 부각되는
것이다.

이러한 표현적 수단들과 기능의 매개
요소들이 호상 밀접히 결합되고 충분히
발양되면 될수록 형상 체계에서 주도적
역할을 담당하는 음악적 형상은 보다 강
한 예술적 설득력과 작용력을 가지게 되
며 가극의 사회적 기능은 비상히 제고
되는 것이다.

그런데 우리의 일부 가극 창작가들은
가극의 내용 표현이 그의 표현 수단으로
서의 청각적 요소들과 시각적 요소들의
유기적인 련관에 의해서 수행된다는 것
을 인정하면서도 보다 많이는 오직 음악
적 표현 수단만으로 특히는 성악적 수단
만으로 가능하다고 일면적으로만 생각하
여 왔다. 이런 관점으로부터 그들은 인
민 생활의 요구와 시대의 지향을 반영함
에 있어서 다른 표현 수단들을 요구하는
대목에서까지도 순 음악적 표현 수단에
만 계속 매여 달림으로써 음악적 형상 자
체는 물론 작품의 사상 예술적 내용을
약화시키는 경향을 지속하여 왔다.

구체적으로 이러한 현상은 작품의 사
상과 생활적 내용이 노래를 요구하는 데

28

노래를 주고, 음악적 대사를 요구
에서는 음악적 대사를 주고, 대화
요구하는 에서는 대화를 주고, 행동
요구하는 곳에서는 행동(그 행동의
세계를 부각하여 주는 음악을 동시
줄 수도 있고 행동만을 줄 수도 있다)
응당 주어야 함에도 불구하고 생활 자
론리와는 인연이 없이 성악적 표현
만을 고집하는 창작가들에게서 집중
으로 표현되였다.

오랜 세기를 걸쳐 그 속에 당해 시대
민의 생활적 지향과 미학 사상이 반영
우리의 고전 창극은 노래와 대화의 유
적 관계를 통하여 생활의 진실을 옳게
구현하고 있다.

바로 이런 때로부터 당은 고전 창극과
현대 가극의 창조적 경험에 의거하면서
도 천리마 시대에 사는 우리 인민의 현
대적 미감에 맞는 민족 가극의 새로운
형식을 창조할 것을 제시하였다.

가극 《인간에 대한 지극한 사랑》, 《어
머니의 꿈》, 《이것은 전설이 아니다》의
풍부한 창작 경험이 보여 주는 바와 같이
가극 창작에서의 대화의 도입이 가지는
의의는 실로 거대하다.

가극 창작에서의 생활적 대화의 도입
은 가극의 전반적 형상을 보다 진실하고
생동하게 구현할 수 있게 하였으며, 사건
진행을 보다 구체적으로 전달하는 동시
에 주인공들의 생활 감정의 보다 세밀한
령역에까지 파고 들어 갈 수 있게 하며,
가극 진행에서 극성을 훨씬 심오하게 하
며 또한 음악이 자기의 독특한 표현력을
조성된 극적 정황에서 보다 충분히 발현
할 수 있게 하였다.

례를 들어 가극 《이것은 전설이 아니
다》의 제 2 장 일시적 후회를 앞둔 리별
장면에서 《아버지는 내가 엄마 없이 자
랐다고 언제나 같이 살자고 하지 않았어

요》,《정희야 그게 무슨 소리냐…》,《아버
지 인제 가면 언제 와요》,《곰 오마》 등의
대화들이 주어졌다. 관현악은 이 때 이
대화들의 밑바닥에 깔린 주인공들의 복
잡한 내면 세계를 서정-극적 선율로써
울려 준다.

이러한 장면이 주어진 다음 주인공들
은 (아버지, 딸, 며느리) 각각 자기의
결의를 다지는 3중창을 부른다. 만일 이
장면들에서 일률적으로 노래만 주었다면
그 리별의 절박한 심정을 원만히 보여
줄 수 없었을 것이며 또한 그렇게도 강
한 음악적 표현력을 가진 3중창도 그처
럼 생동하고 진실하게 부각될 수 없었을
것이다.

이 가극의 창작가들은 바로 이렇게 처
리함으로써 선조들의 유골이 묻히고 로
지 개혁에 의하여 새 생활을 누리던 향
토를 떠나지 않으면 안 되는 주인공들의
애타는 심정과 기어코 싸워 이겨 돌아
오리라는 그들의 굳은 결심을 더욱 선명
하게 표현하였다.

원수들의 화약 창고를 폭발하고 체포
된 윤 선화가 미국 놈의 잔인한 책형에
의하여 눈이 먼 주인공 만식이를 붙들고
어쩔 바를 모르는 제 5 장 옥중 장면
에서의 대화의 도입도 또한 특징적이다.
이 장면에서 원수들의 모진 고문에도 굴
하지 않고 불사조마냥 살아서 조국을 사
수하려는 두 불굴의 투사들의 심오한 내
면 세계를 관현악은 고요하고 서정적이
면서도 긴장된 어조로 울리는 바이올린
과 첼로의 2중주로써 읊는다. (제 4 장
에서 윤 선화가 등장할 당시에 선명하고
강력하게 울리던 그 주제에 기초한) 이러
한 음악을 배경으로 하여 주인공들의 구
체적인 생활 내용을 보여 주는 《동무는
누구요》, 《윤 선화라 합니다. 방금 놈들
앞에서 만났던 녀자입니다.》, 《잘 싸웠

29

소. 동무가 벌써 끌려 갈 때 보았소. 그 래 고향은 어데요》,《송림입니다. 어린 학생들이 보고 싶어요》,《학생들이 보고 싶다》,《아바이, 놈들은 나를 곧 총살할 거야요》,《그 무슨 약한 소리, 우리에게는 당과 수령이 계시지 않는가…》등의 대화를 주고 있다.

이렇게 하여 그가 누구이며, 어데서 살았으며, 무엇을 했으며, 끝까지 굳세게 싸워야 한다는 것 등의 생활 모습의 구체적인 측면은 대화로 주고 동시에 말로써는 표현하기 어려운 그들의 심오하고도 복잡한 감정 세계를 관현악으로 안받침하여 줌으로써 함축성 있는 형상 속에 주인공들의 성격적 특질을 더욱 두드러지게 보여 주는 데 성공하였다.

만일 이와 같은 독창적이고 새로운 창작 수법으로써가 아니라 가극 창작의 기존 낡은 틀에만 매여 담며 성악으로써만 처리하였다면 그렇게도 심오하고 생동하게 주인공들의 높은 정신적 풍모를 관중들에게 전달할 수 있었겠는가.

제 6 장 옥중 장면에서의 주인공 만식이와 복돌 에미 성녀와의 짧은 대화도 아주 특징적이다. 미제 살인귀들이 그를 총살할 것을 알고 있는 만식이에게 성녀가 밥을 가지고 찾아 온다. 《게 누구요》하고 물은 만식이는 밥곽을 받자 따뜻한 어조로 《복돌 에미 집에서 어린애가 울겠는데 어서 가 보게》라고 한다. 성녀는 그의 높은 인간애와 공산주의자다운 품성에 대한 감탄에 못 이겨 한 마디의 대꾸도 찾지 못하고 흐느껴 울면서 돌아 섰을 때 자기의 남편 태봉이를 보자 안타까운 심정으로 《당신은 그 총을 메고 누구를 지키고 있소》라는 말을 던지고 사라진다. 관현악은 성녀의 괴로운 체험을 서정─극적으로 노래한다.

태봉의 눈 앞에는 놈들의 총탄에 끌려

가는 애국자들이 보이며, 그의 귀결에는 《나라의 초석은 못 될망정 백성들의 원수는 되지 말게》라는 만식의 엄한 당부, 《하나님을 위해서는 그 소도 잡아야 합니다》라는 미제 야수 촌의 마귀와 같은 소리, 《당신은 그 총을 메고 누구를 지키고 있소》라는 안해의 말, 《아버지!…》하고 용감히 쓰러진 귀여운 정회의 마지막 웨침 소리가 들려 온다. 동요하다가 나중에는 놈들에게 할 수 없이 끌려 가던 태봉이는 인민의 편에 돌아서게 되며 감옥의 자물쇠를 까귀하려는 데까지 이른다.

이 장면에서의 주인공들의 대사 하나하나가 얼마나 그들의 깊은 내면 세계를 잘 표현하며, 얼마나 극성을 짧은 시간 내에 촉진시키며, 극의 해결을 자연스럽게,진실하고 생동하게 지어 주는가. 태봉이의 행동을 통하여 그의 복잡한 내면 세계의 변화가 잘 그려져 있으며 관현악은 또한 극적인 정황을 훌륭히 부각하고 있다.

여기에서 구현된 이와 같은 강한 사상─예술성은 노래와 음악적 대사만을 고집하던 과거의 수법으로는 도저히 이루어질 수 없는 것이다. 가극 예술에서의 이러한 새로운 표현 수단의 개척은 창작가들이 오직 생활의 진실한 예술적 재현에 필요한 가극의 온갖 가능한 요소들을 탐색하여 그것을 형상적 표현 수단으로서 창조적으로 적용한 데서만이 달성된 것이다.

이 가극에서의 대화의 창조적 도입은 이뿐이 아니다. 이 가극에서 대화는 적지 않은 경우에 음악을 동반하지 않고도 사용되고 있다.

제 4 장에서 놈들에게 체포되어 등장하는 윤 선화와 미군 대위 촌과의 대화도 가극에서 사용된 대화의 극적 효과

30

을 가장 훌륭히 체현한 실례로 된다.

운 선화가 끌려 들어 올 때 관현악은 격정적이고 무쟁적인 선율로써 그의 강의한 성격을 보여 준다. 죤이 등장하자 음악은 중단되고 대화가 버머진다. 죤의 모욕적인 언행에 항거하여 선화는 치솟는 분노로 놈의 상판대기에 침을 뱉는다.

선화가 고문실로 끌려 가자 멎었던 관현악은 야수들의 총창 앞에서도 굴하지 않고 떳떳이 싸우리라는 선화의 불굴의 투지를 보다 격조 높이 노래한다. 여기에서 대화는 극적 정황을 첨예화시키며 공산주의자들의 높은 정신 세계와 굳센 의지를 보여 줄 뿐만 아니라 음악 자체의 극적 발전을 보다 높은 단계에로 끌어 올리는 강력한 추동력으로 되고 있다.

이 가극에서는 또한 여러 곳에서 관현악을 동반하는 무대 행동이 강한 표현력을 가지고 도입되고 있다. 이 무대 행동은 종전 가극들에서보다 훨씬 넓은 범위에서 진행되고 있다. 그런데 이렇게 도입된 가극 행동은 관현악의 표현성과 밀접히 결합되어 가극의 극적 진행을 촉진시키며 갈등을 더욱 첨예화시키고 있다.

제 2 장은 일시적 후퇴로 인하여 행복을 누리던 사랑하는 고향 땅을 떠나는 주인공들의 피롭고 복잡한 내면 세계를 그리는 데 바쳐져 있다. 이 장의 이러한 기본 내용은 벌써 그의 첫 장면에서 아주 독창적으로 구현되어 있다. 관현악 전주는 서정-심리적인 성격의 음악으로써 일시적이나마 자기의 향토와 집을 떠나는 주인공들의 깊은 정신 세계를 노래한다. 막이 오르자 음악은 보다 격조되며 무대에서는 주인공들이 집을 떠나려 준비하고 있으며 한편 어떤 사람들은 벌써 길을 떠나고 있다.

어머니의 뒤를 따라 가던 꼬맹이는 가기 싫다고 길'가에 주저앉아 발을 구르며 운다. 관현악은 그들의 말 못할 심정을 계속 토로한다.

여기에는 한 구절의 노래도 없으며 한 마디의 대사도 없다. 그러나 이 장면은 행동과 관현악으로써 이야기하려는 사상적 내용을 높은 예술적 형상 속에서 표현하고 있으며 다른 장면들에서 진행될 극적 정황을 훌륭히 부각하고 있다.

제 4 장에서 미통교 록과 임무를 맡은 만식이가 등장하는 때로부터 성녀에게서 그의 딸 정희가 놈들에게 붙잡혔다는 가슴 쓰라린 이야기며, 야수들의 총창 앞에서도 굴하지 않고 떳떳이 싸우는 선화를 목격하는 장면, 마지못해 치안대 노릇을 하는 그의 옛 친우 태봉에게 《나라의 초석은 못 될망정 백성들의 원수는 되지 말게》라고 엄한 질책을 하고 다리 쪽으로 사라질 때까지, 다만 무대에서는 관현악과 몇 마디의 대화를을 동반하는 무대 행동이 진행된다.

특히 이 장면에서 마당에 떨어진 정희의 인형을 두 손에 붙잡고 자기의 고통스러운 심정을 극복하는 만식이의 표현력이 강한 행동과 그 행동 가운데서 흐르고 있는 내면 세계를 극적으로 노래하는 관현악의 일치는 실로 독창적인 표현 방법이었다. 이 극적 음악이 고조점에 도달하자 선화의 영웅적 형상을 그리는 투쟁적이고 지향적인 음악에로 이행하는 (이 때 만식이는 놈들에게 끌려 오는 선화를 보게 된다.) 즉 무대 행동에 상응한 음악적 발전은 강한 교향악성을 가지고 있었다.

우리는 여기에서 불굴의 애국자 만식이와 선화의 영웅적 형상을 보게 된다.

만약 이러한 긴박한 순간에 주인공이 아리야를(과거의 틀 대로 주인공의 내면 세계 토로의 좋은 계기가 생겼다고

31

하여) 부른다고 한다면 그것은 생활의 론리와 극적 정황과는 어긋나는 것이다.

오히려 이 정황에서 아리야를 주지 않고 강한 극성을 띤 관현악을 동반하는 무대 행동을 줌으로써 생활의 진실성을 생동하게 표현함과 동시에 주인공이 다른 정황에서 부르는 아리야들의 성악적 형상을 더욱 선명하게 부각할 수 있게 한 것이다.

가극적 표현 수단으로서의 행동의 창조적 도입은 우에서 지적한 범위에서 그치는 것이 아니며 이 외에도 허다하다.

이 가극은 이러한 특창적인 형상 수법들과 함께 가극의 주요한 표현 수단인 성악 형식의 창조에서도 보다 새롭고 높은 경지를 보여 주고 있다. 전반적으로 성악곡들에는 생활의 진실이 선명하고 아름답게 반영되었을 뿐만 아니라 민요 창작(부분적으로는 함남도 지방 민요 창작)과 현대 가요 창작의 성과들을 개성적 특창성을 가지고 도입 발전시킨 결과 민족적 특성들과 일민적 정서가 뚜렷이 구현되고 있다.

가극의 매개 주요 주인공들의 성악 성부들은 각각 자기의 독특한 개성적인 음악 언어를 가지면서 성악적 형상의 관통 행동을 훌륭히 보여 주고 있다.

주인공 만식이의 성악 성부들은 전반적으로 부드럽고 따뜻한 정서와 침착하고 무게 있는 성격, 의지력과 결단성으로써 특징지어진다. 만식이의 노래들은 (제 2, 3 및 6 장에서의 아리야들) 작품 내용의 극적 갈등의 첨예화에 따라 그의 불굴의 투지를 보다 복잡하고 심오한 체험 속에서 더욱 풍부하고 다양하고 두드러지게 부각하고 있다.

특히 제 6 장 옥중 장면에서 주인공이 딸의 죽음을 가슴 아파하며 부르는 아리야는 딸을 죽인 원수 미제에 대한 울분에 찬 적개심과 어린것들의 행복을 위하여 굳세게 싸우리라는 비장한 결의를 굳게 만듦으로 하여 관중들의 심금을 깊이 울린다. 아리야의 도중에 딸에 대한 회상을 도입한 것은 아주 훌륭하였다.

태봉이의 성악 성부들은 결단성이 없는 의혹적인 음조들로써 일시적 곤난 앞에서의 동요로 인하여 어찌할 바를 모르는 처지에서 고민하다가 원수들의 만행을 똑똑히 체험하였을 때 다시 인민의 편에로 들어 서는 중동 출신인 주인공의 성격 발전 과정을 잘 형상화하였다.

정희와 순옥, 성녀의 노래들도 각각 개성적인 음조들로써 그들의 정신적 체험을 진실하고 생동하게 구현하였다.

긍정적 주인공들과 대립되는 부정적 주인공 석두와 그의 조카 성필의 성악적 형상은 선률적 표현에 있어서 독창적이였다. 그들의 비인간적이며 무미건조하고 비굴하고 얄미운 형상은 사색의 깊이를 상실하였고 해학적이고 경솔한 성격의 노래들을 통하여 (제 2 장에서 2 중창과 제 4 장에서의 석두의 노래) 아주 설득력 있게 보여 주었다.

가극은 성악 안쌈블에서도 훌륭한 모범을 보여 주었다. 특히 여기에서 정든 고향을 떠나면서 기어코 승리하고 돌아오리라는 굳은 결의를 서정적이고도 격조 높은 선률로써 노래하는 제 2 장에서의 3 중창은 실로 강한 정서적 작용력을 가지고 울리였다.

이 가극에서 불리우는 합창들은 격들과 싸우는 군중들의 투지를 선명하게 노래하면서 극적 정황을 훌륭히 표현하는 동시에 장면의 음악적 통일과 나아가서는 가극 전체의 음악적 통일을 보장하는 데 크게 기여하고 있다.

제 1 장에서 결선 원호 물자를 나르면서 부르는 군중들의 합창 《보내세 결선

32

...는 그들의 기쁨에 찬 혁명적 락관과 용감성을 소여의 극적 정황에 알맞 하주 뚜렷하게 노래하고 있다.

합창이 끝난 후 전선에서 용감히 싸우 자기 오빠에게 편지를 보내면서 부르 정희의 노래, 전투 공로로 국가 표창 받은 애인을 그리면서 자기의 투쟁적 의를 다지는 순옥이의 서정적인 노래, 식이를 축하하여 부르는 동네 처녀들 명랑한 구창—등재서 ... 들에 실해 합창에서 제시된 음악적 형상을 보다 부하게 하면서 그들의 행복감을 노래 지들이 부락면 극적에 의하여 만 이가 해방 후에 비료소 바련히 ... 던 가 죽는다. 《잘내가 소문 욱인다!, 미 눍이 록엮지라고 그의 친우에게 말한 《자, 젊은이내 소른 가져 오게, 대가 곧 가겠소라는 만식이의 말이 떨어지자 들은 다시 전선 원호 ... 물을 나르기 씩작한다. 이 때 처음에 울렸던 합창 《보 세 전선으로》가 불리우는바 합창은 기에서 보다 강한 투쟁적인 성격을 더 면서 울린다. 이렇게 제 1 장에서의 노래 들은 대화와 행동과 함께 생활적 진실을 등하게 구현하면서 음악적 통일성과 그의 음악극적인 렭드적 발전을 명백하 게 보여 주고 있다.

제 3 장에서의 합창 장면 《민둥이 른 다》는 그의 예술적 형상성에 있어서 높 은 경지에 도달하고 있다.

고요하게 흘러 오던 서정적인 남성 고 음성부 독창은 합창에로 넘어오며, 합창 은 점착 활기 있는 성격을 떠면서 주인 공들의 기쁨과 흥분된 투지를 노래한다. 련락병은 그들에게 《수상 동지는 건강하 시며 멀지 않아 총공격 명령을 내릴 것이 라고 말씀하시었습니다》라는 희소식을 전 말한다. 말저산들은 만세 소리와 함께 《돈돈라리 춤》을 추며 그들의 기세는 더

옥 앙양된다. 당 위원장은 배영로 ... 미동포를 묵과히며 떠나는 만식이에게 《아바이 이려운 과업입니다, 꼭 성공하 기를 바랍니다.》라고 한다. 만식이는 《이 명에 기여 든 이디때를 묻아 내기 위 해…》의 선창으로 대답하며 이에 뒤'이 어 진주적인 행진곡이 장엄하게 울려 펴 진다.

민둥이 떠 오는 것과 함께 수령이 총 공격 명령이 내리면 승리 밝은 날이 다가 온다는 내용은 조국 산천에 대한 서정적인 승겨와 락천적인 노래악 춤을 통하여 강력한 전투적 행진곡에 이르는 (막이 내림 후 관현악은 보다 투쟁적인 음악대로 넘어 간다.) 은락의 렭드적 발 장의 높은 예술적 형신성 악에서 구현 되여 있다.

종막에서 불리우는 합창도 우수하였 다.

제 1 장의 합창 《보내세 전선으로》에서 는 군중들의 투지에 대한 첫 성악적 성격 묘사가 주어지며, 재 3 장의 합창 장면에 서는 그들의 전투적 결의에 대한 보다 르고 강한 형상이 체현되여 있으며 종막 의 합창에서는 승리한 인민들의 오늘날 의 행복과 보다 밝은 미래가 드높이 불 리여진다. 합창 장면들의 이러한 관통선은 가극의 기본 사상을 보다 일관하고 폭 넓게 강조하는 데서 중요한 역할을 노는 것이다.

주요 주인공들의 성격 묘사와 작품의 음악적 통일성의 보장에서 다른 중요한 역할을 노는 표현 수단은 이 가극에서 광범하게 도입되여 있는 기악 유도—주 제들의 수법이다.(만식, 태봉, 정희, 선 화 및 부정적 인물들의 유도—주제들)

이 유도—주제들은 음악적 성격상 성 악 성부들에서의 성격과 류사하나 그것 들과는 다른 자기의 기악적 주제들을 가

신다.

이것들은 흔히 매개 주인공들의 등장시에 울리면서 주로 그들의 무대 행동속에서, 대화 속에서 흐르고 있는 내면세계를 표현한다.

대표적인 례를 들어 제2장에서 자기 안해로부터 《여보 내 걱정 말고 당신도 정희 아버지와 함께 떠나 가오》의 말을 들은 후의 태봉이의 동요하는 내면세계, 《자네야 약간 분배야 받았지만 자기 땅을 자기가 부쳤는데… 괜히 업동설한에 고생하지 말구》의 석두의 유혹적인 말이 있은 후의 태봉이의 내면세계는 그의 우유부단한 성격을 표현하는 기악 유도—주제의 발전에 의하여 아주 선명하게 그려진다.

또한 만식이가 제4장에서 체포되여 갈 때, 제5장에서 미국 놈의 채찍에 맞아 눈이 머는 때, 감옥에서 《조선로동당 만세》의 혈서를 쓸 때, 제6장에서 석두에게 끌려 사형장으로 나갈 때—이 모든 장면들에서는 그의 강한 불길이 무지를 힘차게 노래하는 유도—주제가 울린다.

유도—주제의 도입으로써 음악극적 발전을 훌륭히 구현한 례는 이 외에도 허다하다.

유도—주제 수법의 도입과 그것의 론리적이고 광범한 발전은 이 가극에서 그렇게도 강하게 울리는 전반적인 교향악성을 창조하며, 가극의 영웅 서사시적 화폭을 구가하는 데 크게 이바지하였다.

작곡가는 가극의 관현악 표현 수법에서 풍부한 표현 수단들을 형상적 내용 표현에 전적으로 복종시켰으며 바로 자기에서 독창적인 표현 형식들을 발전하였다.

특히 현악기군들의 개성적이고 창조적인 사용에는 모범 받을 점들이 많았다.

이와 같이 성악, 기악, 대화, 행동 등 풍부한 가극적 표현 수단들을 다양하게 구사하면서도 작곡가는 생활 자체의 형식에 튼튼히 의거함으로써 작품의 높은 사상 예술성을 빈틈 없이 째인 가극적 형상 속에서 훌륭히 구현할 수 있었다.

광범한 인민군의 열렬한 사랑을 받고 있는 가극 《이것은 전설이 아니다》의 창조는 우리 시대에 상응한 민족 가극의 새로운 형식을 창조하는 길에서 달성한 성과들을 더욱 공고 발전시켰을 뿐만 아니라 우리 가극 발전의 획기적인 발전에서 크게 기여하였다.

우리 음악 예술인들은 이 가극의 고귀한 창작 경험을 연구하고 천리마적 기상으로 나래치는 로동당 시대의 새 인간 전형을 더 많이 며 훌륭히 창조하기 위하여 가일층 노력하여야 할 것이다.

34

조선화를 기본으로 하여 우리
미술을 더욱 발전시키자

제11차 국가미술전람회장을 돌아보고 미술가들과
한 담화 1971년 4월 12일

위대한 수령님 탄생 59돐에 즈음하여 열린 제11차 국가미
술전람회는 훌륭히 진행되였습니다.

전람회에 전시된 미술작품들이 주제도 좋고 예술적형상도 괜
찮습니다. 전람회에는 위대한 수령님의 혁명력사를 반영한 작
품과 위대한 조국해방전쟁시기, 사회주의건설시기 우리 인민의
투쟁과 생활을 형상한 다양한 주제의 작품이 많이 전시되였습
니다.

이번 전람회는 조선화를 기본으로 하여 우리의 미술을 발
전시킬데 대한 당의 문예정책의 정당성과 생활력을 다시한번 힘
있게 시위하였습니다.

오랜 력사를 가지고있는 조선화는 우리 나라 미술발전에서
가장 중요한 위치를 차지하고있습니다.

지난날 자연현상을 주로 먹으로 그리던 조선화가 우리 당
이 걸어온 간고하고 영광에 찬 투쟁력사와 우리 인민의 보람찬
생활을 진실하게 그리는 채색화로 발전한것은 주체미술발전에
서 이룩한 매우 귀중한 성과입니다.

조선화에 토대하여 유화, 출판화, 무대미술을 비롯한 미술의

김정일, 「조선화를 기본으로 하여 우리 미술을 더욱 발전시키자: 제11차 국가미술전람회장을 돌아
보고 미술가들과 한 담화 1971년 4월 12일」, 『김정일 선집』 증보판 4권, 조선로동당출판사, 2012,
pp.16-29.

여러 종류와 형태도 우리 인민의 민족적정서와 감정에 맞게 발전하였으며 훌륭한 창작적결실을 보게 되였습니다. 이제는 우리의 미술이 새로운 발전단계에 올라설수 있는 튼튼한 토대가 마련되였습니다.

나는 오늘 미술가들을 만난 기회에 우리 미술을 한단계 더 높이 발전시키는데서 나서는 몇가지 문제에 대하여 말하려고 합니다.

위대한 수령님께서는 당 제5차대회 보고에서 총결기간 문학예술분야에서 이룩한 성과를 총화하시고 사회주의적민족문화건설에서 나서는 전투적파업을 명확하게 밝혀주시였습니다.

우리는 위대한 수령님께서 사회주의문화건설과 온 사회의 혁명화, 로동계급화에 이바지하는 혁명적인 작품을 더 많이 창작할데 대하여 하신 강령적인 교시를 철저히 관철하여야 합니다.

1970년대는 문학예술발전에서 실로 중요한 의의를 가지는 년대라고 할수 있습니다. 1970년대에 우리앞에는 문학예술분야에서 주체를 더욱 철저히 세우고 문학예술작품창작에서 혁명적변혁을 이룩하여야 할 영예롭고도 무거운 과업이 나서고있습니다.

문학예술부문앞에 나선 이 력사적과업을 성과적으로 실현하는데서 미술이 차지하는 위치가 매우 중요합니다. 미술은 문학, 음악과 함께 영화와 가극, 연극을 비롯한 종합예술의 발전에 크게 기여합니다. 미술의 도움이 없이는 영화나 무대예술의 발전을 생각할수 없습니다. 미술은 회화, 조각, 공예, 산업미술, 건축장식미술을 비롯한 여러가지 종류와 형태를 통하여 사람들을 사상정서적으로 교양할뿐아니라 인민의 물질문화생활과 나라의 경제를 발전시키는데 적지 않게 이바지하고있습니다.

사회가 발전하고 인민들의 문화정서적요구가 높아질수록 미

술에 대한 요구도 더욱 높아지게 되며 미술이 사회생활과 경제발전에서 노는 역할도 더욱 커지게 됩니다.

현시기 미술분야에서 새로운 창작적앙양을 일으키기 위하여서는 이 부문에서 주체를 철저히 세워야 합니다.

미술부문에서 주체를 철저히 세우자면 미술을 조선화를 기본으로 하여 발전시켜나가야 합니다.

미술을 조선화를 기본으로 하여 발전시킨다는것은 전통적인 민족회화형식인 조선화를 장려하고 앞세워나가면서 그것을 바탕으로 하여 미술전반을 우리 식으로 발전시킨다는것을 의미합니다. 우리 나라의 미술에서 기본은 조선화이며 조선화를 발전시키는 여기에 주체적미술발전의 참된 길이 있습니다.

조선화가 우리 미술에서 기본으로 되는것은 그것이 우리 인민에 의하여 창조발전된 고유한 민족미술형식이며 우리 인민의 비위와 미감에 맞는 우수한 미술형식이기때문입니다. 조선화처럼 우리 인민의 사랑을 받으면서 발전하여온 미술형식은 없습니다.

조선화를 기본으로 하는것은 현시기 우리 미술의 실태와도 관련되여있습니다. 우리 나라에는 조선화만이 아니라 유화, 유성판화와 같이 다른 나라에서 들어온 미술형식이 있습니다. 일제의 식민지민족문화말살정책과 해방후 당사상사업분야에 기여들었던 종파사대주의자들과 교조주의자들의 책동으로 하여 미술분야에서는 조선화를 경시하고 유화를 숭상하는 현상이 나났으며 이러한 현상은 아직도 미술발전에 영향을 미치고있습니다. 이번에 열린 제11차 국가미술전람회에 조선화작품이 유화에 비하여 량적으로 훨씬 적게 출품된것만 보아도 이것을 잘 알수 있습니다. 미술가대렬구성에서도 조선화화가가 적은 비중을 차지하고있습니다.

조선화는 내용에서뿐아니라 예술적형상에서도 다른 미술형식에 앞서나가야 하며 작품수에 있어서도 단연 첫자리를 차지하여야 합니다. 우리는 미술을 주체적으로 발전시킬데 대한 당의 방침을 실현하여야 하며 그러자면 우리 미술에서 조선화를 기본으로 내세워야 합니다.

우리 미술에서 조선화를 기본으로 하자면 조선화발전을 확고히 앞세워야 합니다.

조선화를 발전시키기 위하여서는 무엇보다먼저 미술가들의 머리속에 남아있는 사대주의, 교조주의의 낡은 사상잔재를 뿌리뽑고 조선화에 대한 옳바른 견해와 관점을 가지도록 하여야 합니다.

미술가들속에 아직 조선화는 유화보다 못하다고 하면서 조선화로는 혁명적인 주제의 폭이 큰 작품을 그리기 힘들며 조형예술의 형상적깊이를 담보하는 립체성, 공간성을 잘 살려낼수 없다고 생각하는 경향이 적지 않게 남아있습니다. 심지어 어떤 미술가들은 조선화의 특성과 형상적위력을 나타내는 선의 표현적기능과 역할을 무시하고있으며 조선화가 앞으로 현대화되면 선이 없어질것이라고까지 하고있습니다. 이것은 조선화의 우수성을 보려 하지 않고 남의것을 무턱대고 숭상하는 사대주의의 표현입니다.

미술가들속에서 조선화에 대한 옳바른 견해와 관점을 가지게 하자면 조선화를 잘 알도록 하여야 합니다.

조선화는 발전력사가 매우 오랠뿐아니라 화법이 우월하고 우리 인민의 생활과 밀착된것으로 하여 미술에서 정수적인 형식으로 됩니다.

조선화는 구라파에서 중세문예부흥시기에 발생한 유화보다 천여년이나 앞서 우리 인민에 의하여 창조되였으며 선명하고 간

결하고 섬세한 화법과 풍부한 조형예술적특성으로 하여 다른 미술형식과 구별되는 우월한 특징을 가지고있습니다.

4세기에 만들어진 안악3호무덤과 그후 강서세무덤에 그려진 벽화나 고구려화가 담징이 창작한 동양미술의 3대걸작의 하나로 불리우는 일본의 법륭사 금당의 유명한 불화 같은것을 보면 벌써 4∼7세기에 조선화가 대단히 높은 경지에 올라섰으며 주변나라들의 미술발전에 커다란 영향을 주었다는것을 보여주고 있습니다. 이 그림들은 비록 벽화이지만 거기에는 조선화의 다양한 기법이 그대로 구현되여있습니다.

여러 력사적시기를 거치면서 정연한 화법체계를 가진 미술형식으로 발전한 조선화는 우리 나라에서 가장 우수한 미술형식입니다.

조선화화법에서 중추를 이루는 여러 묘사기법과 필치는 현실반영의 사실주의적표현력을 담보하며 민족회화의 고유한 특성을 살려내고있습니다.

선묘법, 색묘법, 명암법, 점묘법을 비롯한 다양한 기법과 표현수단을 리용하여 다루는데서 오는 몰골법과 필치는 형상의 다양성과 풍부성을 보장하고있으며 조선화화법이 과학적인 토대우에서 발전하였다는것을 보여주고있습니다.

미술가들이 조선화가 고유한 우리의것이며 우수한 화법을 가진 미술형식이라는것을 깊이 인식할 때 주체적인 자세와 립장을 가지고 우리의 미술을 주체적으로 발전시켜나갈수 있습니다.

조선화를 발전시키자면 조선화화가를 많이 키우는것이 중요합니다.

우리 나라가 해방되였을 때에는 조선화화가라고 할수 있는 미술가가 얼마 없었습니다. 그때에 비하여 지금 조선화화가가 많이 늘어났지만 아직 유화화가나 출판화화가에 비하면 그 수

가 적습니다. 그러므로 조선화화가의 대렬을 결정적으로 늘여야 합니다.

미술가들속에서 교양사업을 잘하여 그들을 조선화화가로 돌리는 사업을 편향없이 하여야 하겠습니다.

유화화가나 출판화화가들가운데는 오래동안 그 분야를 전문하면서 그 화법에 굳어진 미술가가 적지 않습니다. 그러한 미술가들에게 이제는 유화나 출판화를 전문하지 말고 조선화를 전문하라고 하면 조선화를 제대로 그릴수 없을것입니다.

미술가동맹에서는 조선화화가로 돌릴수 있는 유화화가, 출판화화가를 장악하여 그들에게 조선화강습을 주어 짧은 기간에 조선화기법을 배우도록 하여야 하겠습니다. 조선화강습은 전문가들의 강습인것만큼 창작실천과 밀접히 결부하여 진행하는것이 좋습니다. 한두차례의 강습으로 조선화화가의 대렬을 늘일수 없으므로 조선화강습을 정상적으로 조직하여야 합니다.

조선화를 발전시키려면 미술작품창작에서 조선화를 내세워야 합니다.

새로 창작하는 미술작품의 주요주제에서 많은것은 조선화로 형상하도록 하여야 하겠습니다. 국가미술전람회를 비롯한 미술전람회에 내놓는 작품은 물론, 혁명박물관과 혁명사적관을 비롯하여 국가적으로 제기되는 대상의 미술작품도 조선화로 그리도록 하여야 합니다. 미술작품전람회를 조직할 때에도 조선화작품이 사상예술적높이에서나 작품수에 있어서 다른 형식의 미술작품보다 우위를 차지하게 하여야 합니다. 대외에서 조직하는 미술작품전람회에도 조선화를 기본으로 들고나가도록 하여야 합니다.

작품창작에 쓰이는 원료와 자재를 잘 만들어주어야 하겠습니다.

조선화는 고유한 민족회화형식인것만큼 창작에 쓰이는 원료와 자재에 력사적으로 형성된 우리 인민의 미감과 기호가 반영되여있습니다. 조선화의 색감만 보더라도 선명하고 연하고 부드러운것을 좋아하는 우리 인민의 색채적미감을 잘 반영하고 있습니다. 조선화창작에 쓰이는 종이도 조선화기법을 잘 살려낼수 있게 되여있습니다. 고려시기에 만들어 널리 쓰이던 고려종이는 조선화의 기법들을 살려내는 재질적특성을 가지고있습니다. 고려종이는 명성이 있어 주변나라들에 많이 수출되였으며 오늘도 귀중한 보물로 인정되면서 창작에 쓰이고있습니다.

조선화는 주체미술형식인것만큼 어디까지나 우리의 안료와 종이를 비롯한 자재를 가지고 그리도록 하여야 합니다. 그러자면 조선화안료와 종이, 먹과 붓을 비롯한 원료와 자재를 우리의것으로 잘 만들어주며 그 질을 높이기 위한 연구사업을 계속 심화시켜야 합니다.

지금 우리 나라에서 만드는 조선화색감은 아직 분말이 크고 내광성, 내습성, 내열성이 약하기때문에 조선화작품이 얼마 못가서 색이 날거나 변색되여 볼품이 없이 되고맙니다. 조선화색감을 연구하며 생산하는 일군들은 조선화화가들과의 긴밀한 련계밑에 좋은 색감을 만들어내기 위하여 꾸준히 노력하여야 하겠습니다.

조선화창작이 더욱 활발해지는 현실적조건에 맞게 원료와 자재의 생산과 연구를 따라세우기 위하여서는 필요한 조건을 보장해주어야 합니다.

조선화를 발전시키자면 전통적인 화법을 계속 살려나가면서 그것을 현대적미감에 맞게 더욱 완성하여야 합니다.

미술형식은 일정한 력사적시기에 발생하고 발전하여온것만큼 거기에는 진보적인것과 함께 낡은 요소가 있습니다. 주체시

대는 미술형식에서도 지난 시기에 형성되고 굳어진 낡은 요소
를 극복하고 그것을 로동계급의 비위와 미감에 맞게 끊임없이 개
선완성해나갈것을 요구하고있습니다.

조선화는 최근에 형식에서 현저한 발전을 가져왔지만 아직
안개를 많이 그리는것과 같은 현상을 비롯하여 화면에서의 립
체성과 공간성을 보다 원만히 실현하기 위한 사업에서는 해결
하여야 할 문제가 적지 않습니다.

우리는 전통적인 조선화의 표현방법에 확고히 의거하면서 현
실을 생동하게 그려낼수 있게 하는 여러가지 표현방법을 대담
하게 살려씀으로써 조선화를 더욱 완성하여 주체미술의 본보기
로 되게 하여야 하겠습니다.

조선화를 기본으로 하여 미술을 주체적으로 발전시켜나가
기 위하여서는 미술의 모든 종류와 형태를 고르롭게 발전시켜
야 합니다.

미술의 여러 종류와 형태는 사명과 역할이 서로 각이한것
만큼 미술발전에서 다른 형식을 대신할수 없습니다.

유화는 비록 다른 나라에서 들어온 미술형식이기는 하지만
색이 잘 변하지 않고 생활을 현실감이 나게 그리는데서 특색을
가지고있습니다. 미술가들은 유화의 이러한 점을 살리면서 그
것을 우리 인민의 감정과 정서에 맞게 발전시켜나가야 하겠습
니다.

출판화에서는 선전화에 힘을 넣으면서 수인판화를 장려하
여야 하겠습니다.

선전화는 당의 로선과 정책을 인민대중속에 제때에 알려주고
그 관철에로 불러일으키는 위력한 힘을 가지고있습니다. 선전
화가 얼마나 전투성이 강하고 호소적인가 하는것은 지난 시기 창
작된 《동무는 천리마를 탔는가?》, 《보수주의, 소극성을 불사르

라!》라는 작품을 놓고서도 잘 알수 있습니다. 이 작품은 천리마운동의 불길이 세차게 타오르기 시작하던 첫 시기에 창작된 것으로서 우리 인민을 천리마대진군에로 불러일으키는데 참으로 큰 기여를 하였습니다. 선전화창작에서는 매 시기 제시되는 당의 로선과 정책을 함축되고 집약화된 수법으로 특색이 있게 그리도록 하여야 합니다.

수인판화는 인쇄술이 발전하였던 우리 나라에서 오래전부터 해오던 독특한 미술형식입니다. 미술가들은 전통적인 수인판화의 특성을 살리면서 생활을 간결하게 형상한 작품을 더 많이 창작하여 널리 보급하여야 하겠습니다.

조각창작사업을 더욱 발전시켜야 하겠습니다.

기념비조각창작사업은 경애하는 수령님의 위대성을 높이 칭송하고 길이 전하며 우리 인민의 투쟁을 힘있게 고무하는 중요한 사업입니다.

지금 우리 나라에는 그 어디를 가나 위대한 수령님의 현지지도의 발자취가 스며있지 않는 곳이 없습니다. 나는 위대한 수령님의 혁명사적이 깃들어있는 유서깊은 혁명전적지와 혁명사적지에 위대한 수령님의 동상을 모시고 사적비와 기념탑을 만들어세울 결심을 하고있습니다. 앞으로 세울 기념비조각은 최상의 수준에서 독특한 형식으로 창조하여야 합니다.

위대한 수령님의 탄생 60돐을 맞으면서 만수대언덕에 수령님의 동상과 기념비군상조각을 창조하고 련이어 대기념비조각창조사업을 힘있게 밀고나가야 하겠습니다.

공예는 품이 많이 드는 섬세한 예술입니다. 공예를 현대적미감에 맞게 더욱 발전시켜야 하겠습니다.

공예를 발전시키자면 세공공예를 추켜세워야 합니다. 이와 함께 공예작품을 주제를 달아 창작하도록 하여야 하겠습니다.

그래야 공예작품이 실용적이면서도 교양적가치가 있는 예술작품으로 될수 있습니다.

무대미술발전에 계속 큰 힘을 넣어야 하겠습니다. 불후의 고전적명작 《피바다》중에서 혁명가극 《피바다》창조과정에 우리 식의 새로운 무대미술도 창조되였습니다. 무대미술분야에서는 우리 식의 새로운 무대미술의 성과를 공고히 하면서 앞으로 창조할 혁명가극과 혁명연극의 무대미술을 더 훌륭히 형상하여야 합니다.

산업미술을 빨리 발전시켜나가야 하겠습니다.

사회가 발전하고 인민들의 물질문화생활수준이 높아질수록 산업미술에 대한 수요는 더욱 커집니다. 산업미술은 나라의 경제와 문화를 발전시키는데서 중요한 역할을 합니다.

산업미술을 발전시키자면 이 분야에서도 주체를 세워야 합니다. 산업미술도안을 우리 인민의 기호와 체질, 우리 나라의 자연지리적조건에 맞게 창작하여야 하겠습니다.

미술분야에서 주체를 세우고 새로운 창작적앙양을 일으키기 위하여서는 미술전람회를 다양한 형식과 방법으로 자주 조직하여야 합니다.

미술전람회는 미술가들이 작품을 통하여 인민대중과 련계를 맺으며 사회의 전진운동에 적극 이바지하는 기본활동무대입니다. 미술전람회를 자주 조직하여야 사상예술성이 높고 미학적으로 우수한 미술작품을 많이 창작할수 있으며 미술가의 창작수준도 높이고 광범한 대중속에서 재능있는 미술가도 많이 키워낼수 있습니다.

국가미술전람회는 국가적인 명절이나 큰 행사를 계기로 1~2년에 한번씩 조직하는것이 좋습니다. 국가미술전람회사이에는 분과전람회, 주제별전람회, 풍경화전람회를 조직하여야 합

니다.

미술전람회는 그 시기 나라의 미술발전수준을 보여주는것
만큼 새로 창작하는 작품에 대한 요구성을 높여야 합니다.

미술작품의 사상예술성을 높이자면 주제를 다양하게 확대
하고 발전시켜야 합니다.

미술분야에서 작품의 주제를 다양하게 확대하는것은 현실
발전의 요구일뿐아니라 미술의 특성과도 관련되여있습니다. 미
술작품에서 주제를 다양하게 확대하고 발전시키지 않고서는 우
리의 벅찬 현실을 화폭에 폭넓게 담을수 없으며 형상의 다양성
도 보장할수 없습니다.

생활의 한 단면을 가지고 형상을 구체화하는 미술작품창작에
서 주제를 확대하고 발전시키자면 형상을 세부화하여야 합니다.
생활의 세부화는 어디까지나 당과 수령의 령도를 충성으로 받
들어나가는 우리 인민의 자주적이며 창조적인 생활에 그 바탕
을 두어야 합니다. 형상을 세부화한다고 하여 별로 의의없는 생
활을 취급하거나 생활을 기계적으로, 현상적으로만 반영하여서
는 안됩니다. 생활을 기계적으로, 현상적으로 보여주는것은 생
활의 본질을 외곡하는 자연주의적표현입니다. 미술가들은 작품
창작에서 자연주의적현상을 경계하여야 하며 문학예술의 정치
사상적순결성을 철저히 보장하여야 합니다.

사상예술성이 높은 미술작품을 창작하자면 종자를 바로잡·
아야 합니다. 미술작품의 종자는 하나의 생활속에 소재와 주제,
사상이 유기적으로 통일되여있고 조형적형상이 뿌리내릴 바탕
이 있으며 뚜렷한 직관적표상을 안겨줄수 있는것이여야 합니다.
미술의 형상적특성과 요구에 맞는 참신한 종자야말로 조형적형
상을 확고히 담보하여줍니다. 미술가들은 미술창작의 특성과
요구에 맞는 종자를 잡는데 깊은 주의를 돌려야 합니다.

미술작품의 사상예술성은 조형적형상을 떠나서 이루어질수 없습니다. 보면볼수록 더 보고싶고 기억에 오래 남아있으면서 깊은 인상을 안겨주는 작품은 한결같이 생활의 심오한 뜻이 높은 조형적형상으로 훌륭히 구현된 작품입니다.

미술작품의 조형적형상에서 중요한것은 인물의 얼굴묘사를 잘하는것입니다.

인물의 얼굴묘사에 시대상과 사회계급적관계는 물론, 인물의 구체적인 생활경로와 사상상태, 개성적인 심리정서가 집중적으로 체현되게 됩니다. 미술가들은 주인공을 비롯한 인물의 얼굴묘사가 성격형상창조에서 차지하는 중요성을 깊이 인식하고 여기에 응당한 주의를 돌려야 합니다.

회화와 조각부문에서는 인물의 사상감정과 심리정서세계를 집중적으로 형상하는 초상형식의 작품도 창작하는것이 나쁘지 않습니다.

미술작품창작에서 정황과 환경에 대한 생동한 묘사도 잘하여야 합니다. 정황과 환경을 생동하고 진실하게 묘사하여야 생활의 본질과 인물의 성격을 시대감이 나게 구체적으로 형상할수 있습니다.

작품의 미술적형상을 높이자면 완벽한 조형미를 창조하여야 합니다.

미술작품은 조형미가 있어야 합니다. 조형미가 없는것은 미술작품이라고 할수 없습니다. 미술은 여러가지 형상방법과 다양한 표현수단과 수법을 가지고 시각적구체성과 직관적명료성을 특징으로 하는 조형적형상을 창조하며 이 과정에 조형미를 실현합니다. 조형미는 미술가의 능력과 재능에 의하여 보장됩니다.

완벽한 조형미를 창조하기 위하여서는 구도조직을 잘하여

야 합니다.

구도는 작품의 주제사상을 밝혀내기 위하여 미술가가 세운 구상을 실현하는 중요한 수단입니다. 미술가는 화면이나 공간상에 선택한 묘사대상을 잘 형상하기 위하여 여러가지 구도형식을 취하며 구도의 요소를 합리적으로 조직합니다. 구도조직을 잘하여야 정수적인것을 부각하고 공간속에서 묘사대상의 균형과 비례, 조화와 통일을 보장하여 직관적명료성과 설득력 그리고 아름다움을 살릴수 있습니다.

조형미는 또한 화면에서의 립체성과 공간성에 의한 묘사대상의 현실감에서 이루어집니다. 누구나 대상을 볼 때 립체감과 공간감이 있는가 하는데 따라 조형적인 아름다움에 대한 평가를 내립니다. 미술작품에서 립체성과 공간성을 잘 살리는것은 조형미를 창조하는데서 중요한 의의를 가집니다.

작품의 립체성과 공간성을 잘 살려내자면 색과 명암, 선과 덩어리를 비롯한 직관적표현언어를 능숙하게 활용하여야 합니다. 미술가들은 형상창조에서 표현언어를 능란하게 활용하여 화면과 공간상에서 묘사대상을 현실감있게 형상함으로써 조형미를 훌륭히 실현하여야 하겠습니다.

미술작품창작에서 조형미를 보장하란다고 하여 조형미일면만을 추구하여서는 안됩니다. 작품의 주제사상적내용과는 관계없이 형상의 조화만을 추구하는것은 사상성을 거부하는 형식주의미술입니다. 자본주의사회에 범람하고있는 온갖 형식주의미술조류들은 다 순수한 조형미만을 추구하면서 제국주의자들의 사상적도구로 리용되고있습니다. 이 형식주의미술조류는 인민대중으로 하여금 썩어빠진 자본주의사회의 본질을 똑바로 가려볼수 없게 합니다. 미술가들은 창작에서 순수한 조형미만을 추구하는 사소한 경향도 철저히 경계하면서 사상성과 예술성의 통

일을 보장하여야 하겠습니다.

미술을 발전시키기 위하여서는 미술가동맹의 역할을 높여야 합니다.

미술가동맹은 당의 령도밑에 우리 나라에서 미술가들을 당의 문예사상과 리론으로 무장시키며 미술창작사업을 집체적으로 도와주는 사회단체입니다.

미술가동맹에서는 전문창작지도분과위원회와 각 도위원회들의 책임성과 역할을 높여 창작에 대한 집체적지도를 강화하며 초안으로부터 완성에 이르는 단계별 형상지도를 구체적으로 하여야 합니다. 미술가동맹에서는 당의 의도와 요구에 맞게 미술전람회도 정치적으로 의의가 있게 조직하여야 합니다. 미술전람회에 대한 선전사업도 하고 전람회에 내놓은 미술작품을 기록영화나 화첩으로 찍어내는 사업도 하여야 합니다.

나는 앞으로도 미술가들이 당에 대한 충성심을 깊이 간직하고 미술작품창작에서 새로운 앙양을 일으켜나가리라는것을 굳게 믿습니다.

찾아보기